韓國 女人像 彫刻史

韓國 女人像 彫刻史

– 初期 海外留學者들의 近代彫刻 導入을 중심으로 –

李均 編著

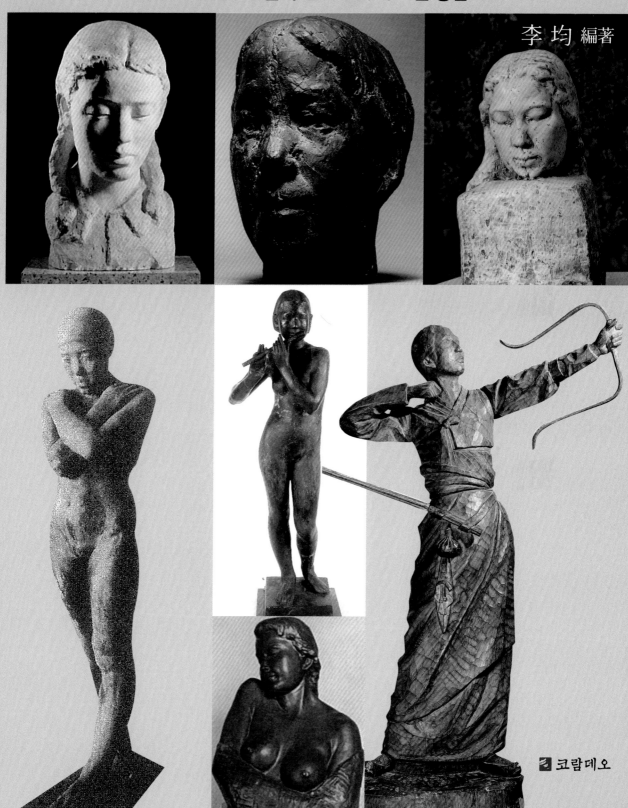

코람데오

추/천/사

역사란 과거를 연구하는 학문이다. 과거에 대한 연구는 어디까지나 현재의 문제를 해명함과 아울러 미래를 올바르게 전망하는 데 있다.

이《한국 여인상 조각사》는 일찍이 해외에 유학하였던 권위 있는 우리나라 조각가들이 제작한 조각작품이 현대라는 상황에 이르기까지의 여러 가지 길을 제시하고 있다. 즉, 이제까지의 경험이나 지식을 정리하는 데 적지 않은 도움을 주는 내용을 접할 수 있을 뿐만 아니라 초기 해외유학의 조각가들의 예술관과 작품이 소개되어 있다.

인류가 이룩한 조각의 역사는 현대에 이르러 비로소 활발한 의식을 가지고 조각의 본질을 자각하게 되었고, 다양한 시도 속에서 눈부신 창조의 꽃을 피우기에 이르렀다.

따라서 이 책은 조각가가 예술 영역으로 삼고 있는 3차원의 세계를 확립시키고 발전시킨 선구자들의 눈물겨운 노력과 그들의 기념비적 업적들을 일목요연하게 정리하였으며, 경지 높은 작품을 친근히 대할 수 있도록 해설을 곁들였다.

부드러운 것이 있으면 만져보고 싶고, 예쁜 것이 있으면 가져보고 싶은 것이 사람의 본성이라고 생각한다. 사람들은 자기가 하고 싶은 것은 하려고 하는 것도 자기의 본성일 것이다.

미술계에서 세계적으로 유명한 고갱은 그리고 싶은 그림을 그리기 위하여 40세가 넘어, 태평양 타히티 섬에 가서 그림공부를 하며 동양미술과 서양미술의 특성을 그림으로 창조하였다고 한다. 이 얼마나 슬기롭고 자유분방한 순수한 미술가의 행위였던가. 조각가가 자기 작품을 제작하는 과정에서 남모르게 무한한 희열을 느끼기 때문에 시간 가는 줄 모르고, 고생을 고생으로 알지 않고 몇 번이라도 고치고 또 닦고 하듯이 한다.

이균 교수는 국제경제학 교수로서 자신의 전공 분야에 상당한 연구업적을 남겼으면서도, '미술에서 평면적인 것보다 입체적인 것이 좋다.'고 생각하여 조각공부의 길에 뒤늦게 뛰어들었다. 본인이 하고 싶은 조각예술을 공부하기 위해 정년을 맞이하여 홍익대학교 미술대학원에서 조각예술을 전공하는 열정을 보였다. "지성이면 감천이다."라는 격언이 있듯이 또한 "공든 탑이 무너지랴."라는 격언도 있다. 이균 교수가 열정적으로 집필한 정성어린 이 저서가 영원히 찬란하게 빛나기를 기대하면서 저서의 출간을 축하하는 바이다.

아직도 이 분야의 저술이 흔치 않은 상황에서 앞으로 많은 깊은 연구가 있어야 하겠지만, 조각을 전공하는 학생이나 관심 있는 이들에게 폭넓은 도움이 될 것이므로 일독을 권한다.

2015년 5월 1일
대한민국 예술원 회원 전뢰진

머/리/말

조각은 영혼을 씻어주는 예술품이어야 한다. 그래서 조각가들은 아름다운 여인을 더 아름답게 조각으로 재현하려고 부단히 노력한다. 조각가들은 여인상만을 조각하는 것이 아니다. 그들은 남성도, 동물도, 하물며 자연도 조각한다. 그러나 대부분의 조각가들은 인체를 다루지만, 여인상을 훨씬 많이 다룬다.

조각가들은 초기에는 인간 가운데에서도 여인에 더 많은 관심을 두고 주로 여인상을 주제로 많이 조각하였다. 여인이 지닌 아름다움의 본질을 조형화하고자 동서고금의 조각가들이 노력하였고, 노력하며, 노력하려 한다. 그런 의미에서 이 책의 주제를 여인상 조각으로 정하였다.

이 책의 내용은 한국 초기 해외유학자들의 근대조각 도입에 관한 연구이다. 초기 해외유학자들 가운데 김복진, 김경승, 윤효중, 윤승욱, 김종영, 권진규, 김정숙이 대표적이다. 그들은 어느 분야의 선각자들과 마찬가지로 어려운 환경 속에서 고독을 감수하면서 조각예술을 배워, 이 나라에 조각을 예술로 승화시켰다.

저자는 이 책을 집필하면서 많은 미술평론가들의 저서와 논문을 인용하여 편집하였다고 솔직하게 고백한다. 조각예술이란 학문은 저자의 본래의 전공도 아닐 뿐만 아니라, 또 배움도 짧다. 결코 독창성이 없다는 것이다.

스티븐슨은 "선천적인 소질이 없이는 독창성을 지닐 수 없다. 그러나 나는 빌려 쓰는 문장이 언젠가는 반드시 독창적이 될 것을 바라고 있다. 그렇게 되면 아마도 나 자신의 생각과 체험이 헛되지 않다는 것을 믿고 바라며, 또 참고 노력을 계속하고 있다."라고 하였다. 이 문장은 저자에게 해당되므로 계속 정진하라는 의미로 받아들이고 싶다. 헬렌 켈러는 "젊은 작가는 놀라운 것을 보면 본능적으로 모방하려고 하며, 그것을 여러모로 변모시키는 것이다."라고 하였다. 저자도 이 범주에 속한다.

이 책의 출판의 산고는 운명한 조각가들의 저작권 문제였다. 다행스럽게 작고 조각가들의 유족 몇 분을 찾아, 작품이미지 사용 승낙을 받을 수 있도록 주선하여 주신 전뢰진 교수님에게 감사드린다. 홍익대학교 미술대학원(조각전공) 재학 중에 강의하신 오상일, 정현, 김진영, 김이순, 정준모 교수님에게 그리고 특히 논문을 지도하여주신 오상일 교수님께 감사드린다.

조각예술을 전공하게 된 동기는 조각가의 김명숙 선생님과 심영철 교수님의 개인전 관람과 그녀들과 만남의 기회가 많아 자연스럽게 조각예술에 접근하게 되었다. 특히 모델링을 처음 시작할 때, 김명숙 선생님은 저자의 집에 오셔서 직접 지도하여주셨다.
이상의 선생님들에게 깊은 감사의 뜻을 여기에 담는다.

그리고 출판계의 불황에도 불구하고 이 책의 출간을 맡아주신 코람데오의 임병해 사장과 편집부 직원들에게 감사드린다.

저자는 홍익대학교 경영대학에서 30년 동안 국제경제학 전공교수로서 다수의 저서의 출판과 다수의 논문을 집필한 경험이 있다. 그래서인지 저자는 지금은 작품의 모델링보다 원고를 집필하는 것이 편하다.
앞으로도 계속 조각 모델링을 하면서 이 분야의 연구도 계속하여 부족한 부분을 메꾸어 나갈 것이다.

2015년 5월 좋은 날을 맞이하여
서래마을 자택에서
저자 이 균

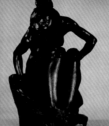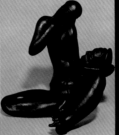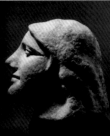

목/차

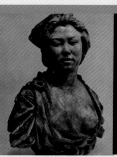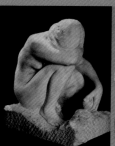

제Ⅳ부 결론

표 일람표

용어의 약어

선전 : 조선미술전람회 **국전** : 대한민국미술전시회

제전 : 일본제국미술전람회 **문전** : 일본문교부전람회

제Ⅰ부 서론

제1장 연구의 목적

이 책은 초기 외국유학자들의 여인상 조각에 관한 연구이다. 즉, 한국의 초기 조각을 1920년대의 김복진의 추상조각으로부터 시작하여 1960년대의 김정숙의 추상조각에 이르기까지의 외국유학자들의 서양 조각 양식의 도입, 특히 초기 조각 양식 도입에 관한 뿌리(roots)를 연구하는 것을 목적으로 한다.

주로 이들의 서양 조각 양식의 도입과 발전과정에 있어서 여인상(女人像)의 형태와 소재를 중심으로 양식의 변화(구상에서 추상으로) 그리고 소재(석고, 나무, 돌, 청동, 테라코타, 금속)의 사용에 관하여 구체적으로 연구하고자 한다.

우리나라 조각분야에서 최초의 조각예술가인 김복진(1901-1940)은 근대적 조각예술의 기틀을 다진 선각자일 뿐만 아니라 다방면의 문예활동에서도 뛰어난 면모를 보여준 예술가이다.

당시 대부분의 조각가들이 김복진의 영향을 받았다고 할 수 있다. 김복진에 이어 등장한 조각가로는 김두일, 윤승욱, 김경승, 김정수, 이국전, 조규봉, 윤효중, 김종영 등을 들 수 있다. 그리고 1960년대의 권진규와 미국유학의 김정숙을 들 수 있다.

김복진이 배운 조각의 방법은 소조였다.

조소(sculpture)에는 크게 두 가지로 분류한다. 하나는 조각(彫刻, carving)의 방법이라 하고, 다른 하나는 소조(塑造, modeling)의 방법이라고 한다.

소조는 소재가 작품의 내용을 결정짓는 주요한 요체가 된다. 소재가 갖는 성격이 내용과 방법에 결정적인 작용을 하고 있다는 것이다. 김복진이 선택한 영역은 소조였다. 그리고 당시 유럽의 조각이란 로댕으로부터 근대조각을 김복진이 습득한 소조임은 재언할 필요가 없다.

우리나라 근대조각의 대부분의 작품들은 사실적 묘사에 바탕을 둔 두상, 흉상 또는 전신상 등이다. 이것은 근대조각의 선구자들이 대부분 수학하였던 동경미술학교의 조각과의 교육과정에서 강조된 것이었다. 동경미술학교는 프랑스의 아카데미 교육제도를 모델로 하였는데 그것은 가장 훌륭한 미술이란 고대와 르네상스 대가들의 작품에서 보이는 규범에 의해 인도된다는 믿음 속에서 테크닉을 위한 석고조각의 모사나 인체 데생을 철저히 하는 것이었다.

전통조각과 새로운 유럽 기법의 조각, 이에서 파생되어 확고히 구축된 구상조각과 새로운 세계에서 도입된 추상조각, 구상과 비구상이라는 양식의 문제 또한 역사의 발전과 함께함을 한국의 초기 조각사에서 볼 수 있다. 대체로 한국 초기 조소의 기술에 있어 자주 등장하는 도입기라는 개념도 유럽의 방법을 이식하는 것을 의미한다.

김복진이 일본에 유학하였던 당시 일본 화단은 바야흐로 유럽에서 도입된 인상파 화풍이 아카데미즘으로 받아들여지고 있었다. 인상파 시대 조각의 거장이었던 로댕의 예술이 뜨겁게 수용되고 있을 시기에 해당된다.

일본 조각가들은 직접 프랑스에 건너가 로댕

을 만나고 그에게 깊은 감명을 받았으며, 로댕의 예술을 일본 조각계에 적극적으로 소개함으로써, 김복진이 동경미술학교 조각과에 입학하던 무렵은 근대조각에의 열망이 가장 높아 있었던 시기에 해당된다.

한국 조각가들이 배운 일본의 미술학교와 일본 조각가들이 배운 프랑스의 미술학교의 교육 내용은 다음과 같다.

먼저, 일본의 경우를 보면 다음과 같다. 일본의 조각은 초기 공부미술학교(工部美術學校)에서 그리고 동경미술학교에서 화·양, 신·구의 입장에서 조화시키면서 교육하였다. 유럽 조각에 관하여 보면, 이것에는 분명히 두 가지의 원류가 있는 것을 알 수 있다.

첫째, 공부미술학교의 라구사의 계통으로, 아카데믹한 이탈리아조각의, 주로 재현적인 형체묘사를 주안으로 하고 있다.

둘째, 1907년에 프랑스 유학에서 귀국하여 초기 문전에 크게 기세를 세운 오기와라(荻原守衛)가 소개한 로댕의 계통이다. 로댕은 형체묘사의 조각에 생명의 숨을 불어넣는 것으로, 그것은 정말 근대조각의 문을 연 것이라고 해도 좋다. 동경미술학교는 이른바 아카데미즘을 근간으로 한 작풍이 지배적인 미술학교로서 당시 일본 화단은 물론 한국 화단에 있어서도 이 작풍이 미술의 기조를 이루고 있었다.

이와 같이 일본의 근대조각은 주로 유럽으로부터 영향을 받았다.

유럽 근대조각의 아카데미즘을 살펴보자. 미술에서 보는 인물상의 최근의 연구에서는 미술사는 인체 특히 여인상의 표현에 있어서 성의 문제를 중심으로 하여 왔다. 미술사가들은 전통적으로 여인의 나체를 하나의 대상, 즉 오로지 아름다움의 대상으로서 고려하여 왔다.

그리스·로마 고전시대 이래 오늘에 이르기까지, 서양미술사상, 인간상은 가장 빈번히 취급되었던 테마이다. 예술작품이 태어나는데 놀라지 않을 수 없는 사실이다. 또 인간의 모습을 조형하고, 표현하는 것은 조각가에 있어서 가장 근본적인 충동이다.

르네상스 미술에 있어서는 남성의 나체의 쪽이 여성보다도 더욱 빈번히 조각화되었다. 그러나 17세기 말엽에는 이와 같은 상황이 변화하여, 조각가들은 완성작품으로 가끔 여인의 나체를 제작하게 되었다. 이 균형은 18세기 말엽에서부터 19세기 초의 신고전주의의 미술에 있어서 회복되어 있다. 여기에서는 남성의 나상(裸像)의 관능적 측면에 한층 중점을 두게 되었다. 그렇지만 여인의 나상은 유럽의 나체표현에 있어서는 통사적(通史的)으로 보면 우위를 계속 유지하여, 오늘날에 있어서도 또한 그대로 지속되고 있다.

대부분의 여인의 나상의 표현은, 전통이든 전위든, 나체를 성적 대상으로서 드러내는 것에 초점이 맞추어져 있다.[1] 대부분의 20세기 전위미술에서는, 인체 특히 여인의 몸은 훨씬 객관적이다. 큐비즘에서는 인체는 기하학적으로 단편화되었다.

1960년대 전반기에는 많은 기념동상의 설치와 동시에 아직도 구상조각이 주류였으나,

1) Kimerly Rorschach, *The Human Figure in European and American Art, 1850-1950*, (西洋の人間像 1850-1950, フィラデルフィア美術館名作展, 靜岡懸立美術館[日本]), 1994.

1960년대 후반기에는 조각계에서도 추상에 대한 관심이 고조되었다. 추상조각에 대한 관심은 소재에 대한 관심으로 이어졌고 이제까지의 나무, 돌, 청동이 주가 되었던 조각의 소재에 철조를 비롯한 금속이 새로운 소재로 등장하였다.

1960년대 현대조각으로 넘어가는 길목에서 권진규(1922-1973)의 위치는 매우 상징적이다.[2] 그는 새로운 현대조각의 실험이 한창일 때 보수적으로 볼 수 있는 구상조각을 계속하면서 자신의 작품세계는 주로 테라코타와 건칠이 소재였다.

초기의 추상조각계의 중심에는 김정숙(1917-1991)이다. 김정숙은 우리나라 최초로 미국에 유학하여 현대조각의 기법이나 소재 및 개념에 대하여 배웠다. 김정숙이 1957년도 귀국 뒤, 청동, 대리석, 나무, 금속 등의 다양한 소재를 사용한 작품제작으로 발전되었다.[3]

이 책은 연구의 체계에 따라 서론, 본론 그리고 결론의 세 부분으로 구성하며,

본론에서는,

첫째, 초기 한국 조소예술의 전개과정을 제시한다.

둘째, 각 조각가들의 예술관과 작품 특징을 해설한다.

셋째, 결론으로 종합평가와 앞으로의 연구 과제를 제시하고자 한다.

이 연구의 방법은 문헌과 작품(도록)을 중심으로 문헌의 이론적 배경으로서 초기 조각사와 그에 나타난 양식과 표현 소재의 특성을 중심으로 서술적으로 기술한다.

■ ■ ■ ■ ▨ ▨

2) 김영나, 〈한국 근대조각의 흐름과 성격〉, 《미술사학(81)》(한국미술사교육연구회, 1974), p.58.
3) 앞의 책, p.54.

제2장 연구의 내용

김복진은 우리나라 최초의 조각예술가이다. 그는 근대적 조각예술의 기틀을 다진 선각자일 뿐만 아니라 다방면의 문예활동에서도 뛰어난 면모를 보여준 예술가이다.

김복진의 활동무대는 일본의 관전인 제전(문전)과 선전이었다. 그는 또한 선각자답게 동경에서 돌아와 청년회관(YMCA), 고려미술원, 토월미술회 등에서 후진을 양성하였다. 그의 열의에 의하여 우리의 근대조각의 바탕이 마련되었음은 부인할 수 없는 사실이다. 당시 대부분의 조각가들이 김복진의 영향을 받았음은 부인할 수 없다.

1950년대 후반기에는 회화 부문처럼 조각계에서도 추상에 대한 관심이 고조되었다. 추상조각에 대한 관심은 소재에 대한 관심으로 연결되었고 이제까지의 나무, 돌, 청동이 주가 되었던 조각의 소재인 금속이 새로운 소재로 등장하였다.[4]

1960년대 현대조각으로 넘어가는 길목에서 권진규(1922-1973)의 위치는 매우 상징적이다. 그는 새로운 현대조각의 실험이 한창일 때 보수적으로 보여지는 구상조각을 계속하면서 자신의 미술세계를 모색하였다. 이 책에서는 그의 작품을 해방 이후 1960년대 이르는 구상조각의 마지막 조각가의 예로 들면서 좀 더 구체적으로 검토하고자 한다.

추상조각의 선구적인 조각가는 김종영이었다. 그는 그때까지 인체조각에 몰두하고 있던 당시에 조각계에 추상미술의 시각과 소재에 대한 인식을 새롭게 하였다.

초기 추상조각의 중심에는 김정숙(1917-1991)이 있다. 그녀는 미국유학에서 현대조각의 기법이나 소재 및 개념에 대하여 배웠고, 이것을 1957년에 귀국한 뒤, 청동 대리석 나무 금속 등의 다양한 소재를 사용한 작품제작으로 발전되었다.

초기 한국 조각가들의 유학 학교 및 유학 기간은 다음과 같다.

단, 문신은 일본미술학교서양학과에 재학하였으나, 1961년 프랑스에서 조각가로 변신하였으므로 정통 조각을 공부하기 위해 유학하지 않아, 이 연구의 대상에서는 제외한다.

1960년대 전반기에는 많은 기념동상의 설치와 동시에 아직도 구상조각이 주류였으나, 1960년대 후반부터 추상조각에 대한 관심이 고조되기 시작하였다.

이 책에서는 우선 우리나라 근대조각 연구의 성격이나 양식에 관하여 작품을 중심으로 구체적으로 다음의 목차에 따라 검토하고자 하는 것이 이 연구의 내용이다.

4) 앞의 책, pp.54-55.

<표 1> 초기 조각가들의 유학 학교 및 기간

번호	성명	생존 기간	유학 학교	유학 기간
1	김복진	1901–1940	東京美術學校	1920–1925
2	문석오	1908–?	東京美術學校	1928–1932
3	조규봉	1917–1997	東京美術學校	?–1941
4	윤승욱	1914–?	東京美術學校	1934–1939
5	김경승	1915–1992	東京美術學校	1934–1939
6	김종영	1915–1982	東京美術學校	1936–1941
7	김두일	?	東京美術學校	1928–?
8	윤효중	1917–1967	東京美術學校	1937–1942
9	이국전	1914–?	日本美術學校	?
10	권진규	1922–1973	武藏野美術大學	1948–1959
11	김정숙	1917–1991	미시시피주립대학 CRANBROOK INSTITUTE OF ART	1955–1956 1958–1959

〈참조〉 최태만, 《한국현대조각사연구》(아트북스, 2007), 한국현대조각사 연표에서 재작성[5]

이 연구의 목차는 다음과 같다.

5) 최태만, 《한국현대조각사연구》(아트북스, 2007), pp.685-686.

제3장 연구의 방법

 이 연구의 방법은 문헌과 작품(도록)을 중심으로 문헌의 이론적 배경으로서 근대조각사와 그에 나타난 양식과 표현소재의 특성을 중심으로 서술적으로 기술한다.

제4장 선행연구사의 개요

한국 초기의 조각예술에 관한 연구는 저서로는
① 이경성, 〈한국 조각의 근대적 과정〉, 《한국 근대미술연구》(동화출판사, 1973)
② 오광수, 《한국근대미술사상노트》(일지사, 1987)
③ 박용숙, 《현대미술의 반성적 이해》(집문당, 1987)
④ 김이순, 《한국의 근현대미술》(조형교육, 2007)
⑤ 최태만, 《한국현대조각사연구》(아트북스, 2007)
⑥ 한국현대미술관, 《한국현대미술사(조각)》 (1974)
⑧ 홍선표, 《한국근대미술사》(시공아트, 2009)
⑩ 최열, 《힘의 미학 김복진》(재원, 1995)
⑪ 윤범모, 《김복진 연구》(동국대학교출판부, 2000)
그리고 논문으로는
① 김영나, 〈한국 근대조각의 흐름과 성격〉 《미술사학(8)》
② 조은정, 〈한국 근현대조각 전개〉
③ 기타 - 이들 조각가들의 각종 정기간행물, 도록 등에 게재되어 있는 자료.
근대 한국 조각에 관한 문헌은 많으나, 대부분의 연구의 내용은 이경성의 저서를 인용 및 확장하고 있다.

이 책은 이상의 저서와 논문, 각종 도록 등을 참고로 인용, 편집하여 '여인상'을 중심으로 종합 정리한 연구서이다.

제Ⅱ부
초기 한국 조각예술의 전개

제1장 초기 한국 조각예술의 상황

이 장에서는 먼저 우리나라 근대조각 전개과 정에 관하여 개략적으로 설명하고자 한다.

한국의 초기조각을 1920년대의 김복진으로부 터 시작하여 1960년대의 김정숙에 이르기까지 의 해외유학자들의 근대조각 양식의 도입에 한 정하여 기술하고자 한다.

한국 조각의 역사는 멀리 삼국시대로까지 거 슬러 올라갈 수 있고, 또한 조각의 흥성기(興盛 期)를 누렸던 시기도 삼국 시대 및 통일신라 시 대였다. 주로 불상조각이 주류를 이루면서 석굴 암의 석조 불상 같은 걸작품을 남겨놓았다. 고도 의 세련된 기법과 감각을 살리면서 불교적인 선 미(禪味)와 신심(信心)을 구현하였던 불상조각은 고려 시대에 접어들면서 쇠퇴하기 시작하여 조 선왕조 시대에 침체하게 된다. 조선왕조의 몰락 과 일제 식민통치 시대의 개막과 더불어 조소 분 야도 국운과 흥망성쇠를 같이 하면서 '전통의 단 절'이라는 아픔을 겪는다.[1]

고대 및 중세에 있어서의 미술의 변천이 동서 를 막론하고 거의 특정 종교와 제휴하여 발전되 어 왔다. 우리나라의 우수한 조각품들은 불교를 원천으로 하고 그 배경 속에서 만들어졌다. 브론 즈와 돌로 일찍부터 가치 있는 조각예술을 창조 하여 왔다. 한때, 조각은 회화나 건축 분야보다 더 뛰어난 발전을 이룩하였다는 사실을 우리는 선인들의 유품을 통하여 확인할 수 있다.

불행하게도 한때의 영화는 그것으로 막을 내 리고 쇠퇴일로에 들어선 조각의 전통은 조선조 말기를 고비로 일단 단절의 비운을 맞는다. 그 이유는 고려 이후의 천기사상(賤技思想)과 수요 격감에 의한 것이다. 또한 조각가 자신들이 그 에 대한 자각을 느끼고 조소예술을 회생시키려 는 노력도 부족하였다는 점도 인정하여야 할 것 이다. 또 그러한 풍토가 조성될 겨를도 마련되지 않았다. 그러므로 근대조각의 역사는 어느 의미 에서 모두가 '무(0)'에서 새로이 출발할 도리밖 에 없었을 것이다.

1910년 이후의 이 땅의 조각은 한일합병이라 는 민족적 비애 속에 매몰되어 갔다. 사실상 생 활 주변에는 우수한 삼국시대의 조각이 엄연히 존재하고 있었지만, 그것을 보고 느끼는 자각이 없었기에 그것들은 한갓 돌(岩石)에 지나지 않았 다. 이 깊은 잠에서 깨우기 위하여 일본 학자들 의 손을 빌었다는 것은 우리의 크나큰 수치가 아닐 수 없거니와 한국의 근대조각의 형성도 일 본에서 유럽의 조각을 배운 일부 선각자들에 의 하여 이루어졌다는 사실은 한국의 근대조각사 가 다른 여러 예술에 비하여 자각의 연대가 지 체된 중요한 원인이 된다. 말하자면 우리의 근 대조각은 한국의 전통조각과는 관계가 없는 새 로운 시점에서 출발하였다는 것이다. 흔히 드는 예로서 조각가 김복진이 동경미술학교에서 유

■ ■ ■ ■ ■

1) 이경성, 《한국근대미술연구》(동화출판사, 1973), p.116.

럽의 조소를 공부한 사실을 그 시점으로 삼고 있는 것이다. 사실 김복진이 이 시대의 제일인자였다는 것은 틀림없으나 그것만이 전부는 물론 아니었다.

이와 전후하여 많은 조각가들이 유럽의 조소를 공부하고 그것의 한국으로의 이식을 위하여 노력하였다. 그러나 그들의 활동 무대는 일본의 문전이나 선전에 국한되었고, 그것조차도 사회에 대한 몰이해로 하여금 이단적인 존재로 고독하여야만 하였던 당시의 현실이 이들의 모처럼의 의욕을 공전시켜버린 것은 안타까운 일이 아닐 수 없다. 그래도 김복진은 이와 같은 불모의 지대에서 그의 조각가다운 의욕을 제작 및 교육에 바쳤기에 그는 사실상의 선각자가 되었던 것이다.[2]

이 시기, 즉 1910년부터 1945년까지의 일제 시대의 조각 양상을 한마디로 표현하면 '모방과 이식'이라고 할 수 있다. 모방이라 함은 먼저 근대화된 일본의 유럽식 조각의 모방이라는 의미이고, 이식이라는 것은 그 모방된 소화 불량의 조각을 한국 땅에 그대로 옮겨 놓았다는 것을 의미한다. 따라서 창조와는 아무 관계가 없는 일련의 행위들이 오랜 세월 무비판적으로 되풀이되었다.[3]

20세기에 들어와 근대조각의 발달에서 유럽 조각이 소개되기 시작하였을 때에도 유럽의 휴머니즘의 전통에 근거한 인체 위주의 유럽 조각의 개념이나 취향, 또는 대개 점토로 빚어 석고로 완성하는 방법은 우리의 전통조각과는 매우 달랐다.

우리나라 초기 조각계에 먼저 언급할 수 있는 조각예술가는 김복진이다.[4]

김복진에 뒤이어 1945년 독립 때까지 일본에 유학한 문석오(1908-?), 조규봉(1917-1997), 윤승욱(1914-?), 김경승(1915-1992), 김종영(1915-1982), 김두일(?), 윤효중(1917-1967), 이국전(1914-?) 등 그리고 권진규(1922-1973)가 있었다.[5]

한편 미국에 유학한 김정숙(1917-1991)이 있다.[6]

조소(sculpture, 彫塑)는 크게 두 가지로 분류되고 있다. 하나는 조각(carving, 彫刻)의 방법이고, 다른 하나는 소조(modeling, 塑造)의 방법이다. 이 두 가지 방법을 합쳐 조소라고 한다. 전자는 깎는 방법이고, 후자는 주물의 방법이다. 말하자면 전자는 밖에서부터 쪼아 나가는 방법이고, 후자는 일정한 주형을 만들어 떠내는 방법이다. 예를 들어 나무나 돌은 밖에서 깎아 들어가지만, 브론즈의 경우는 일정한 주형을 만들어 형태를 떠낸다.

조소는 소재가 작품의 내용을 결정짓는 주요한 요체가 된다. 예컨대 어떤 대상을 다룬다고 하였을 때, 회화에서는 그 내용을 소재라고 하는 반면, 조각에서는 다루어진 재료를 소재라고 한다. 그림에서는 인물이냐 풍경이냐가 소재이지만, 조각에서는 재료가 나무와 돌이 소재이다. 그만큼 직접성을 반영하고 있다고 할 수 있다. 소재가 갖는 성격이 내용과 방법에 결정적인 작

■ ■ ■ ■ ■ ■

2) 김인환, 〈한국현대조각의 도입과 전개〉, 《한국현대미술의 형성과 비평, 엔솔로지(2집)》(한국미술평론가협회, 1985), pp.115-116.
3) 앞의 책, p.51.
4) 이경성, 《한국근대미술연구》(동화출판사, 1973), p.116.
5) 김영나, 〈한국 근대조각의 흐름과 성격〉, 《미술사학(81)》(한국미술사교육연구회, 1974), p.46.
6) 앞의 책, p.46.

용을 하고 있다는 것이다.

김복진이 배운 조각의 방법은 소조였다. 당시 동경미술학교 조각과는 목조전공과 소조전공으로 분류되어 있었다. 그리고 당시 유럽의 조각이란 로댕의 근대조각으로서, 김복진이 습득한 조각임은 재언할 필요가 없다.[7]

서양화의 경우 교육 자체는 조각가와 비슷한 아카데미즘의 교육을 받았지만, 1930년대에 이르러서는 몇몇 화가들이 추상미술의 양식을 과감히 수용하는 모험을 한데 비하여, 조각에서의 보수적인 사실주의는 그 이후 거의 1950년대까지 지속되었다.

우리나라 근대조각의 대부분의 작품들은 사실적 묘사에 바탕을 둔 주로 인체의 두상, 흉상, 또는 전신상 등으로, 이것은 근대조각의 선구자들이 대부분 수학하였던 동경미술학교의 조각과의 교육과정에서 강조된 것이었다. 동경미술학교는 프랑스의 아카데미 교육제도를 모델로 하였는데, 그것은 가장 훌륭한 미술이란 고대와 르네상스 대가들의 작품에서 보이는 규범에 의하여 인도된다는 믿음 속에서 테크닉을 위한 석고조각의 모사나 인체 데생을 철저히 하는 것이었다.

전통조각과 새로운 유럽기법의 조각, 그것으로부터 파생되어 확고히 구축된 구상조각과 새로운 세계에서 도입된 추상조각, 구상과 비구상이라는 양식의 문제 또한 역사의 발전과 함께하였음을 한국의 근대조각사에서 볼 수 있다. 한국 근대 화단의 성립에 예술가의 등용문인 선전과 국전이라는 공모전이 커다란 작용을 하였던 것

처럼 조각가가 전통의 장인에서 예술가로 거듭나는 과정에도 또한 작용하였다.[8]

7) 앞의 책, p.47.
8) 조은정, 《한국 근현대조각의 전개》[오광수, 《현대미술의 미의식》(재원, 1995), p.67.

제2장 유럽의 근대조각의 전개과정

1. 유럽 조각예술의 상황

19세기에는 미적 창조의 길이 두 갈래로 나누어진다. 하나는 공식적인 것은 영예롭게 전파되었지만, 다른 하나는 살아 있는 미술인이 불명예스럽게 전파되었다. 후세에는 한때 명예와 제작 의뢰를 한 몸에 받았던 모든 미술가를 불명예 속에 빠트린 반면에 영예를 개척한 미술가는 무명작가들이었다.

자신의 시대에는 대중적인 갈채를 받지 못한 이 불명예스러운 미술가들은 매우 힘들게 살았지만 19세기의 미술이 가장 위대한 미술가들 가운데서 두드러지게 된 것은 이들 때문이다.

18세기 말 바티칸 피오 클레멘트(Pio-Clement) 박물관의 8각형 정원에서 카노바의 두 조각상이 고대인이 가장 칭찬한 작품인 라오콘 군상, 아폴로 벨베데레 상(像)과 나란히 놓이는 영예를 누렸다. 그것은 당시 조각가가 열망한 목표였다. 즉, 고전적으로 간주되는 지점까지 그것을 모방한 것이다. 그럼에도 불구하고 카노바의 대리석 조각은 고대의 대리석 조각과 아주 쉽게 구별된다. 그의 냉철한 누드상은 달빛이 애무하는 듯하다. 낭만주의가 당시의 미술에 도입한 것은 바로 이 창백한 명료성이다. 왜냐하면 밤의 딸인 달은 19세기 초에 화가들을 따라다녔기 때문이다.

작가들의 일부는 우아함을, 나머지는 웅건함

을 지향하였는데 그들은 냉담한 외양을 고대인들보다는 모든 아카데미에서 표현한 석고 주형의 덕분이라고 본 이 미술양식을 위의 우아함과 웅건함의 한쪽 경우에 적용시켰다. 원래의 그리스 조각은 모든 중요한 유럽 박물관에서 무용지물이 된 것으로 보였다. 왜냐하면 로마 조각이 그리스 조각보다 우수하였기 때문이다.[9]

1) 카포

이 시기에 발랑시엔(Valenciennes)에서 태어난 카포(Jean-Baptiste Carpoux)는 석수의 아들이었다. 그의 첫 번째 작업은 미장이를 위해 석고를 혼합하는 일이었다. 미장이인 카포는 모형제작자였다. 즉, 그는 청동뿐만 아니라 유약이나 점토도 즐겨 다루었다. 그의 대리석 조각은 부조만큼이나 유연성을 갖고 있다. 스머드는 고대의 강박관념에서 벗어나고자 플랑드르 바로크의 전통 위에서 묘사한 카포는 각 작품에 내재하는 독특함을 확고하게 자각하여 작품을 제작하였다.[10]

카포는 17-18세기 프랑스 초상조각의 전통에 따라 일련의 훌륭한 사실주의적인 흉상을 제작하였다. 루브르박물관은 오페라 극장에 있는 프리마 발레리나인 피오크르의 흉상의 원본 석고 모델을 갖고 있다. 그의 재빠르고 자의적인 기법을 통하여 제작된 이 흉상은 매우 생기 있는 자

9) 제르맹 바쟁 지음, 최병길 옮김, 《세계조각의 역사》(미진사, 1994), p.273.
10) 앞의 책, p.274.

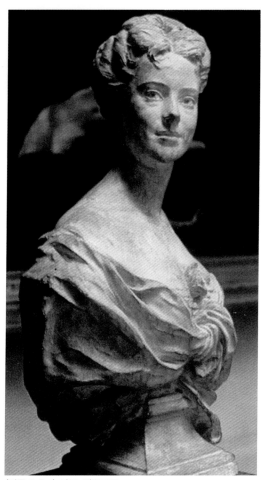

〈작품 2-2-1〉 카포, 피오크르

연스러움과 예술적 생의 기쁨을 전달한다.[11]
이 시기에 로댕이 나타났다.

2) 로댕

로댕(Auguste Rodin, 1840-1917)은 19세기 프랑스가 낳은 최고의 조각가이자 20세기 현대조각의 장을 연 조각가이다.

로댕은 기본적으로 장인들을 교육시키기 위해

설립된 프티트 에콜(Petiite Ecole)에서 주로 드로잉을 배웠다. 세 번이나 국립미술학교(Ecole dex Beaux-Arts)에 낙방하고, 자연사박물관에서 낭만주의 조각가 바리(Antoine Louis Bary)에게 해부학 드로잉을 배운다. 이는 미술학교가 예전의 존재가치를 잃어버렸다는 명백한 증거인 셈이다. 석공이자 주물기술자였던 로댕은 1875년에 이탈리아 여행에서 미켈란젤로의 작품을 보게 된 뒤에 더 이상 아카데미에 얽매이지 않겠다고 스스로에게 다짐한다. 로댕은 장식미술가로서의 재능이 알려지지만, 19세기 중반 카리에 벨로즈(Albert-Erest Carnier Belleuse, 1824-1887)의 작업실의 조수로 고용되어, 주로 그의 장식용으로 주문받은 미술품을 제작하는 일을 맡게 된다.[12]

아래의 두 작품 〈생각하는 사람〉과 〈청동시대〉는 이 책의 주제와 관련이 없지만 로댕의 대표적인 작품이므로 게재한다.

로댕은 이미 확실한 기법을 소유하여 1877년의 살롱전(파리에서 열리는 연례적인 미술전)에서 〈청동시대(Age of Bronze)〉를 선보였다. 수년 이래 처음으로 인체가 청동조각에서 소생하게 되었다. 대중은 그들이 선호하였던 죽어 있는 미술과 헤어질 수 없었기 때문에 이 작품은 엄청난 파장을 가져왔다.[13]

로댕은 19세기 말과 20세기 초의 조각계를 석권하였다. 그가 실제의 표현보다는 생각이나 정열의 표현을 더욱 중요시하였기 때문에 그를 낭만주의자라고 칭할 것이다. 비록 로댕이 사실주의자이기도 하였다 할지라도, 그의 사실주의는 어떤 연역적인 해부학적이거나 논리적인 진리에

11) 앞의 책, p.279.
12) 카멜라 밀라 지음, 이대일 옮김, 《조각》(예경, 2005), p.114.
13) 제르맹 바쟁 지음, 최병길 옮김, 《세계조각의 역사》(미진사, 1994), pp.274-275.

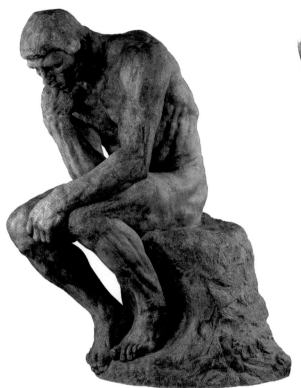

〈작품 2-2-2〉 로댕, 생각하는 사람

기반한 것이 아니었다. 그가 인물들에 남긴 표
현적인 변형, 표면의 표시는 이 형태들이 대리
석이나 돌 자체에서 튀어나오는 특별한 힘 이상
의 것을 가지게 된 것이며, 실재가 물질과의 대
립으로 탄생한다는 점을 보여준다.[14]

로댕의 〈청동시대〉(1877, 청동, 181×66.5×
63)는 브뤼셀에서 전시된 작품으로 로댕의 가장
유명한 작품 가운데 하나로 조각가의 모든 솜씨
를 보여줌과 동시에 모델과 그 포즈를 통해서
살아 있는 자연에 대한 작가의 깊은 관심을 드
러내준다.

오귀스트 네이(Augueste Neyt)라는 이름의 한

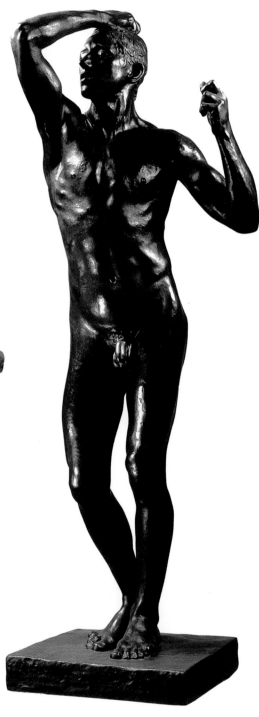

〈작품 2-2-3〉 로댕, 청동시대

韓國 女人像 彫刻史

14) 앞의 책, p.276.

젊은 벨기에 군인이 이 누드 작품을 위해 모델이 되었다. 이 작품에는 주제를 나타내기 위한 모든 요소들이 배제되어 있다. 이 작품은 1877년 브뤼셀 문화예술인 클럽에 제목 없이 전시되고, 이후 파리 살롱전에서 〈청동시대〉라는 제목으로 전시되어, 그곳에서 작품에 대한 스캔들이 일어난다.

〈깨어나는 삶〉 혹은 〈패자〉라고도 불리는 이 조각상은 어린 아기의 모습을 환기시킨다.

원래 조각상의 왼손에는 창이 쥐어져 있었지만, 로댕은 모든 상징에서 팔을 자유롭게 해주고, 몸짓에서 새로운 차원을 주기 위해 마지막 단계에서 창을 없애기로 결정한다.

파리 살롱전에 전시하기 위해 직접 주물을 뜬 것이다. 모델 윤곽에 대한 철저한 연구에서 비롯된 결과라는 것을 증명해야만 하였다. 많은 사람들로부터 모함을 받는 스캔들로 인해 로댕은 많은 관심을 받게 되지만, 마침내 로댕의 정직함을 인정받게 된다. 그 덕분에 1880년에는 〈지옥문〉 제작을 의뢰받게 된다.[15]

로댕의 수많은 작품 가운데 세 점의 여인상만 소개한다.

까미유 클로델(Camille Claudel)이 로댕의 제자로 그의 작업실에 들어왔을 때, 그녀의 나이는 겨우 20세이었다. 그 당시 그녀의 얼굴은 조각가 로댕의 마음을 단번에 매료시켰으며, 로댕은 이 젊은 여인의 두상을 그 해에만 여러 점을 제작한다. 〈짧은 머리의 까미유 클로델〉, 〈모자 쓴 까미유 클로델〉, 〈까미유 클로델의 얼굴〉이 바로 그것이다. 모자를 쓰고 있는 이 작품은 다양한 소재로 여러 점을 제작하였는데, 제작 첫 번째 단계에

〈작품 2-2-4〉 로댕, 까미유 클로델(1884, 석고, 22.8×17×16)

서는 테라코타로 만들어졌다. 좀 더 뒤인 1911년에는 청동과 유리 반죽으로 만들어졌다.

그녀의 얼굴에서 시인 폴 클로델(Paul Claudel, 1951)이 묘사한 것처럼 아름다움과 천재성으로 빛나는 영광과 멋들어진 이마, 화려한 두 눈, 관능적이면서도 자신감 있는 시원한 입을 발견하게 되지만, 반면에 그녀의 얼굴에는 미세한 균열이 드러나 있다. 작업의 흔적을 그대로 두면서 남겨진 눈가에 눈물처럼 맺힌 조그만 알갱이와 흉터처럼 보이는 주형을 뜬 자국에서 로댕은 겉으로 드러나지 않은 우울한 감정을 표현하려 하였으며, 더불어 감정적으로 모델과 거리를 두려한 점과 초점을 잃은 채 먼 곳을 응시하는 그녀의 두 눈을 표현하고자 하였다.[16]

로댕에게는 1860년은 여러 가지 면에서 그의

15) 한국일보사, 《RODIN》(서울시립미술관, 2010.04.30.-08.22), p.72.
16) 한국일보사, 《신의 손 로댕》(서울시립미술관, 2010. 4. 30.-8. 22), pp.25-56.

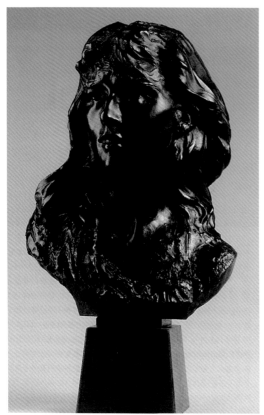

〈작품 2-2-5〉 로댕, 미뇽(1870년경, 브론즈)

인생에 전환점이 되는 시기이다. 까미유 클로델
(Camille Claudel)이 태어난 해이며, 파리에서 인
생의 동반자인 로즈 뵈레(Rose Beuret)를 만나게
된다. 로댕은 그녀를 모델로 하여 작품을 제작하
였다. 작품의 제목은 괴테의 작품에 등장하는 여
주인공의 이름인 〈미뇽(Mignon)〉이었다. 뵈레는
프랑스 북동부 샹파뉴(Champagne)지방 출신으
로 사실상 문맹이었으며, 그녀는 파리에서 재봉
일을 하며 지냈는데, 그녀의 시골스러운 순박함
은 헌신적인 사랑으로 이어져 고독하면서도 야
망에 불탄 조각가 로댕의 모든 욕구를 채워줄 수
있었다.[17]

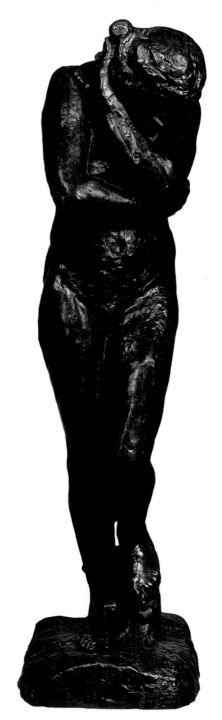

〈작품 2-2-6〉 로댕, EVE(1899, 브론즈, 172.4×58×64.5)

17) 앞의 책, p.36.

1881년 〈지옥의 문〉을 제작하기 위한 계획에 있어서 로댕은 '아담'과 '이브'를 양 옆쪽에 배치하고 싶어 하였다. 뒤에 로댕은 대형 여성 조각상을 만들기 시작하였지만, 모델이 임신을 하여 더 이상 포즈를 취할 수 없어, 작업을 그만두어야만 하였다고 한다.

그는 결국 1899년이 되어서야 이 미완성된 〈이브〉를 대중에 공개한다. 그 당시 로댕은 조각의 일부분이나 미완 작품을 용기 내어 공개하기를 시작하고 있었다. 거친 표면과 디테일의 부재 및 오른쪽 발 위에 남아 있는 철골의 흔적 등은 로댕이 작품을 그대로 두기로 결정하였음에도 여전히 미완성된 작품이라는 것을 증명하고 있다.

그 사이 로댕은 작은 크기의 〈이브〉를 제작한 뒤, 관능적인 육체는 고개를 숙이고 1882년에 전시하여 큰 성공을 거둔다. 이번에는 아주 매끈하게 처리된 〈이브〉의 팔을 웅크린 수치심을 드러내는 동작과 대비를 이루며, 이후 청동, 대리석, 테라코타 등의 여러 다른 소재로 제작하였다.[18]

잇달아 등장하여 19세기 유럽 조소의 무대를 공동으로 구축하였다. 그것들은 도처에서 일어나 새로운 심미적 추세를 나름대로 이끌었다.

19세기 유럽 조소계는 대단히 활기를 띠었다. 시대의 발전과 사회진보의 보조와 서로 부응하면서 조소의 유파가 빈궁하지 않게 갈마들게 되었다. 아카데미 고전주의(즉, 신고전주의), 낭만주의와 현실주의 조소가 19세기 유럽 조소의 또 다른 빛나는 성적은 현대주의 요소를 배태하였다는 것이다. 그리하여 로댕, 마이욜, 바리와 같

은 여러 종류의 조소를 지닌 위대한 예술가가 탄생하였다. 어떤 의미에서는 "그들의 예술작품으로부터 이미 20세기 유럽 현대조소 예술의 그림자를 엿볼 수 있다."라고 말할 수 있다.[19]

일반적으로 로댕을 현대조소의 시작으로 보고 있지만, 실제로는 그는 고전주의 기법으로 현실주의의 관념을 표현하였으며, 조소언어 그 자체에 대해서도 결코 실질적으로 타파한 것이 없다. 한층 더 그를 고전 전통의 종결자로 정해야만 한다.

미술사가 허버트 리드(Hebert Lead)는 현대파화가 피카소와 마티스 등의 조소가 고전조소와 현대조소의 진정한 경계라고 인식하였다.

그들은 회화 가운데의 현대예술 관념을 조소에 끌어들여, 이후 조소예술의 독립 및 발전에 대하여 심원한 영향을 끼쳤다. 이어서 그 후의 야수파, 입체파, 미래파, 구성주의, 다다이즘, 초현실주의의 조각가들은 조소공간을 넓히고 조소소재를 확충하고, 조소언어를 새롭게 창조하는 등 각자 탐색하고 시험하였으며, 또한 탁월한 성취를 이루었다. 그들 예술 창작의 공통점은 차츰차츰 추상적인 길을 걸었는데 있었다.[20]

유럽 현대주의 조소의 바람이 일기 전날 밤에, 이미 많은 예술가들은 정도는 같지 않지만, 전통적인 조소 관념에 대하여 반대하는 생각을 품고 타파하려는 경험을 해보기 시작하였다. 그들 가운데에는 전문적인 조소가가 포함되어 있을 뿐만 아니라, 또한 예민한 통찰력을 지닌 화가, 예컨대 드가, 고갱, 로쏘, 부르델, 마이욜, 브랑쿠지, 모딜리아니 등이 포함되어 있었다. 그들은

18) 앞의 책, p.96.
19) 汝信編著 著, 전창범 옮김, 《서양조소의 모델》(학연문화사, 2007), p.219.
20) 앞의 책, p.273.

19세기 말, 20세기 초의 예술을 실천하였다. 비록 예술유파를 형성하지는 못하였지만, 오히려 일종의 유행을 인도하였고, 또 현대 조소예술의 발전방향을 예시하였다.[21]

현대주의(modernism) 사조는 20세기 초에 발생하였다. 그것은 사람의 의지, 본능을 기초적인 창조력으로 삼고, 각 각도로부터 힘을 다하여, 각종 방법을 채취하여, 인류 심층의 정신세계를 발굴하는 것을 발휘하자고 주장하였다. 사실상 현대주의라는 이 변혁운동은 결코 문화영역에서만 발생한 것은 아니었다. 그것의 부흥기는 유럽사회의 전체적인 노정과 서로 적응하였으며, 또한 과학기술의 진보와 공업문명의 발전을 수반하였다. 현대주의는 새로운 사회의 가치에 대한 사람들의 비판을 반영하였을 뿐만 아니라, 더욱 중요한 것은 일종의 새로운 문화유형을 창조하였다는 것이다.[22]

로댕의 작품은 19세기 후반의 모습을 반영하고 있다. 그 안에는 서로 대립되는 요소들이 공존하고 있다. 그는 언제나 자연을 아름답다고 생각하였고, 그의 사실주의적 예술관 역시 자연의 관찰에서 비롯되었다. "추한 것도 아름답다."라고 하면서 그는 모델을 아틀리에 안에서 마음대로 걸어 다니게 하고, 마음에 드는 포즈를 발견하면 즉시 형태를 점토에 옮겼다.[23]

1880년도에 로댕은 다양한 연령대의 모델을 형상화하는 데 온 힘을 기울였다. 뒤에 〈늙은 투구공의 아내〉(프랑수아 비용의 시 구절에서 인용)라고 명명된 조각은 늙고 쇠약해져서 추해진 육신

이 아니라 청춘의 완숙기를 거쳐 노쇠에 이르는 과정을 하나의 형상 안에 담고 있다.

1880년 초에, 20세가 된 까미유 클로델은 로댕의 작업실에서 조각가의 길로 들어섰다. 클로델은 사실적인 묘사에서는 로댕의 방식을 받아들였지만, 다른 한편으로는 재빨리 자신만의 독특한 작업관을 형성하여 나갔다. 그녀는 1893년 〈클로토〉를 제작하였다. 클로토는 파르젠(고대 신화에 등장하는 새 운명의 여신 클로토, 라케시스, 아트로포스를 말한다) 가운데 하나로, 허무와 죽음의 여신으로 이해되었다.[24]

로댕은 아카데미의 표면처리 기법을 거부하고 인상주의를 조각에 끌어들였고, 또한 문학(단테, 비용, 발자크 등)에서 조각의 주제를 차용하고 과거에 경의를 표하였다.[25]

로댕은 19세기에서 20세기로 전환하는 시기에 미술의 발전이라는 측면에서 두 시기를 모두 살다간 조각가이었다. 그의 작업은 한편으로는 전통과 관습에 뿌리를 두고 있었으나, 다른 한편으로는 그것을 초월하여 새로운 경지를 개척하였다. 그의 작품 경향에서 가장 중요한 변화는 인체를 여러 부분으로 분리하여 해석하려는 시도였다. 로댕의 이런 노력이 인체의 형태에 독립적인 조형적 가치를 부여하였다.[26]

로쏘(Medarrdo Rosso)는 로댕의 대리석 조각방식과 대조적으로 유연한 방식을 택하였다. 이 두 조각가 작품의 특질에는 양식적으로 아주 근대적인 것이 있다. 즉, 회화에서도 유사한 것을 발견할 수 있는 표면을 따라 난 파동 치는 물

■ ■ ■ ■ ■ ■ ■

21) 앞의 책, p.274.
22) 앞의 책, p.275.
23) 카멜라 밀레 지음. 이대일 옮김, 《조각》(예경, 2005), p.114.
24) 앞의 책, pp.115-116.
25) 앞의 책, p.116.
26) 앞의 책, p.117.

결, 얼룩의 사용은 그들 작품의 특징이다. 로쏘는 사물을 그 평면들로 결합하여 공간에서 보이도록 시도하였다. 그의 분위기적인 평면들은 조각을 엄밀한 선들 내부에 가두는 것을 거부하였다. 이러한 평면들의 인상주의적인 작용은 함께 로댕의 작업장에서 일하였던 부르델과 데스피오(Charles Despio) 같은 조각가들이 질서로 엄격하게 돌아가는 점에서 반대에 부딪쳤다.[27]

3) 부르델

1917년에 로댕이 사망하자 60대로 접어든 부르델(Emile-Antoine Bourdell, 1861-1929)은 1920년에 프랑스에서 현존하는 가장 위대한 기념비 조각가로서 이미 그 명성을 날리고 있었다. 부르델은 예술가들과 비평가들에 의해 로댕의 가장 유능한 제자일 뿐 아니라 나아가 그를 능가하는 조각가로서 인식되었다.

20세기 초반 유럽 모더니즘의 조각계에서 별다른 역할을 하지 못하였던 부르델이 어떻게 1920년대에 들어와 파리 조각계를 선도하는 현존하는 당대 최고의 작가로 추앙받게 된 것일까? 아마도 부르델의 조각이 프랑스 조각을 대변하게 된 데에는 전후 파리에서 전개되던 정치적 어젠다와 밀접한 관련이 있었기 때문이 아닌가 한다. 부르델은 제1차 세계대전이 발발하였을 때 소위 모더니스트로 분류된 다른 많은 예술가들과 달리 예술이 역사와 결부되지 않는다면 아무런 의미가 없다는 신념을 가졌다. 그러한 사

고의 배경에는 그들이 추구한 심미성, 즉, 선, 색채, 광선에 의한 새로운 해석, 문학적 내용이나 현실의 재현에 대한 거부가 미술이 대중으로부터 멀어지고 말았다는 인식이 깔려 있다.

1920년대에 조각계에서 가장 추앙받는 조각가로 남게 된 것은 전후 프랑스사회의 다양한 관심사를 반영하였기 때문이었다. 하지만 부르델의 조각에 대한 이해는 상징적인 질서와 더불어 형식적이고 기술적인 차원이 분리될 수 없을 것이다.

가령 부르델 조각의 브론즈의 표면처리로 인한 다양한 재질감과 색채라든지, 조각칼의 방향과 깊이, 길이의 다양한 변주를 보여주는 크로스 해칭(cross-hatching), 형태 등등에서 우리는 부르델의 조각을 새롭게 음미할 수 있기 때문이다.[28]

부르델의 많은 작품 가운데 다음 두 점만 소개한다.

1891년에서 1912년까지 20년이 넘는 기간 동안 부르델은 입맞춤을 주제로 여러 작품을 만들어낸다. 아르누보의 미학이 느껴지는 이러한 작품들 가운데 일부는 브론즈로 제작하기 전에 대리석으로 조각한다. 비교적 늦은 시기에 주조된 작품 〈볼루빌리스에의 입맞춤〉 역시 그 예외가 아니었다. 이 작품 역시 1899년 국립미술협회 살롱전에서 〈사랑의 얼굴〉이라는, 이제는 원본의 사진으로만 그 존재 여부를 알 수 있는 대리석 작품으로 먼저 그 모습을 드러낸다. 도자기뿐만 아니라 대리석에서 브론즈에 이르기까지,

27) 제르맹 바쟁 지음, 최병길 옮김, 《세계조각의 역사》(미진사, 1994), pp.276-278.
28) 소년한국일보사, 《거장 부르델展》(서울시립미술관, 2006. 2. 29.), pp.257-258.

〈작품 2-2-7〉 부르델, 볼루빌리스에의 입맞춤
(1900년경, 브론즈, 41.5×41.6×28)

〈작품 2-2-8〉 부르델, 연인들 혹은 파도
(1900년경, 브론즈, 49×44×26.7)

거의 연작으로 이뤄진 이 작품은 관능적인 주제에 다양한 소재를 적절히 사용하는 세기말적 분위기에 완벽히 부응한다. 두 눈을 감은 채 음란한 분위기를 풍기며 자연스레 내민 입술을 그린, 힘을 빼고 외설적인 포즈를 취한 작품 〈볼루빌리스에의 입맞춤〉은 관능적인 육감미를 살리며, 로댕에게서 물려받은 유산과 당시 유행처럼 퍼져가면서 일부 예술가들의 관심을 끌었던 심미성을 적절히 결합시키고 있다.[29]

이 작품은 부르델의 작품에서 로댕의 성향이 가장 분명하게 드러나는 작품 가운데 하나이다. 1902년 클로드 드뷔시가 오페라로 각색한 모리스 메테를링크의 작품을 바탕으로 만든 이 작품의 이전 제목은 〈펠레아스와 멜리장드〉이다. 당대의 음악이 부르델에게 미친 영향은 지대하였음을 짐작케 한다. 로미오와 줄리엣을, 그리고 트리스탄과 이졸데를 엮어주는 비극적 스토리와

일맥상통한 〈펠레아스와 멜리장드〉의 이야기는 금지된 사랑 속에서 이어진 비탄에 젖은 두 연인을 무대에 올린다. 누가 봐도 비극적인 냄새가 풍기는 이 작품은 두 인물이 한 몸으로 어우러져 포옹을 한 모습을 그리고 있으며, 오직 젊은 여인의 굽이치는 머릿결만이 위로 솟아올라 있을 뿐이다. 타오르는 열정에 비하면 지극히 서정적인 분위기를 풍기는 이러한 경향은 저주받은 사랑의 아픔에 대한, 대개는 상징주의적인 당대의 구미에 맞는 것이다. 좀 더 자세히 살펴보면, 이 조각은 감정이 소용돌이치며 그 열정이 극에 달하였을 때를 대리석상 〈입맞춤〉(1888-1889)에서 구현한 로댕의 래퍼토리에 착안한다. 로댕의 작품은 파울로와 프란체스카라는 저주받은 두 연인의 육감적인 관계를 표현하고 있다.

그러나 미술관 측에서는 테라코타로 보존하고 있는 부르델의 작품이 로댕의 능수능란하게 다

29) 앞의 책, p.94.

룰 줄 알았던 소재인 대리석을 연상시키는 것도 우연은 아니다. 설령 모델링 자국이 현저히 드러나는 점에서 작품 〈연인들〉은 로댕의 감미로움을 이어받은 게 아니라고 보더라도, 분명한 것은 이 작품 역시 비극적 연인에 대한 독특한 초상을 그리고 있다는 점이다. 이 작품의 또 다른 제목인 〈파도〉인데, 파도 속으로 빨려 들어간 비극은 그 구성에 있어 뇌동의 스승 로댕과 〈목욕하는 연인들〉(1897-1903)로 구체화된 까미유 클로델의 고민을 암시하고 있다. 인물들의 나선형적이고 순환적인 움직임에 대응하며 연인을 감싸고 있는 파도의 형태는 특히 상인 지그프리드 빙에 의해 고무되어 부르델 역시 관심을 가졌던 일본주의(Japonisme)방식을 띠고 있다. 사실 부르델은 매혹적인 사무라이 갑옷은 물론 고대 판화와 18세기 가면까지 수집하고 있었다.

로댕과 로소 조각의 꽃 개념에서 더 성공하였으며, 추상적인 건축요소의 도입으로 생긴 덩어리의 조직, 거의 선적인 기하학적이라는 특징을 지녔다. 부르델의 조상에는 새로운 신고전주의의 시작을 알리는 일종의 불변성이 있다. 데스피오의 예민한 형상의 여인 누드상은 어떤 우아함을 발산하는 풍부한 볼륨, 평화롭고 광택 있는 표면을 보여준다.

부르델은 파리에서 로댕과 작업하였으나, 그리스 미술과 친숙해진 이후 자신의 조각에 고전화된 기념비성을 부여하기 시작하면서 로댕의 감성적인 양식에서 벗어났다. 표현된 인물은 아르누보 양식과 무관하지 않은 매너리즘을 약간 지니고 있다. 후기의 미술을 보면 부르델은 로댕의 자연주의에서 더 벗어나 있으며 약간 건조한

〈작품 2-2-9〉 부르델, 과일(브론즈, 1903, 60×29.5×16)

양식화로 기울고 있다.[30]

1902년에 처음 구상된 작품 〈과일(Le Fruit)〉은 이후 1911년에 최종작이 탄생될 때까지 수많은 변형된 작품으로 이어진다. 제작 시기는 1902-1911년으로 설정되어 있으며, 머리 장식이 크고 받침대에도 과일 더미가 있다. 전통적으로 두 번째 습작으로 간주되는 작품은 머리 장식이 덜 퍼져 있는 반면, 과일 더미는 천으로 대체

30) 제르맹 바쟁 지음, 최병길 옮김, 《세계조각의 역사》(미진사, 1994), p.282.

되고, 날짜가 1906년으로 명확히 정해져 있다. 한때 기둥에 적힌 기재 사항을 토대로 〈과일들의 누드〉라고도 일컬어진다. 특히 날씬한 몸매에 유연하게 몸을 구부린 여인의 섬세한 모습에 후한 점수를 준다. 최대한 골반을 비튼 채 여인은 슬픔에 잠긴 듯하면서도 절제된 포즈에 스스로를 내맡긴다.[31]

4) 마이욜

마이욜(Aristide Maillol, 1861-1944)은 1887년 파리미술학교에 들어가 공부하였지만, 곧 아카데미의 회화에 대해 흥미를 잃어버리고 더욱 높은 화풍에 빨려들어 갔으며, 동상 도인화의 설계에 미련을 두었다. 그 후, 시력이 쇠퇴하여 소조 창작으로 전향하게 되었다. 그는 특별히 소조의 채적감과 형체의 중후감을 중시하여, 조형언어에는 세련되게 개괄되었으며 전체 정신에 주의하였다. 의심할 여지없이, 그는 그리스 전성기의 소조 가운데서 영양을 흡수하고, 또 고전 조형에 새로운 정신을 부여하였다. 즉, 장중하고 고요한 가운데 일종의 긴박감과 활력을 표현해 내고, 또 상징적인 언어로서 20세기 초 격동적이며 불안한 시대 분위기를 표현하였다.[32]

마이욜은 마지막으로 대리석과 청동 거상을 세움으로써 인체의 반짝이는 광채를 확산시켰다. 불행하게도 이 조상들의 감각적인 특질은 1930년대 그의 작품에서 명확해지듯이 질서로의 복귀로 인해 사라졌다.

이 시기, 몇몇 화가는 조각을 채택하였으며, 그들이 시도한 힘은 당시 매우 아카데미의 영역에 생기를 가져왔다.

〈작품 2-2-10〉 마이욜, 지중해(1902-1905)

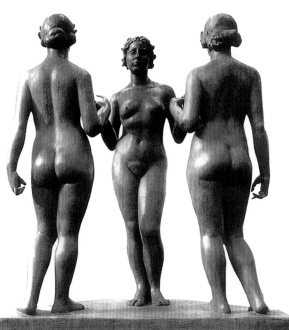

〈작품 2-2-11〉 마이욜, 세 명의 님프(1930-1938)

31) 소년한국일보사, 《거장 부르델 展》(서울시립미술관, 2008.2.29.-6.8), p.156.
32) 앞의 책, p.94.

마이욜의 소조는 주로 여인의 몸을 묘사하였
는데, 그의 이와 같은 형식은 사람들에 의하여
〈마이욜의 여성〉으로 일컬어졌다. 그의 대표적
인 작품은 〈지중해〉가 있다.

〈지중해〉는 마이욜의 일련의 불후의 작품의
효시작이다. 사지가 실하고 튼튼하여 아름다운
곡선을 상실하지 않은 나체 여인은 해변의 모래
사장 위에 앉아 있는 듯하다. 오른손은 뒤로 한
채 몸을 지탱하고 있으며, 왼손은 앞을 향해 아
래로 떨어뜨린 머리를 받치고 있어, 햇볕이 내리
쬐는 지중해와 같이 풍정한 가운데 웅대함을 잃
지 않고 있다.[33]

육중하고 내적인 휴식을 취하는 듯한 마이욜
의 〈지중해〉가 높은 평가를 받았다. 이 조각은
1906년 살롱전에서 평가를 받아 최고 인기작으
로 뽑히면서 마이욜을 유명작가의 반열에 올려
놓았다.[34]

〈세 명의 님프(nymph)〉는 한 명은 바르게, 두
명은 반대로 서 있는 세 명의 젊은 나체 여인으
로 구성되어 있다. 인물마다 자태 및 동작의 사
이마다 모두 서로 호응하고 어울린다. 마이욜은
생명 가운데 가장 아름다운 청춘을 진실하게 구
가하였다.[35]

5) 화가의 조각가들

이 시기 몇몇 화가는 조각을 채택하였으며, 그
들이 시도한 힘은 당시 매우 아카데미의 영역에
생기를 불어넣었다.

화가와 조각가들은 미술아카데미의 규칙에서

해방되고, 또한 아프리카와 오세아니아의 원시
조형예술에서 영감을 받아 관습적인 틀을 무시
한 나무조각을 제작하였다. 정이나 끌에서 오는
거친 표현은 고전주의가 신봉하는 완벽함과는
거리가 멀었다. 원시부족 문화에서 나무를 자르
는 작업은 형상에 성스럽고 마술적인 영혼을 불
어넣는 의식이었다.[36]

(1) 르누아르

르누아르(Auguste Renoir, 1841-1919)는 인생
의 후반기에 조각예술에 과감하게 뛰어든 것은
의외였다. 국립미술학교에 빈번하게 드나들었으
며, 인상주의의 그룹에 가담하여 그들의 전시회
에도 출품하였다. 노후까지 조각을 택하지는 않
았으며, 결코 자신의 마스크도 만들지 않았다.

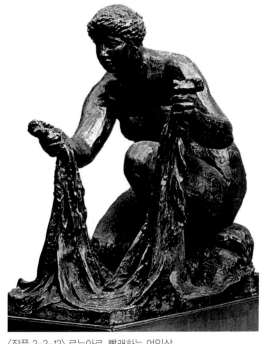

〈작품 2-2-12〉 르누아르, 빨래하는 여인상

■ ■ ■ ■ ■ ■
33) 汝信編 著, 전창범 역, 《서양조소의 모델》(학연문화사, 2007), p.280.
34) 카멜라 밀레 지음. 이대일 옮김, 《조각》(예경, 2005), p.118.
35) 汝信編 著, 전창범 역, 《서양조소의 모델》(학연문화사, 2007), p.282.
36) 카멜라 밀레 지음. 이대일 옮김, 《조각》(예경, 2005), p.119.

회화의 재현인 그의 인물상은 매력적인 여성이었다.

르누아르는 개략적으로만 되어 있는 〈빨래하는 여인상〉의 작품은 스페인 조각가인 리처드 기노와 제휴하여 제작한 것이다. 그 살아 있는 모습은 르누아르의 여인상 유형에서 풍만한 형태와 단순화된 볼륨을 예시한다.[37]

(2) 드가

인상파 화가 드가(Edgar Degas, 1834-1917)는 르누아르처럼 좋아하는 주제에 관심을 가져 조각은 훨씬 중요한 것이다. 드가는 50년 이상이나 전념하였다. 그 결과 대담하고도 자유로운 작품이 나왔는데, 어떤 면에서는 20세기의 조각을 예시한 것이었다. 드가의 조각 〈14세의 무용수(Fourteen-year-old Dancer)〉에 대해서 이즈망(J.K. Huysmans)은 "조각에서 진실로 유일한 근대적인 시도이다."라고 언급하였다. 그 작품은 다양한 소재로 이루어져 있는데, 그 일부는 실제로 있는 것을 직접 빌려온 것이다. 즉, 튀튀(tutu)(짧은 발레용 치마), 토슈즈 등이다. 로댕은 이를 "걸맞지 않은 처리"라고 비판하였다.

드가는 무대 뒤의 무희들의 순간적인 동작을 유심히 관찰하고 연구하였다. 그가 가장 중요하게 취급한 주제는 균형이었다. 하지만 드가의 조각으로는 〈14세의 무용수〉가 알려져 있을 뿐이

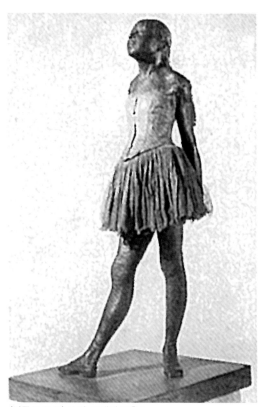

〈작품 2-2-13〉 드가, 14세의 무용수

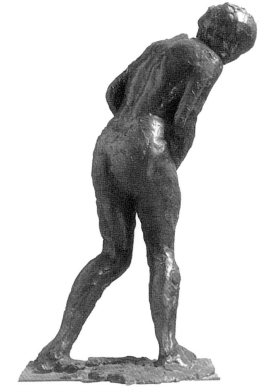

〈작품 2-2-14〉 드가, 멍청한 여인

37) 제르맹 바쟁 지음. 최병길 옮김, 《세계조각의 역사》(미진사, 1994), p.273.

다. 이 청동 조각상에는 실물 튀튀와 머리 리본이 부착되어 있어서 조각에 일상적인 옷감이 직접 결합되는 최초의 작품으로 역사에 남았다.

드가의 조각은 1917년 그가 세상을 떠나면서 비로소 알려졌다.[38]

드가의 이 작품은 그 수법이 비교적 사실적이지만, 인물형상의 처리, 특히 인물의 얼굴 부위가 이미 간략하게 표현되었다.[39]

(3) 마티스

마티스(Henri Matisse, 1869-1954)는 프랑스 태생으로 파리학교(Ecole de Ville de Paris)에 들어가 예술을 배웠으며, 그 후, 시종 예술창작에 종사하였다. 그는 소조 방면에서 앞으로 나아감이 회화보다 늦었다. 그의 초기 작품 가운데 직립 또는 비스듬하게 기댄 인체소조는 기복이 있는 S자형 곡선을 드러낸 것이 많다. 작품의 공간존재감은 이와 같이 서서 돌아보는 자세로 말미암아 확정되었다. 1908년부터 그는 〈배면〉시리즈를 창작하였는데, 정면과 배면 인물의 나체로 일종의 새로운 탐색을 시작하였다. 또 다른 〈가슴 앞 십자가〉로 불리는 한 그룹의 작품 가운데에서 예술가는 그 상상력을 운용하여 인물의 두상에 대하여 간략화와 변형을 하였다. 그는 먼저 인물의 모습을 과장한 뒤, 기하 구성의 외관으로 개조하였다. 그것들은 입체주의에 대한 마티스의 흥취(興趣)를 채택한 것이었다.[40]

마티스는 파리학교의 작업장에서 로댕의 지도 아래 과정을 마쳤다. 그가 조각에 착수한 때는 이미 30세였다. 첫 번째 청동 입상에서 〈뱀상

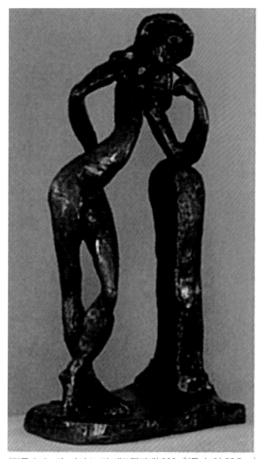

〈작품 2-2-15〉 마티스, 라 세르팬티네(1909, 청동, 높이 56.5cm)

(The Serpentine)〉에서처럼 선적인 특징을 강조하면서 인체의 비례에 자유를 부여하였다. 2미터 높이의 저부조인 〈누드의 뒷모습(Nus de Dos)〉 시리즈는 구성의 통일과 기념비적인 것을 달성하는 표현적 특질을 보였다. 〈자네트'(Jeanettte)〉 두상 시리즈에서처럼 한 대상의 산출에 있어 의미심장한 순간에 집중하는 것으로부터 단계들의 제시로 이동하였다. 덧붙여 이 시리즈는 두상이 얼마나 조각가에게 주요한 의

38) 카멜라 밀레 지음. 이대일 옮김, 《조각》(예경, 2005), p.118.
39) 汝信編 著, 전창범 역, 《서양조소의 모델》(학연문화사, 2007), p.274.
40) 앞의 책, p.286.

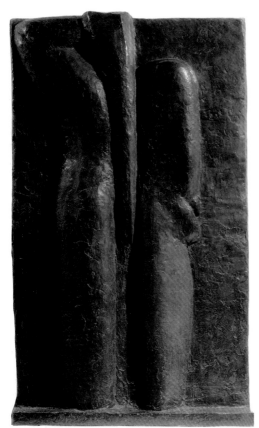

〈작품 2-2-16〉 마티스, 누드의 뒷모습(1930, 청동, 높이 190cm)

〈작품 2-2-17〉 고갱, 사랑에 빠져라, 너희들은 행복해질 것이다

미의 문제를 제시하는가를 지적해준다.[41]

마티스의 이 작품은 역시 늘어진 팔다리를 하고 있는 아프리카와 오세아니아의 부족미술에 열정과 관심을 갖고 있었다.[42]

이 작품의 극단적인 단순화는 중앙에 위치한 한쪽으로 흐르는 땋은 머리의 부드러운 표면의 리드미컬한 배치와 대칭적인 구성에 기인한다. 여기서 마티스는 신석기시대 사람들이 기둥 위에 새겼던 여인상뿐만 아니라 초기 〈비너스〉의 본질도 역시 회상시킨다.[43]

(4) 고갱

화가 고갱(Paul Gauguin, 1848-1903)은 얼마 동안 상징주의 화파인 나비파, 반 고흐와 함께 브라타뉴와 남부 프랑스에서 작업하였지만, 결국 혼자서 먼 이국으로 떠났다. 1887년 고갱은 타히티 섬에 정착하였고, 1903년 그곳에서 생을 마감하였다. 1889년에 제작된 부조 〈사랑에 빠져라, 너희들은 행복해질 것이다〉는 고갱이 남태평양으로 떠나기 전, 인도와 오세아니아 원시 부족 미술에서 영향을 받아 제작한 초기 작품으로 간주된다.[44]

고갱은 그의 소조작품 〈타히티 처녀〉 가운데에서 고의적으로 처녀의 머리 부분을 크게 하였

41) 앞의 책, p.280.
42) 카멜라 밀레 지음. 이대일 옮김, 《조각》(예경, 2005), pp.121-122.
43) 제르맹 바쟁 지음, 최병길 옮김, 《세계조각의 역사》(미진사, 1944), p.297.
44) 카멜라 밀레 지음. 이대일 옮김, 《조각》(예경, 2005), pp.119-121.

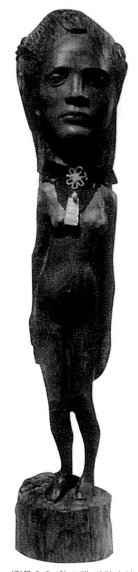

〈작품 2-2-18〉 고갱, 타히티 처녀

(5) 피카소

화가 피카소(Pablo Picasso, 1881-1973)는 노년에 이르기까지 700점에 이르는 자신의 조형작품을 마치 비밀처럼 지켰다. 그럼에도 불구하고 그의 작품은 특히 현대미술의 태동기에 다른 예술가들이 새로운 작품세계로 전환할 때마다 영감과 자극을 주는 촉매 역할을 하였다

스페인 출신인 그는 1900년에 파리로 가서 창작활동을 벌이고, 1907년에 〈아비뇽의 처녀들〉을 그렸으며, 이 무렵에 브라크와 함께 큐비즘(cubism) 운동을 일으켰다. 1924년에 초현실주의의 영향을 받았다. .

피카소는 1904년 바토 라부아르에서 제1차 세계대전 직전 많은 예술가들이 살면서 역사에 이름을 남겼다.

'바토 라부아르'는 센 강에 떠 있는 '세탁선'을 뜻한다. 이곳에 아틀리에가 마련되면서 새로운 예술운동의 중심지가 되었다. 이 '세탁선'에서 입체의 미학이 생겨났다고 할 수 있다.

이곳에서 피카소의 〈아비뇽의 처녀들〉에서 페르난데 올리비에를 만난 지 2년 뒤 그녀의 두상을 제작하였다. 이 작품은 일그러지고 조각난 표면처리 때문에 로댕의 인상주의적 기교가 연상되지만, 최초의 입체주의 조각으로 평가받고 있다. 1912년경 피카소는 종이, 판지, 함석, 실, 철사 등 다양한 소재를 사용하여 실험적인 작품을 제작하였다. 또 다른 작품 〈기타〉에서는 금속판과 철사가 사용되었다.[46]

이 작품은 조소사에 있어서의 의의가 매우 중대하다. 피카소는 그것을 구성관계에 따라 작은

으며, 그녀의 차분하고 단순한 표정, 그리고 소박하고 말주변이 없는 얼굴을 세심하게 표현하였다. 머리와 몸의 부조화와 목 부위의 기괴한 장식물은 일종의 기이하고 마술 같은 느낌을 준다.[45]

■ ■ ■ ■ ■ ■

45) 汝信編 著, 전창범 역, 《서양조소의 모델》(학연문화사, 2007), p.274.
46) 카멜라 밀레 지음, 이대일 옮김, 《조각》(예경, 2005), pp.122-123.

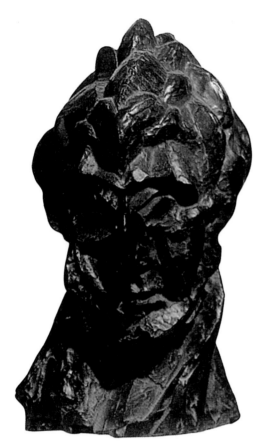

〈작품 2-2-19〉 피카소, 페르난데스 오리위르의 두상
(1909, 청동, 높이 41.3cm)

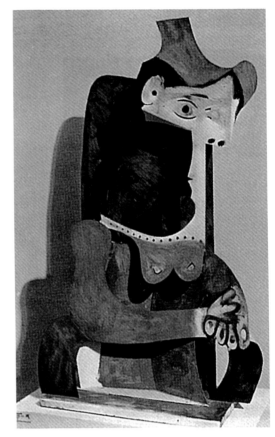

〈작품 2-2-20〉 피카소, 모자를 쓴 여인

평면으로 많이 분해하고, 다시 어떤 구성 원칙에 근거하여 새로이 조직하였다. 그리하여 조각의 성격표현을 약화시키고, 조상의 예술품에 내재된 감화력을 두드러지게 하였다. 그것은 조소로 하여금 완전히 새로운 예술영역인 구성, 조립에 매진하게 하였다.[47]

1960년, 피카소는 회화와 조소 사이의 결합을 시험해 보였다. 그는 먼저 일부 철 재료를 사용하여 기본형을 만든 뒤, 다시 색을 칠하여 단계가 분명한 입체효과를 조성하였다. 이 작품은 곧 이와 같은 결합의 산물이다.[48]

이 작품은 2장의 차표 위에 그린 소묘에서 발전된 작품이다. 역에서 보여준 피카소의 구상과 고찰은 매우 중요한 의미를 갖게 된다.

1950-1960년대의 조형작업에서 매우 중요한 가치를 가지는 2개의 표현 규칙이 정립되었다. 그는 친구인 금속 조각가 훌리오 곤잘레스의 도움으로 〈아폴리네를 위한 기념조각 모형〉을 제작하였다.

곤잘레스가 조각에 전념한 것은 1927년경이었지만, 다른 작가들과 함께 20세기 전반에 널리 확산된 금속조형 작업의 창시자가 되었다.

■ ■ ■ ■ ■ ■

47) 汝信編 著, 전창범 역, 《서양조소의 모델》(학연문화사, 2007), p.299.
48) 앞의 책, p.301.

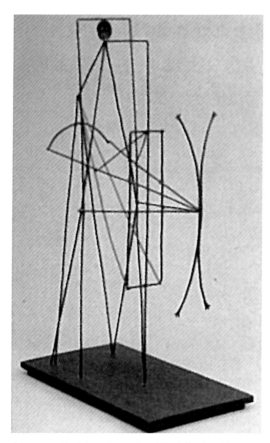

〈작품 2-2-21〉 피카소, 아폴리네를 위한 기념조각 모형
(1928, 철사, 60.5×15×34)

1918년 그는 금속공으로 일하면서 아세틸렌-산소 용접기술을 익혔으며, 전통적인 조각의 주제인 인체를 탈피해서 '공간 속의 소묘'라고 불리는 추상화된 형상들을 제작하였다.[49]

(6) 브랑쿠지

브랑쿠지(Constantin Brancusi, 1876-1957)는 루마니아 태생의 프랑스 조각가이다. 처음에는 공예학교에서 공부하였으나, 뒤에 브자레스터 미술학교에서 공부하였다. 1904년 그는 파리로 가서 머지않아 파리 예단에 등단하였다. 초기

작품은 사실주의와 인상주의의 영향을 받아, 로댕과 로쏘의 흔적을 볼 수 있다. 동시에 마야욜의 계발을 받았다. 그러나 형태의 단순성, 순수성 방면을 연구하면서 그는 어떠한 유파에 들어가는 것도 거절하였다. 그리하여 선명한 개인적 풍격을 유지하였다. 그는 단순성으로 사물을 표현하는 본질과 연계하여 인식하기 시작하였다. 그는 단순성이 결코 목표가 아니라, 하나의 사실에 접근하는 진실한 정신에 직면할 때, 부지불식간에 단순성에 도달한다고 말하였다. 1907년의 〈기도하는 사람〉으로부터 1908년의 〈입맞춤〉, 〈깊이 잠든 뮤즈〉에 이르기까지 그의 조소풍격은 성숙하여 가고 있었다. 그는 원시와 민간 조소 가운데에서 영양을 섭취한 뒤, 소박하고 치졸한 아름다움을 표현하였다.

또한 소재의 특성을 발휘하는 데 주의하여 몽롱한 경계를 조성하였다. 1931년의 대리석 조각 〈보자니 아가씨〉는 과장되고 개괄적인 수법을 사용해서 인물의 자태를 뛰어나게 표현하였다. 그의 성숙기의 대표적인 강철 조각 〈끝이 없는 기둥〉, 석조 〈키스의 문〉은 단일 원소를 무궁무진하게 중복하여 사람의 마음을 취하게 할 정도로 신기한 효과에 도달하였다.

유럽 현대조소 가운데에서 그는 독특한 위치를 차지하고 있다. 그는 생명력으로 충만한 민간 예술 전통을 파리의 예술세계로 수송하였다. 많은 조각가들이 점점 더 이성을 표현하는 것으로 기울어질 때, 그의 시로 충만된 감정의 창조는 의심할 필요 없이 조절작용을 일으켰다. 그의 조소 소재에 대한 특별한 중시 및 조소 평면에 대한 처리기교는 현대 조각가에게 모두 중요한 계

49) 카멜라 밀레 지음, 이대일 옮김, 《조각》(예경, 2005), pp.124-125.

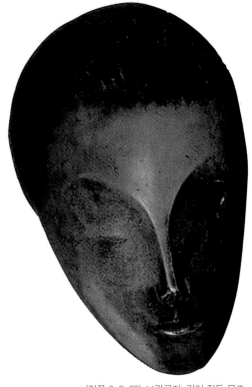

〈작품 2-2-22〉 브랑쿠지, 깊이 잠든 뮤즈

시를 하였다.[50]

뮤즈(MUSE)는 그리스 신화 가운데의 노래의 여신으로, 신의 동굴 바위 구멍 안에 있는 맑고 차가운 샘 옆에서 생활한다. 부랑쿠지는 〈깊이 잠든 뮤즈〉 가운데에서 그녀를 눈은 감고, 코는 길게, 입은 매우 가늘게 표현하여 여신의 주요 특징을 응집하였고, 또 깊이 잠든 기색을 표현하였다.[51]

이 작품 〈공간 속의 새〉는 부랑쿠지가 창작한 새를 표현한 조소 가운데에서 가장 유명한 하나의 작품이다. 그것의 조형은 매우 간결하며, 날개가 없는 한 마리 새가 비상하는 것 같다. 상단은 매우 뾰쪽하고, 하단은 부드러운 곡선미가 있

〈작품 2-2-23〉 브랑쿠지, 공간 속의 새(1928)

다. 새가 공중에서 균형을 유지하고 자세를 형성하고 있으며, 또한 일종의 고귀한 기질을 지니고 있다.[52]

50) 汝信編 著, 전창범 역, 《서양조소의 모델》(학연문화사, 2007), p.288.
51) 앞의 책, p.279.
52) 앞의 책, p.290.

(7) 모딜리아니

모딜리아니(Amedeo Modigliani, 1884-1920)는 이탈리아 태생으로 1906년 파리에 정착하여, '파리화파'의 주요 화가가 되었다. 1909년 브랑쿠지를 만나게 된 이후, 조소에 대해 농후한 관심을 보이기 시작하였다. 그는 로댕 풍격을 강렬히 반대하면서, 점토로 얽어매어 합성한 작품이 점토 세공에 불과하며, 또 이와 같은 이상한 예술의 유일한 수단을 만회할 수 있는 것은 석재 위에서 직접 새기고 뚫는 것이라고 인식하였다. 모딜리아니의 조소 작품은 선을 새기고 형태를 빚음에 있어서 모두 매우 선명한 개성과 창작 정신을 지니고 있다. 그는 과장된 변형을 통하여 인물 얼굴형의 윤곽선을 길게 늘리는 것에 뛰어났다. 이와 같이 가공을 하면 두상은 비록 진실하지 않지만, 오히려 일종의 운율 있는 아름다운 리듬을 유독 지니게 된다. 이와 같은 동양식의 가늘고 긴(細長) 조형의 두상 밖에 그는 또 일부 장식성이 풍부한 사람 형태의 기둥을 장식한 적이 있다. 대표적으로는 〈두상〉, 〈여자모습의 기둥〉등이 있다.[53]

이 작품은 조각가의 독자적인 꿈과 환상, 그리고 부드러운 장식성 풍격을 충분히 체현하였다. 두상의 조형은 단순하지만, 오히려 풍부한 정취를 포함하고 있다. 모딜리아니는 이탈리아 문예부흥 예술 가운데의 우아하고 아름다운 전통 및 충만한 인간의 본성, 조화롭고 통일된 양식을 계승하였다. 특히 문예부흥 초기의 대가 보티첼로 그림 작품 가운데의 미묘한 윤곽선과 원시적인 생명력은 그에게 미친 영향이 자못 깊다.[54]

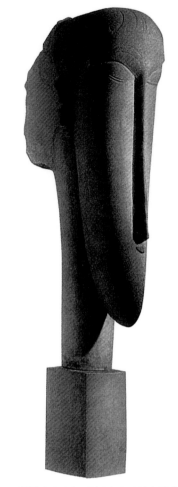

〈작품 2-2-24〉 모딜리아니, 여인의 두상(1919)

2. 맺는말

이와 같이 이질적 경향이 동시대에 표현되고 수용되었으므로, 20세기에 들어서도 변함없이 전통적인 '조각'의 개념과 순수한 '조형' 개념을 정확한 장르 개념으로 사용하는 데는 문제가 있었다. 이러한 문제를 해결할 실마리는 소재에 대한 고찰에서 찾을 수 있었다. '소재의 적절성'

53) 앞의 책, p.284.
54) 앞의 책, p.284.

이 강조되었다. 돌이나 청동 같은 전통적 소재만이 언급되겠지만, 만들어진 형태는 소재의 본질과 정확하게 부합해야 한다는 이론이 제시되기도 하였다. 소재의 적절성이란 개념은 1900년경 등장하여 오늘날까지 중요한 의미를 갖고 있지만, 예술가를 소재보다 낮은 위치에 자리매김한 주장은 많은 이들의 반감을 불러일으켰다. 다양한 소재에 대한 실험이 이루어지던 와중에 선사시대부터 조각소재로 사용된 나무에 새로운 의미가 부여되었다. 나무를 사용함으로써 거장들의 구상이 유기적으로 조수와 제자에 의해 완성에 이르렀다. 스승 없이 조각을 독학하였던 이들은 나무로 다루어 본 후, 신속하게 다른 소재에 익숙해질 수 있었던 것이다.[55]

폴 고갱(Paul Gauguin)은 비유럽적인 목조에서 기술공이라는 미술가의 이미지에 연결된 원시주의라는 느낌을 갱신시킨 새로운 열망을 발견할 만큼 대담하고 독립적이었다. 그 개념은 나중에 키르히너(Ernst Ludwig Kirchner)와 발라하(Ernst Barlach) 같은 미술가가 발전시켰다. 많은 미술가들 특히 화가들은 아프리카, 오세아니아 조각을 수집하였다. 그들은 포기하였던 기법임을 입증한 나무와 형상에 매료되었다. 즉, 공예품 조각이다. 20세기의 두 화가인 마티스와 피카소는 이렇게 상실된 미술의 완전한 의미를 이해하였다. 그들 작품을 한편으로는 회화로 또 한편으로는 조각으로 분리하는 것은 불가능하다.

이 문제는 볼륨에 대한 그들 실험의 출발점이었다. 즉, 피카소의 두상(1905, 1906, 1909년), 브랑쿠지의 1907년에 제작을 시작한 〈고개 숙인 두상〉 시리즈다. 피카소는 친구인 곤잘레스(Julio Gonzales)의 도움으로 금속조각을 시작하였던 1924년까지 배움의 필요성이 없었다. 그는 1924년부터 시작하여 조각에서 표면의 문제를 야기시킨 수집품과 콜라주에서 취한 아이디어를 개척하였던 반면에, 그와 동시에 구조에 대한 선입견도 병합시켰다. 윤곽은 불투명성과 종종 해치(hatch) 표시로 특징지어졌던 표면질감으로 나아가기 위해서 절단되었으며, 회화에서 3차원을 표현하였던 딱딱한 군더더기 여분은 여기서 유머러스하게 사용되었다.

피카소는 공간에서 기하학적 형태를 묘사하는 혼란스러운 철 구조물 작품 이후에, 다양한 사물과 가정용품을 조각에 삽입시켰다. 그렇게 함으로써 그는 비유적인 해석과 구체적인 요소를 자체들 본래 의미 사이의 긴장을 창조하였다. 나중에 조각에서는 형태가 덩어리 내에 갇혀 있음을 알게 된다. 즉, 고졸적인 형태의 여인 두상들, 그리고 1944년에 제작된 〈양과 함께 있는 인간(Man with a Sheep)〉 같은 속담의 비유적 조각들이다.[56]

1910-1914년 사이의 입체주의는 자장(磁場)처럼 작용하였다. 아키펭코(Alexander Archipenko)는 관능적 입체주의를 남긴 반면에, 립시츠(Jacques Lipchitz)는 그 양식을 좀 더 체계적으로 적용하였으며, 1926년경 입체주의의 개별적 형태가 나타나기 시작하였으며, 새로운 소재를 사용한 결과였다.

자드킨(Ossip Zadkine)의 조각은 진정으로 공을 들인 것으로 보인다.[57]

55) 카멜라 밀레 지음, 이대일 옮김, 《조각》(예경, 2005), pp.118-119.
56) 제르맹 바쟁 지음, 최병길 옮김, 《세계조각의 역사》(미진사, 1944), p.280.
57) 앞의 책, pp.282-283.

1907년 피카소의 작품과 유사하게 루마니아 조각가인 브랑쿠지의 작품에서 전환점이 되었다. 그는 공동 작업을 하자고 초대한 로댕의 주의를 끌었지만 이 제안을 거절하였다. 1906년의 대리석 조각인 〈잠자는 뮤즈(Sleeping Muse)〉상으로부터 대략 1909-1910년경 청동조각에 이르기까지 현저한 진화가 있다. 이때 브랑쿠지는 도식적인 정의, 그리고 고립적이되 필수적인 아이디어를 통하여 자신 작품의 특징인 형태의 순수성으로 향하여 결정적인 조치를 취하였다. 그는 광선을 통합시키고, 볼륨을 주위의 공간으로 개방시키는 희미한 표면을 얻었다. 브랑쿠지는 주제의 개념을 형태의 분절과 대조시켜 위치시켰다.

　　조각이 그의 진화에서 크나큰 역할을 수행한다 할지라도 "조각이나 주조는 아무것도 아니다. 중요한 것은 완성된 작품일 뿐이다."라고 언급하였다.

　　그리고 모딜리아니의 조각은 세 요소, 즉 아프리카 마스크, 고풍 조각, 그리고 브랑쿠지 작품에서 영감을 얻었다. 모딜리아니는 조각가의 영향력에도 불구하고, 자신의 양식을 발전시키려고 하였다. 그는 한 유형의 고요하고 섬세한 여성적인 미를 얻었는데, 자신의 회화에 공통적으로 있었던 선율적인 선과 양식화가 재발견되었다.[58]

58) 앞의 책, pp.283-285.

제3장 일본의 근대조각의 전개과정

일본 조각사에 있어서 '근대조각'이라는 개념은 상당히 확실한 형태로 파악할 수 있다. 메이지(明治)의 문명개화와 함께 새로운 유럽 조각이 도입됨으로써, 근대조각의 근간을 형성한다. 그런데 근대조각은 근세 말에 거의 괴멸상태에 빠져 있던 전통조각의 황야를 배경으로 전통조각과 대조적으로 등장하였기 때문에 한층 확실하게 의미를 부여할 수 있다.[59]

1. 근대 이전의 일본의 조각

근대 이전의 일본 조각사의 주류는 불상조각이다. 고대로부터 중세에 걸쳐 불상조각에 대한 종교적인 수요가 매우 많았지만, 근세에 들어오자 수요가 격감하여, 본격적인 조상에너지가 확산하여 온 것이다. 다시 메이지유신에 수반하는 신불분리(神佛分離), 배불기석(排佛棄釋)의 사태가 발생, 수요는 전적으로 단절되기에 이른다. 따라서 새로운 유럽 조각의 수요는 전적으로 다른 데에서 일어나기 시작한 것이다. 그러나 에도(江戶) 시대에 들어가면, 다시 그 밀도는 희박해져 형식화된다.[60]

2. 근대조각의 성립

먼저 메이지 시대(明治時代, 1868-1911)의 조각 상황을 전체적으로 보면 하나의 방향으로 진전된 것이 아니라, 다음과 같이 다섯 단계로 나뉘어 롤러코스터와 같은 곡선을 그리면서 진행되었다고 볼 수 있다.

일본의 현대조각은 다음의 단계를 거쳐 성립하였다.
1) 제1단계(메이지 초기) : 공부미술학교와 라구사
2) 제2단계(메이지 10년대) : 동경미술학교 설립
3) 제3단계(메이지 20-30년대) : 전통조각의 부활
4) 제4단계(메이지 40년대 이후) : 로댕 조각의 도입
5) 제5단계(大正-昭和) : 신구(新舊)의 대립과 재야의 등장[61]

1) 제1단계(메이지 초기) – 공부미술학교와 라구사

메이지(明治) 시대 초기에는 일본 전통의 목조

59) 本間正義 著, 《近代の彫刻》(小學館, 昭和47年), pp.195-214. p.196.
60) 앞의 책, p.196.
61) 이중희는 다음의 네 단계로 분류하고 하고 있다.
　① 제1단계(메이지 초기) : 전통조각의 몰락, ② 제2단계(메이지 10년대) : 공부미술학교(工部美術學校)에서 라구사에 의한 서유럽 조각의 도입. ③ 제3단계(메이지 20-30년대) : 전통조각의 부활. ④ 제4단계(메이지 40년대 이후) : 로댕의 근대 서유럽 조각의 유행. – 이중희,《일본근현대미술사》(예경, 2010), p.137.

중심의 조각은 이미 쇠퇴하기 시작하였다.

1876년(明治 9년)에 공부미술학교(工部美術學校)가 설립된 것은 단지 유럽 조각의 도입이라는 문제뿐만이 아니라, 일본 조각의 부활에 있어서의 큰 의의가 있었다.

1870년에 백공장려(百工獎勵)를 위하여 정부 기구도 공업부(工業省)가 설치되고, 새로운 나라 만들기에 대한 메이지유신 정부의 문화정책의 일환으로 미술교육의 필요에서 공부미술학교를 설립하여 직접 외국으로부터 지도자를 초청하여 적극적으로 추진할 계획이 수립된 것이었다.[62]

1876년 무렵, 그 첫 시도가 공부미술학교(工部美術學校)에 초빙된 교사, 이탈리아 조각가 라구사에 의해서 새로운 유럽 조각술이 도입된다.

라구사(Vincenzo Ragusa, 1841-1927)는 1872년 이탈리아 미술전람회에서 전체 최고상을 수상하고, 또한 1875년 일본 정부 위촉으로 실시한 일본 파견 조각교사 선발대회에서 50명의 지원자 가운데 수석을 차지한 유능한 신진 조각가였다.

일본에 초빙된 라구사는 해부학과 조각기법 교수에만 진력한 것이 아니다. 그는 무엇보다도 일본인을 모델로 하여 수업을 하였으며, 이탈리아 아카데미의 견실한 기법으로 사실적 표현에 충실한 작품을 제작 및 지도하였다. 그는 그만큼 유럽 조소를 일본에서 본격적으로 교육한 최초의 조각가이다.

라구사가 주도한 공부미술학교의 조각이란 석고로 각종 사물을 재현하는 모든 기술, 즉, 사실 표현을 취지로 하는 것을 말한다. 메이지 10년

대부터는 적어도 소조 분야에서는 이 공부미술학교의 라구사와 그 제자들이 주도한 유럽 소조, 즉 동상이 제작되는 시기이다.

라구사는 첫해에는 모형과 실물의 사생을 하고, 2년째에는 유토에 의한 원형제작, 3년째에는 석고의 모델을 뜨는 기법과 대리석의 조각법을 가르친다는 것을 전부 망라한 교과과정을 작성하여, 이탈리아로 귀국할 때까지의 6년 동안에 걸쳐 이 과정을 열심히 추진하였다. 유토라는 소재는 일본에서는 전혀 볼 수 없었던 새로운 소재를 사용하는 소조기법이다. 그것에 수반하는 석고 뜨는 기술 등은 다카무라(高村光雲)와 같은 전통목조각가들이 다루는 데 있어서는 전혀 불가해한 테크닉으로 비춰졌다고 한다. 그 밖의 지도는 건축 장식 등에 걸쳐 광범하였다.

라구사는 공부미술학교에 초청되어 일본에 처음으로 유럽 조각을 교육한 이탈리아의 조각가이다. 라구사는 소조기법을 가르치는 한편 일본적인 모티브에 관심을 가지고, 적극적으로 대부분의 일본인의 상을 만들었다.

그 작풍(作風)은 형식화하여 온 전통목조에 대하여 물론 유럽 조각의 아카데미의 사실적 표현으로 제2회 국내 산업박람회에 출품한 대리석의 〈부인반신상〉은 "너무나 정교하여 마치 언어를 말하는 것과 같다."라고 일컬어졌다. 일본에 있는 동안에 주요한 동상을 제작하였는데, 이것은 유럽 조각을 어떻게 일본에 심을까 하는 자세를 나타내고자 한 것이다. 그 초상조각도 마찬가지이다.

라구사는 일본에 있는 동안에 제자인 기요하라(清原玉女, 1861-1939)와 결혼하였다. 그는 공

62) 오랜 미술의 전통을 가진 이탈리아에 요청하여, 화가의 폰타네시(Antonio Fontanesi, 1818-1882), 건축의 카펠레티(G. V. Cappelleti, ?-1887), 조각의 라구사(Vincenzo Ragusa, 1841-1927)의 3명이 초청되었다. ‒ 本間正義 著,《近代の彫刻》(小學館, 昭和47年), pp.198-199.

〈작품 2-3-1〉 라구사, 딸의 흉상(1880, 석고, 높이 62cm)

상의 조각은 X자 어깨띠를 두르고 일하는 여인들의 일상생활 가운데에서 볼 수 있는 모델이다. 아주 통상적인 포즈이다. 그러나 이 여인은 실은 뒤에 라구사 부인이 된 기요하라 다마죠(淸原玉子)이었다.

이 조각은 1882년 3월에 동경의 우에노공원(上野公園)에서 개최된 제2회 국내 산업박람회에 출품된 작품이다. 말하자면 조각의 암흑시대인 당시, 본격적인 개국무역을 배경으로 한 공예적인 상아조각의 전성기였다. 전람회를 개최하면 상아조각의 일색이었다. 그 가운데에 전혀 다른 자연의 모습의 이 조각이 출품된 것은 정말 이채를 띤 것이었음이 틀림없다. 아카데미의 정확한 살붙임은 물결치는 머리카락과 의상의 주름, 얼굴의 개성 있는 특색 등을 리얼하게 재현한 작품이었다.[64]

2) 제2단계(메이지 10년대) – 동경미술학교의 설립

메이지 10년대에는 공부미술학교에서 라구사의 지도로 전개한 유럽의 새로운 조각개념이 도입되었다. 조각은 재질에서 주로 동상제작 위주이고 또한 기법에서는 사실적인 표현이 주류를 이루는 작품들이었다.

이러한 시기에 동경미술학교가 설립되었다.

동경미술학교 조각과 설치과정과 교수진의 계보는 다음과 같다.[65]

부미술학교의 조각과가 폐과되기 전인 1882년에 부인과 일본의 칠 공예가들을 대동하여 고국 이탈리아로 돌아갔다. 이탈리아에 귀국 뒤도 일생동안 일본을 이해하는 조각가였다.

시간이 지남에 따라 그의 제자들은 뒤에 전업한 사람도 많았지만, 오쿠마(大熊氏廣), 후지다(藤田文藏), 기쿠지(菊池鑄太郞), 사노(佐野 昭), 곤도(近藤有一) 등은 라구사가 지도한 유럽 조각의 명맥을 유지하여왔다.[63]

이 작품은 매우 서민적인 모티브이며, 이 여인

63) 神代雄一郎 等 編, 《近代의 建築 彫刻 工藝》(小學館, 昭和47年), p.109.
64) 礎埼康彦, 吉田千鶴子 共著, 《東京美術學校의 歷史》(日本文教出版株式會社)
65) 다케우치 히사가츠(竹內久一, 1857-1916)는 젊을 때 배운 상아조각은 쇠퇴의 길로 접어들게 되자, 목조각으로 전환하여 대형 환조각을 많이 제작하였다. 그의 대표작 작품은 〈기예천상(*藝天像)〉이다. 옛 목조불상 연구도 병행하여 근대적 전통조각의 작품으로 승화시킨다.
이시가와(石川光明,1852-1913)는 궁궐조각사 집안에서 태어나 상아조각계의 중진으로서, 목조각에도 뛰어나 주로 부조를 제작한다. – 本間正義, 《近代의 彫刻》(小學館, 昭和47年), p.109.

1. 조각과(1889년) ⇒

　① 다케우치(竹內久一, 1857-1916)

　② 다카무라 고운(高村高雲, 1852-1934)

　③ 이시가와 고메이(石川光明, 1852-1913)

　④ 야마다 기사이(山田鬼齋, 1864-1901)

2. 조소부(彫塑部) 설치(1899년) ⇒

　① 나가누마 모리요시(長沼守敬, 1857-1942)

　② 후지다 분조우(藤田文藏, 1861-1934)

　③ 시라이 우잔(白井雨山, 1864-1928)

3. 개정(1920-1921) ⇒

　다카무라 고운(高村高雲, 1852-1934)

　　　　↓

　(1) 목조부(木彫部) →

　　① 세끼노 세이운(關野聖雲, 1889-1947)

　　② 하다 마사키츠(畑正吉, ?)

　(2) 조소부(彫塑部) →

　　① 다테하다 다이무(建畠大夢, 1880-1942)

　　② 아사쿠라 후미오(朝倉文夫, 1883-1964)

　　③ 기타무라 세이보(北村西望, 1884-)

그런데 이러한 동상제작에 대하여 메이지 20년대에 접어들면 또다시 전통목조각이 부흥하게 되는 전통회귀 현상이 나타난다. 페놀로사와 오카쿠라 덴신(岡倉天心)이 일으킨 국수주의적인 '일본화'의 흐름에 편승하여 전통적인 목조가 1889년에 개교한 동경미술학교를 중심으로 부흥하게 된다. 조각과 교수로서 다케우치 히사가츠(竹內久一, 1857-1916)와 이시가와 고메이(石川光明, 1852-1913) 그리고 다카무라 고운(高村高

雲, 1852-1934) 등이 임명되는데, 이들 대부분이 목조각을 전공한 것으로도 짐작할 수 있다.[66]

(1) 목조각의 원로-다카무라 고운(高村高雲)

일본 근대 목조각계의 원로격인 다카무라 고운이 유럽 조각을 도입시킨 라구사 이후, 메이지 20년대부터는 동경미술학교 계통의 조각가들의 활약의 중심이 된다.

다카무라 고운(高村高雲, 1852-1934)은 동경미술학교가 개교할 무렵 마을 불상조각가에서 일약 교수로 발탁되었다.

단순히 전통목조의 계승을 목표로 한 것만이 아니라 유럽의 사실기법을 도입하여 근대적인 안목과 혁신을 일본 목조각에 접목시킨 조각가로 평가되고 있다. 서양화나 유럽의 대상 파악법을 목조에 도입하여 목조와 동상의 융합을 시도하기도 하였다. 예를 들면 〈난코(楠公)〉 동상이나 〈사이고 다가모리(西鄕隆盛)〉 동상과 같은 대형 동상을 제작함에 있어서 목조각으로 실제 크기의 원형을 제작하였던 것에서도 확인된다. 그는 전통목조각의 기초에다 근대적인 사실기법을 접목시켜, 문하에 많은 근대 목조각가를 배출시킨 조각계의 거장이다. 예를 들면 요네하라 운가이(米原雲海)는 다카무라 고운의 문하의 준재였다.

1907년 야마자키(山岐朝雲, 1867-1954)와 히라구시(平楠田中, 1872-1979) 등과 더불어 일본조각회를 만들어 그 중심인물이 된다. 바꾸어 말하면 이 시기에 '유럽 조소의 일본화'의 길이라고 할 수 있다.

66) 다카무라(高村光雲)의 〈老猿〉(목조[1892], 높이:90.9cm)
　1893년 시카고만국박람회에는 많은 목조의 걸작이 출품된 가운데, 이 작품이 출품되어 회장에 전시된 상황을 보면 헤아릴 수 없는 러시아의 출품작과 상대하여 진열되어, 이 노원이 약간 러시아의 상징인 독수리를 노려보고 있는 것과 같다는 평판도 있었다고 전해지고 있다. - 本間正義,《近代의彫刻》(小學館, 昭和47年), p.113.

3) 제3단계(메이지 20-30년대) – 전통조각의 부활

서남전쟁으로 일본정부는 긴축정책을 채택, 그 충격으로 1883년에는 공부미술학교도 폐교되기에 이르렀다. 라구사도 학교의 폐교로 전년(1882년)의 8월에 이탈리아로 귀국하게 되지만, 그 1882년에는 공부미술학교는 처음 20명의 졸업생을 배출하였다. 그 주요 졸업생 가운데 오오구마(大熊氏廣)는 재학 때부터 이미 조각과의 조수가 되었을 정도의 영재로, 라구사에게 사사한 오구라(小倉摠次郞)는 대리석조각에 재능을 발휘하였다. 더욱 주목해야 할 것은 그 문하로부터 신가이(新海竹太郞)와 기타무라(北村四海)라는 훌륭한 조각가를 배출하였다는 것이다.

라구사의 지도는 결코 긴 기간은 아니었지만, 일본에 있어서 유럽 조각을 진흥시키는 중요한 인물로서 역사적인 의의를 강조하지 않으면 아니 된다. 그 반면, 온건한 사실(寫實)은 어디까지나 대상의 형상을 충실히 재현하는 단계에 그치고 있다. 메이지 초기 미성숙의 불모의 환경과 맞물려, 조각의 조형 본질에로의 심화하기까지는 진행되지 않았다고 할 수 있다.

공부미술학교가 개교한 기간은 1876년부터 1883년까지이기 때문에, 메이지 10년대를 새로운 조각 발족의 시대라 할 수 있다. 이때에는 아직 전통조각은 잠자고 있었던 것이다. 메이지유신 시기의 사회변동으로, 무사와 사원 등의 지지층이 몰락하여, 종래의 직인 조각가들은 생활의 위기에 어려운 상황이었다.

바로 이 시기에 직면한 생활의 고통을 구제한 것은 뼈조각(牙彫)의 수요이다. 메이지의 개항에 수반하여, 여러 나라와의 무역의 개시로, 무역업이 발전하여, 뼈조각의 기세는 전람회에도 파급되었다. 뼈조각의 명수로서 아사히(旭玉山)와 이시가와(石川光明)를 비롯하여 몇 명을 들 수 있지만, 특히 이시가와는 뒤에, 동경미술학교 목조각과의 교수로 임명되어 조각계에 중요한 위치에 서게 된다.

라구사의 제자가 이러한 상황에서 메이지 20년대에 들어가면 본격적인 전통목조가 부활하지만, 유럽의 조각이 공부미술학교의 라구사의 노력에 의한 것이었다.

처음으로 이 학교의 교수로 임명된 것이 다케우치(竹內久一)이었다. 그는 처음 뼈조각을 시도하였다.

이어서 다케우치의 추천으로 교수가 된 것이 다카무라 고운(高村光雲)이다. 그는 뼈조각 전성시대에 있어서도, 결코 이것에 뒤떨어지지 않고, 생활의 궁핍을 견디면서 혼자 목조각의 세계를 지켜 온 작가이다. 다카무라 고운은 유럽 조각의 박진감 있는 리얼리즘에 착안, 새로운 사실적인

67) 다카무라에 이어서 이시가와(石川光明), 야마다(山田鬼齊) 등이 학교로 맞이하여, 목조각계의 면목도 일신하였다. 1893년의 시카고박람회에 출품된 다케우치의 채색 대작 〈枝藝天〉, 고운의 박진감 있는 〈老猿〉, 이시가와의 〈白衣觀音〉, 야마다의 〈平家物語中武士行列의 圖〉 등의 여러 작품은 이 에너지를 훌륭하게 결집한 것이었다. 또 고운을 중심으로 하여 제작이 진행된 우에노공원(上野公園)의 〈西鄕隆盛像〉과 궁성 앞 광장 〈楠正成像〉의 동상은 어느 것이나 목조를 원형으로 한 당당한 기념조형물 동상이었다.

다카무라 고운, 〈노원(老猿)〉

목조각을 목표로 하여, 거기서부터 새로운 면을 열고자 하였다. 화·양(和·洋)의 장점을 살린 다카무라의 양식은 소위 불교냄새를 벗어난 근대 목조각의 출발점이었다.[67]

이와 같이 1870년대(메이지 10년대)가 유럽 조각의 수입시대였다고 한다면, 1880년대(메이지 20년대)는 전통목조각의 부흥시대였다고 할 수 있을 것이다. 이 정도로 명확하게 교대의 비교를 나타낸 것도 미술사 위에서는 진귀하다고 해야 하며, 그만큼 그 뒤에 있어서 교차와 지양에 있어서도 확실한 전개와 성과를 보였다고 할 수 있을 것이다.

유럽 조각은 공부미술학교의 폐교 뒤, 동경미술학교의 목조각과 설치 등으로 기세가 올라가지 않았지만, 문화의 각 방면에서는 서양문화의 올바른 입수방법을 필요로 하는 큰 시대의 흐름이 그것을 그대로는 두지 않았다. 목조각과 설치와 같은 해의 1889년에는 서양화가를 중심으로 하는 메이지미술회(明治美術會)가 창설되었지만, 오오구마(大熊氏廣)등의 라구사 문하생이 빠짐없이 참가하여, 조소부의 중심이 되었다. 여기에는 그 조금 앞서 베니스의 미술학교에서 직접 조각을 배워 귀국한 나가누마(長沼守敬)도 가담하였다.

(1) 나가누마(長沼守敬)

나가누마는 이탈리아 공사관에 근무하면서 이탈리아에 유학하여, 베네치아미술학교에서 소조를 배우고, 1877년에 귀국하였다. 그가 이탈리아 유학 전에 유럽 조각은 이것보다 먼저 그는 이미 공부미술학교에서 라구사에게 유럽 조각을 배워, 그 기술은 전수되어 있었지만, 현장 가르침의 나가누마는 스스로 그 중심이 되었다. 시대의 흐름에 따라, 동경미술학교의 조각과에 소조과가 설치되게 되어, 나가누마는 1898년에 조소과 주임교수가 되었다.[68]

이와 같이 미술학교에서 채택한 파행적인 복고조에 대한 반격은 먼저 서양화계로부터 일어나, 동경미술학교에서도 1891년에 새로이 귀국한 구로다(黑田淸輝)와 구메(久米桂一郎)를 맞이하여, 새로이 일본화과에 대하여 서양화과를 설치하기에 이르렀다. 이것에 이어 조각의 쪽에서도 목조과에 대하여 소조과가 설치되었다.

1898년에는 시라이(白井雨山)등이 제창하여 조각과의 실기로서 목조만이 아니라, 유럽 조소도 더하게 되었다.[69]

그 소조기술을 가르치는 첫 교수로서 맞이하게 된 것은 나가누마이다. 그는 베니스미술학교에서 직접 조각을 공부한 것이다. 따라서 외국유학의 유럽풍 조각가로서는 더욱 빨리, 이 이치에 맞는 것이었다. 여기에 나가누마의 온후한 성격은 어수선한 가운데에서 탄생한 소조과를 육성하여 가는 데에는 적임이었다. 1899년에는 대망

■ ■ ■ ■ ■

67) 〈老夫〉는 1900년의 파리의 만국박람회에 출품하여, 금상을 수상한 작품이다. 모델은 차부라고 하였지만, 조금도 비속함을 느낄 수 없다. 아카데미의 견실한 기법으로, 세월을 조각한 얼굴의 주름도 차분하게 표현되어 있다. 머리에는 예스러운 두건을 쓰고 있어, 이것이 이 조각상의 강한 효과를 나타내고 있다. -本間正義, 《近代의 彫刻》(小學館, 昭和47年), pp.112-113.

69) 시라이는 1893년에 동경미술학교 목조각과 제1기 졸업생으로, 메이지 31년에 모교의 교수가 된 영재이다. 1901년부터 다음해에 걸쳐, 유학생으로서 유럽에 가서 유럽 조각을 연구한 것이다.

나가누마, 〈노부(老夫)〉(1900, 브론즈, 높이 54.5cm)

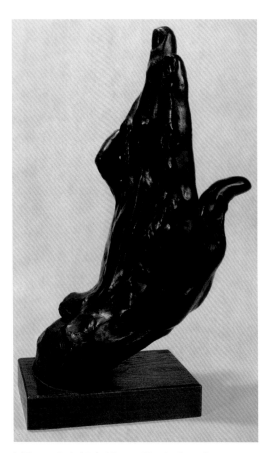

〈작품 2-3-2〉 다카무라, 손(1923, 브론즈, 높이 38cm)　　로댕의 '손'

의 소조과가 한 과로서 설치되게 되었지만, 잠시 뒤 나가누마는 물러나고, 후지다(藤田文藏)가 뒤를 이었다. 여기에는 또한 다른 조각사적인 의의를 생각할 수 있다.

말하자면 오랜만에 라구사가 심고 있었던 유럽 조각의 교육이 한 시대 뒤에 재개되었다는 것이다. 메이지 20년대에 계속 목조각 시대의 찬밥 신세였지만, 소조과의 교과과정에서도 처음은 목조를 배우도록 한다. 두 기술의 조화를 도모하면서 추진한다는 것이 고려되었다. 이 소조과의 졸업생으로 와다나베(渡邊武男), 아오키(青木外吉), 다케이시(武石弘三郎), 고다니(小谷鐵也), 다카무라 고타로우(高村光太郎) 등이 있지만,

이 가운데 다케이시는 나가누마의 애제자로, 졸업 뒤 벨기에로 건너가 거장 무니에(Constantin Meunier, 1831-1905)를 연구하여, 이것을 일본에 소개한 조각가이다.

그러나 가장 주목해야 할 학생은 다카무라(高村光太郎)로, 그는 고운의 아들이라는 명문가의 작가였다. 목조의 가장 좋은 환경에서 태어나서, 소조로 전환한 말하자면 이단아라고 할 수 있다. 그러나 그것은 전통목조에 불만을 느껴, 새로운 것을 찾고자 하는 순수한 예술적인 욕구에서 나온 것으로, 그 뒤, 목조와 소조의 두 가지를 양립하여 진행한 것은 2대째로서 성장하여 온 시기가 화·양(和·洋)이 뒤섞인 메이지 30년대였던 것

을 고려한다면 정말 흥미롭다.[70]

　다카무라는 고운(高村光雲)의 장남으로, 말하자면 조각의 명문에서 자라, 전통적인 목조의 환경 가운데에서 성장하였다. 그러나 고다로우는 그것에 그치지 않고 유럽 소조에 만족하지 않고, 로댕에 기울어졌다. 그러나 목조를 버린 것이 아니라, 귀국 뒤, 소품이면서 주옥과 같은 목조를 만들었다. 그것은 전통목조에서는 볼 수 없는 신선한 매력을 나타낸 것이다. 역시 이 〈손〉 가운데의 조형정신이 반영되어 있지 않다고 할 수 없다.

　옛날부터 손의 표현에 복잡한 변화를 보인 것에 불상의 손도장(手印)이 있다. 다카무라는 이 시기에, 이 손도장의 재미에 흥미를 느껴, 자신의 손을 보면서 만든 것이라고 한다. 집게손가락을 수직으로 세워서, 다른 손가락을 이것에 따르게 하도록 구성한 것이다. 그 굴절에는 매우 쾌적한 조화를 이루고 있고, 그 가운데에 큰 공간의 넓이를 만들고 있다. 확실히 이것은 조각가의 손이다. 어떻게 보아도 근골강인하며, 땅에 단련된 풍설(風雪)을 느끼게 하는 것이다.

　로댕의 〈손〉과 비교하면 좋을 것 같다.

　신가이(新海竹太郎)는 일반의 유학과는 조금 달리, 독일에 건너가 베를린미술학교에서 아카데미의 조소를 배워 기술을 몸에 익혔다. 이 작품의 아름다움은 견실한 기술로 유럽의 고전에서 볼 수 있는 이상적인 인체미라고 할 수 있을 것이다. 그러나 머리는 높은 천평풍(天平風)의 맺음, 무릎도 약간 허벅지로 구부려, 화선(和線)의 융합을 도모하고자 하였다. 젖은 것과 같은 몸에 잠겨 있어, 앞을 덮고 있는 얇은 천은 미묘한 육체의 리듬을 나타내고 있지만, 오히려 이것이 효

〈작품 2-3-3〉 신가이, 유아미(1907, 브론즈, 높이 189cm)

70) 本間正義 著, 《近代の彫刻》(小學館, 昭和47年), p.111.

과를 높이고 있는 것 같이 생각된다.[71]

신가이는 1906년에 개설된 문전 제1회에 심사위원으로 선정되었지만, 이 작품은 심사위원으로서 단 한 명이 출품하여 평가가 높았다. 엷은 천을 감은 날렵하게 선 단정한 자태는 틀림없이 8등신으로, 메이지의 일본여인의 체격에 비하면, 매우 이상화되어 있다고 할 수 있다. 당시 미술에 있어서 유럽유학은 아주 왕성하였지만, 이보다 먼저, 동경미술학교 조각과 학생, 졸업생을 주체로 하고 교수와 관계자도 더하여, 1897년에 청년조소회가 결성되었다. 메이지 38년에 이르기까지 간헐적으로 개최되었지만, 이것은 미술학교 관계자라는 곳에 묶여, 지금까지와 같이 화·양의 장르에 의하지 않는 곳에 특색이 있다. 이 첫 번째의 선배격인 목조의 천재 요네하라(米原雲海)가 있다.

요네하라가 소조의 오구라(小倉摠次郎)와 새로이 귀국한 나가누마 등으로부터 비례 컴퍼스의 기법을 배웠다. 처음 유토로 원형을 만들어, 3본 컴퍼스의 별표를 잡아 목조에 끌어 늘려 가는 방법을 궁리하였다. 〈잰나 상〉은 그 등신대의 시도로, 요네하라 자신의 독특한 조각감을 나타낸 것임과 더불어, 화·양 절충의 시대감의 상징이었다고 할 수 있다. 매우 간편한 방법이므로 반대도 많았지만, 그 이후의 목조각가 가운데에서 이 방법을 채택하는 경우가 많았다.

요네하라(米原雲海)는 다카무라 고운으로부터 배워, 발군의 칼 기술로 알려졌다. 요네하라는 다카무라의 외아들 고다로(高村光太郎)의 목조기술의 지도를 부탁할 정도의 실력이 있었다. 요네하라는 결코 낡은 기술에만 고집한 것이 아니라, 3본

〈작품2-3-4〉 요네하라, 선단(仙丹)(1910, 목조, 높이 34cm)

비례 컴퍼스를 사용하여 목조 위에 독특한 방법으로 원형부터 확대하는 방법을 궁리하였다.

그러면 그 밖의 사설의 연구소를 중심으로 하는 조각그룹으로 먼저 메이지 미술회계(明治美術會係)를 들 수 있다. 앞에서 언급한 구로다(黑田淸輝)와 구메(久米桂一郎)는 새로운 인상파의 작품을 내걸고 귀국하여, 메이지미술회에 소속하였지

71) 앞의 책, pp.109-110.

만, 그 침체한 어두운 표현에 미흡하여, 1896년에 탈퇴하여 백마회(白馬會)를 결성하였다. 여기에 라구사계의 사노(佐野昭), 기쿠지(菊池鐵太郎), 오구라(小倉總次郎) 등의 조각가가 참가하였지만, 종래 유럽 조각만의 특별한 단체가 없었던 것만으로 또한 새로운 의의가 있었다.

이에 대하여 백마회의 작가들이 제외된 메이지미술회에서는 탈피를 도모하기 위해 1901년에 해산하고, 새로이 태평양그림회(太平洋畵會)를 결성하였다. 태평양그림회는 1904년에 태평양그림회연구소(太平洋畵會硏究所)를 설치하여 후진의 지도를 도모하였지만, 그 가운데에 조소의 교실도 설치하였다. 그리고 이 지도에 있었던 것이 처음 고토(後藤貞行) 등에게 목조를 배우고, 이어서 유럽 조각으로 바꾸어 유럽으로 가서, 베를린에서 배운 다른 경력의 신가이(新海竹太郎)와, 파리에서 대리석조각을 배운 기타무라(北村四海) 등이 새로이 귀국한 조각가이었다. 이 연구소로부터는 아사구라(朝倉文夫), 나카하라(中原悌二郎) 호리(堀進二) 등 다시 다음 세대를 담당할 신진들이 등장하였던 것이다.

기타무라(北村四望)는 동경미술학교 조각과를 졸업, 재학 때부터 문전에 출품, 상을 거듭 받아, 1900년도에 프랑스에 가서 조소를 배우면서, 예술해부학 강의도 수강하였다. 귀국 후는 태평양그림연구회에서 후진을 지도하면서 이 대리석조각에 정진한 것이다.

제전에서 심사위원, 이어서 제국미술원 회원이 되는 방식으로 관전 일변도로 나아갔다. 그 작풍은 아카데미의 사실적 표현으로, 특히 기념상과 모뉴멘트의 조각을 단골로 하고, 전후 제작

〈작품 2-3-5〉 기타무라, EVE(1915, 대리석, 높이 85cm)

한 나가사키 원폭기념상(長崎原爆記念像)이 널리 알려져 있다. 때로는 지나치게 과장하여 과격한 감명을 주는 면도 있지만, 그것은 항상 남성적인 힘을 조형 가운데에 담는 것을 노리고 있기 때문이라고도 한다.

대리석은 견고하고 아름다운 피부를 가진 석재로, 반투명하게 빛을 내장하여, 안에서 어렴풋이 밝음을 보이는 것이기 때문에, 젊은 남녀의 육체를 표현하는 것에 적절한 소재로서, 고대로부터 조각의 주류로 사용되어 온 것이다. 기타무라는 이 대리석조각으로 나아간 적지 않은 작가의 한 사람이다. 처음 상아조각을 배웠지만, 유럽 조소로 전환하였다.[72]

야마사키(山崎朝雲)는 먼저 고향의 불사(佛師)에 관하여 목조기술을 마음에 새겨, 상경하고서부터는 다카무라(高村光雲)에 사사하여 솜씨를 갈고

72) 앞의 책, p.111.

제II부 초기 한국 조각예술의 전개

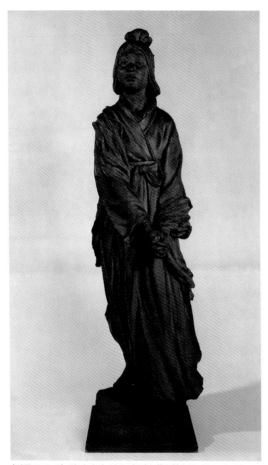

〈작품 2-3-6〉 야마사키, 오오바코(大葉子)(1908, 목조, 높이
155cm, 東京國立近代美術館 所藏)

견하기에 이르렀지만, 부장(副將)의 스키노이(調
伊企儺)는 처의 오오바코(大葉子)를 동반하여 조선
에 건너갔다. 그러나 싸움에는 유리하지 못하여
스키노이는 포로가 되어, 살해되었다. 이 비보
를 들은 오오바코는 비참함을 참으면서, 조선 쪽
으로 서서 긴 천을 내리고 "야마토(大和)를 향하
여!"라고 외쳤다고 한다. 열부로서 이름 높은 이
오오바코의 모습을 야마사키는 의기양양하게 치
켜든 얼굴의 표정과 꼭 잡은 손, 바람에 펄럭이
는 옷 속에 상당히 리얼한 사실적 표현으로 나타
내고 있다.

또 신가이를 중심으로 하여 야마사키(山崎朝
雲), 히라구시(平楠田中), 요네하라(米原雲海) 등
의 목조작가를 더하여, 화·양 양면에 걸친 34회
(三四會)라는 연구단체가 만들어진 것도 좋은 시
대의 성격을 잘 나타내고 있었다고 한다.

이와 같이 메이지 30년대는 화·양 상호 시소
게임을 연출한 시기였다고 할 수 있지만, 드디어
이것들이 하나로 되어 문전(文展)을 개최하게 된
다.[74]

4) 제4단계(메이지 40년대 이후) : 로댕 조각의 도입

(1) 유럽 조소 작가들

나가누마(長沼守敬, 1857-1942)는 일본의 유럽
조소 도입의 선구자이다. 그는 일본 주재 이탈리
아 공사관의 통역견습생으로 근무하면서 틈틈이
라구사로부터 조각을 배웠다. 그는 이탈리아 공
사가 본국으로 귀국할 때 동행하여 베네치아 왕
립미술학교에 입학하여 아카데미의 조소를 배운

닮았다. 다카무라는 전통목조에 새로이 유럽풍
조각의 사실(寫實)을 가미하여, 근대 목조의 뿌리
를 형태로 만들지만, 다카무라는 다시 이것을 전
개하여 상쾌한 목조스타일로 만들었다.[73]

야마사키의 이 작품은 제2회 문전에 출품되
어, 3등을 수상한 작품이다. 당시, 전통적 목조
로 동양적인 역사와 설화(說話)로부터 취재(取材)
한 것이 많았지만, 이것도 일본 고대사로부터 취
재한 것이다. 긴메이 천황(欽明天皇)의 즈음, 일본
은 신라와의 사이에 분쟁이 일어나, 원정군을 파

73) 앞의 책, p.115.
74) 앞의 책, p.116.

뒤, 1877년에 귀국하여 메이지 시대 유럽 조각가의 대표적 작가로 활동하였다.[75]

오오구마(大熊氏廣, 1856-1934)는 1876년 공부미술학교의 개교와 동시에 입학하여 리구사에게 유럽의 조소를 배웠다. 그의 〈오오무라(大村益次郎)의 동상〉(1893)은 동상으로서 일본에서 선구적인 작품이며, 일본 최초로 석고원형으로 모형을 뜬 동상이다. 그는 주조 기술을 비롯한 일본의 동상 제작 수준이 미흡함을 느껴, 유럽에 직접 건너가서 기술을 습득하여 이 동상을 완성시켰을 정도이다.

또한 후지다(藤田文藏,1861-1934)는 서양화를 배운 뒤 공부미술학교의 조각과에서 많은 사실적인 동상을 제작하였다. 오랫동안 동경미술학교 교수로 재직한 뒤에 동경여자미술학교를 창립한다.

오구라(小倉摠次郎)는 공부미술학교에서 라구사의 가르침을 받았으며, 일본 근대 초기의 대리석 조각가로 알려졌지만, 동상도 제작하여 오로지 대형초상의 원형을 제작한다. 그가 신가이(新海竹太郎, 1868-1927)와 기타무라(北村四海, 1871-1927)와 같은 차세대 조각가를 배출한 공적은 크다. 이리하여 메이지 초기 라구사가 심은 유럽 조소는 뒤에 로댕 붐이 일어나기 전까지 일본 조각계에 뿌리를 내리게 된다.

(2) 문전(文展)의 개최

메이지 30년대의 조각계의 화·양(和·洋)의 교착상태(交錯狀態)로부터 추정되는 바와 같이, 미술계도 국력의 증진을 배경으로 하여 급속하게 활발한 시기를 더하여, 화·양(和·洋), 보수와 진보, 관·민(官·民) 등의 각 계파가 복잡하게 분립하여 원만한 양상을 나타내었다. 이에 대하여 스스로 이들 여러 계파를 망라하여 하나로 모아, 공평한 입장에서 그리고 종래의 대형전람회였던 국내산업박람회도 농상무부 주최로, 미술은 전시장을 떠들썩한 산업을 위한 부수적인 것으로 생각되어, 이것을 순수한 미술인들의 입장에서 문교부의 주최로 미술전으로 개최해야 한다는 의견이 미술계로부터 강하게 주창되었다.

이즈음, 새로운 문교장관이 취임한 마키노(牧野伸顯)는 전직 외교관으로 외국미술에 관심이 많았던 관계로 전부터 프랑스의 관립 살롱을 일본에 만들고 싶다는 구상을 하고 있었다. 당시의 동경미술학교의 교장인 마사키(正木直彦), 동경제국대학 미학과의 교수인 오오츠카(大塚保治), 서양화가인 구로다(黑田淸輝) 등의 각계의 의견을 모아, 관립의 미술전람회를 조직하게 되었다.[76]

1906년에 문교부 미술전람회 심사위원회 제도가 공포되고, 이어서 심사위원이 발표되었다. 제1부에는 일본화, 제2부에는 서양화, 제3부에는 조각으로 편성되어, 조각부의 심사위원은 이 체제는 어디까지나 여러 계파를 망라하고, 화·양(和·洋)의 균형을 취한 제도라고 할 수 있을 것이다. 이리하여 이 해의 가을부터 문교부전람회, 약칭 문전(文展)이 개최되었다.

그러나 제1회 전시는 매우 저조하여, 입선작은 겨우 11점이었다. 그 절반은 미술학교 소조과 졸업생의 석고작품들이었다. 심사위원의 출품도 신가이(新海竹太郎)의 2점뿐이었지만, 그 가

75) 그의 작품 〈老夫〉(1898)가 1900년 파리 만국박람회에서 금상을 수상할 정도로 실력을 인정받게 된다. 그의 조각은 사실 표현이 돋보이는 작품이지만, 목조각도 제작하고 또 비례컴퍼스를 사용하여 도상을 이동, 확대시키는 등의 기법을 구사하여 신풍을 불러일으켰다. -本間正義,《近代の彫刻》(小學館 , 昭和47年), p.116.
76) 앞의 책, p.206.

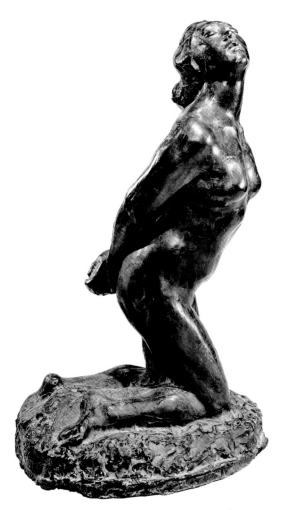

〈작품 2-3-7〉 오기와라, 여자(1910, 브론즈, 높이 99cm)

운데의 〈유아미〉는 박포(薄布)를 감은 나부(裸婦)의 입상으로, 유럽의 고전에서 배운 이상주의를 단아하게 나타낸 작품으로서 주목받았다.

제2회 전시에서는 야마사키(山岐朝雲)의 〈오오비코〉가 근대적인 사실감을 목조에 고조시킨 가작(佳作)이었다. 제3회전에서는 로댕의 흐름을 전하는 오기와라(萩原守衛)가 현대초상조각 가운데의 걸작 〈여자〉를 전시에 출품하여 3등을 수상하였지만 아깝게도 절작(絶作)이 되었다. 이 작

품은 요네하라(米原雲海)의 목조의 상징적인 묘미를 빛나게 한 〈仙丹〉이 있다.

오기와라(萩原守衛)는 일본에서 처음 로댕의 스타일을 전하여, 현대조각의 문을 연 조각가이다. 오기와라는 처음 미국으로 건너가 고학을 하면서 그림을 공부하였지만, 그 뒤 다시 프랑스로 건너가 살롱에서 로댕의 〈생각하는 사람〉을 보고 깊게 감동하여, 조각으로 전향하였다. 그러나 그가 활약한 시기는 일본에 돌아와서부터 겨우 수년 동안에 지나지 않는다. 31세의 젊음으로 사망하여 〈여자〉는 그의 최후의 작품이 되었다. 무릎을 세워 손을 뒤로 잡고, 상체를 꼬면서 얼굴을 위로 향한 다이내믹한 포즈로, 로댕과 같은 자랑스러운 자유·활달한 터치가 흐르는 것과 같은 양감을 훌륭하게 표출하고 있다. 이 싱싱하게 넘치는 생명감은 그때까지의 아카데미의 조각에는 볼 수 없었다. 예술의 본질이라는 것이 단지 형태만을 묘사하는 것이 아니라는 것을 확실하게 자각시켜주었다.

오기와라는 동향인 신주쿠 나카무라상점(新宿 中村屋)의 원조를 받아 제작하였지만, 이 상(像)의 얼굴은 당시 진보적인 여성이라고 일컬어졌던 나카무라의 여주인의 아이마(相馬黑光) 여사를 묘사한 것이라고 일컬어지고 있다. 이 상은 절작(絶作)이며, 오기와라의 대표작임과 더불어 일본의 현대조각의 걸작이기도 하며, 근대조각으로서 최초로 중요문화재로 지정되었다.[77]

다데하다(建畠大夢)는 동경미술학교 조각과를 졸업하여, 이 작품의 제작 전에 문전에서 이미 3등을 수상하여 주목받고 있었지만, 이즈음부터 견실한 조각가로 조각계에 알려져, 무게를 더해

77) 앞의 책, p.114.

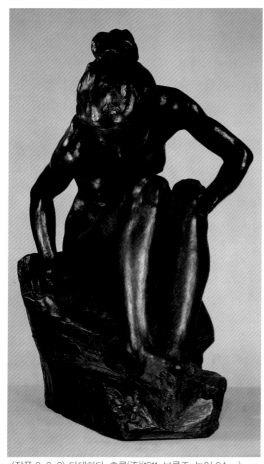

〈작품 2-3-8〉 다데하다, 흐름(流)(1911, 브론즈, 높이 94cm)

간다. 이 작품에서 볼 수 있는 바와 같이, 그 작풍은 신선한 취향을 세운 아카데미의 사실(寫實)로 스케일도 한층 크게 되어, 감정표현의 굴곡도 풍부하게 되었다.

다데하다의 작품은 제5회 문전에 출품된 우수작으로, 매우 어려운 형태를 다룬 것이다. 로댕의 작품과 비슷한 가슴을 돌린 오기와라(萩原守衛)의 〈여자〉의 다이내믹한 포즈와는 대조적으로, 조금 반대가 되는 바와 같은 허리를 내려, 등을 깊게 접어 구부린 것이다. 복잡하게 굴곡한

말하자면 닫힌 포즈로, 빛에 대한 그늘이라고도 해야 할 매우 어려운 구성이라고 할 수 있다. 여자의 몸도 지나치게 마른, 양감적인 조각의 매력이 없는 대신에, 짧은 여자의 그늘과 같은 것이 잘 표출되어 있다. 몸을 기울이고 있는 것은 물에 담근 발끝을 보고 있기 때문에, 졸졸 소리를 내고 있는 흐름과 같은 느낌이 느껴지는 것 같다.[78]

제5회 전시에서는 정말로 관전다운 견실하고 착실한 사실(寫實)로 3등상은 다데하다(建畠大夢)의 〈흐름(流)〉이었다. 목조기술로 선기(禪氣)를 예리하게 표현한 히라구시(平楠田中)의 〈維摩一點〉 등이 가작이었다. 이와 같이 회를 거듭할 때마다 문전은 급속하게 활기를 띠었지만, 이상과 같이 그 수상작은 화·양 맞먹게 되었다. 어떻든 문전의 개최는 관권 만능의 풍조를 잘 채택하고 있어, 미술행정의 기반 위에서 이전에 볼 수 없던 훌륭한 성과를 거두어, 일반인에 대한 미술의 인식과 보급을 크게 촉진하여, 미술계 전반의 수준을 높이는 데에 크게 공헌하였다. 이리하여 파란 많은 메이지 미술도 이 문전으로 유종의 미를 장식하고, 다이쇼(大正)의 시기로 넘어간다.

5) 제5단계(大正-昭和) : 신구(新舊)의 대립과 재야의 등장

(1) 신구(新舊)의 대립

다이쇼(大正) 시기로 접어들자 문전도 안정기로 접어들었다고 할 수 있지만, 그때까지의 화·양의 대립과는 별도로 신·구의 대립이 나타나게 되어, 여기서부터 다이쇼 시기 미술계의 여러 가

78) 앞의 책, p.110.

지 문제가 발생하게 되었다. 그것은 먼저 제1부의 일본화부에서 일어나, 1910년에는 신·구파의 일본미술회계의 심사위원들이 함께 사퇴하는 사태가 발생하였다.

한편 제2부인 서양화부에서도 일본화 부문이 신·구의 경향에 의하여, 제1과, 제2과로 나뉘어져 있는 바와 같이 당시 왕성하게 소화하였던 새로운 경향을 포함하여 2과별제(二科別制)로 해야 한다고 주장하였지만 관철되지 않고, 원전과 마찬가지로 1914년에 새로운 경향은 문전을 벗어나, 2과의 명칭을 그대로 채택하여 새로이 재야의 2과회(二科會)가 결성되었다.[79]

원래 조각 그 자체는 회화에 비교하면 재빠르게 전환할 수 없는 중후한 성격이라고 할 수 있다. 그런 의미에서도 회화부와 같은 이합집산 변모의 템포로 늦게, 원전, 2과전 등이 분파의 시기에도 일찍이 자기 주장을 할 정도는 아니었다. 이 분파의 해, 1914년의 제8회 문전에서 드디어 메이지 이래의 이시가와(石川光明), 다케우치(竹川久一), 오오구마(大熊氏廣), 나가누마(長沼守敬) 등의 원로들이 한꺼번에 용퇴하고, 1916년의 제10회 전시에 이르러, 처음 기타무라(北村四海), 아사쿠라(朝倉文夫) 등의 신예가 심사위원으로 등장하게 된 것이다.

템포가 늦게 젊어짐과는 반대로, 문전 전체로서는 말하자면 관전 냄새가 이미 나기 시작하여, 심사에 수반하는 파벌적인 폐해와 맞물려, 침체 무드로 빠져들기 시작하였다. 1919년에는 문전은 이것을 타개하기 위해 진용의 재정비를 도모하여 개편하고, 제국미술원 전시, 약칭 제전(帝展)이 개최되게 되었다. 다시 1935년 10월에는 사회상태의 변화에 따라, 재야를 규합하여, 새로운 체제의 수립을 목표로 하여 마스다(松田)개편 이후부터 발단하여, 미술계는 크게 유동하였지만, 드디어 1937년에는 새로운 문전(新文展)으로 발전하여 안정되게 되었다.[80]

이때, 조각부의 위원이었던 히라구시(平櫛田中)가 회화에 일본화, 서양화의 2부문이 있는 바와 같이, 조각에도 전통적인 목조부와 유럽 소조부의 두 부문으로 나누는 것을 주장하였다. 이 주장은 수용되지 않았지만, 그 대신 격년으로 교대로 목조와 소조의 전람회를 개최하는 것으로 정착하였다.

이와 같이 문전에서 제전, 다시 신문전(新文展)에 걸친 시기는 다이쇼(大正)로부터 쇼와(昭和)에 걸쳐, 전쟁으로의 진행하는 30년 사이에 해당한다. 조각도 이 긴 시기를 통하여, 작가와 작품의 수도 증가하여 왔다.

문전, 제전 조각의 가운데에서 보아야 할 것을 골라내면 남성적인 조각에 독특한 맛을 낸 기타무라(北村西望)의 〈晩鐘〉이라든가, 반대로 조용하며 외연미가 없는 호리(堀進二)의 〈老婆〉의 흉상, 다시 제1회 제전에서 특선이 되어, 다이쇼 시기 첫째라고 일컬어진 요시다(吉田三郎)의 〈老坑夫〉, 혹은 대리석조각의 제일인자로서의 역량을 보인 기타무라(北村四海)의 〈이브〉 등이 눈에 띨 정도이며, 질과 양 함께 빈곤하였다고 할 수 있을 것이다.

그러면 신제전(新帝展), 신문전(新文展)의 발족에는 이와 같은 침체를 만회하겠다는 여러 가지의 의미도 있었지만, 요약하면 이미 전시로 향하여 고조되었던 거국일치 체제로의 전환이라고

■ ■ ■ ■ ■ ■ ■

79) 앞의 책, p.110.
80) 앞의 책, p.207.

볼 수 있을 것이다. 그리고 이때부터는 급속하게 전쟁으로 빠져들어, 조각계를 포함한 근대의 미술 전체의 활동이 수축되기에 이른다.

(2) 재야(在野)의 조각

이상과 같은 관전(官展)의 움직임에 대하여 재야의 조각은 어떠하였을까. 1914년의 일본미술원의 재흥에 있어서는 회화부만이 아니라, 충실한 조각부를 만드는 것이 계획되었다. 이 미술원에 부속하여 설치된 연구소의 조각부 규칙에는 국풍조각(國風彫刻)과 유럽 조각을 구별하지 않는 것을 주창하고 있지만, 그 출발에 있어서는 역시 목조진흥의 오카구라의 이상을 반영하듯, 목조 작가가 많이 모였다.

이 가운데 히라구시(平櫛田中)와 사또(佐藤朝山)의 것이 원전(院展) 목조각계에 무거운 원동력이 되었다. 히라구시의 작풍은 유럽풍의 사실(寫實)을 일본 목조에 소화하여, 기개를 담은 박력의 세계를 표출한 것이다. 이 사실력(寫實力)은 초상조각에도 훌륭한 작품의 예를 남겨, 다시 쇼와에 들어가면 〈鏡獅子〉를 비롯한 농채목조(濃彩木彫)에 일본 조각으로서의 화려한 금자탑을 세웠다.

2과회의 조각부가 만들어진 것은 조금 늦은 1919년의 제6회 전시부터이다. 이것은 로댕에게 배운 후지가와(藤川勇造)의 귀국의 기회에 의하였기 때문일 것이다.

후지가와는 동경미술학교를 졸업한 뒤, 농무부의 유학생으로서 프랑스로 가서, 아카데미·쥬리안에서 배웠지만, 면학 중에 로댕으로부터 인정받아, 만년의 로댕의 조수로서 근무한 사람이다. 로댕에게 배우기 전의 1909년의 여름에 친구의 야스이(安井曾太郎)와 쓰다(津田靑楓)와 같

〈작품 2–3–9〉 후지가와, 슈잔느(1909, 테라코타, 높이 18cm)

이 프랑스 중부에 놀러 가, 오페르뉴의 비르롱마을에 체재하였다. 이때, 역시 피서하러 온 교회의 여자의 슈잔느를 알게 되어, 그녀를 모델로 부탁하여 머리를 만들었다. 마을의 점토를 사용하여 만들어, 그대로 구워서 만든 테라코타이지만, 테라코타가 갖는 소박한 맛이 이 작품의 고요함을 잘 융합하여, 청순한 여인의 아름다움을 우아하게 표현하고 있다.

테라코타는 소재로서 부서지기 쉬운, 일본에서는 본격적으로 제작한 조각가는 매우 드물다. 따라서 이 기법도 거의 개척되어 있지 않았다고 해도 좋다. 그것만으로 이 〈슈잔느〉는 일본의 근대조각사 가운데에 진정으로 주옥과 같이 빛나고 있다.[81]

로댕의 영향은 이미 초기 문전의 오기와라(萩

原守衛)와 그에 이은 작가들에 의하여 소개되었지만, 그것은 로댕의 정열적인 자유분방한 살붙임에 감동하여, 그 뜨거운 면을 전하는 것이었다. 이것에 대하여 후지가와는 이 계열과 달리, 실제로 만년의 로댕의 조수로 일한 사람으로, 그 인품에도 그러하지만, 그의 경우는 로댕의 분방을 좇지 않고, 조각에 있어서 기초적인 조형을 분명하게 표현한다는 온건한 방법이었다. 신선하고 조용한 분위기는 후진의 좋은 지도에도 도움이 되었다고 생각된다.

쇼와(昭和) 시기로 들어가면 로댕과 달랐던 부르델(Antoine Bouredll, 1861-1929)의 힘이 담긴 작품의 와타나베(渡邊義知)가 회원이 되어, 입체파적인 실험을 하였던 자드킨(Ossip Zadkine, 1890-1967)도 외국회원으로서 참가하였다. 이와 같이 2과회는 자유로운 진보적인 주장이 강하게 되었지만, 그 이후 전체주의가 일본을 휩쓸었기 때문에, 우에다(上田曉)와 요시이(吉井淳二) 등을 가진 새로운 힘이 신입회원으로서 참가하다가, 그 진보적인 특색을 충분히 발휘하지 못한 상황에서, 전쟁으로 치닫게 된 것이다.

와타나베는 2과전에 처음으로 조각으로 수상하였다. 그러나 이 신진작가에 주어지는 상을 받을 때에는 이미 37세였다. 쇼와 3년에는 2과 상을 수상, 다시 쇼와 6년에는 회원이 되었다. 회원이 된 다음 해 6년에 43세의 늦은 나이에 외유를 하였지만, 브루델의 감화를 받고 귀국하였다. 용감하고 강직한 작품으로 대조적인 채색을 하였다. 〈머리〉는 부르델을 모방한 늠름한 작풍을 보인 강하고 뛰어난 작품으로, 리얼한 감명을 담고 있지만, 어딘가 기념비적인 포름 그 자체에 그 특색을 발휘하였다고 할 수 있다.[82]

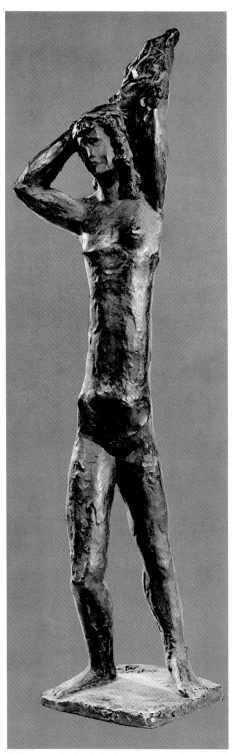

〈작품 2-3-10〉 와타나베, 머리(1933, 브론즈, 높이 48cm)

82) 앞의 책, p.118.

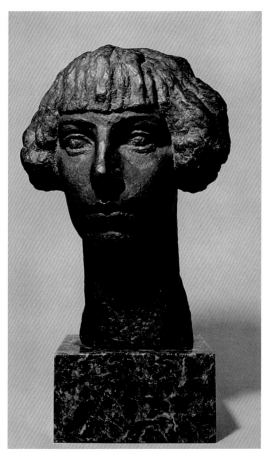

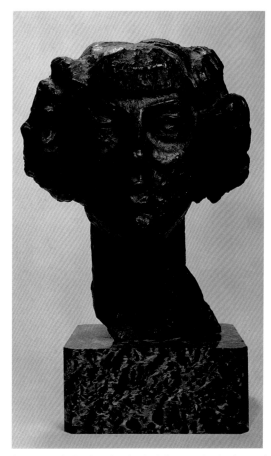

〈작품 2-3-11〉 가네코, C양의 상(1925, 브론즈, 높이 33cm)　　〈작품 2-3-12〉 야스다, 크리스티뉴의 머리(1923, 브론즈, 높이 34.5cm)

한편 국화창작협회는 교토(京都)의 신진 일본 화가들에 의하여 창립된 단체였지만, 여기에 서 양화가를 더해, 다시 1926년에는 부르델에 사사한 가네코(金子九平次)를 중심으로 하여 조각부가 설치되었다.

가네코의 〈C양의 상〉의 C양은 야스다의 〈크리스티뉴의 머리〉의 모델과 같은 크리스티뉴라는 여인일 것이다. 두 조각가는 이 시기에 부르델에 관하여 공부하고 있었다.

가네코는 목조각가의 집안에 태어나, 중학 졸업 뒤는 아버지 밑에서 목조를 배웠다. 그 뒤, 하세가와(長谷川榮作) 밑에서 목조를 배워, 제3회 제전에 입선하는 목조의 역사를 갖고 있다. 그때

에 파리로 유학하여 골격적인 부르델에 붙은 것은 그런 의미에서 자연적인 것이었다고 할 수 있다. 귀국 뒤에는 국화창작협회 제2부의 신설과 함께 동인이 되었지만, 1933년에는 탈퇴하여 신고전파협회를 주재하였다. 이 협회는 뒤에 신제작협회에 합류한다.

1928년에 이르러, 이 회는 해산하기에 이르지만, 그 본원이었던 일본화부가 없어지고, 잔류한 서양화부와 조각부로 국화회가 결성되었다. 여기에는 로댕의 흐름을 전하는 다카무라(高村光次郎)와, 그에 사사한 다카다(高田博厚) 등의 유려한 작품과, 대조적으로 부르델의 흐름을 전하는 가네꼬와 시미즈(清水多嘉示) 등의 강력한 구성적인

작풍이 특색을 나타내고 있다. 이 매력은 대부분의 기예의 공감을 불러 일으켰다.[83]

야스다(保田龍門)는 동경미술학교 서양학과를 졸업, 그 해의 문전에 〈어머니와 아들〉을 출품하여, 특선이 되었다. 그러나 재학 중에서부터 서양화에 합쳐 조각도 손수 다루기 시작, 원전(院展)에는 유화와 조각의 양쪽을 출품하여, 1920년에 조각부의 동인이 되고서부터, 확실히 조각가를 목표로 한 것이다. 그 뒤, 1922년에는 미국을 거쳐 프랑스로 가서, 당시 왕성하였던 부르델에 입문하였다. 이 작품은 그 당시 연습 기간에 만들었을 것이다. 이 모델은 야스다보다 조금 늦게 파리에 온 가네코(金子)는 부르델에게 배워, 그와 같은 시기에 체류하고, 또 야스다보다 약간 늦게 귀국한 가네코의 〈C양의 상〉의 모델은 같은 모델로 생각된다. 젊은 여자의 얼굴로, 쇼트 컷의 머리 모양은 전적으로 같다. 야스다는 그 이후에 다시 마이욜에게도 배워, 이 머리의 딱딱한 터치의 밑바닥에는 체질적인 느낌이 있고, 가네코의 쪽이 터치를 아끼면서, 골격적인 감명을 세우고 있는 것과는 대조적이다.[84]

(3) 시미즈(清水多嘉示)

시미즈는 프랑스에 유학 가기 전에 전문적인 미술교육을 받은 적이 없다. 거의 독학으로 회화를 습득하였다. 그는 동경미술학교에는 입학하지 않아, 일본의 아카데미즘에 대한 사제, 선후배의 관계로부터 벗어나 있었다.

그는 본격적으로 서양화를 배우기 위해 파리로 가서 부르델과 만남으로서 조각으로 전향하였다. 그는 부르델을 최초의 스승으로 하고, 완

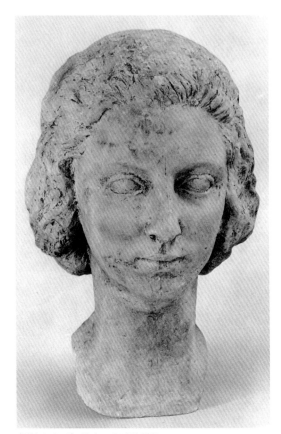

〈작품 2-3-13〉 시미즈, 소녀의 얼굴

전히 백지상태에서 조각을 몸에 새긴 것이다. 이것이 부르델과 시미즈를 강하게 연결하고 있다. 귀국 뒤, 시미즈는 부르델의 메시지를 반복적으로 전하는 의지를 유지하여, 부르델 조각이론을 일본에서 실천하려고 하였다. 그것은 단순한 조각의 제작기술이나 입체의 구성이론이 아닌, 예술이 성립하는 지평(地平)을 정하고, 인간과 세계와의 관계를 다시 물어 바로잡는 것이었다. 그리고 중요한 것은 시미즈의 미술이론은 조각을 규범으로 하는 미술의 교육이론이었다는 것이다.

프랑스 유학으로부터 귀국한 다음 해인 1929년에 제국미술학교의 개교와 함께 시미즈는 서

83) 앞의 책, p.112.
84) 앞의 책, p.112.

양화과의 조교수로 부임하였다. 2년 뒤, 조각과가 개설됨으로써 시미즈는 서양화과 겸임의 조각과 조교수가 되었다.

시미즈는 제국미술학교에 교수로서 커리큘럼을 새롭게 하여 부르델의 정신과 조각이론에 근거한 교육방법으로 조각과에서 가르치게 된다. 제국미술학교에서의 재학기간은 본과가 5년으로서 졸업하는 학생은 적었고, 조각과의 본과 졸업생은 겨우 8명이었다. 조각과에도 조선출신의 학생이 적지 않게 재학하였는데, 졸업한 학생은 이성태(李性太) 1명뿐이었다. 권진규는 조각과의 역사에 있어서 두 번째에 해당하는 외국인 졸업생이었다.

제국미술학교는 종전 뒤에 무사시노미술학교(武藏野美術學校)로 개명하여, 1962년에 무사시노미술대학이 되었다. 시미즈는 1950년대까지 조각과를 혼자서 가르쳤지만, 1969년에 퇴직할 때까지 40년 동안 재직하였다.

한편 이 시기에 호리에(屈江尙志)와 다케이(武井也直)가 활동하였다.

이 작품은 그리스 조각과 같이 장대하고 고대적인 청량감을 느끼게 한다. 그러나 실제로 30센티미터 정도의 작은 상으로, 석고에 착색한 것이다. 이 고대적인 정취는 상반신의 다부진 살붙임에 의한 것이지만, 하반신을 천으로 엉겨 붙여, 그것이 한 장 판과 같이 간소화시켜, 기둥과 같이 서 있는 형상과 같다. 호리에는 동경미술학교 조각과에서 공부하였다. 제2회 제전에 출품하여 특선이 되고, 다시 다음 해의 제3회전에도 출품하여 계속 특선이 되었다.[85]

다케이(武井直也)는 50세 전의 장년기에 갑자

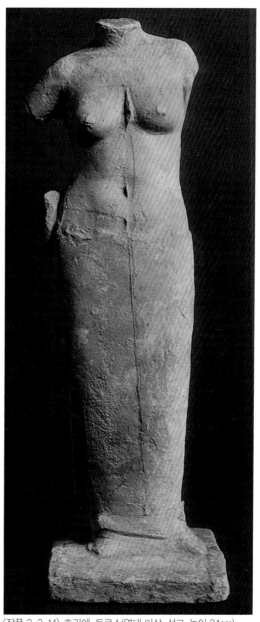

〈작품 2-3-14〉 호리에, 토르소(연대 미상, 석고, 높이 34cm)

기 티브스에 걸려 급사하였다. 따라서 그 1년 전에 제작된 이 작품은 요절자에게 볼 수 있는 예지(豫知)의 섬광을 느끼게 한다. 더욱이 이 작가의 조각이 노린 세계가 부르델과 같은 구축적,

85) 앞의 책, pp.119~120.

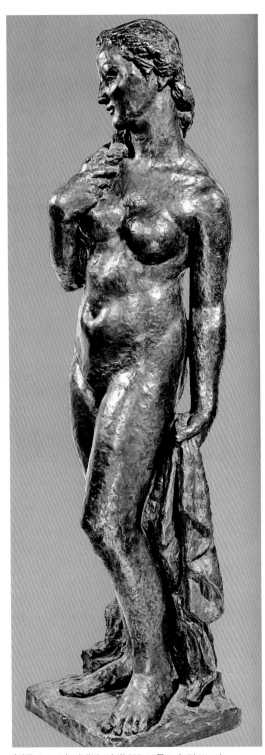

〈작품 2-3-15〉 다케이, 머리(1939, 브론즈, 높이 111cm)

〈작품 2-3-16〉요우(陽 咸二), SALOME(1928, 석고, 높이 25cm)

골격적인 조각이어서, 세련미와 한적한 정취 등의 감정을 보이고 있다.[86]

그 신제작자협회는 제전(帝展) 개편으로 탄생한 제2부회 가운데 신진작가가 정치적 항쟁을 싫어해 1936년에 결성한 단체로 조각부회는 전후에 걸쳐, 그밖에 사또(佐騰忠梁), 후나고시(舟越保武), 아끼다(明田川孝), 요시가와(吉川芳夫)등 현대조각의 중핵을 이루는 작가들을 배출하게 된다.

이 회의 가운데에 〈SALOME〉와 같은 상징적인 구성에 상이한 양식미(樣式美)를 만든 요(陽咸二) 등과 같은 이색적인 작가가 등장하고, 이것도 결국은 야단스러운 시위적인 조각에로의 반동으로 보아 좋을지도 모른다.

이리하여 다이쇼로부터 쇼와 전기에 걸쳐, 조각계는 일반미술과 함께 신·구의 대립으로부터 관전, 재야단체로 크게 나뉘어 미술계를 구성하

86) 앞의 책, p.211.

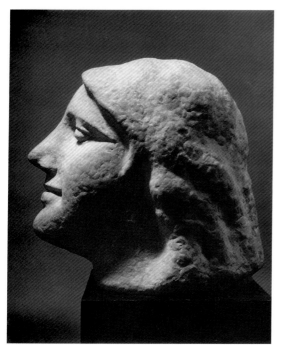

〈작품 2-3-17〉 키우지(木內 克), 여자의 얼굴
(1929, 테라코타, 높이 38.5cm)0

〈작품 2-3-18〉 다카다(高田博厚), 프론 부인(1931, 브론즈, 높이 24cm)

고, 근대미술을 추진하였다.

〈SALOME〉〉는 다재다예(多才多藝)한 요우(陽 咸二)의 산뜻하고 우아한 세련미가 있는 아름다운 작품이다. 살로메라고 하면 비어즐리(A.B. Beardsley, 영국의 삽화가)의 〈SALOME〉가 유명하지만 이색적이라는 점에서는 이 살로메도 결코 뒤떨어지지 않는다. 1922년에는 제전에 입선한 이래 쭉 조각의 양감을 오로지 추구하였다. 이 작품의 흉부에는 아직 굵은 양감이 남아 있지만, 전체적으로 오히려 지나치게 말라 가늘고 길게 늘려, 상징적인 재미가 나타나고 있다.[87]

정말 이상한 얼굴이다. 상식적인 조형의 틀을 넘었다고 할 수 있는 거인의 조형이라고 해야 할 것이다. 물론 이것은 이 조각의 조형적인 골격이기 때문이지만, 형태만의 문제가 아니라, 그 질

감인 색깔, 피부에도 큰 관련이 있다고 생각된다. 붉게 굽힌 피부에는 불투명한 따뜻함이 있고, 그 조악한 흙의 면에는 소박하고 간명한 감정이 있으며, 그것이 조형의 크기라는 것에도 관계하고 있음에 틀림없다.

키우지는 조각을 공부하기 위해, 프랑스로 가서, 부르델에 사사하면서 배웠다. 뒤에 자유로이 미술관에 다니며 스스로 연구를 계속하지만, 그때 고대조각에 깊은 관심을 갖는다. 테라코타의 연구는 이때 시작되었다. 이 〈여인의 얼굴〉도 그 연구 작품의 하나이지만, 대담한 표출은 연구 작품으로서의 그 자유로운 실험의식이 작동한 덕택일지도 모른다.

프론 부인은 다카다가 프랑스에 유학 당시 알게 된 친구이다. 이 조각은 어느 특정한 초상이

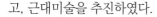

87) 앞의 책, p.120.

라는 의미로 만든 것은 아니다. 프론이 상당히 프랑스여인다운 느낌을 주는 사람이므로, 그 풍정(風情)과 얼굴 생김을 표현하고 싶었던 것이라고 말하고 있다. 그만큼 자유로운 취지가 이 소품에 담겨 있어, 쾌적한 리듬이 있다. 그것은 브론즈 상으로 하였을 때의 매끄러운 살붙임에서 볼 수 있는 빛의 리듬일 것이라고 해도 좋은 정도, 반들반들한 금속의 피부가 매력적이다. 이 정도로 브론즈의 피부의 아름다움을 계산하였을 것이다.

다카다는 동경외국어대학교 이탈리아어과에서 공부할 때부터 작가가 되어, 뜻을 품고 프랑스로 유학하여 전전부터 전후에 걸쳐 30년 가까이 긴 기간에 걸쳐 체류하여 공부하여, 귀국 뒤는 작품활동을 계속하였다.[88]

3. 맺는말

이상의 일본 조각들의 작품에 관하여 메이지시대부터 전전까지에 있어서 화·양(和洋), 신구(新舊)의 입장에서 관찰하였지만, 특히 아래의 두 가지 흐름 가운데에 매우 특색 있는 것을 찾아내어 초점을 맞추어보자.

일본의 유럽 조각에 관하여 보면, 여기에는 분명히 두 가지의 원류가 있다는 것을 알 수 있다.

첫째는, 공부미술학교의 라구사의 계통으로 이탈리아 아카데미의 조각을, 주로 재현적인 형체묘사를 주안으로 하고 있다.

둘째는, 1907년에 귀국하여 초기 문전에 크게 기세를 세운 오기와라(荻原守衛)가 소개한 로댕의 계통이다. 오기와라는 로댕의 〈생각하는 사람〉을 보고, 화가에서 조각가로 전환한 작가로 정말 현대조각의 문을 연 작가라고 해도 좋다. 그러나 로댕조각을 일본에 전달한 오기와라의 생명은 너무나도 짧아, 2년 뒤에는 〈여자〉를 절작(絶作)으로 남기고 운명한다. 오기와라는 처음 유럽체제의 작품 〈坑夫〉를 태평양그림회(太平洋畵會)에 출품하였다. 가끔 이것을 관람하고 감동한 나가하라(中原悌二郎)를 화가에서 조각가로 전환시켜, 그 뒤를 이어나가게 된다.

또 미국 유학 중에 알게 된 도바리(戶張孤雁)도 오기와라의 영향을 받아, 화가에서 조각가로 전환하였지만, 오기와라 등 세 명 나란히 전적으로 같은 길을 걸었다는 것은 로댕의 불가사의한 마력에 의하여 연결된 운명의 인연이라 해도 좋을 것이다. 나가하라와 도바리 두 명은 함께 원전 조각부에서 활약하여 주옥과 같은 수작을 남겨, 로댕과 오기와라의 맥을 이어왔지만, 오기와라와 같이 역시 단명이었다는 것은 애석한 일이다. 그 뒤에는 원전 조각의 중심이 되어 있던 이시이(石井鶴三)가 이 계통의 맥으로서 연결되어 온 것이다.

88) 本間正義 著,《近代の彫刻》(小學館 , 昭和47年), p.117

제4장 초기 한국의 근대조각의 전개과정

한국 조각의 역사는 멀리 삼국시대로까지 거슬러 올라갈 수 있고, 또한 조각의 흥성기(興盛期)를 누렸던 시기도 삼국 시대 및 통일신라 시대였다. 주로 불상조각이 주류를 이루면서 석굴암의 석조 불상 같은 전무후무한 걸작품을 남겨 놓았다. 고도의 세련된 기법과 감각을 살리면서 불교적인 선미(禪味)와 신심(信心)을 구현하였던 불상조각은 고려 시대에 접어들면서 쇠퇴하기 시작하여 조선왕조 시대에 침체하게 된다. 조선 왕조의 몰락과 일제 식민통치 시대의 개막과 더불어 조소 분야도 국운과 흥망성쇠를 같이 하면서 '전통의 단절'이라는 아픔을 겪는다.[89]

고대 및 중세에 있어서의 미술의 변천이 동서를 막론하고 거의 특정 종교와 제휴하여 발전되어 왔음은 잘 알려진 사실이다. 우리나라의 우수한 조각품들이 불교를 원천으로 하고 그 배경 속에서 만들어졌다. 브론즈와 돌로 일찍부터 가치 있는 조각예술을 창조하여 왔다. 한때, 조각은 회화나 건축 분야보다 더 뛰어난 발전을 이룩하였다는 사실을 우리는 선인들의 유품을 통하여 확인할 수 있다.

불행하게도 한때의 영화는 그것으로 막을 내리고 쇠퇴일로에 들어선 조각의 전통은 조선조 말기를 고비로 일단 단절의 비운을 맞는다. 그 이유는 고려 이후의 천기사상(賤技思想)과 수요

격감에 의한 것이다. 또한 조각가 자신들이 그에 대한 자각을 느끼고 조소예술을 회생시키려는 노력도 부족하였다는 점도 인정하여야 할 것이다. 또 그러한 풍토가 조성될 겨를도 마련되지 않았다. 그러므로 근대조각의 역사는 어느 의미에서 모두가 '무(0)'에서 새로이 출발할 도리밖에 없었을 것이다.

1910년 이후의 이 땅의 조각은 한일합병이라는 민족적 비애 속에 모든 상황이 유명무실하게 되었다. 사실상 생활 주변에는 우수한 삼국시대 조각이 엄연히 존재하고 있었지만, 그것을 느끼고 보는 자각이 없었기에 그것들은 한갓 돌(岩石)에 지나지 않았다. 이 깊은 잠에서 깨어나기 위하여 일본인 학자들의 손을 빌었다는 것은 우리의 크나큰 수치가 아닐 수 없거니와 한국 근대조각의 형성도 일본에서 유럽식 조각을 배운 일부 선각자들에 의하여 이루어졌다는 사실은 한국의 근대조각사가 다른 여러 예술에 비하여 자각의 연대가 지연된 중요한 원인이 된다. 말하자면 우리의 근대조각은 한국의 전통조각과는 관계가 없는 새로운 시점에서 출발하였다는 것이다. 흔히 들고 있는 예로서 조각가 김복진이 동경미술학교에서 유럽의 조소를 공부한 사실을 그 시점으로 삼고 있는 것이다. 사실 김복진이 이 시대의 제일인자였다는 것은 틀림없으나 그것만이

89) 이경성, 《한국근대미술연구》(동화출판사, 1973), p.1.

전부는 물론 아니었다.

이와 전후하여 많은 조각가들이 유럽의 조소를 공부하고 그것을 한국으로 이식하기 위하여 노력하였다. 그러나 그들의 활동 무대는 일본의 문전이나 선전에 국한되었고 그것조차도 사회에 대한 몰이해로 하여금 이단적인 존재로 고독하였던 당시의 현실이 이들의 모처럼의 의욕을 공전시킨 것은 안타까운 일이다. 그래도 김복진은 이와 같은 불모의 지대에서 그의 조각가다운 의욕을 제작 및 교육에 바쳤기에 그는 사실상의 선각자가 되었던 것이다.[90]

1910년부터 1945년까지의 일제시대의 조각 양상을 한마디로 표현하면 '모방과 이식'이라고 할 수 있다. 모방이라 함은 먼저 근대화된 일본의 유럽식 조각의 모방이라는 의미이고, 이식이라는 것은 그 모방된 소화 불량의 조각을 한국 땅에 그대로 옮겨 놓았다는 것을 의미한다. 따라서 창조와는 아무 관계가 없는 일련의 행위들이 오랜 세월 무비판적으로 되풀이되었다.[91]

김복진을 근대조각의 효시로 간주하는 이유가 여기에 있다. 그에 의해서 처음으로 유럽의 조소기법이 도입되었기 때문이다. 그리고 장인(匠人)이 아닌 진정한 예술가로서의 예우가 갖추어진 조각가가 탄생한 것도 그로부터이다. 조각이 예술로 이해되기 시작한 것도 그의 이후부터이다.[92]

김복진은 동경미술학교 조각과에서 조각을 공부하고 일본 제전에 작품 〈여인입상〉을 출품하여 입선하였다. 동경미술학교는 한국 근대미술의 형성에 있어서 큰 영향력을 행사할 수밖에 없었던 일본의 미술교육기관이다.

일제 식민통치 시대 전반에 걸친 조각가의 흐름을 조감할 수 있는 유일한 창구는 선전뿐이었다. 1922-1944년 사이에 열렸던 이 전람회의 조각부가 사실상 당시 조각활동의 본거지나 다름없었기 때문이다. 여기에서는 우선 선전 도록에 나타난 자료를 중심으로 당시 조각활동의 실상을 점검하여 보고자 한다. 선전 도록에 기록된 한국인 조각가들은 대거 출품하였다(〈표 2〉참조).[93]

그렇다면 이 시기의 조각경향은 어떠하였을까? 그 점에 대하여 이경성 교수는 이렇게 주장하고 있다.[94]

"말이 조각이지 대부분 소조이고 혹간 목조가 섞일 정도였다. 다시 말하면 김복진이 수입하였다는 유럽의 조각이란 바로 이 소조인 것이다. 점토로 빚어서 석고로 완성시키는 소조는 이 기간의 전 조각계를 매혹시킨 새로운 방법이었던 것이다. 그리고 작품 경향을 보더라도 대부분 그들이 공부한 동경미술학교의 아카데미즘이 지배적이었고, 개인적으로는 아사쿠라(朝倉文夫), 도바리(戶張孤雁), 후지이(藤井浩祐) 그리고 1935년 이후의 시미즈(清水多嘉示) 등의 영향이 보인다. 그리고 주제도 대부분 습작 정도의 것으로 두상이나 흉상 같은 소품을 다루어 그들의 기술적 연마를 닦았던 것이다. 초기에 활약하던 김복진이 중도에 활동을 중지하자 문전을 무대로 조규봉 등이, 선전을 무대로 김경승, 윤승욱, 이국전, 윤

■ ■ ■ ■ ■ ■

90) 김인환, 〈한국현대조각의 도입과 전개〉(한국미술평론가협회, 한국현대미술의 형성과 비평, 엔솔로지 2집, 1985), pp.115~116.
91) 앞의 논문, p.51.
92) 앞의 논문, p.51.
93) 김영나, 〈한국 근대조각의 흐름과 성격〉(한국미술사교육연구회, 미술사학 81, 1974), p. 58.
94) 이경성, 《한국근대미술연구》(동화출판사, 1973), pp.51-54.

효중(목조) 등이 활동을 하였다. 그러나 결과적으로 이 시기의 조각을 볼 때, 아직 수입 과정에 있고 그것도 일본의 유럽 조각의 편중으로 소조의 새로운 방법이 주는 재미에 의하여 점토와 석고를 어루만질 뿐 조각예술의 본질까지는 자각하지 못하였다. 그래서 이 시기에 활약한 조각가의 특징은 지성보다는 손재주가 있는 사람들이 많다고 할 수 있으며, 그것은 곧 이 시기의 조각이 무엇을 지향하고 어느 정도의 수준에 있었는가를 짐작하게 해준다."[95]

위의 내용은 이경성 자신도 다른 문헌에 거듭 반복하고 있다.[96]

물론 다른 저자들(오광수, 박용숙, 김이순, 최태만, 김영나, 최열, 윤범모 등)도 거듭 이 내용을 인용하고 있다.

8·15 독립에서 6·25 동란까지는 이데올로기의 대립과 정치적 격변의 소용돌이에 휘말려 모든 문화활동이 침체되어 있던 시기였다. 1945년에서 1948년 사이에 무려 10여 개의 미술단체가 난립하였으나 진정한 의미에서의 미술활동은 정지된 상태나 다름없었다. 1946년 3월에 결성된 〈조선조각가협회〉가 당시에는 유일한 조각가 단체였으나 창작활동은 미진한 형편이었다. 이들 단체 등을 통하여 조각가로서 활동한 작가는 김경승, 김종영, 김정수, 윤승욱, 윤효중, 이국전, 조규봉 등 주로 일본 동경에서 조각을 배우고 돌아온 작가들이었다.

우리나라 초기 조각가들은 동경미술학교의 졸업 작품 사진첩에는 이 학교 조각과 출신들의 졸업 작품들이 김두일의 두상을 제외하고는 모두 여인 누드상이었다는 것을 알 수 있다. 김복진의 〈여인입상〉(1926년), 김경승의 〈나부〉(1939년), 조규봉의 〈나부〉(1941년). 또한 누드모델에 한복을 입은 여인의 모습이 여러 조각가들에 의해 시도되었다. 이목을 집중시킨 작품으로는 김복진의 〈백화〉(1938), 윤효중의 〈아침〉(1940)을 들 수 있다.

누드상이 처음으로 등장한 시기는 제16회전에 출품된 김복진의 〈나부(裸婦)〉(1935) 및 홍순경의 〈수욕(水浴)〉이 처음이다. 이 무렵부터 소재 선택에도 다양한 변화가 모색되어 조각다운 조각으로 조형적 깊이를 더해 간다. 제16회전에는 유일한 여성조각가인 안영숙이 참여하였다. 그의 작품 〈여학생〉(1936)는 여학생을 모델로 한 석고 흉상으로 알려져 있다.

그러나 이러한 시도가 1930년대 화단의 향토적 소재의 경향의 하나로 보아야 할지는 불분명하다. 미술평론가이기도 하였던 김복진은 사실 '향토적', '조선적', '반도적'이라고 불리는 풍속적 주제의 회화를 "외방인사의 향토 토산물 내지는 수출품의 가치 이상의 것이 아니다."라고 언급하기도 하였다. 일본의 경우 이러한 향토적 소재는 특히 나무조각에서 많이 나타난다. 그들은 목조가 일본의 전통조각을 계승한다고 생각하였고 서양문화가 물밀듯이 밀려오던 메이지(明治) 시기에 동경미술학교에서는 목조를 통하여 전통적이거나 민속적 소재를 채택하면서 유럽 조각의 양식과 혼합시키려 하였다.

우리나라 조각가로는 유일하게 목조과 출신의 윤효중도 이러한 영향을 받았을 것으로 보인다. 그의 가장 성공적인 작품인 여인이 활을 쏘는 자세의 〈아침〉(1940)에서 그는 딱딱한 나무를 솜

95) 김인환, 〈한국현대조각의 도입과 전개〉(한국미술평론가협회, 《한국현대미술의 형성과 비평》, 엔솔로지 2집, 1985).
96) 이경성, 《한국근대미술연구》(동화출판사, 1973), p.112.

씨 있게 깎아 나가면서 치마 주름의 흐름을 조절하여 공간을 향하여 발을 내딛는 활달한 기상과 운동감을 강조하고 있다. 그러나 균형 잡힌 다리의 자세, 공간 밖으로 뻗은 두 팔의 동작은 유럽 조각의 영향을 대변해준다.[97]

결국 김복진을 출발점으로 하여 전개되기 시작한 한국 근대조각의 전반은 유럽의 조각기법의 모방과 정착이라는 방향으로 점철될 뿐이다. 첫 단계에서는 인물 두상이나 흉상을 통한 초보적 기술습득에 그친 형편이었고 점진적으로 선명한 구상적 형태의 사실조각이 나타나기 시작한다. 그러한 바탕에서 맞이한 8·15 광복과 더불어 당연히 조각계의 흐름에도 방향전환이 있어야 하였다.

김복진이 1920년 동경미술학교에 입학하면서 처음 배운 조각가는 메이지 시대부터 활약하던 다카무라 고운(高村高雲, 1852-1934)이었다. 그러나 입학 뒤, 세 교수 분담제가 채택되어 1921년에 새로 부임한 다데하다 타이무(建畠大夢, 1880-1942)에게 사사하게 되는데, 그 뒤 동경미술학교 교수진에 아사쿠라 후미오(朝倉文夫, 1883-1964), 기타무라 세이보(北村西望, 1884-1987)가 합세하면서 이 세 조각가는 오랫동안 이 학교 조각과의 삼총사로서뿐만 아니라 관전에서도 명성을 떨치게 된다. 아사쿠라의 경우는 충실한 관찰에 의한 로댕과 같은 작품을 제작하고 있었으며, 다데하다는 온화한 정서적인 표현에 능하여 주로 여인상이나 동자상을 많이 제작하였으며, 기타무라의 작품은 역동적인 남성상이 주요 주제였다.[98]

한국 초기 조각가들이 유학한 학교 현황은 다음의 〈표 1〉과 같다.

한국 초기 조각가들이 조선미술전람회에 출품한 여인상을 정리하면 다음의 〈표 2〉와 같다.

〈표 1〉 초기 한국 조각가의 유학 학교 및 기간

번호	성명	생존 기간	유학 학교	유학 기간
1	김복진	(1901-1940)	東京美術學校	1920-1925
2	문석오	(1908-?)	東京美術學校	1928-1932
3	조규봉	(1916-?)	東京美術學校	-1941
4	윤승욱	(1914-?)	東京美術校學	1934-1939
5	김경승	(1915-1992)	東京美術學校	1934-1939
6	김종영	(1915-1982)	東京美術學校	1936-1941
7	김두일	(?)	東京美術學校	
8	윤효중	(1917-1967)	東京美術學校	1937-1942
9	이국전	(1914-?)	日本美術學校	
10	권진규	(1922-1973)	武藏野美術大學	1948-1959
11	김정숙	(1917-1991)	미시피 주립대학 Cranbrook Institute of Art	1955-1956 1958-1959

〈참고〉 1. 최태만, 《한국현대조각사연구》(아트북, 2007), 부록 2.
2. 김이순, 《현대조각의 새로운 지평》(혜안, 2005), p.16.

■ ■ ■ ■ ■ ■ ■

97) 김영나, 〈한국 근대조각의 흐름과 성격〉(한국미술사교육연구회, 미술사학 81, 1974), pp.48~49.
98) 앞의 논문, pp.50-51. 이 무렵의 남성인물상으로는 세 점의 청년상들을 예로 들 수 있다. 한 점은 김복진의 1940년 작품 〈소년〉이고, 두 점은 김경승의 〈목동〉(1920)과 〈노년〉(1943)이다. 이 작품들은 여성누드와는 달리 모두 착의라는 점 역시 주목할 만한 특징이다.

선전 전반부에 참여한 한국인 조각가는 11명으로, 이들이 출품한 조각 작품은 모두 27점이 된다. 현재 남아 있는 작품은 거의 없지만, 남아 있는 작품 가운데 당시 김복진의 조각을 포함하여 이들 작품의 내용을 대략 파악할 수가 있다.

이들 초기 작품의 예에서 몇 가지 특색을 찾아 낼 수 있다.

첫째, 무엇보다 사용된 소재가 석고라는 사실이다. 석고는 근대기에 본격적으로 사용되기 시작한 새로운 소재다. 하지만 보존 등의 문제로 본격적 조각 작품의 소재로는 일정부분 한계가 있다. 그렇기 때문인지 청동상 등을 제작하기 위한 기초단계로 활용되기가 십상이었다.

둘째, 작품 내용 면에 있어 대개 인물 두상이라는 점이 특색을 이루고 있다. 석고 두상은 조각 지망생의 가장 초보적인 단계에서 다루게 되는 부분이다. 이는 1920년대 우리 조각 작품의 출발 단계를 여실히 입증시켜 주는 실례 가운데 하나라 하겠다. 또한 당연한 결과이겠지만 이들 조각은 정면 상으로 다소 경직된 표정을 지니고 있다.

셋째, 두상과 함께 선호되었던 작품 내용은 여인입상이었다. 나체의 여인상을 통하여 많은 조각가들은 미적 세계를 실현하려고 하였다. 김복진의 동경미술학교 졸업 작품은 나상인 〈여인입상〉(1925)이었다. 로댕의 작품 〈EVE〉를 의식하면서도 고유색을 담으려고 애쓴 흔적이 보이는 작품이다. 〈나체습작〉(1925)에서도 마찬가지의 지적을 할 수가 있다. 김복진은 제7회 제전 출품작인 〈여인입상〉(1924)도 민족의 정서를 감안하려 하였다. 여인나체상이라는 형식부터도 근대기의 산물임을 확인하게 하는 요소가 된다.

김복진은 동경미술학교에서 인체모델을 대상으로 점토와 석고를 이용한 두상 모델링에서 점차 흉상, 전신상을 다루는 과정을 이수한 뒤에는 메이지 말기부터 파급된 로댕 열풍의 영향을 받았고, 문전과 제전 조각부의 아카데미즘을 주도한 다데하다(建畠大夢)교수로부터 주로 지도받았다.[99]

〈표 2〉 초기 한국 조각가의 작품(여인상) 현황

회수	년도	작가명	작품명	비고
제4회	1925	김복진	나체습작, 3년 전	
제5회	1926	김복진	여인입상	무감사 특선
제7회	1928	문석오	소녀의 흉상	
제9회	1930	문석오	서 있는 여자	
제10회	1931	문석오	소녀의 흉상	
* 제11회(1932)–제13회(1934년) 제3부에서 조각을 폐지하고 대신 공예부 신설				
제14회	1935	김두일	흉상습작	
제15회	1936	김두일	소녀흉상	
		안영숙	여학생	
		이국전	小林상, 노부	2점 입선
		김복진	두상, 나부	
		김두일	T의 흉상, 소녀흉상	2점 입선

99) 최열, 〈근대를 보는 눈〉,《한국근대미술 : 조소》(국립현대미술관, 1999), p.96.

제16회	1937	김두일	여자의 흉상	
		이국전	A씨의 수상, P,여사의 상	2점 입선
		안영숙	제복시대	
제17회	1938	윤승욱	豊潤, 閑日	
		김복진	백화	무감사특선
		김복진	여인	입상
제18회	1939	윤승욱	한일, 소품습작, 욕녀	3점 입선
		이국전	좌상, 여인습작	2점 입선
		주경	정은	
		김경승	소녀	입선
		문석오	습작	
		김복진	나체A, 나체B	2점 입선
제19회	1940	김복진	소년	무감사 특선
		김경승	여자의 두상, 목동	2점 입선
		이국전	흉상, 여자좌상	
		윤승욱	어떤 여자	
		주경	여자의 두상	
		윤효중	아침	
제20회	1941	이국전	여자입상, 토르소	2점 입선
		조규봉	생각	
		윤승욱	피리 부는 소녀	
		김경승	어떤 감정	무감사 특선
		김경승	여자두상	
		윤효중	정류	
제21회	1942	조규봉	나부	
		김경승	여명	무감사 특선
제22회	1943	김경승	두상, 류	
		조규봉	두상	
		윤효중	천인침	창덕궁상
제23회	1944	조규봉	부인입상	조선총독상
		김정수	물을 마시는 여인	
		김경승	제4반	
		이국전	어떤 음악가의 상	
		윤효중	현명	창덕궁상

〈참고〉 최태만, 《한국현대조각사연구》(아트북, 2007), pp.74-76에서 인용하여 정리함.

한국 근대 미술의 기술에 있어 자주 등장하는 도입기라는 개념도 대체로 서양의 방법을 이식하는 것을 의미한다. 근대적 조각방법의 도입기는 서양화의 도입에 비교하면 약 10년쯤 늦게 이루어지는 데, 우리나라 최초의 서양화가라고 할 수 있는 고희동이 일본 동경미술학교에 입학

한 해가 1909년인데, 최초의 근대조각가라고 할 수 있는 김복진 역시 같은 동경미술학교 조각과에 입학한 해가 1919년이기 때문이다. 그는 최초로 근대조각을 수업한 조각가일 뿐 아니라 최초로 작품 발표를 한 조각가이다. 1924년 제전에 〈여인입상〉을 출품한 데에서부터 1925년 선전에 〈3년 전〉을 출품하여 특선(3등상)을 수상하였다.[100]

김복진이 일본에 유학하였던 당시 일본 화단은 바야흐로 유럽으로부터 도입된 인상파 화풍이 아카데미즘으로 수용되고 있을 때이며, 회화에 비교하여 다소 시간이 늦긴 하지만, 인상파 시대 조각의 거장이었던 로댕의 예술이 뜨겁게 수용되어 있을 시기에 해당된다. 구로다와 구메에 의해 일본의 근대적 회화가 출발한 것과 같이 1910년대에는 오기와라(萩原守衛)와 다카무라(高村光太郎)라는 조각가들에 의하여 일본 근대조각이 출발한다. 이들은 직접 프랑스에 건너가 로댕을 만나고 그에게 깊은 감명을 받고, 로댕의 예술을 일본 화단에 적극적으로 소개함으로써, 공부미술학교에서 가르쳤던 아카데미의 조각의 개념을 뛰어넘고 있다. 김복진이 동경미술학교 조각과에 입학하던 무렵은 근대조각에의 열망이 가장 높아 있었던 시기에 해당된다.

그럼에도 불구하고 동경미술학교는 전적으로 유럽의 근대조각에만 집중되었던 것은 아니었다. 목조각의 부활이었다. 우리나라에서는 전통적인 양식과 서양적인 양식의 대립이 존재하지 않는 것과는 대조적으로, 일본에는 그러한 빈약한 조각의 전통을 어느 한 시기에 부흥시켜 유럽의 근대조각과 대등한 전통조각으로서 기반을 만들어놓은 것이다. 즉, 조각에서는 회화에 있어서의 일본화, 서양화와 같은 명확한 장르의 구분은 없었으나 목조와 소조(유럽 조각)가 거의 일본화, 서양화에 대응되는 것으로 분리되면서 서서히 무르익어 갔다.

이 대목에서 우리는 근대적 방법의 조각을 수학하기 위하여 일본에 유학 갔던 한국인 조각가 지망자들이 수입한 유럽의 조각과 더불어 그들의 소위 일본 고유의 미술의 하나인 목조를 동시에 수업하지 않을 수 없었다는 사정을 엿볼 수 있다.[101]

윤효중의 목조에 의한 몇 작품의 예는 바로 이 같은 수업의 내용을 증명하여 주고 있는 것이다.[102]

사진도판으로만 확인할 수밖에 없는 김복진의 일부 작품은 비교적 유럽의 조각을 철저히 수용하고 있음을 보여주는데, 아마도 김복진이 동경에 도착하였을 무렵이 로댕의 열기가 가장 높아 있었던 시기란 점과, 김복진 개인적 성향이 지니고 있는 진보적 이념이 자연스럽게 유럽의 근대조각에로 1960년대 전반기에는 많은 기념동상의 설치와 동시에 아직도 구상조각이 주류였으나, 1950년대 후반부터는 추상조각에 대한 관심이 고조되기 시작하였다.

1960년대 현대조각으로 넘어가는 길목에서 권진규(1922-1973)의 위치는 매우 상징적이다. 그는 새로운 현대조각의 실험이 한창일 때 보수적으로 볼 수 있는 구상조각을 계속하면서 자신의 미술세계를 모색하였다.

100) 오광수, 《한국 현대미술의 미의식》(도서출판 재원, 1995), pp.105-108.
101) 앞의 책, p.108.
102) 김영나, 〈한국 근대조각의 흐름과 성격〉(한국미술사교육연구회, 미술사학 81, 1974), pp.45-70.

추상조각의 선구적인 조각가는 김종영이었다. 그는 인체조각에 몰두하고 있던 당시에 조각계에 추상미술의 새로운 시각과 재료에 대한 인식을 하게 되었다.[103]

김종영은 초기의 사실주의에서 떠나 1950년 대에는 타원형의 단순화된 둥근 얼굴과 고요한 표정의 조각을 제작하였는데, 상징주의적 꿈과 몽상의 세계를 느끼게 하지만, 형태에서는 브랑쿠지의 영향을 분명히 보여준다. 그는 그 뒤에도 타고난 감수성과 조형감각으로 강렬하고 순수한 형태와 재질감을 살린 소품조각을 추구하였다. 그는 목조, 석조, 철조의 여러 가지 소재를 다루면서 선과 면의 대조 및 교차, 유기적인 곡선과 입체적이고 기하학적 형태들이 같은 시기에도 동시에 나타나는 작품들을 제작하여, 우리나라 추상조각의 선구적 위치를 차지하였으나 기본적으로는 현대 추상조각의 선구자들인 브랑쿠지, 아르프(Han Arp, 1887-1966), 헵워스(Barbara Hepworth) 등의 경향에서 벗어나지는 못하였다.

초기의 추상조각의 중심에는 김정숙(1917-1991)이 있다.[104]

그녀는 우리나라 최초로 미국의 미시시피주립대학과 크랜브룩 예술아카데미(Cranbrook Academy of Arts)에 유학하는 동안 현대조각의 기법이나 소재 및 개념에 관하여 수학하였다. 그녀는 1957년에 귀국 뒤, 청동, 대리석, 나무, 금속 등의 다양한 소재를 사용한 작품제작에 전념하였다. 대부분의 초창기 작가들이 그러하듯 1960년대의 김정숙의 작품에서도 모딜리아니,

헨리 무어(Henry Moore, 1898-1986), 헵워스의 작품의 영향을 주제나 형태에서 보이고 있다. 특유의 강한 직선과 유동적인 곡선의 긴장된 대조, 대칭 구도, 단순화된 입체, 소재에 대한 애정이 보다 심화되어 나타나기는 1970년대 이후부터이다.

독립 이후 미술교육기관으로는 최초로 1946년 9월에 서울대학교 예술대학의 미술학부 내에 조소과가 설치되었다. 이어 1947년 10월에 조선미술원이 개설되었다. 사립대학으로서는 1946년 9월에 이화여자대학교에 미술과가 창설되었고, 그리고 1949년 6월에 홍익대학교가 미술대학을 설치하였고 1956년에는 미술대학 내에 조각과를 두었다.[105]

윤승욱과 김종영이 교수로서 재직하였던 서울대학교 조각과와 윤효중과 김경승이 재직한 홍익대학교 조각과는 한국 조각계의 2대 산맥으로 많은 신진 조각가를 배출하였다.

원래 한국의 조각은 그의 예술사의 주류를 형성하고 있었다. 삼국 시대의 고귀한 각종 불상조각 또는 신라 시대의 숭고한 각종 돌조각들은 우리의 자랑일 뿐만 아니라 한국 미술사의 전통적 조형 가치였던 것이다. 그러나 삼국 시대나 통일신라 시대의 우수한 조각의 솜씨는 어디까지나 고유의 소재인 화강석을 다루어 한국적 미를 창조하였다는 것도 사실인 것이다. 우리의 선조들은 고도로 발달된 조각 예술을 일찍부터 창조하였다. 그러나 그 창조 역량은 고려, 이조에 오면서 점차 후퇴하여 조선조 말기에 이르러서는 조각은 이 시대에는 직업적인 석공, 조각사가 있을

103) 앞의 책, p.57.
104) 앞의 책, p.58.
105) 김인환, 〈한국현대조각의 도입과 전개〉(한국미술평론가협회, 《한국현대미술의 형성과 비평》, 엔솔로지 2집, 1985). p.51.

뿐 작가의식을 가진 조각예술가는 존재하지 않았다.

그러던 것이 1919년 김복진이 동경미술학교 조각과에서 유럽의 조각을 공부하고 또 그가 귀국한 뒤 많은 후배를 양성함으로써 비로소 한국의 근대조각은 그 출발을 하게 되었다. 김복진의 작품은 어디까지나 사실적 수법으로서 아카데미의 작품이었으나 조각을 비로소 하나의 미술로서 의식하고 온갖 조형의 소재가 흙과 석고, 나무, 돌, 금속 등에 의하여 표현될 수 있다는 획기적인 방향 전환을 일으키고 한국의 근대조각을 출발시켰다는 점에서 그의 존재는 자못 중요하지 않을 수 없었다. 그의 후배 양성의 눈부신 활약으로 문석오, 김종영, 윤승욱, 김경승, 윤호중 같은 유럽의 조각을 공부하는 조각가가 배출되었고, 동경미술학교 조각과를 중심으로 연구하여 조각의 발전을 이룩하였다. 초창기 조각의 활동 무대는 오직 동경의 제전(뒤의 문전)과 선전밖에는 없었다. 문전에서는 김복진이 목조 여인상을 출품한 적이 있었고, 기타 4, 5명의 조각가가 출품하여 그들의 기초 작업을 게을리 하지 않았다.[106]

1950년대 말부터 조각부문에서도 서서히 변혁의 조짐이 나타나기 시작하였음을 간과할 수 없을 것 같다. 회화와 대등한 입장에서 과격한 이념전개와 방법의 모색이 추진되지는 않았으나 일본에서 배운 유럽의 근대조각의 관념적인 틀을 벗어나려는 자각현상은 미미하나마 젊은 조각가 세대에 일어나기 시작하였다. 그것의 구체적인 계기는 1950년대 초반, 윤효중이 유네스코 회의에 참석 중 이탈리아의 현대조각가 마리니

(M,arini Maribo, 1991-1980)와 그레꼬(El Greco)를 만나 깊은 감화를 받고 돌아왔던 것과 김종영이 런던에서 열린 〈정치인을 위한 모뉴멘트〉란 국제전에 출품 입상하였던 사실에서 먼저 찾을 수 있다. 이들은 비록 독립 이전 세대이기는 하지만, 독립 이후 완전히 고립된 한국미술계에 국제적인 통로를 열게 한 최초의 계기를 마련하여 주었다는 점에서 미술사적 의의가 크다고 하겠다. 윤효중은 귀국하자 이들 이탈리아 현대조각에서 받은 감화를 자신의 작품으로 구현하였는데, 비록 그것이 자신의 순수한 독창적 작업으로서는 적지 않은 문제점이 있다고 하더라도, 간접적이나마 새로운 조각에의 방법을 제시하여 주었다는 점에서 그 영향의 진폭은 결코 작은 것이 아니었다.

보다 직접적인 계기로는 1957년에 서울에서 열린 〈미국 현대작가 8인전〉이 미친 자극이었다고 볼 수 있다. 8인 가운데 데이비드 헤어, 세이머 립튼, 에지오 마티넬리, 라이스 카판 등 4명의 조각가가 포함되어 있었는데, 이들을 통하여 국내에선 처음으로 현대조각의 새로운 방법에 접근할 수 있었기 때문이다. 무엇보다도 처음으로 금속조각의 만남이 우리 현대조각에 어떤 결정적인 자극제가 되었다는 것은 결코 과장일 수 없다.

주로 금속조각으로서 철판, 연판, 철사 등 우리 조각계로서는 일찍이 보지 못하던 새로운 조각을 보여주어 한국 조각의 하나의 획기적인 사실을 만들어 주었기 때문이다. 이 전시를 계기로 하여 국내 조각계에도 금속조각이 등장하였고, 또 그것을 각 미술대학에서 진지하게 연구하게 되었다는 점은 특히 주목할 만한 대목이다. 거의

106) 이경성, 《한국근대미술연구》(동화출판사, 1973), pp.114-115.

같은 시기인 1958년 미국에 유학하였던 김정숙이 귀국하면서 홍익대학교 조소과에 철사조각실을 만든 것도 금속조각의 구체적인 수업의 발판이 되었다.

사실은 금속조각의 급진적 추세를 반영하는 계기로서 더욱 큰 의미가 있음을 간과해서는 안 된다. 리드(Herbert Read)가 전후 1950년대의 조각상황을 전체의 5분의 4가 금속으로 이루어져 있음을 지적하면서 '신철기 시대'라고 말할 수 있을 정도라고 한 바도 그러한 신철기 시대가 한국에서는 1960년대 중반에 도래하였기 때문이다.[107]

철조의 급속한 유행은 소재 구입의 용이함, 자유로운 구성에서 박차가 가해졌다고 할 수 있다. 그것은 지금까지 조각의 주류를 형성하였던 양적 중심의 조각이 선적 중심의 조각으로 크게 선회되어 갔음을 말해주는 것이자, 공간에 대한 조각의 전반적인 새로운 문제들에 직면한 것임을 동시에 읽게 해준다.

이러한 전환적 요인들을 감안하면서 1950년대 이후 1970년대 초반까지의 한국의 조각을 오광수는 크게 다음과 같은 세 가지 경향으로 대별하고 있다.[108]

첫째, 생명주의적(vitalism) 경향이다. 생명주의적 경향의 근원은 브랑쿠지, 아르프에서 시작되는 원형에의 환원, 유기적인 형태, 역동적 리듬의 특징을 갖는 것으로, 1950년대 초 유럽여행에서 돌아온 윤효중이 보여주었던 일련의 작품들에서 처음으로 두드러지게 구현되고 있다. 그렇지만 윤효중은 주설적, 의식적, 설화적 요소를 가미한 독특한 풍토성의 탐익으로 원형에의 환원으로서의 간결, 단순한 형태에는 도달하지 못하였다.

하지만 그가 후진들에게 미친 영향은 결코 적지 않았다고 본다. 조각을 단순한 형태 창조의 기계적 방법으로서가 아니라 내재한 에너지의 분출의 요인이 된 생성적, 물리적 법칙의 자연스러운 구현에 대응시켰다는 점은, 그때까지 형태의 모델링에 집착하고 있었던 조각계에 신선한 자극원이 되기에 충분하였기 때문이다.

생명주의적 방법은, 미국유학에서 돌아온 김정숙의 작품에도 현저하게 구현되었다. 브랑쿠지, 헨리 무어의 영향을 짙게 받은 그의 작품은 윤효중의 작품보다 더욱 간결, 단순한 원형에의 회귀를 나타낸 것으로, 여인, 엄마와 아이 같은 주제와 재질의 긴밀한 상응은 당시 조각계에서 좀처럼 뛰어넘지 못하였던, 소재와 내용의 훌륭한 합일을 성공시킨 예라고 할 수 있을 것 같다.

둘째, 구성주의적(constructivism) 경향이다. 내재하는 힘의 논리에 순응하기보다 이지적 형태의 발전에 입각한 구성주의적 경향은 소재와 그것이 만드는 공간에의 건축에 관심을 주로 쏟았다. 특히 금속재료의 급격한 부상은 구성주의적 경향의 발전을 촉진한 결정적 계기가 되었다.

셋째, 절충주의 경향이다. 이것은 생명주의와 구성주의를 적절히 융화하고 있는 절충주의로 명명할 수 있다. 생명적 주제에다 구성주의적 형태를 결합시킨다든가, 부분적으로 구성주의적 의지를 나타내면서도 내면에 강한 생명주의적 요소가 잠재되어 있는 경향 등 그 내면은 여러 갈래로 분류하여 볼 수 있게 한다. 김종영과 권진규, 문신 등이 여기에 속한다.

107) 오광수, 〈한국 조각, 도입기에서 1970년대까지〉, 《한국 현대미술의 미의식》(도서출판 재원, 1995), p.111.
108) 앞의 책, pp.113-114.

제5장 소재와 그 특성

1910년 이후 일본을 통하여 간접적으로 수용된 유럽 조각을 토대로 형성되기 시작한 한국 조각의 아카데미즘은 쉽게 한국 근대조각의 주역이 되었다.

이 시대의 대부분의 조각가들은 일본에서 조각을 공부한 작가들이고 호기심과 흥미로서 제작에 참여함으로써 유럽 조각의 도입과정의 한 단면을 보여주기도 하였다.

김복진의 작품은 사실적(寫實的) 경향인 작품이었으나, 조각을 비로소 하나의 예술로서 인식하고 온갖 조형의 문제가 흙과 석고, 나무, 돌, 금속 등에 의하여 표현할 수 있다는 획기적인 방향 전환을 일으키고 한국 근대조각을 출발시켰다는 점에서 그의 존재는 중요하였다. 그리하여 조각예술이 김복진의 유럽 조각의 도입 이래 새로운 예술로서 인식되기 시작하였다.

이 시대의 조각은 대부분 소조이고 점토에 의하여 석고로 완성시키는 이 과정은 전 조각계를 매혹시킨 새로운 수법이었다. 그리고 작품 경향을 보더라도 대부분 그들이 공부한 동경미술학교의 아카데미즘이 지배적이었고 주제도 습작 정도의 것으로 두상이나 흉상 같은 소품을 다루어 그들의 기술적 연마를 닦았던 것이다. 이 시기의 조각을 볼 때 아직 수입과정에 있고 그것도 일본 고유의 목조각이 가미된 유럽 조각의 편중으로 소조의 새로운 방법이 주는 재미에 의해 점토와 석고를 다룰 뿐 조각예술의 본질까지 자각하지는 못하였다.

양식적으로 본 한국의 근대조각은 구상, 추상으로 나누어지게 되었고, 양식적 변모와 더불어 소재의 확대, 석고, 목재만의 사용에서 금속의 사용으로 현대적 소재를 사용하고 철조와 같은 유럽에서 유행되고 있는 철조의 수법이 등장하게 되었다.

따라서 한국 근대조각이 정착되기까지는 모방과 이식의 과정을 거치고 또 정신자세로서 근대에 세례를 받지 않으면 안 되었다는 것은 당연한 일이다. 우리의 근대조각은 토착적인 온상보다는 이식된 관념과 양식 속에서 성숙되어 갔다.

또한 금속과 나무 등 다양한 소재의 폭넓은 사용을 시도하면서도 인체라고 하는 조각 본래의 모티브를 발판으로 요약과 변형의 형태적 변주(變奏)를 탐익하게 되었고 금속재료를 통하여 변혁하여 가는 조각개념을 체험하였으며, 그 기술적인 보편성을 뛰어넘어 독자적인 조형어법을 창조하여 가려는 모색의 시기를 1960년대 후반에 맞이하게 되었다. 또한 철조의 선택과 용접의 기술적 남용이 정비되고 전통 소재에 대한 새로운 해석도 시도되었다.

조각은 일정한 공간을 차지하는 구체적인 공간 존재적 형태로서 양에 대한 인간의 시각적 욕망을 충족시켜주는 예술이다. 조각에서 양감과 공간은 상호 밀접한 관련을 맺으면서 깊은 의미를 더하게 되며 여러 가지 형태의 의도적 양감을 형성하는 것이 표현의 중요한 과제가 된다.

창작과정에서 조형이념은 구체적인 감각의 특

유한 소재를 선택해야 한다.

이 연구의 내용은 조각소재에 있어서 ① 나무, ② 돌, ③ 테라코타, ④ 금속의 네 가지로 분류하여 그 조형적 특성 가운데에서 양감표현을 기술하고자 한다.

작품의 형태는 공간과 덩어리에 의해서 표현수단을 갖는 감각적인 의미로서 조각은 이 공간과 덩어리보다 더 직접적으로 시각과 촉각의 구체성을 요구하는 소재를 인식하게 된다. 조각은 소재를 다루기 위하여 사용된 여러 매체와 과정을 통하여서만 명확히 이해될 수 있다. 조각가가 작품의 제작 과정에서 가장 중요한 문제점들은 소재와의 경험과 그것을 다루거나 변화시키는 방법에 대한 실험 및 특수한 응용에서 비롯되는 깨달음, 그리고 표현의 목적을 달성하기 위하여 그러한 소재를 최종적으로 조절하는 것 등이다.

작가의 미적 정감을 형태화할 때 개인의 미의식인 개성의 표현도 이 구체적인 소재에 의한 유기적 형태로 나타나는 것으로 조형은 본질에 의한 표현세계이므로 이 물질 자체가 갖는 재질의 기능이나 본질은 감각형태의 성격을 결정짓는 데 중요한 역할을 한다. 이와 같이 소재 속에 잠재된 미를 발굴하는 기술적인 힘은 바로 창조적 작업에 중추적 역할을 하는 것이며, 소재와 기법과 작가의 예술의식이 쾌적하게 통합 조화될 때 높은 질의 미적 형태를 이루는 것이다.[109]

리드(Herbert Read)에 의하면 예술의 창조적 양상은 복잡한 과정이라고 전제하고 그 과정 가운데에 "적절한 소재를 포함하여 적절한 방법을 찾고 그 상징을 제시할 수 있어야 한다."라고 하였다.[110]

특히 조각에서는 다루기 힘든 다양한 소재들로 이루어지기 때문에 소재의 선택과 기법이 표현 의도를 지배하며 또한 그것이 시대성을 반영하기도 한다. 그러므로 작가의 조형의식과 더불어 풍부한 소재에 대한 깊은 이해와 적절한 소재를 선택할 때, 표현세계에서 객관화된 미적 존재로 완성되는 것이므로 조각에 있어서 소재의 의미와 중요성은 큰 비중을 차지한다. 또한 소재를 양감과 공간의 전개로 다양하게 표현할 수 있다.[111]

근대조각에서의 덩어리는 공간에 의한 위치와 부피감을 주려는 의도와 더불어 항상 소재의 성질을 불가피하게 수반하는 형태를 가진다. 조각에 있어서 양의 표현은 그것에 의한 소재의 성질과 기법에 따라 혹은 소재가 산출되는 시대적 과정과 사회적인 배경에 의해서 조각의 경향이나 발전에 영향을 준다. 오늘날의 많은 예술가들이 기술에 대한 깊은 관심을 보이는 또 하나의 이유는 현대의 기술이 일찍이 경험하지 못한 새로운 방법의 가능성 때문이다. 경우에 따라서 소재의 발견은 작가의 정신세계의 요구를 함께 기법의 새로운 가능성을 제시한다. 곧 조각의 발전이 소재와 방법에 대한 전체 사회의 배경과 산업의 환경의 적극성에 기인하는 바가 크다는 일면을 보여주고 있다.

1. 나무

나무는 재질감이 다른 소재보다 유연한 감각적 특성을 가지고 있다. 비중에 비하여 강도, 탄

■ ■ ■ ■ ■ ■
109) 최병상, 《조형》(창미서관, 1978), pp.184~187.
110) Herbert Read, Art Now(Pitman Publishing Corporation, 1960), pp.37~38.
111) A.M. Hammacher, 《현대조각》(낙원출판사, 1977), pp.359~360.

력, 인성이 크며, 산과 염분에 저항력이 있으며 충격 진동에 강한 소재이다. 그리고 열, 전기의 전도율과 온도에 의한 신축이 적고 나뭇결, 색채, 광택 등의 특성이 있으나, 반면에 목재는 유기체적인 소재이기 때문에 부패성이 있고 가연성이며 습도에 약하며 변형되기 쉽고, 질감이나 강도에 균일성이 없고, 크기에 제한이 있다.

나무의 다양성과 나무가 갖고 있는 특성을 개발하여 현대가 요구하는 방법으로서 이루어질 수 있는 영역까지 조각 소재로서의 나무를 승화시켜야 한다고 나무조각가들은 주장한다.

나무의 종류 가운데에는 침엽수와 활엽수가 있다. 침엽수는 피나무, 미송, 벚나무, 잣나무 등이 있고, 그리고 활엽수에는 호두나무, 단풍나무, 은행나무, 오동나무, 느티나무, 밤나무, 참나무, 흑단 등이 있다.

나무재료가 가지고 있는 재질감은 원시 미개의 조각들이 물질에 대한 충실을 가리켜준 것이다.[112]

또한 면이 강조된다. 양에서 면으로, 그리고 선으로 표현한 예를 보여준다. 나무의 도구와의 관계에서도 평끌, 둥근끌에 의한 양감표현이 달라진다.

2. 돌(石)

돌은 강도가 높고 내구력이 강하며, 열, 습도, 바람, 약물 등에 저항이 강하며 변색이나 퇴색이 비교적 적어 조각재료로서 전통성을 가지며, 반면에 중량이 있어 운반이 곤란하며 강도가 높고 고르지 않으며 크기에 제한을 받는다.

돌이 갖고 있는 견고성과 과대한 중량감으로 새로운 조형방식에 의하여 많은 조각가들이 석재 특유의 양감 향상을 꾀하고 있다. 돌의 종류 가운데에서 주로 사용되는 석재는 화강암, 석회암, 사암(砂岩)과 대리석 등이 있다.

브랑쿠지의 방법에서는 소재 자체가 주체적인 의미를 띠고 표면화되며, 돌을 사용한 이유는 볼륨의 돌출을 위해서이며 면과 구조가 강조되고 어느 형태에서든 볼륨은 곡선을 이루고 있다.[113]

돌의 특성을 살리고 소재 자체의 구조 파괴를 방지하기 위하여 강도를 극도로 제한하며 질감이나 표면처리에서 형체의 충실한 양감을 살릴 때는 섬세하게 연마하며, 기하학적인 선, 면의 효과를 위해서는 거칠게 처리한다.

돌, 나무, 금속이 갖는 재질감의 양감 표현은 달라지며, 플라스틱 작품과 브론즈가 갖는 양감은 석재가 주는 중량감의 양감보다 강하지 못하며 보다 더 유효한 효과로 전체적인 양감을 살리기 위하여 부분적인 부조(relief)도 작품에 시도할 수 있다. 반면에 돌이 갖는 중량감을 실제의 무게보다 가볍고 부드러운 느낌으로 촉각이나 운동감각을 수반하는 시각적인 표현이 양감으로서 산, 새, 오리, 동물, 수레 등을 흔드는 듯한 움직임의 형상을 통하여 표현하므로 볼륨에 따른 운동감과 중량감을 표현할 수 있다. 석재를 자연 소재로서 형태의 제약을 탈피시켜 새로운 양감 형성을 돌 조각가들은 꾀하고 있다.

3. 테라코타(terra-cotta)

테라코타는 '구운 흙'이라는 의미의 이탈리아

112) Lucie Smith Edward 지음, 임영수, 김춘일 옮김, 《전후 현대미술》(세운문화사, 1977), p.198.
113) A. M. Hammacher, 《현대조각》(낙원출판사, 1977), pp.359-360.

어로 구우면 단단해지고 치밀해지는 점토의 성질을 이용해서 만든 여러 가지 형상의 조각이나 건축 장식용 제품을 말한다.[114]

테라코타는 찰흙 작품을 완성 뒤에 속이 비게 재구성하여 초벌구이를 하여 만든다. 표면 빛깔은 적갈색이나 담황색이며 여러 가지 색깔과 특성을 지닌 점토를 사용하거나 만들어 낼 수가 있다.

중국 당나라에는 테라코타로 만들어 그 위에 한 가지 또는 여러 가지 색을 칠한 용(龍)을 부장하는 풍습이 있었고, 중세 독일 북부 등지의 돌이 부족한 평원지대에서는 건물을 지을 때 테라코타 벽을 이용하였다. 르네상스 시대에는 값비싼 대리석이나 청동을 대신해서 유약과 채색으로 아름다우면서도 내구성을 높인 테라코타가 조각상, 장식판, 무덤, 벽 장식 등으로 사용되었다. 돌보다 가볍고 굽는 방법으로 제작되기 때문에 다양한 모양과 크기로 만들 수 있는 장점이 있으나, 뒤틀림이 생기기 쉬운 단점이 있다. 진흙으로 입체적인 표현을 하는 것은 이미 선사시대부터 시작되었으므로 테라코타 조각의 역사는 신석기 시대의 도기 제작기술이 발견되었던 시기까지 거슬러 올라간다. 고대에는 테라코타가 벽돌과 지붕재, 석관(石棺) 등에 가장 많이 사용되었다. 일찍이 BC 3천 년경 만들어진 테라코타 상(像)들이 그리스에서 발견되었으며, 그 이후에는 보다 큰 것들도 발견되었다. 이집트 고대문명, 콜럼버스 이전의 남미, 동방문화에서도 석기시대부터 전해진 다수의 테라코타로 된 조각상도 있다.

테라코타는 19세기 내내 건축과 조각에 사용되었지만, 그것이 현대에 이르러 되살아난 것은 도공들과 건축가들이 테라코타가 소재의 미적 특성에 다시 관심을 갖게 된 20세기부터이다.

시대적인 미의식과는 상관없이 자신의 독자적인 방법만을 천착해 들어간 예외적인 조각가도 없지 않다. 권진규가 그 대표적인 예라 할 수 있을 것 같다. 우리나라 조각가로서는 권진규가 테라코타의 특성을 잘 보여주는 작품을 남겼다.[115]

4. 금속

금속이 많은 소재 가운데에서도 특히 현대에서 조각소재로 다루어지는 것은 그 감각적 특성이 현대조각에 적합한 점이며, 현대인의 실험적인 표현 의지의 욕망을 채워주는 소재로 각광을 받고 있다. 금속제의 특성은 강도, 경도, 내구력, 내화력이 높고 색채와 광택이 다양하며 건성 및 연성이 좋고 용접 등 접착방법이 개발되었다. 대부분의 주조가 가능하고, 탄력이 있으며, 얇은 판이나 가는 선으로도 용접이 가능하며 합금으로 특성을 조정할 수 있고 보존이 영구적이며 방식, 부식, 연마 등으로 색채효과, 질감 처리가 용이하다.

조각에 사용되는 것은 브론즈, 황동, 동, 철, 연, 알루미늄, 주철과 스테인리스 등이며, 금속 캐스팅(casting)은 금속의 중후하고, 덩어리의 다이내믹한 감각을 얻을 수 있다. 웰딩(welding) 과정은 형태와 더불어 기법에서 소재의 독특한 표현력을 얻는 효과를 함께 얻는다. 따라서 소재에 따른 독자적인 기법도 함께 개발될 것이 요구된다.

114) 브리태니커(인터넷)
115) 최의순, 〈공간과 양괴에 대한 고찰〉(서울대학교 대학원 석사학위논문, 1963), p.46.

금속은 중후한 덩어리의 다이내믹한 형태가 주는 강인성으로 브론즈 캐스팅(Bronze Casting) 또는 웰딩(Welding)으로 금속 특유의 양감을 표현할 수 있다.

용접에서는 양감의 즉각적인 변이에 어려움을 받아 덩어리를 획득하는 데 대하여 표피의 성격에 흡수되는 것은 피할 수 없지만 주조와 금속의 조립, 접합으로 집합적 작품 특성과 비고정적 역동적인 면과 수직선적인 특징을 강조할 수 있다.[116]

다른 소재와는 달리 섬세한 부분까지 세부 처리할 수 있고 부드럽고 날카롭고 번지는 기법이 가능한 브론즈 캐스팅의 경우 약품 처리로 부식시켜 다양한 색채와 광택으로 질감 처리하며 돌출부분은 연마하여 덩어리에 의한 양감표현과 깊이감과 공간감을 주어 원근감을 표현할 수 있다.

116) 김종영, 《김종영 작품집》(문예원, 1980), pp.184-187.

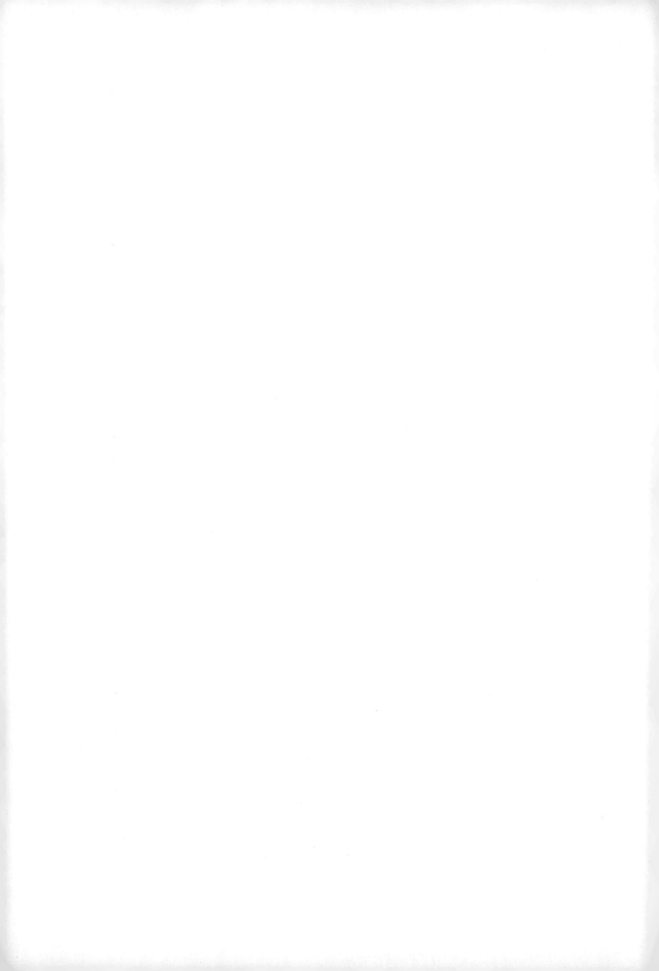

제Ⅲ부
초기 한국 조각가의 예술관과 작품 해설

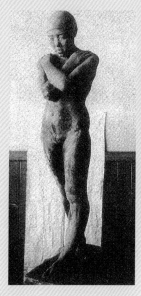
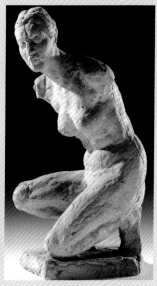

제1장 한국 최초의 조각가 _ **김복진**

1. 예술세계

이경성은 김복진의 조각의 공적에 대하여 다음의 세 가지로 요약하고 있다.[1]

첫째, 근대조각의 도입,

둘째, 현대조각의 교육 및 보급,

셋째, 미술평론의 확립 등으로 들 수 있다.

여기에서는 이상 세 가지 가운데 첫째의 내용인 근대조각의 도입에 관해서만 구체적으로 다루고자 한다.

김복진의 조각의 주제는 오늘날 알 수 있는 범위에서는 ① 불상조각, ② 초상조각, ③ 인체조각 등이고, 일제 말기의 전쟁 때에 이른바 공출을 당하여 작품이 거의 소실된 것 같다.[2]

김복진의 조소 기술은 날카로운 사실(寫實)을 바탕으로 하는 구상계열이었다. 그러나 그의 미술평론을 보면 생각은 작품보다 앞서 주관의 중요성이나 추상에의 가능성을 긍정한 것 같다. 따라서 그도 근대의 선각자답게 현실과 이상의 틈바구니에서 고민한 조각가이라고 할 수 있다.

이경성은 자신의 저서에서 김복진을 다음과 같이 소개하고 있다.[3]

조각가로서의 김복진이 처음으로 작품을 사회에 내놓은 것은 1924년 제전에 처녀 출품한 〈여인입상〉이라는 작품이다. 그것은 미술학교 재학시절의 작품이기에 그의 수준은 그것만으로 짐작이 간다. 그 뒤 알려진 작품이 졸업작품 〈여인입상〉이었다. 수법은 마치 로댕의 세련과 감미를 연상시키는 것이었다.

작품발표는 주로 선전과 서화협회전을 무대로 하였는데, 서화협회전의 작품은 기록이 없어 알수 없으나, 선전의 그것은 다행히도 도록에 남아 있어 사진으로 확인할 수가 있다.

김복진은 근대적 조각예술의 기틀을 다진 선각자일 뿐만 아니라 다방면의 문예활동에서도 자신의 재능을 보여준 예술가이다. 그는 문학, 연극, 미술평론에 탁월한 재능을 발휘하였다. 특히 비평 부재의 당시 상황에서 그가 평론가로 처음 미술의 이론체계를 정립하려고 노력한 사실은 높이 평가해야 할 것이다. 그의 괄목할 만한 활동이 밑거름이 되어 한국 조각계는 활성화의 기반을 조성할 수 있었다.[4]

김복진은 뛰어난 조각가이다. 그의 활동무대는 일본의 관전인 제전(문전)과 선전이었다. 그는 또한 선각자답게 동경에서 귀국하자 청년회관(YMCA), 고려미술원, 토월미술회 등에서 후진을 양성하였다. 그의 이와 같은 열의에 의하여 우리 근대조각의 바탕이 마련되었다고 하여도 과언이 아니다. 당시 대부분의 조각가들이 김복진의 영향을 받았다고 할 수 있다.

1) 이경성, 《근대한국미술가논고》(일지사, 1974), p.107.
2) 앞의 책, p.107.
3) 앞의 책, p.104.
4) 오광수, 《이야기 한국현대미술·한국현대미술 이야기》(정우사, 1998), p.5.

김복진에 이어 등장한 조각가로는 문석오, 조규봉, 윤승욱, 김경승, 김종영, 김두일, 윤효중, 이국전 등을 꼽을 수 있다. 그러나 1920년대에서 1945년 독립까지 활동한 조각가는 극소수에 불과하였다. 동양화나 서양화에 비하면 상당히 위축된 현상에서 벗어나지 못한 실정이었다.[5]

이경성은 당시의 상황을 이렇게 언급하고 있다.[6]

"결과적으로 이 시기의 조각을 볼 때 아직 수입과정에 있고 그것도 일본의 유럽 조각의 편중으로 소조의 새로운 방법이 주는 재미에 의하여 점토와 석고를 어루만질 뿐 조각예술의 본질까지는 자각하지 못하였다."

소조의 새로운 방법이 주는 재미에 빠졌다는 것은 떠내는 방법에 대한 심취를 말하는 것이다. 대체로 소조는 점토로 형을 만들고 석고로 떠내기도 하고 동으로 떠내기도 한다. 그런데 이 무렵의 소조란 대개 점토에서 석고로 떠내는 것이 대부분이었다. 저렴한 석고 소재는 내구성이 약하여 오랜 보존이 어렵다는 것이 약점이다.[7]

김복진의 작품은 선전 도록에 게재되어 있는 흑백도판으로 가까스로 그 내용을 파악할 수 있을 따름이다.

선전에 출품된 김복진의 작품은 입상의 전신상이 대부분이며, 그 가운데에서도 여인 나체상이 많은 비중을 차지하고 있다. 그 대부분은 동경유학시절에 제작된 것으로 가늠된다. 화가들의 경우와 마찬가지로 그 역시 국내에서 누드모델 구하기가 여간 어려웠던 게 아니었음을 알 수 있다.[8]

김복진의 작품 활동 시기는 의외로 짧다. 김복진의 창작활동 기간은 불과 8년에 지나지 않는다는 것이다. 동경미술학교를 졸업하고 작고하기까지 약 15년 가운데 옥고를 치른 기간을 빼고 나면 그 정도밖에 되지 않기 때문이다. 역시 김복진의 가장 왕성한 활동기간은 그가 공산당 사건으로 옥고를 치른 뒤 출옥하면서 몇 년 사이가 아닌가 추정한다. 이때는 중앙매일신보의 학예부장으로 있으면서 제작에 전념하였다.

김복진의 첫 작품은 1924년 제전에 출품한 〈여인입상〉이다. 그러나 서화협회전의 기록은 없어 알 수 없고, 선전의 도록에만 살펴볼 수가 있다. 그의 짧은 생애로 인해 작품이 많지 않고, 또한 소실되어 실제 작품을 볼 수 없게 되었다. 이경성의 자료를 근거하여 김복진의 선전에 출품한 자료를 정리하면 다음과 같다.[9]

〈표 3〉 조선미술전람회 출품 작품 현황

회수	년도	출품 작품	비고	작품
제4회	1925	3년 전, 나체습작	3년 전 (3등상)	1-1
제5회	1926	여자	특선	1-2
제15회	1936			1-3
제16회	1937			1-4
제17회	1938	백화	무감사	1-5
제19회	1940	소년, 다산선생		1-6

1925년의 제4회 선전에는 〈3년 전〉, 〈나체습작〉 등 2점을 출품하였는데 〈3년 전〉이 전체의 3등을 수상하였다.

■ ■ ■ ■ ■ ■

5) 김영나, 〈한국 근대조각의 흐름과 성격〉, 《미술사학 81》(한국미술사교육연구회, 1974), p.56
6) 이경성, 《근대한국미술가논고》(일지사, 1974), pp.105-106.
7) 오광수, 《이야기 한국현대미술·한국현대미술 이야기》(정우사, 1998), p.56.
8) 앞의 책, p.57.
9) 이경성, 《근대한국미술가논고》(일지사, 1974), pp.105-106.

이때의 작품은 학생시절에 배운 기술을 그대로 되풀이하고 있으나, 그것은 그것대로 병들지 않고 싱싱한 맛을 지니고 있었다. 1926년의 제5회 선전에는 〈여인〉을 출품하여 특선이 되었다. 이 작품은 젊은 여인이 웅크리고 앉은 일종의 좌상으로서 그의 다양한 구도라든가 알맞은 모델링은 그의 사실적인 시각과 더불어 무르익을 대로 무르익은 그의 기교의 원숙을 보여주고 있다.

제17회(1938년) 선전에는 〈백화〉(무감사) 1점을 출품하였는데 이것은 족두리를 쓰고 용잠을 꽂은 한복의 여인상으로 전체적으로 조각이 약해서 인형 같은 무기력한 것이 되고 말았다. 그러나 저고리에서 멈춘 힘을 수직선으로 흘러내린 여러 줄의 치맛줄을 타고 속도 있게 바닥으로 떨어뜨리고 있어 수직운동을 나타내는 그의 의도는 약간 성공한 것 같다.[10]

그가 사망하기 한 해 전, 1940년 제19회 선전에는 생애 최후의 작품을 출품하였는데, 그것은 〈소년〉, 〈다산선생상〉 2점이다. 〈다산선생상〉은 주문에 의한 초상조각으로 별다른 특징도 없는 작품이지만, 특선작이었던 〈소년〉은 그의 생애에서 드물게 볼 수 있는 걸작이다. 이것은 소년이 속옷만 입고 왼발을 앞으로 내딛고 서 있는 입상으로 얼른 보기에도 이집트 옛 제국시대의 웅휘한 인물조각을 방불하게 하고 고졸한, 그러면서도 패기에 찬 작품이다. 거기에다 대담한 수법이 곁들여 조잡스러운 힘의 상태를 나타내고 있다. 이것은 날카로운 사실(寫實)을 넘어 깊은 주관의 세계로 이행된 참다운 리얼리즘의 경지라고 생각한다. 그 밖의 유작은 그 행방이나 소재조차 알 수 없다.[11]

수직으로 주름진 치마를 입고 있는 〈백화〉의 모습은 그리스의 카리아티드 조각상과 비교되기도 하지만, 대개는 "전통의 창조적 계승", "단아하고 우아한 자태는 바로 불상으로부터 비롯된 형태이며, 한복 입은 여인의 단순 재현을 넘어서서 민족형식을 끌어올린 노력의 결단", "녹슨 향토성, 민족성이 어떻게 근대민족 사회에서 되살아나는지를 보여주는 증거", "석굴암 불상과 같은 고전적 우아함, 품격, 세련미" 등으로 설명되고 있다. 요컨대 김복진의 고전과 전통에 대한 관심과 계승의 산물이라는 해석이다.[12]

김복진은 민족형식의 창조적 계승을 자신의 과제로 삼아 이의 성취를 위하여 꾸준히 노력하였고, 1935년의 조선미술전람회 평을 보면 "조선 특유의 정취는 하루 이틀에 배워서 되는 것이 아니며 손쉽게 모방되어지는 것도 아니다. 이번 출품한 것 가운데에 과연 조선의 일면을 표현한 것이 있는가? 공예품 가운데에는 나는 이것을 발견하지 못한 것을 섭섭히 안다. 조선이라는 개념에 붙잡혀 여기에 맞추어 보려고 고분벽화 일부를 전재하기도 하고 골동품, 기물의 형태를 붙잡아 보아도 이미 이곳에는 조선과 각별한 형태만 남는 것이다."라면서 전통의 창조적 계승이 쉽지 않음을 언급하고 있다. 1925년 제4회 선전을 통하여 그가 국내에서 최초로 발표한 〈나체 습작〉에 대한 자기비평에서도 그는 "뛰어난 수준의 작품은 아니지만 향토성이란 것을 무리하게 짜내려다 거듭 실패하였다."라고 반성하고 있듯이 조선적인 형식의 창조적 계승이란 과제를

10) 앞의 책, pp.105-106.
11) 앞의 책, p.106.
12) 최열, 〈근대를 보는 눈〉, 《한국근대미술:조소》(국립현대미술관, 1999), pp.96-106.

풀기 위하여 노력하였음을 알 수 있다. 김복진에게 향토성이란 과거의 복제나 재현이 아니라, 그것에 바탕을 둔 근대성을 찾아가는 것이었다. 이것은 그의 제자 이국전의 기록에 나타나는 김복진의 조각관을 통하여 확인할 수 있다.

"조각을 할 때, 우선 큰 면을 정확히 설정하고 체구 각 부문 즉, 머리, 양쪽 어깨, 골반, 다리들이 가지는 방향성을 강조하였다. 이렇게 함으로써 조각의 생명을 표현할 수 있다고 가르쳤다. 다음으로, 흙 붙이기에 들어가서 결코 표면만 보아서는 안 되며, 물체가 가지고 있는 기복에 의해서 관찰하여야 하며, 모든 표면은 그 배후에서 복받쳐 나오는 덩어리를 잘 이해하여야 하며, 전 생명이 내부에서부터 싹 터 자라고 꽃이 피는 진리를 잘 연구하라고 가르쳐주었다. 조각을 표현함에 있어서 특히 잘 알아두어야 할 것은 선이 실제 존재하는 것이 아니며 두 면이 존재한다는 것을 강조하면서 제자들에게 윤곽선에 유의하지 말고 그 대상의 기복을 잘 파악하여야 한다고 가르쳐주었다."라고 이국전은 적고 있다.[13]

김복진의 조각 교수 내용을 보면 신체 각 부분의 방향성에 대하여 강조하였는데 이것은 해부학적 구조에 대한 강조임을 알 수 있다. 생명에 대한 강조는 소재에 대한 이해를 바탕으로 한 입체감, 선이 아니라 양에 대한 주목은 조각의 본질과 자율성에 대한 강조임을 알 수 있다. 이러한 근대적 자각이 있었으므로 훗날 〈소년〉과 같은 걸작을 제작할 수 있었을 것이다. 〈백화〉의 단아하고 우아한 여성적 자태는 바로 불상으로부터 비롯된 형태이고 한복을 입은 여성 형태의 단순 재현이 아니라 민족 형식으로 끌어올리고자 하였던 노력의 결실이라고 할 수 있다. 또한 이것은 〈백화〉를 발표할 당시에 나타난 무수한 이국정취적, 향토적 작품과 구별 짓는 중요한 단서일 것이다. 〈백화〉에서 볼 수 있는 비례의 고전적 품격과 단아한 자태는 사실적 표현이 기초가 되어 그것을 예술적으로 승화시킨 결과라 할 수 있다. 전통적인 물건의 직접적인 차용과 반복적 사용으로 향토성을 모사해내는 구상조각의 감상주의와는 구별하여야 할 성질인 것이다. 〈백화〉는 한국의 전통성을 근대적 취향에 맞게 제작하였다고 할 수 있다.[14]

2. 작품 해설

김복진의 여인상에 관한 작품은 다음의 〈표 4〉

〈표 4〉 김복진의 작품(여인상) 현황

시기별	번호	작품명	제작 연도	비고	작품 번호
가. 전반기(1924-1930)					
	1	여인입상	1924	졸업 작품 / 일본제전 출품	3-1-1
	2	나체습작	1925	조선미술전람회 입선	3-1-2
	3	여인	1926	조선미술전람회 특선	3-1-3
	4	입녀상	1926	일본제전 출품	3-1-4
소계	4점				

13) 윤범모, 〈한국 근대 조소예술의 전개양상〉, 《한국근대미술:조소》(국립현대미술관, 1999.8), pp.22-49.
14) 앞의 책, pp.22-24.

		나. 후반기(1935-1940)			
	1	나부	1935	유작전 출품	
	2	누드	1937	조선미술전람회 특선	3-1-5
	3	여인	1938	조선미술전람회 조선총독상	
	4	백화	1938		3-1-6
	5	백화	1938		
	6	나체 A	1939	조선미술전람회 입선	
	7	나체 B	1939	조선미술전람회 특선	
	8	나부	1939	유작전/변영로 소장	
	9	소년	1940	제19회선전출품작	3-1-7
소계	9점				
합계	13점				

〈참조〉 1. 이경성, 《근대 한국미술가 논고》(일지사, 1974), pp.105-106
2. 윤범모, 《김복진 연구》(동국대학교출판부, 2010), p.77에서 재작성.

와 같다.

이하에서는 각 작품을 해설하고자 한다.

1) 〈여인입상〉
(1924, 석고, 졸업작품, 일본제전 출품, 작품 3-1-1)

김복진은 자신의 졸업작품 〈여인입상〉(1924년)에서 로댕의 〈이브〉(1881년)의 두 손으로 가슴을 움켜 안는 자세를 모방하여 작품을 만들었다고 하였으나, 로댕이 콘트라포스토에 의하여 팔과 다리의 상호 움직임을 이용하면서 신체나 정신적인 갈등, 또는 온몸의 열정을 표현하고 있는 데 비하여 김복진은 몸무게의 중심이 두 다리에 걸치게 하여 좀 더 평범하게 걷는 자세의 모습을 취하고 있다. 그가 일본여인을 모델로 제작한 이 작품은 기본적인 형태는 서양의 누드 전통에 따르고 있지만 충실한 관찰에 의하여 나타난

동양 여성적인 얼굴표현이나 신체비례, 또는 거친 표면 질감에서 느껴지는 힘은 예를 들어 김경승의 〈나부〉(1939)에서 보이는 서구적 인체 비례에 유연한 모델링과 정서적 표현이 강조된 누드와는 대조를 이룬다.[15]

이 〈여인입상〉은 김복진의 기량을 엿볼 수 있는 빼어난 작품이다. 오래전 윤범모는 김복진의 기량을 '뛰어난' 것으로 평가하였는데 그 평가가 첫 조각가에 대한 의례적 대접이 아님을 이 작품이 넉넉하게 보여주고 있다. 숙인 얼굴 표정의 쓸쓸함이라든지 가슴을 가린 부끄러움은 사랑과 도피, 해방과 억압이 뒤섞인 상징이다. 그러나 허리부터 앞으로 쭉 뻗어 내민 왼쪽 다리가 주는 느낌은 안정감을 주고 있으며 엉덩이로부터 뒤로 엇갈려 뻗은 오른쪽 다리가 어울려 뿜어내는 운동감은 드세차다. 그것이 사진도판임에도 불구하고 터질 듯 매끄러운 부피가 느껴지며 만질 수 없음에도 몸매의 팽팽한 탄력이 보는 사람을

15) 최태만, 《한국현대조각사연구》, 아트북스, 2007, p.57.

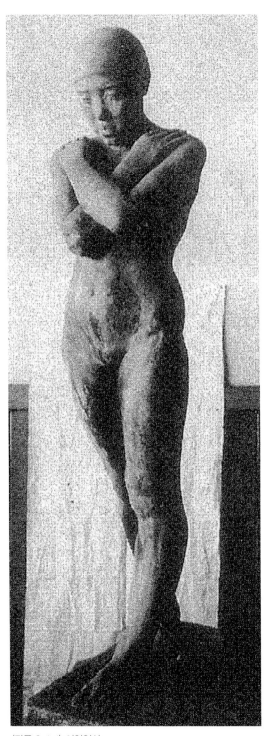

〈작품 3-1-1〉 여인입상

휘감는다. 그는 그것을 부끄러움 속에 숨어 있는 씩씩함이라고 생각한다고 하였다.

절정의 형식미는 기하학적 구성에 충실하면서도 자연스러운 생명체의 굴곡을 힘의 흐름에 따라 완벽하게 조절하지 않으면 얻을 수 없다. 이 작품이 그 하나의 예이다.

물론 비슷한 자세 취함이 이미 조각사 안에 있었고 따라서 그것은 김복진만의 독창적인 것은 아니다. 그러나 자세의 전형이 이미 있었다는 점은 그렇게 중요하지 않다. 김복진은 모방의 문제에 대하여 논하기를 필연적인 주관화, 다시 말해 소화시켜야 한다고 말한 적이 있다. 빌려온 자세가 문제가 아니라 그러한 전형적 자세를 통해 절정의 형식미를 어떻게 주관화시켰는지가 알맹이임을 이미 인식하고 있었던 것이다.

2) 〈나체습작〉
(1925, 조선미술전람회, 입선, 작품 3-1-2)

1925년에 처음으로 조각분야를 공모한 제4회 선전에서 〈나체습작〉과 〈3년 전〉이란 자소상을 출품하여 〈3년 전〉으로 3등을 수상하였다. 이 시기가 김복진이 본격적인 조각 제작에 전념한 시기이다.[16]

김복진은 〈여인입상〉을 끝내고 곧이어 총독부가 주최하는 선전 공모전에 응모할 작품 제작에 들어갔다. 작품이 완성되자 〈나체습작〉이란 제목을 붙여 1923년에 만든 〈3년 전〉과 함께 응모하였다.

〈나체습작〉은 선전을 휩쓸었다. 팔 한쪽이 파손되어 급히 땜질하였던 것이 커다란 기사로 다

16) 김영나, 〈한국 근대조각의 흐름과 성격〉, 《미술사학 81》(한국미술사교육연구회, 1974), p.49.

루어지면서 단연 화제작으로 떠올랐던 것이다.

일본인들이 시샘이 나서 일부러 팔 한쪽을 파손하여 버렸다는 소문 탓이었다. 김복진은 그 작품 파손 사건을 전혀 문제 삼지 않았지만, 언론과 소문은 민족 차별에 대한 분개를 바탕에 깔고 널리 퍼져나갔다.

〈나체습작〉은 졸업 작품 〈여인입상〉과는 다른 여인 나체 좌상이다. 이 작품 제작에는 다른 모델을 세웠고 또 두 다리를 접어서 포개 앉은 자연스러운 모습을 취하도록 하였다. 또한 풍만한 여인의 몸매가 돋보일 정도로 허리 아래 하체를 대단히 크게 만들었다. 그것은 삼각형 구도를 염두에 두고 있었기 때문인 듯하다. 모델의 허리를 굵게 하여 삼각 구도에 충실하게 하고자 하였던 것이다. 또한 사진의 원근 효과를 감안하더라도 두 다리가 너무 굵어 보인다. 그러한 기하학적 구도에 대한 집착은 아름답지 못한 결과를 낳았다. 허리둘레가 가슴둘레보다 훨씬 굵어서 어떤 미적 감흥도 불러일으키지 못하는 것이다. 나아가 어깨에서 가슴으로, 팔로 이어지는 부분의 어색함이라든지 손이 주는 둔한 느낌 따위도 작품을 졸렬하게 만들었다.

이런 사유로 〈나체습작〉은 말 그대로 '기형아'로 끝나고 말았다. 김복진은 이 작품에 대하여 스스로 비판을 가하였는데 다음과 같다.

"습작이라고 제목에도 써놓았지마는 원형 셈치고 만든 것이라 도처에 결점이 많다. 대퇴부의 설명이 부족한 것과 왼손의 힘이 빠져 보이는 것 같은 것이며 전체로는 하나의 전망 같아 보이는 것이다." 하지만 그 비판 가운데 나의 눈길을 끄는 것은 〈나체습작〉이 "향토성이라는 것을 무리하게도 짜 내려다가 거듭 실패"한 작품이라고 말한 대목이다. 이 무렵 김복진은 향토성, 민족성

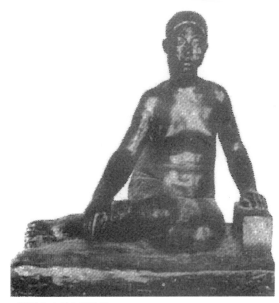

〈작품 3-1-2〉 나체습작

이 외래 이식 미술에 항쟁하는 조선 민족미술이 유일한 무기라고 보고 있었다.

그렇다면 김복진은 여인 나체 조각을 통하여 바로 그 향토성, 민족성을 구현하여 보고자 하였다는 말이다. 그렇다면 어떤 점이 향토성, 민족성을 구현한 것이고 또 어떻게 실패하였는가. 김복진은 뒷날 모델에 관하여 이야기하는 자리에서 조선 여인에 대한 나름의 견해를 밝힌 적이 있다. 상당히 세밀한 부분까지 이야기하는 가운데 "조선 여자들은 모두 어깨가 넓어 못 쓰겠다."라는 경험담을 털어놓았던 것이다. 또 김복진은 러시아 여인을 모델로 쓰기 위하여 유혹하려는 뜻이 배어 있긴 하지만 "서양인의 육체는 조선 사람보다 풍부하고 좋다."라고 말하기도 하였다.

따라서 김복진은 어쨌든 조선 여인을 모델 삼아 조선 사람의 신체적 특성을 살려냄으로써 조선적인 것을 추구하고자 하였음은 뚜렷한 것 같다. 〈여인입상〉과 〈나체습작〉의 얼굴에서 엇비

숫하게 나타나는 광대뼈, 코, 눈 따위의 조형적 특성이 그 점을 잘 보여주고 있다.

김복진은 자신의 작품 〈나체습작〉을 비평하는 가운데 '기하학적 구성'을 지나치게 의식함에 따라 실패하고 말았다고 비판하면서 조소예술에서 '입체적 정확성과 안정성'의 중요성을 거론하고 있다. 나아가 김복진은 그 모든 과정이 작가 안에서 '정신적 내용의 폭발'을 이룬 다음, '개성'을 가지고 대상이 지닌 '생명력과 형식미를 주관화시키는 것'이라고 하였다. 그것은 유럽 조소예술을 모방, 수입하되 '내 생활이 완전히 승복'할 때까지 소화하여 나가는 과정을 밟아나갔던 김복진의 작품세계의 흐름과 일치하는 것이다. 이와 같은 김복진의 방법론은 서양 조소예술 수용과정을 매우 건강하게 자기화해 나갈 수 있는 이론적 토대를 이루었다.

3) 〈여인〉
(1926, 조선미술전람회, 특선, 작품 3-1-3)

이 〈여인〉(1926)이라는 작품은 좌상으로 고개를 앞으로 숙여 위로 세운 왼쪽 발을 무릎에 턱을 고이고 있는 모습이다. 오른손은 턱 아래에 왼손은 뒤로하여 바닥에 올려놓았다. 사색형의 자세로 여인의 유연한 몸매보다 두 손과 발이 이루어 내는 긴장과 윤곽선이 이루는 형태미에 초점을 둔 작품이다. 대좌의 거친 질감과 대비하여 인체의 부드러운 성을 괴체감 있게 강조한 작품이다. 말하자면 여인의 몸에서 풍기는 조화의 미를 주목한 작품이다. 제5회 조선미술전람회의 출품작으로 조소 분야의 유일한 특선으로 선정된 작품이다.

〈작품 3-1-3〉 여인

4) 〈입녀상〉
(1926, 일본제전 출품, 작품 3-1-4)

〈입녀상〉(1926)이라는 작품은 여인의 나상으로 동세를 강조, 신체의 리듬을 담았다. 무엇보다 삼굴 자세로 몸의 무게를 오른발에 두고 왼발의 힘을 빼어 직립자세에 변화를 준 자세이다. 직립의 자세보다 자연스럽게 오른쪽의 둔부가 강조되어 곡선미를 이룬다. 게다가 두 손의 자세 또한 변화를 주었다. 왼손은 손바닥을 펴서 앞가슴을 받치듯이 상체에 놓았다. 오른손은 아래로 내려 엄지와 나머지 손가락으로 원을 그리며 궁둥이에 대어 힘을 주었다. 기울어진 자세에 거의 직각으로 굽힌 팔과 수직으로 내려뜨린 팔의 대비는 날씬한 몸매와 인체미의 특징을 파악하게 한다. 다분히 서양의 여인을 연상시킬 만큼 늘씬한 몸매를 자랑하지만 얼굴은 동양적 여인으로 역동적인 변화를 준 것이 장점이다. 이 작품은

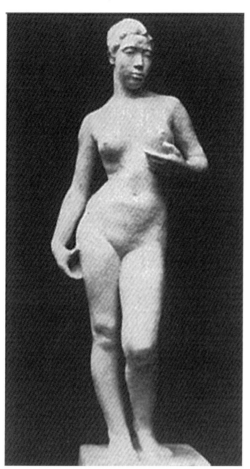

〈작품 3-1-4〉 입녀상

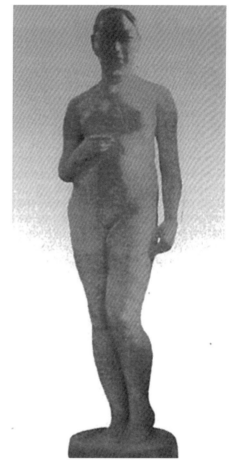

〈작품 3-1-5〉 누드

제7회 일본제전에 입선한 작품이다.

5) 〈누드〉
(1937, 조선미술전람회, 특선, 작품 3-1-5)

이 작품은 입상으로 얼굴의 모습은 조선적 분위기를 풍기는 작품이다. 오른손을 들어 앞가슴에 올렸고, 왼손은 아래로 늘어뜨렸다. 오른발에 무게를 주고 왼발을 굽혔기 때문에 인체의 윤곽선에 잔잔한 변화를 주었다. 이 작품은 다분히 조선적 분위기의 여인을 주제로 삼아 형상화한 작품이다.

6) 〈백화(白花)〉
(1938, 작품 3-1-6)

김복진의 〈백화〉는 1938년에 약 180cm 크기의 등신대 조각상을 제작하여 선전과 일본의 신문전에 출품하였다. 작품은 현재 소실되었지만, 전람회 도록에 실린 사진을 통해서 그 모습을 확인할 수 있는데, 작품 제목은 박화성의 역사소설 〈백화〉의 주인공 이름에서 따온 것이다. 이 소설은 〈동아일보〉에 연재(1932년 6월부터 11월까지) 되었고 1937년에는 연극으로 공연되었는데, 김복진은 연극의 주인공 역할을 맡았던 배우 한은

진을 모델로 해서 작품을 제작하였다. 〈백화〉는 김복진의 대표작일 뿐만 아니라 목조각이라는 점에서 주목받고 있는 작품이다.

〈백화〉는 족두리를 쓴 한국적인 풍속의 여인상. 갸름한 얼굴에, 늘씬한 몸매이다. 거기에 족두리와 비녀가 두드러져 보임으로서, 어딘가 여신(女神)다운 느낌을 준다. 더욱 두 손을 맞잡은 포즈는 마치 불상의 작품인 의미를 던져주기도 한다. 그의 작품으로서는 가장 성공한 작품이 아닌가 생각된다.[17]

한복에 족두리를 쓴 여인이 두 손을 앞에 다소곳이 맞잡고 서 있는 형상으로 지금까지 밝혀진 자료들을 종합하여 볼 때, 목조로 제작되었다는 사실이 흥미롭고, 선전의 도록으로 확인하여 볼 수밖에 없지만 정말로 목조로 만들었을까 하는 의구심을 떨쳐버릴 수 없다.

우리의 근대미술 작품에서도 찾아볼 수 있다. 김은호의 〈樹下美人〉(1921)과 〈춘향상〉(1960)에서처럼 여성들이 치마를 길게 내려뜨린 모습으로 표현되어 있다. 요컨대, 길게 치마를 내려뜨리고 서 있는 표현은 일본이나 한국의 근대기에 고전적이고 정조관념이 강한 여인을 표상하는 하나의 기호가 아니었을까 추측해본다.[18]

〈백화〉는 동경미술학교에서 가르친 목조각 기법과 양식으로 제작되었을 뿐 아니라, 김복진이 생각하는 우리의 고전은 통일신라였던 점을 감안한다면 〈백화〉를 통하여 조선 시대의 목조불상이나 목장승, 꼭두각시 등 우리의 고유의 목조각을 계승한 것으로 보기는 어렵다.[19]

김복진은 1938년에 〈백화〉를 선전과 신문전에 각각 출품하였다. 〈백화〉는 김복진이 작고 후인 1941년 선전에 유작으로 다시 출품되었다. 지금까지 연구자들은 이 세 번에 걸쳐 출품된 〈백화〉를 동일한 작품이고 나무로 조각되었다고 믿고 있다. 이는 〈백화〉 제작과정을 보았던 사람들의 회고에 따른 것이다.[20]

김복진이 동경미술학교에 다니던 시절에, 학교에서 가르치던 목조각 양식은 사실 재현적인 것이었다.

한편 김이순 교수는 〈백화〉의 작품사진을 볼 때마다, 그것이 과연 나무로 제작된 것일까, 그렇다면 주로 소조기법으로 제작하던 김복진이 어떻게 나무로 등신대의 인물상을 제작할 수 있었을까 하는 의문을 갖고 있었다고 하면서도 선전에 출품된 〈백화〉는 석고조각이고, 일본의 신문전에 출품된 〈백화〉는 목조각이라고 주장하고 있다.[21]

말하자면, 김복진은 찰흙으로 모델링을 하여 석고 원형을 만들었고 이것을 조선미전에 출품하였으며, 이 원형을 토대로 나무로 〈백화〉를 제작하여 신문전에 출품하였던 것이다. 두 전람회 도록에 실린 〈백화〉의 모습이 매우 흡사한 것으로 보아, 김복진은 석고상 원형을 만들어 놓고 이를 '컴퍼스 기법'으로 정확하게 옮겨 목조각을 제작하였을 것으로 판단된다.

최태만은 "모든 자료를 종합해 볼 때, 목조로 제작된 것으로 보이는데 이 사실은 꽤 흥미롭다."라고 하면서도 분명한 언급은 없다.[22]

■ ■ ■ ■ ■ ■ ⬚

17) 윤범모, 〈한국 근대 조소예술의 전개양상〉, 《한국근대미술:조소》(국립현대미술관, 1999.8), pp.102.
18) 김이순, 《한국의 근현대미술》(조형교육, 2007), p.70.
19) 《한국현대미술전집(18)》(정한출판사, 1983), p.114.
20) 김이순, 《한국의 근현대미술》(조형교육, 2007), p.56-57.
21) 앞의 책, p.56-57.

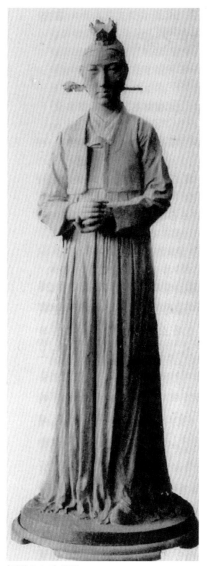
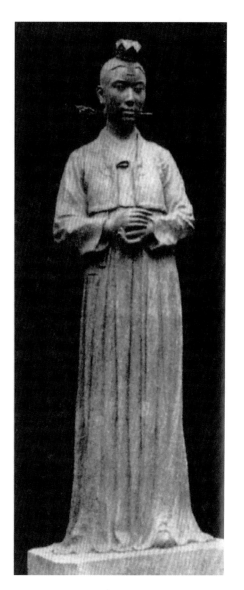

〈작품 3-1-6〉 백화

윤범모 교수는 "다만 이들 두 작품의 소재에 대한 단정은 좀 더 신중한 검토를 요한다."라고 하면서, 조선미전 출품작은 목조로, 신문전 출품은 소조작품으로 보는 견해도 없지 않았다. 물론 이에 대한 반대 주장도 있다. 이 작품은 과도할 정도로 천착하여 소조와 목조를 활용, 복수의 작

품을 제작하였다는 점만 확인하고자 한다.

〈백화〉를 한 점 이상 제작하였을 가능성을 조심스럽게 제시하고 있다. 하지만 다른 연구자들과 마찬가지로, 그 역시 선전의 출품작을 목조각으로 간주하고 있다. 앞서 언급한 대로, 이러한 판단은 김복진이 〈백화〉를 나무로 제작하여 선

22) 최태만, 《한국현대조각사연구》, 아트북스, 2007, p.58.

전에 출품하고 이것을 다시 신문전에 출품하였을 것이라고 보는 데에서 기인하는 데 있지 않나 생각한다.[23]

7) 〈나체 A〉, 〈나체 B〉

1939년에 제작한 〈나체 A〉, 〈나체 B〉 이 두 작품은 제18회 조선미술전람회에 출품된 작품들이다. 심형구는 제18회 조선미술전람회 인상기(동아일보_1939년 6월 14일)에서 "미려한 작품이다. 더욱 색에 있어서 다소 감미가 있는 것이 관자(觀者)의 마음을 끌게 한다."라고 하였다.

만년의 나체상에서 김복진은 미려한 가운데에서도 동세를 추구한 작품을 선보였다. 역시 김복진은 일반 조소 작품에서 안정감과 박진감을 추구하면서도 생동감 혹은 동세를 중요시하였다. 인체에서 동세의 추구는 곧 김복진 인물상이 주는 하나의 특징이기도 하다.[24]

8) 〈소년〉
(1940, 제19회조선미술전람회, 총독상, 작품 3-1-7)

이 작품은 이 책의 주제에 벗어나지만, 그의 대표작이므로 소개한다.

동경미술학교의 석고실에는 로댕의 원작 〈청동시대〉와 〈발자크〉의 석고상이 진열되어 있었고, 한편 브론즈 〈청동시대〉는 이 학교 교정에 항시 설치되어 있었다. 이 같은 사실은 재학 중인 김복진을 비롯한 대다수의 조소 전공 학생들

〈작품 3-1-7〉 소년

에게 많은 감동을 불러일으켰을 것이다. 이러한 배경에서 김복진은 자연스럽게 〈청동시대〉를 기본으로 하여 인체상을 제작하고 싶은 충동을 받았을 것이고, 이러한 바탕 위에서 새로운 시도

23) 윤범모, 〈한국 근대 조소예술의 전개양상〉, 《한국근대미술:조소》(국립현대미술관, 1999.8), p.41.
24) 앞의 책, pp.108-111.

로 〈소년〉을 제작한 것이 아닐까 하고 생각할 수도 있다. 당시 조소전공자들에게는 로댕은 뛰어넘어야 할 커다란 산맥이고, 김복진 역시 로댕은 하나의 극복의 대상이었을 것이다.[25]

3. 평가

1) 작품 평가

이상의 작품해설의 내용을 정리하면 다음과 같다.

김복진이 생전에 만든 작품은 약 30점 정도로 짐작되고 있지만, 현재 거의 남아 있지 않다. 그 원인은 그가 일찍이 작고하였다는 점과 아울러 작품이 제대로 보관되지 못하였다는 데 있다. 작품이 제대로 관리, 보관되지 못한 가장 큰 요인은 대부분의 작품이 석고로 제작되었기 때문이다. 이는 김복진의 경우에만 해당되는 것이 아니다. 우리나라 근대조각가들이 초창기 작품들이 거의 남이 있지 못한 것은 바로 이 소재에 원인이 있었던 것이다. 내구성 있는 소재를 사용하였더라면 작품이 영구 보존도 가능하였을 것이다.

지금 남아 있는 독립 전 작품들은 목조 아니면 브론즈이다. 그것도 겨우 몇 점에 지나지 않는다. 그러나 김복진으로부터 우리의 근대조각이 출범한다는 점에서 그의 위치는 확고한 것이라 할 수 있다.

〈여인입상〉을 제작한 배경에 대하여 김복진이 고백하였듯이, 그가 영향을 받은 조각가는 로댕이었다. 그러나 이런 점 때문에 그가 근대성의

획득에 실패하였다고 볼 수는 없다. 김복진이 조선공산당 재건 사건으로 투옥된 뒤, 1933년까지 약 5년간 이르는 수감생활을 청산하고 작업에 임할 수 있었으므로, 그의 조각 작업은 1925년을 전후한 몇 년간과 1933년 이후 그가 사망한 1940년까지 불과 몇 년 남짓밖에 되지 않는다. 그럼에도 그는 그야말로 불꽃처럼 살다 간 근대 식민 시기의 의식 있는 지식인의 전형일 뿐만 아니라 자신의 신념을 실천하는 행동가로서의 면모를 보여주었다. 실제 작업 기간이 매우 짧았음에도 출옥 이후 그가 제작한 작품은 1920년대의 사실주의를 넘어서는 예술적 발전을 보여주었다. 예컨대 〈여인입상〉이 로댕의 완전한 모작이었다면, 그가 죽기 직전에 제작한 〈백화(百花)〉(1938)와 〈소년〉(1940)은 한국 근대조각에서 사실주의 방향을 제시하는 보다 발전된 면모를 보여준다.[26]

김복진은 동경미술학교에서 인체모델을 대상으로 점토와 석고를 이용한 두상 모델링에서 점차 반신상과 등신대를 다루는 과정을 배웠으며, 예비과를 마친 뒤에는 메이지 말기부터 파급된 로댕 열풍의 영향을 받았고, 문전과 제전 조각부의 아카데미즘을 주도한 다데하다(建畠大夢) 교수로부터 주로 지도받았다. 김복진의 제전 입선작으로 졸업작품이기도 한 〈여인입상〉은 두 팔로 가슴을 감싸고 있는 전신상으로, 1924년 제전 출품작인 구라사와(倉澤量世)의 〈침숙(沈淑)〉과 유사하며, 로댕과 같은 감성적인 작풍과 고전적 사실주의 양식을 절충한 아카데미즘을 반영한 것이다. 이러한 작풍이 1920년대 중엽 이후

25) 앞의 책, pp.119~127.
26) 김영나, 〈한국 근대조각의 흐름과 성격〉, 《미술사학 81》(한국미술사교육연구회, 1974), p.49.

조선미전 조각부의 한국인 작가 출품작의 근간을 이루었는데, 대부분 두상이나 흉상의 소조품으로 습작 수준에서 크게 벗어나지 못하였다.[27]

그러나 김복진이 겨냥한 것은 〈여인입상〉이 거둔 절정의 형식미가 단지 인체의 아름다움을 겨냥한 것이라고 본다면 이미 분석한 것으로 이미 충분하다고 생각한다. 김복진은 〈여인입상〉과 〈나상〉에서 보였던 형식상의 실패뿐만 아니라 향토성의 패배를 어떻게 극복하느냐 하는 문제에 직면하게 되었다.

먼저 김복진은 향토성을 회고적이고 전통적인 취미 따위로 해석하지 않았다. 오히려 그는 그것에 대하여 모반을 꾀하여야 한다고 여길 정도였다. 이를테면 그는 조선 화단에 대하여 다음과 같이 비판하였다.

"봉건 시대의 유물에 지나지 못하여 생활인식이나 생활 창조에 이렇다는 근거 있는 창의가 없을뿐더러 시대적 골동인 문인화 내지 남화로 허망한 근역(根域)을 삼고 자기존대와 자기도취에 미몽이 깊을 뿐이다."

그러므로 한복 따위를 입고 있는 소재주의로 향토성 또는 민족성을 찾는 일은 김복진에게 있을 수 없는 일이다. 그가 중요하게 생각하고 있었던 것은 새로운 예술과 그것을 이끌고 나가는 힘이며 따라서 참된 향토성, 민족성의 구현이란 '생명력과 형식미의 주관화'를 어떻게 성취하느냐에 달려 있다고 보았던 것이다. 그 점과 관련해서 김복진은 〈여인입상〉에 몇 가지 특징을 새겨 넣었다. 자극적이고 도발적인 자세를 취하게끔 새김으로서 보는 사람이 굉장히 강한 인상을 받도록 하여 부드러운 느낌, 짙은 육감을 배제시

켜 성적 매력을 제거시켰다. 〈여인입상〉을 한눈에 보면 표정은 비슷한 대목이 있는데 보는 얼굴 생김새와 그 표정은 다르다. '곱거나 어여쁨과 거리가'가 먼 얼굴 표정은 유난히 무뚝뚝해서 마치 화난 악동 같은 느낌마저 들 정도이다. 물론 이러한 특색이 곧바로 향토성, 민족성의 알맹이라는 뜻이 아니다. 알맹이는 '곱고 부드러워 진한 욕망'을 불러일으키는 방향을 가로막고자 하였다는 데 있다. 따라서 남는 것은 '힘'이다. 그것은 김복진의 창작 의도이자 목표가 아니었을까. '녹슬어 가는 향토성, 민족성'을 살려내는 '새로운 예술, 미술'의 알맹이가 '힘'일 수밖에 없듯이 말이다.[28]

따라서 〈여인입상〉은 이 무렵 김복진이 언급하였던 '생명력과 형식미의 주관화'를 꾀하고, 얻은 돋보이는 열매이요, 20세기 조각사상 값진 걸작임에 의심의 여지가 없다.

최열은 〈여인입상〉에서 부끄러워하는 여인으로부터 애처로운 동정심 또는 어떤 모를 쓸쓸함을 느낀다고 하지만 대단히 강렬한 힘을 느낀다.

그것은 앞으로 나가는 추진력 따위이다. 또 나는 유연한 몸매에서 흐르는 육감을 성적 욕망의 충동질로 느낀다. 그러나 사실주의는 리드(Herbert Read)에 의하면 "욕망을 선동하지는 않지만 잔뜩 긴장된 상태로 표현한다."라고 하였다.

그렇듯 그 욕망은 얇고 가벼운 충동, 퇴폐한 분탕질 따위가 아니라 감추지 않고 앞세워 나가는 듯 씩씩하다는 점에서 건강해 보인다. 그는 강한 감정, 격렬한 동작을 억제하면서도 채울 수 없는 갈망을 육체에 옮겨 표현하려는 그 고전주

27) 최열, 〈근대를 보는 눈〉, 《한국근대미술:조소》(국립현대미술관, 1999), p.96.
28) 김영나, 〈한국 근대조각의 흐름과 성격〉, 《미술사학 81》(한국미술사교육연구회, 1974), p.49.

의와 시실주의의 절묘한 조화가 이루어졌다는 점에서 인간의 감성을 자극하는 이 생명력과 형식미의 분출을 나는 최고의 아름다움이라고 감히 말하겠다고 한다. 지적 이상에 가득 찬 작가 김복진이 내놓은 〈여인입상〉임을 되새김하기 바란다.[29]

〈입녀상〉과 〈누드〉를 비교하면 다음과 같다.

이들 두 작품의 사이의 간격은 10년 이상이 넘기 때문에 작가의 '조선적 인물' 표현에 따른 탐구의 결과일 것이다. 물론 〈입녀상〉과 〈누드〉의 사이에 작가의 옥중생활이라는 특이한 체험의 기간을 매개로 한다. 오죽하면 작가 생활의 전기와 후기의 시대구분을 가능케 할 정도의 의의를 부여하겠는가. 김복진의 후반기를 예고하는 〈누드〉는 전반기의 〈입녀상〉과 비교하여볼 때 차이점을 확인할 수 있다. 무엇보다 대상을 해석하는 시각의 안정감을 느끼게 하며 그것의 표현력 역시 무게와 더불어 깊이를 느끼게 한다.[30]

다음으로 〈백화〉의 경우 조선미술전람회의 출품 작품 중심으로 논의하였지만 이제 복수의 〈백화〉에 대하여 검토할 필요가 있다. 이 문제에 관하여 김이순 교수와 윤범모 교수의 견해를 정리하여 두고자 한다.

먼저, 김이순 교수는 조선미술전람회에 출품된 〈백화〉는 석고조각이고, 일본의 신문전에 출품된 〈백화〉는 목조각이다. 각각의 전람회 도록에 실려 있는 사진을 비교하면 두 작품이 상당히 닮아 있다. 하지만 이 두 작품은 분명히 서로 다른 작품이다. 우선 두 작품 좌대의 모양이 다른데, 치맛단의 두께가 너무 얇기 때문에 작품의

소재가 금속이 아닌 이상 인체에서 좌대를 잘라서 사각형 좌대로 바꾸었을 가능성을 생각할 수도 있지만, 좌대의 두께가 서로 다를 뿐만 아니라 좌대의 크기로 보아 이러한 작업을 하였을 가능성은 거의 없다.

말하자면 김복진은 찰흙으로 모델링을 하여 석고 원형을 만들어 이것을 조선미술전람회에 출품하였으며, 이 원형을 토대로 나무로 〈백화〉를 제작하여 신문전에 출품하였던 것이다. 두 전람회 도록에 게재된 〈백화〉의 모습이 매우 흡사한 것으로 보아, 김복진은 석고상 원형을 만들어 놓고 이를 컴퍼스 기법으로 정확하게 옮겨 목조각을 제작하였을 것으로 판단된다.[31]

다음으로, 윤범모 교수는 〈백화〉는 목조로 뛰어난 기량을 발휘한 작품이지만 초기의 제작 단계에서는 소재를 달리하여 흙을 사용하였을 것으로 믿어진다. 따라서 작가는 완성과 관계없이 복수의 〈백화〉를 제작하였을 것이다. 〈백화〉의 소재에 대한 확실한 증언을 줄 수 있는 생존 인물은 바로 모델을 섰던 한은진이다. 다행히 그녀는 회고에서 처음 흙으로 빚은 뒤에, 목조로 완성하였다고 밝혔다. 〈백화〉는 소조 작품으로 여러 가지의 실험을 거치다가 마지막 단계에서 목조로 완성한 작품이었다. 이로써 우리는 〈백화〉를 통하여 김복진의 목각 기량이 매우 탁월하였음을 확인할 수 있다.[32]

우선 작가 본인이 밝힌 대로 조선미술전람회 출품 이후에도 〈백화〉에 만족할 수 없어 다시 제작하여 동경 전시를 계획하였다는 증언에 주목할 필요가 있다. 이 대목은 〈백화〉의 복수 제작

29) 최열, 《힘의 미학-김복진》(도서출판 재원, 1995), pp.38-45.
30) 윤범모, 〈한국 근대 조소예술의 전개양상〉, 《한국근대미술:조소》(국립현대미술관, 1999.8), pp.94-95.
31) 김이순, 《한국의 근현대미술》(조형교육, 2007), pp.62-63.]
32) 윤범모, 〈한국 근대 조소예술의 전개양상〉, 《한국근대미술:조소》(국립현대미술관, 1999.8), p.107.

을 염두에 두게 하는 부분이다. 1938년 김복진은 여러 가지의 소재 실험을 거쳐 목조의 〈백화〉를 완성하였고, 이어 다시 새로운 〈백화〉를 제작하여 일본의 신문전에 출품하였다. 조선미술전람회와 신문전 출품의 〈백화〉는 얼핏 흡사한 양식을 보이고 있다. 다만 다른 점은 무엇보다 조선미술전람회의 출품작의 대좌는 원형인데 반하여, 신문전 출품작은 직사각형이다. 또한 얼굴의 모습도 약간 달라 조선미술전람회의 것은 갸름하고 다소곳한 소녀의 인상이라면, 신문전의 그것은 보다 둥글고 나이가 들어보인다. 신문전 출품작의 확인은 그만큼 김복진에게 〈백화〉가 야심작이었고 매력적인 소재였다는 의미일 것이다. 때문에 그는 같은 소재를 기지고 조선미술전람회와 신문전 출품용으로 복수의 〈백화〉를 제작하였을 것이다.

다만 이들 두 작품의 소재에 대한 단정은 좀 더 신중한 검토를 요한다. 현재 도판으로 비교하였을 때, 조선미술전람회 출품작은 목조로, 신문전 출품작은 소조 작품으로 보는 견해도 없지 않았다. 물론 그 반대 주장도 있다. 그러나 각법의 특성과 재질감을 들어 조선미술전람회 출품작은 목조이고, 신문전 출품작은 소조 작품일 것으로 추정하는 견해가 적지 않음을 부가한다. 김복진은 〈백화〉라는 주제에 과도할 정도로 천착하여 소조와 목조를 활용, 복수의 작품을 제작하였다는 점만 확인하고자 한다.

어쨌든 〈백화〉는 조형적 측면으로 볼 때, 훌륭한 작품이면서 이 작품은 입신경에 이른 작가의 작품으로 평가되고 있다.[33]

2) 조소론

마지막으로, 김복진의 조소론에 관하여 언급하고자 한다.

김복진의 조소론은 바로 '균형과 조화'로 연결된다. 이는 입체작품에서 비중을 두어야 할 덕목이다. 그러면서 김복진은 자성(磁性), 즉 사랑을 내면적 지향 세계로 삼았다. 자비 혹은 사랑보다 아름다운 언어가 있을까? 작가는 자비의 세계를 작품에 담으려 하였고, 방법론상의 외화(外化)는 곧 균형과 조화였다. 그것은 바로 안정감과 박진감의 조화이다. 더불어 좋은 작품이 되기 위해서는 동세에 비중을 두었다. 동세는 박진감으로 이어지고 또 다른 표현으로는 생동감과 연결되는 개념이다. 동세를 동반한 균형과 조화의 세계, 그리고 자비를 지향하는 세계, 이는 김복진 조소 예술 세계의 원형과 이어지는 개념들이기도 하다. 이것은 진보적 사실주의 사조와 맥락을 함께 하기도 하였다. 사실적인 구상 작품을 선호하였던 김복진의 작품은 당연히 인체가 주요 대상을 이룰 수밖에 없다. 인체야말로 조소 작가는 물론 인간에게 있어 영원한 탐구의 대상이다. 동상과 같은 기념조형물이야 특정 인물을 주인공으로 삼게 되어 예외로 한다 하더라도 일반 작품에서 인체라는 대상은 각별하다. 김복진은 자소상(自塑像)을 비롯하여 소년으로부터 여인에 이르기까지 여러 가지 형식의 인물상을 조형화하였다. 특히 여인상은 커다란 비중을 차지하는 주요 대상이었다. 〈백화〉와 같은 전통 복장 차림의 목조 작품도 있지만 대다수는 석고 소재의 나상이었다. 김복진을 비롯하여 대다수의 조각가에 있어

33) 앞의 책 p.108.
34) 앞의 책, pp.28-31.

나부상은 각별한 창작의 원천이었던 것이다.[34]

김복진은 누드 작품, 특히 모델과 연관하여 어떤 견해를 가지고 있었을까? 마침 그는 한 좌담회에 참석하여 누드모델에 대한 의견을 밝힌 바 있어 참고로 소개한다.[35]

그는 모델을 구하기 어려운 상황에서도 색주가와 15세 소녀 그리고 러시아 여인을 포함 조선 여성 6-7명을 사용한 경험이 있다. 그가 생각한 누드모델의 신체적 조건을 요약 정리하면 다음과 같다.[36]

1) 조선 여인의 신체적 특징은 불리한 편이다. 무엇보다 어깨가 넓다. 키는 오척인데 어깨의 너비가 일척일촌 이상이면 모델로 사용할 수 없다. 어깨가 넓고 가슴과 허리가 가늘면 보기 싫다.
2) 얼굴만 곱다고 모델이 되는 것은 아니고, 균형이 맞아야 한다.
3) 유행처럼 마른 체격의 여체보다 살진 여체를 좋아한다.
4) 모델이 꼭 미인이지 않아도 된다. 다만 얼굴의 코가 정비되지 않으면 다른 곳이 아무리 우수하여도 곤란하다. 조선 여자는 코가 약하고 눈과 눈 사이가 멀어서 멀리서 보면 눈은 보이지 않고 미간만 보인다.

김복진이 생각한 이상적 모델은 무엇보다 균형의 미에서 찾았다. 얼굴이 예쁜 것보다 균형을 중시하였으며, 경우에 따라서는 탈선의 미도 선호하였다. 이렇듯 김복진은 모델에 대하여 매우

분석적이고 또 이와 같은 이론으로 작업에 임하였다는 점에 주목을 요한다.

작가의 아우인 김기진은 김복진의 조소예술론을 다음과 같이 언급하고 있다.

"조각과 같은 입체적인 형상을 제작함에 있어서는 각 부분의 힘의 균형과 자세와 표정과의 조화와 나아가서는 제작된 형상과 자연과의 조화까지 살피지 않으면 아니 되는 예술가는 한층 더 세밀한 관찰과 풍요한 사상과 자연과 인생에 대한 관대한 자성(磁性)-이 용어가 적당하지 않으면 '사랑'-이 필요하다. 형의 작품이 다른 누구의 작품에 비해서 폭이 넓고 깊이가 깊은 이유는 그가 일시라도 정치적 생활을 경험하고 사상적으로 보통 미술가라고 불리는 사람들이 일찍이 맛보지 않던 그러한 사상의 세례를 받은 것이 큰 이유일 것이다. 이 점은 형도 생존 시에 항상 자인하던 점이다."[37]

한편 박승구는 김복진의 예술관을 다음과 같이 설명하고 있다.[38]

"선생은 언제나 온순하고 부드러우며 육친같이 대하지만 제작에 있어서는 가장 엄격하였다. 또한 조각에 대한 역사와 조각예술이 가지는 심오한 사상의 표현과 그 지향에 대하여 항상 말해주었다. 조각은 가장 길고도 꾸준한 과정이므로 엄격하였다. 또한 조각에 대한 역사와 조각예술이 가지는 심오한 사상의 표현을 거쳐 인내성 있게 지속하여서만 비로소 얻을 수 있는 것이며, 동시에 위대한 사상을 위하여 배워야 한다고 강조하며, '예술은 산악과도 같은 것이며 멀리서 보면 한갓 오르기 쉬운 것 같이 보인다. 그러

35) 〈김복진, 구본웅, 김환기, 정현웅, 최근배(대담) 등, 예술가와 모델-화가 조각가의 모델좌담〉(조광, 1938년 6월호). 윤범모, 앞의 책, p.98.
36) 앞의 책, p.98.
37) 《김기진, 고 김복진, 반생기, 김팔봉 문학집 (2)》, p.467. 윤범모, 앞의 책, pp.128-129.
38) 〈박승구, 김복진 산생을 회고하면서〉, 《조선미술》(1957), pp.22-23. 윤범모, 앞의 책, p.131.

나 일단 가까이 가서 보면 사람들은 주저하며 길을 잃고 오르다가 피로해진다. 이러한 노력을 기울여서 비로소 위대한 것을 사람들은 발견할 수 있다."라고 하면서 프랑스 조각의 거장 부르델의 말을 인용도 하였으며 또한 조각에 대하여 말 없는 비극과 희극을 담기에 전 열정을 다하였다.

또한 선생은 조선의 고전에 대하여서도 누구보다도 관심이 깊으시며 이를 계승함에 있어서 적극적이었으며 자기의 노력을 아끼지 않았다 기회만 있으면 여러 제자들과 함께 친히 고찰(古刹)을 찾아서, 그 건축물과 조각의 역사적 유래와 구조 및 조형성에 대하여 칭송하고 경탄하였다. 고전적인 조선 불상조각에 대하여 그 당시 인민들의 고귀한 품격과 수법을 배워야 한다고 강조하였다.[39]

또한 이국전은 "그는(김복진) 항상 제자들에게 진실한 좋은 작품을 창작하기 위해서는 예술적 기교의 능수가 되어야 한다고 말하면서 이를 위해 작가는 일생을 통하여 연마해야 하며 이를 위하여 모든 정력을 아끼지 말아야 한다고 가르쳐주었으며, 친히 제자들의 손을 잡고 조각을 할 때 우선 큰 면을 정확히 설정하고 체구 각 부문 즉 머리, 양쪽 어깨, 골반, 다리들이 가지는 방향성을 특히 강조하였다. 이렇게 함으로써 조각의 생명을 표현할 수 있다고 가르쳤다.

다음으로, 흙 붙이기에 들어가서 결코 평면만 보아서는 아니 되며, 물체가 가지고 있는 기복에 의해서 관찰해야 하며, 모든 표면을 그 배후에서 북받쳐 나오는 매스를 잘 이해해야 하며, 전 생명이 내부에서부터 싹터 자라고 꽃이 피는 진리

를 잘 연구하라고 가르쳐주었다. 조각을 표현함에 있어서 특히 잘 알아두어야 할 것은 선이 실제 존재하는 것이 아니며 양(量)만이 존재한다는 것을 강조하면서 제자들에게 윤곽선에 유의하지 말고 그 대상의 기복을 잘 파악해야 한다고 가르쳐주었다."[40]

일제 치하 조소의 여명기에 이렇듯 논리체계를 갖고 작업을 한 작가의 부재를 감안할 때 김복진의 조소론은 상대적으로 더욱 빛난다.[41]

김복진의 일반 조소 작품은 인체상으로 특징을 이룬다. 그것도 사실적인 형상으로 인체의 특성을 작품화하였다. 그의 인체상은 무엇보다 여인상이 커다란 비중을 차지한다. 이는 동경미술학교 시절의 교과과정 및 학풍과도 연결되는 부분이다. 초기의 여인상 위주에서 후기에 이르러 그는 다양한 형식의 인체를 시도한다. 후기의 그는 대표작 급으로 꼽을 수 있는 〈백화〉, 〈소년〉과 같은 작품으로 조소예술의 새로운 경지를 보여주었다. 〈백화〉는 역사적 주인공을 개량 한복의 미인 입상으로, 〈소년〉은 전진적인 자세의 소년상으로, 식민지 아래의 이념적 지표를 제시하였다는 의의가 크다고 하겠다. 물론 진보적 문예 활동을 전개하였던 김복진의 입장에서 민중의 정서에 입각한 작품을 시도하지 않을 수 없었다.

김복진의 일반 작품은 당대 조소예술계의 분위기처럼 인체를 제작하였다. 하지만 같은 여인상을 제작하면서 김복진이 고민한 부분은 유럽의 인체미 탈피와 조선적 인체미의 구현에 있었다. 이와 같은 창작적 고뇌는 여인상을 거쳐 〈백화〉에서 체계적으로 실현되었다.[42]

39) 앞의 책, p.131.
40) 앞의 책, p.132.
41) 앞의 책, pp.133-134.

김복진이 추구한 조소예술의 세계는 진보적
사실주의였으며 이것의 구체적 실현은 인체 형
성으로 나타났다. 그는 다양한 인체상을 통하여
균형과 조화의 세계를 지향하였다. 이것은 곧 생
동감과 박진감으로 이어졌다. 이 대목에서 바로
작품상의 동세표현을 주목하게 된다. 마네킹과
같은 정태상(靜態像)에서 그는 내면적으로 생동
감과 더불어 사랑의 세계를 지향하였다. 이와 같
은 작품의 밑바탕에서 동세를 체감하게도 된다.
일제 식민 아래에서 탁월한 조소예술론을 전개
하였던 김복진은 작품상으로나 이론상으로나 정
점에 서서 당대 미술계를 인도한 지도자임에 틀
림없다.[43]

■ ■ ■ ■ ■

42) 앞의 책, p.134.
43) 앞의 책, p.135.

제2장 순수와 아름다움을 찬미한 조각가 _ 김경승

1. 예술 세계

김경승(1915-1992)은 1933에 일본으로 유학을 떠났다. 처음에 동경 가와바다 그림학교(川端畵學校)에서 회화를 공부하였으나, 1934년 동경미술학교 조각과에 입학하여, 1939년에 졸업하였다. 그가 조각을 전공한 것은 같은 학교 회화과에 다니던 그의 형(김인성)의 권유였다고 한다.[44]

김경승은 이 학교에서 다데하다(建畠大夢), 아사쿠라(朝倉文夫), 기타무라(北村西望) 교수 등으로부터 로댕, 부르델, 마이욜, 데스피오 등의 조각이념을 배우게 된다. 그러나 그것이 모두 간접적인 모방이라는 점에서 결과적으로 우리의 새로운 미술을 전체적으로 실패작으로 떨어뜨리게 하는 하나의 원인을 만들어주는 것이라고 김이순 교수는 평가하고 있다.[45]

어떻든 그는 특별히 다데하다의 영향 아래 첫 작품 〈소녀입상〉(1939)을 제18회 선전에 출품하여 특상을 수상한다. 그 뒤 학교를 졸업한 1939년부터 본격적으로 작품 활동을 하여 몇 차례의 상을 받았을 뿐 아니라, 선전의 추천작가가 되는 명예를 얻게 된다. 물론 이와 같은 활동은 작가 자신이 언급하듯이 크게 보아 부르델, 마이욜의 모작활동에 불과한 것이다. 그러므로 우리가 김경승에게 주목할 점이 있다면 그것은 오히려 로댕의 것, 통틀어 말해서 역사주의적인 감각이 두드러져 있었던 1940년대 초기의 작품들인 것이다. 이를테면 〈목동〉, 〈여명〉, 〈어떤 감정〉과 같은 작품들이다.

조각에 있어서 근대적인 이념을 역사주의라고 한다면 새로운 미술시대에 있어서 가장 역사주의적인 감각을 지녔던 조각가는 김경승이었다고 생각한다. 물론 그의 이러한 경향의 작가활동이 단순히 시대적인 조류를 타고 나타났던 지극히 파상적인 현상에 불과하였다는 느낌이 없지는 않다. 이 점은 그의 작가활동의 전체적인 체계를 검토하면 대충 그 윤곽이 드러나는 것이다. 그렇다고 하더라도 새로운 미술시대에서 그의 그러한 경력에 대해서 상당한 주의를 기울이지 않을 수 없게 된다. 그만큼 새로운 미술에 있어서 역사주의의 흔적은 가치 있는 것이 되기 때문이다.

김경승의 예술세계는 순수와 아름다움을 찬미한다.[46]

1939년 조선미술전람전(선전)에 〈K군의 두상〉으로 처음 입선한 이후 그는 학교를 졸업한 1939년부터 1944년까지 매년 출품하여 특선 4회, 창덕궁(이왕가)상 1회, 그리고 2회에 걸쳐 조선총독상을 수상하였으며, 1943년에는 선전의 추천작가가 되었다. 〈소녀입상〉을 출품, 조선총독상을 처음 수상한 1939년 제18회 선전 이후

44) 홍익대학교, 《김경승 기증작품전》(홍익대학교, 2009), p.8.
45) 최태만, 《한국 현대조각사 연구》(아트북스, 2007), p.24.
46) 앞의 책, p.24.

그는 조각계에 떠오르는 샛별이 되었다. 그의 작품집(1984년)에 수록된 사진에는 모델인 듯한 여성이 작품 뒤에 앉아 있고, 로댕의 〈청동시대〉를 여성의 형상으로 번안한 듯한 1938년 작품 누드상과 동일한 작품을 1939년에 제작하였다. 이 작품이 바로 〈소녀입상〉이다. 그리고 졸업작품 〈나부〉와 〈목동〉(1940)과 〈여명〉(1942), 〈제4반〉(1944) 등에서 볼 수 있는 바와 같이 초기부터 전통적인 사실주의 인체 조각으로 일관하여 왔음을 알 수 있다.

인체를 아카데믹하게 표현하는 능력이 뛰어났던 김경승은 독립 이후에는 동상을 비롯한 공공조각에서 두각을 나타내었으며, 한편으로는 누드 여인상을 통하여 순수예술의 세계를 추구하였다.

김경승이 한국 근대조각사에서 차지하는 비중에 대해서는 새삼 강조할 필요가 없을 것이다. 그는 우리나라 근대조각의 여명기인 1930년대에 동경미술학교에서 조각을 공부한 선구적 조각가로서, 1992년에 작고하기 직전까지 50여 년에 걸쳐 작품 활동을 지속하였다.

작가의 조형의식과는 별개일 수 있다는 특수성으로 말미암아 조소의 역사적 흐름 속에서 파악하기 어려운 점이 있음은 사실이다.

최태만은 다음과 같이 언급한다. 현대로의 이행기라 할 수 있는 독립에서 해방공간을 지나 북으로 간 작가들 이후 국전을 중심으로 화단은 형성되었고, 김경승은 그 주역 가운데 한 사람으로 활동한다. 김경승의 작품경향이나 시대를 살피는 방식은 그동안 한국전쟁을 기점으로 하여 전기와 후기로 나누는 것이 일반적이었다라고 한

다. 아마도 대개의 근대기 작가들이 이러한 분류를 따르기 마련일 것이다. 하지만 여기에서는 역사적·사회적 사건의 배경 아래 그의 활동을 주목하여 다음 2기로 구분할 수 있다. 즉, ① 광복 이전의 조각과 ② 광복 이후의 조각으로 구분하고 있다.[47]

한편 조은정은 김경승의 작품경향이나 시대를 파악하는 방식은 그동안 한국전쟁을 기점으로 하여 전기와 후기로 나누는 것이 일반적이었다라고 한다. 아마도 대개의 근대기 작가들이 이러한 분류를 따르기 마련일 것이다. 하지만 그녀는 여기에서는 역사적·사회적 사건의 배경 아래 그의 활동을 주목하여 4기로 구분하고 있다. ① 그가 화단에 등단하여 활동을 시작한 조선미술전람회의 시대, ② 독립공간과 1950년대, ③ 1960-70년대, ④ 1980년대 이후 그가 타계한 1992년까지이다.[48]

제1회 국전에 출품된 작품 가운데에서 현재 작품의 소재는 불명확하지만 사진 자료로 남아 있는 김경승의 〈소녀입상〉은 아카데미즘의 아성이었던 국전의 성격을 이해하는 데 도움이 된다. 그는 일제 강점기부터 뛰어난 구상 능력으로 주목받았다.

김경승은 제2회 국전에는 출품하지 않았으며 제3회에는 심사위원이자 추천작가로 웅크리고 있는 남자의 모습을 사실적으로 재현한 〈묵(默)〉을 출품하였다. 우리나라의 아카데미의 구상 인체조각의 영역을 지켜왔던 그는 윤효중에 이어 홍익대학교 교수로 재직(1954-1963)하였다.

일제 말기에 왕성한 활동을 보여주었던 그는 독립 이후 기념동상의 제작에 전념함으로써 작

47) 앞의 책, p.24.
48) 조은정, 〈현대 아카데미즘 조소예술에 대한 연구—김경승을 중심으로〉, 《조형연구》(경원대학교 조형연구소, 2000), p.25.

품 발표에서 침체 양상을 띠었다. 〈여름〉(1953) 〈묵〉(1984) 〈애〉(1956) 〈가족〉(1958) 등을 보면 새로운 조형세계를 개척하려는 의지보다 전통적인 모델링을 답습하려는 흔적이 역력하다. 1958년에 제작한 〈여인흉상〉을 비롯하여 1960년대에는 감각적이고 관능적이기조차 한 여인의 몸에 탐닉하면서 부분적으로 인체를 변형·과장하여 사색적인 분위기를 추구하였으나 사실주의에서 벗어나지는 않았다. 또한 〈춘몽〉(1961)과 〈사색〉(1977) 등에서 한국여인의 전형적인 형상은 물론 청순하고 우아한 아름다움을 찾고자 한 의도를 발견할 수 있으나, 대부분의 작품에서 엿보이는 것은 부르델과 마이욜에 대한 작가의 관심이다. 그의 작품에서 발견할 수 있는 아카데미즘의 경향은 기념동상에서도 잘 나타나 있다.

2. 작품 해설

김경승의 주요작품은 다음과 같다.

1) 〈나체습작〉
(1936, 석고, 작품 3-2-1)

앞머리가 이마를 덮은 여인이 오른팔로 땋은 머리를 잡고 왼팔은 아래로 쭉 내린 채 서 있다. 몸의 중심을 오른발에 두었기 때문에 전체 체위는 S자로 되어 아름다운 곡선을 형성하고 있다. 하체의 단순한 표현에 비하여 상체의 다양한 표현이 대조를 이루고 있다. 7등신의 균형 잡힌 몸매에서 풍기는 경쾌한 맛이 감돌고 있다.[49]

2) 〈여인두상〉
(1937, 석고, 작품 3-2-2)

긴 목 위에 갸우뚱하게 고개를 기울인 이 여인은 무엇인가 생각에 잠겨 있다. 여인의 생각은 그녀의 눈의 표정을 통해서 작품 밖으로 멀리 사라진다. 이 작품은 긴 목에도 불구하고 안정된 포즈를 이루고 있고, 짧은 머리에 콧등으로 흘러

〈표 5〉 김경승의 작품(여인상) 현황

번호	작품명	제작 연도	재료	규격(cm)	기타	작품 번호
1	나체습작	1936	석고			3-2-1
2	여인두상	1937	석고			3-2-2
3	소녀입상	1939	석고		선전(17회) 출품	3-2-3
4	나부	1939	석고		졸업작품	3-2-4
5	여름	1953	청동	17.5×37.5×39	김진충 소장	3-2-5
6	여인흉상	1958	청동	67.6×47.5×26	국립현대미술관 소장	3-2-6
7	춘몽	1961	청동	52.8×41.6×38.1		3-2-7
8	꿈	1970	청동	68×28×24	작가 소장	3-2-8
9	휴식	1974	청동	52×28×25		3-2-9
10	사색	1976	석고	43×30×55	작가 소장	3-2-10

49) 《한국현대미술대표작가100인 선집(13)》(정한출판사, 1983), p.6.

〈작품 3-2-2〉 여인두상

입술에 머무른 리듬이 경쾌하다.[50]

3) 〈소녀입상〉
(1937, 선전(17회) 출품, 석고, 작품 3-2-3)

나체의 여인이 서 있다. 두 발을 모으고, 오른쪽 무릎을 약간 꾸부리고 있다. 긴장감이 없어졌다는 표시이리라. 왼손은 주먹을 쥐고 얼굴 앞에 들고 왼손을 뒷머리에 대고 있다. 무엇인가 생각하고 있는 듯한 자세이지만 결코 심각한 사유를 하고 있는 표정은 아니다. 지극히 자연스럽게, 거의 일상적인 행위의 연장으로 취하고 있는 그런 자세이라고나 할까.[51]

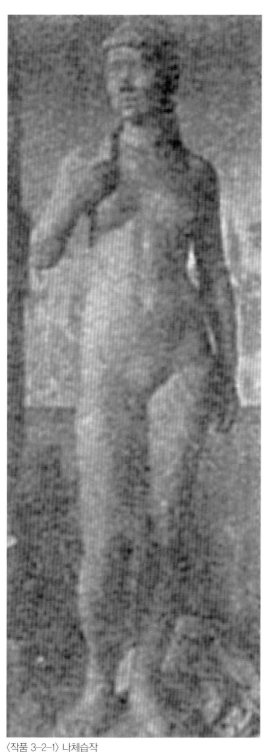

〈작품 3-2-1〉 나체습작

■ ■ ■ ■ ■

50) 앞의 책, p.6.
51) 앞의 책, p.6.

제Ⅲ부 초기 한국 조각가의 예술관과 작품 해설

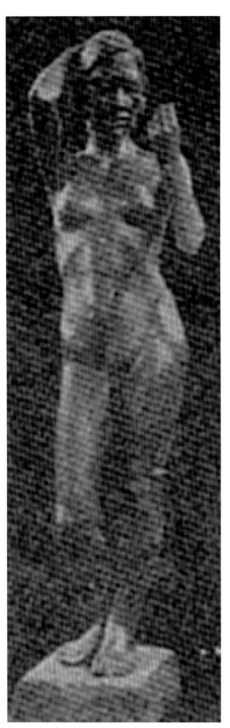

〈작품 3-2-3〉 소녀입상

4) 〈나부(裸婦)〉
(1939, 석고, 52×28×25, 졸업작품, 작가 소장, 작품 3-2-4)

나체의 소녀가 두 팔꿈치로 상체를 받친 채 반쯤은 누워 있다. 아주 자연스러운 포즈라고는 볼 수 없다. 상체의 중력이 팔꿈치에 걸려 있기 때문이다. 그럼에도 불구하고 소녀의 표정은 태평스럽고 천진해 보인다. 그러나 보다 더 중요한 점은 유방과 국부를 아무런 저항감이 없이 드러내 놓고 있다는 점일 것이다.[52]

5) 〈여름〉
(1953, 청동, 17.5×37.5×39, 김진충 소장, 작품 3-2-5)

소재를 검은 것으로 선택한다는 것은 우선 예술의욕에 있어서 중요한 의미를 선택한다는 뜻이 된다. 우리가 그리스의 고대조각이나 혹은 바로크시대의 조각에서 볼 수 있듯이 어떤 의미에 있어서 그 시대의 조각들은 대체로 백색조각이라고 할 수 있다. 소재가 그렇게 백색으로 선택되던 것에는 물론 그 시대의 특유의 미학이 있다. 한마디로 요약하면 그것이 성스러운 것의 상징이 된다면, 분명히 검은 재질의 등장은 그것의 반대 개념을 나타낸다거나 혹은 방법에 있어서 그 반대의 길을 택하였던 것이 분명하다. 마이욜의 작품들이 대체로 고갱의 타이티 여인들이 지니는 원시적인 성스러움과 그 예술의욕을 같이한다면, 우리는 아마 그런 눈으로 이 작품을 보아야 할 것 같다.[53]

52) 앞의 책, p.6.
53) 앞의 책, p.6.

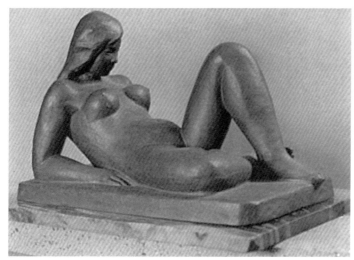

〈작품 3–2–4〉 나부

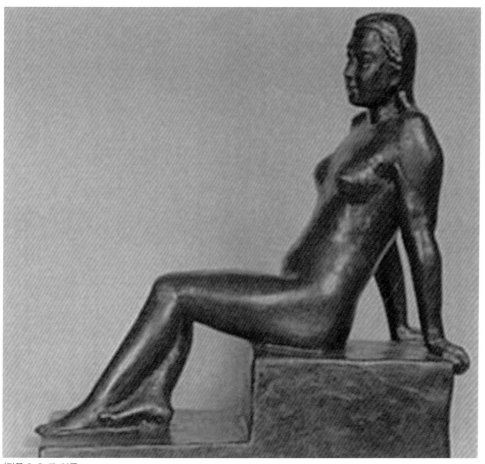

〈작품 3–2–5〉 여름

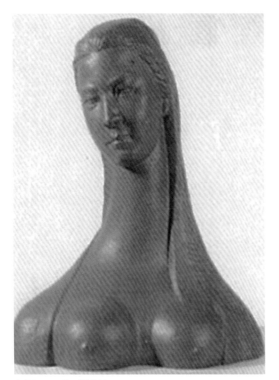

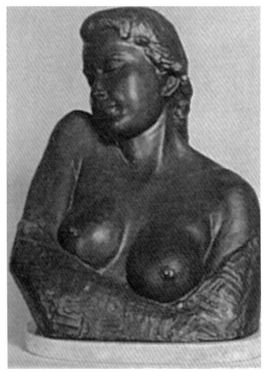

〈작품 3-2-6〉 여인흉상　　　　　　　　　　　〈작품 3-2-7〉 춘몽

6) 〈여인흉상〉

(1958, 청동, 67.6×47.5×26, 국립현대미
술관 소장, 작품 3-2-6)

검은 재질을 택함으로서 우리는 먼저 지극히
원시적인 것, 이른바 원시적인(primitive) 느낌에
접하게 된다. 그런 의미에서 검은 재질은 반문명
적인 재질이라 할 수 있다. 또 어떤 의미에서 그
것은 깨끗한 것에 대한 더러운 것, 혹은 생(生)에
대한 죽음과 같은 느낌을 풍기는 것이기도 하다.
마이욜에게서 볼 수 있는 것처럼, 어두운 색의
재질은 철저히 원시적인 것으로 느껴지도록 이
용되는 것이지만, 그러한 색채의 어법은 김경승
에게는 잘 활용되는 것 같지는 않다.

그것은 그의 작품에서 형태와 색채가 잘 균형

이 되지 않고 있기 때문이며 오히려 그의 형태어
법은 고상한 것을 추구하고 있는 것이다 이 작품
에서 목을 길게 늘인다거나 어깨를 생략하고 있
는 점 등은 색채감각과는 상치된다.[54]

7) 〈춘몽〉

(1961, 청동, 52.8×41.6×38.1, 작품 3-2-7)

어디를 보나 마이욜의 냄새를 풍기는 작품이다.
브론즈에 의해 더 건강하여 보이는 몸도 그러하
지만 몸의 포즈가 더욱 그러한 느낌을 준다. 두 개
의 유방을 내어 보이면서도 수줍어서 얼굴을 옆
으로 젖히는 자기감정의 모순이라고 할까. 어쩌
면 그것이 여인의 생명감이기도 하지만, 이율배
반적인 여성 심리를 하나의 사상으로 제기해 보

54) 앞의 책, p.6.

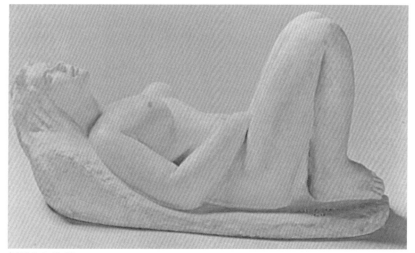
〈작품 3-2-8〉 꿈

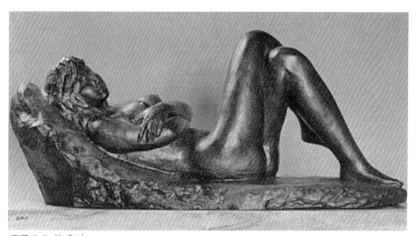
〈작품 3-2-9〉 휴식

이던 마이욜의 어법이 그대로 반영되어 있다.[55]

8) 〈꿈〉
(1969, 동, 68×28×24, 작가 소장, 작품 3-2-8)

나체의 여인이 누워서 잠자듯 눈을 지그시 감고 있다. 그러나 포즈로 보아 결코 잠을 자고 있는 것 같지는 않다. 어디로 보나 몸의 포즈는 부자연스러워 보이기 때문이다.

우선 몸이 S자형으로 꼬여져 있음이 한 눈에 드러나 보이는데, 하체는 왼쪽으로 향하고 상체는 되도록 오른쪽으로 향하려는 모습을 하고 있다. 말하자면 몸은 의식적으로 자기의 가슴을 내보이려는 의지를 나타내고 있는 것이다. 그러한 자기의 의지가 부끄러운 듯 몸은 눈을 지그시 감고 있다. 거부와 개방이라는 두 가지 감정이 동시에 표현되어 있다고나 할까.[56]

■ ■ ▪ ▪ ▫
55) 앞의 책, p.6.
56) 앞의 책, p.6.

9) 〈휴식〉
(1974, 청동, 52×28×25, 작품 3-2-9)

제목 그대로 휴식을 취하고 있는 나체의 여인. 두 다리를 꼬아 자연스럽게 국부를 가리고 있으며, 다시 두 팔을 가슴으로 모아 접음으로서 유방의 완전 노출을 억제하고 있는 듯이 보인다 말하자면 여자의 수줍음이 잘 표현되어 있다는 사실이다. 그런 점에서 보자면 이 작품은 앞의 〈나부〉보다도 훨씬 묘미가 있을 뿐만 아니라 생명의 약동감이 있어 보인다.[57]

10) 〈사색〉
(1976, 석고, 43×30×55, 작가 소장, 작품 3-2-10)

이 작품은 작가의 의도에 따르자면 당연히 사고하는 여인으로 보아야 하겠지만, 그러나 얼굴의 분위기는 어딘가 미소를 머금은 듯한 표정이다.[58]

3. 작품 평가

1) 독립 이전의 조각

공식적으로 알려진 김경승의 작품은 동경미술학교에 재학 중이던 1937년에 선전에 출품하였던 〈K군의 두상〉이다. 이 작품은 당시 선전에. 출품되었던 다른 작가의 두상과 큰 차이가 없어 보이지만, 이 학교 재학 당시에 이미 완성도 높은 사실적 인물표현을 구사할 수 있는 능력을 갖추었음을 알 수 있다. 그의 작품집(1984년)에는

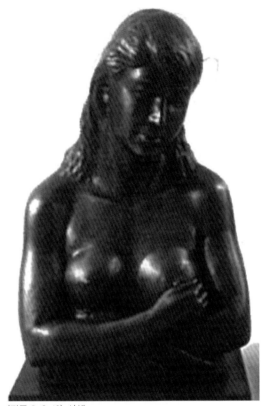
〈작품 3-2-10〉 사색

1936년에 제작한 여인 누드상을 비롯하여 1944년 선전에 출품한 〈제4반〉까지 흑백 사진이 실려 있는데, 대체로 고대 그리스의 인체표현에 토대를 둔, 서 있는 인물상들이다. 이 가운데에서도 1939년 졸업작품인 〈나부〉, 그리고 같은 해에 선전에서 특선을 수상한 〈소녀입상〉은 로댕의 〈청동시대〉를 연상시킨다. 물론 〈소녀입상〉은 여인상이라는 점에서 〈청동시대〉와 차이가 있지만, 오른팔을 머리 쪽으로 들어 올리고 왼손에 변화를 주는 자세나 인체 모델링 방식에서 로댕의 영향을 받았음을 알 수 있다.

1940년대에도 선전에 꾸준히 인물상을 출품하였는데, 이전의 작품과 차이가 있다면 누드상

57) 앞의 책, p.6.
58) 앞의 책, p.6.

韓國 女人像 彫刻史

이 아니라 옷을 입고 있는 인물상이라는 점이다. 이는 당시 한국에서 누드모델을 구하기 어려웠기 때문이기도 하겠지만, 보다 중요한 것은 1940년대에 일제가 누드조각 제작을 금지시켰기 때문으로 생각된다. 김경승은 〈목동〉(1940), 〈어떤 감정〉(1941), 〈여명〉(1942), 〈소년입상〉(1943)에서처럼 아카데미의 사실적인 인물상을 출품하면서 조각가로서의 기량을 발휘하였다.[59]

2) 독립 이후의 조각

독립 이후의 미술계에서 김경승은 더욱 중요한 위치를 차지한다. 독립 이전에 대학에서 조각을 전공한 미술가는 15명 내외로, 회화 전공자에 비하면 매우 적었다. 그나마 독립공간의 시기와 6·25전쟁의 혼란기를 겪으면서 많은 작가들이 월북하거나 납북됨에 따라, 6·25전쟁 직후에 활동하였던 중견작가는 김경승, 김종영, 윤효중 뿐이었다. 이들은 아직 30대 후반의 나이였지만 조각계의 중추적 역할을 담당하게 되었다.[60]

김경승은 독립 이후에도 사실적인 인체조각을 고수하였다. 작품의 범주는 첫째, 동상이나 기념조형물과 같은 주문에 의하여 제작한 공공조각이다.

공공조각으로는 우리에게 잘 알려진 인천 자유공원의 〈더글러스 맥아더〉(1957)와 덕수궁에 있는 〈세종대왕〉(1968)을 대표작으로 꼽을 수 있다.

둘째, 여인상을 주로 다룬 순수미술 영역으로 나눌 수 있다. 순수 인물상들은 독립 이전부터 제작하던 인물상의 연장선상에 있으며, 단독상

은 물론 가족상이나 모자상의 경우도 누드로 표현하였는데, 이는 작가가 누드에 대하여 특별히 관심이 있었음을 의미한다.[61]

독립 이후에 제작한 작품으로는 1949년 제1회 대한민국미술전람회에 추천작가이자 심사위원 자격으로 출품하였던 〈소녀입상〉(1949)이 있다. 이 작품은 현재 사진으로만 남아 있는데, 콘트라포스토 자세나 다소곳이 서 있는 모습은 동경미술학교 졸업 작품인 〈나부〉(1939)를 비롯하여 〈소년입상〉(1943)에 이르는 작품들에서 보이는 인체표현과 흡사하여 기본적으로는 독립 이전 인물조각의 연장선에 서 있다고 할 수 있다. 이 〈여인입상〉(1990)은 이러한 인체 표현과 같은 흐름에 있으면서도 세부표현을 생략하여 단순화하고 인체의 유연한 흐름을 강조하고 있어, 김경승의 말년 작품의 면모를 살펴볼 수 있다.

김경승은 독립 이전에는 주로 서 있는 인물상을 제작하였으나, 독립 이후에는 비스듬히 누워 있거나 엎드린 자세의 인물상을 즐겨 다루었다.

미술사에서 비스듬히 누운 여인상이 등장하는 것은 그리스 파르테논 신전의 박공벽(pediment)에 놓였던 조각상 가운데에서 아프로디테로 보이는 조각상으로까지 거슬러 올라갈 수 있다. 그러나 김경승의 여인 누드상과 연관 지을 수 있는 작품은 르네상스 시대 베네치아의 비너스의 표현이다. 특히 비스듬히 기대거나 누운 인물들이 눈을 감고 잠을 자거나 편안히 쉬고 있는 모습은 지오르지오네(Giorgione, 1478-1510)와 티치아노(Tiziano, 1488-1576)의 누드화 이후에 서양미술에서 반복적으로 표현된 비스듬히 누운 누드 표현을 계승하였다고 할 수 있으며, 이러한

59) 앞의 책, p.11.
60) 앞의 책, p.11.
61) 앞의 책, p.11.

여인 누드상들에는 에로티시즘이 강하게 내포되어 있다. 하지만 김경승은 누드를 통하여 '자유와 정의'를 표현하고자 하였다고 언급한 적이 있기 때문에, 단순히 에로티시즘으로 읽을 수는 없을 것이다. 유럽에서 누드로 표현된 비너스는 순수함, 고귀한 정신, 영원한 지복(eternal bliss), 사랑, 순결, 기쁨, 환희, 축제, 희망을 의미하는데 도상으로 읽히고 있듯이, 김경승 역시 여인 누드상을 통하여 순수, 사랑, 희망과 같은 인간의 긍정적인 면모를 드러내고자 한 것으로 보인다.

1956년 작품인 〈기도하는 여인〉은 긴 머리카락을 내려뜨리고 손을 모아 기도하는 모습을 하고 있다. 김경승의 다른 여인상보다 특별히 긴 머리카락을 허리 부분까지 내려뜨린 모습은 유럽의 막달라 마리아의 도상을 떠올리게 한다. 긴 머리카락은 물론, 얼굴의 엄숙한 표정이나 기도하는 손의 자세는 그리스도를 만남으로서 순수함을 회복하고 구원을 얻었던 막달라 마리아의 전통적인 도상을 계승하고 있어, 작가는 이러한 모습을 통하여 '순수, 사랑, 평화'의 의미를 담아내고자 하였을 것으로 여겨진다. 따라서 〈기도하는 여인〉역시 비스듬히 누워 있는 여인누드와 같은 맥락에 있는 작품으로 해석할 수 있다.[62]

김경승의 이러한 미의식은 1983년 작품 〈휴식〉에서도 확인할 수 있다. 〈휴식〉에서 편안한 자세로 비스듬히 누워 있는 인물은, 초기 인물표현에서 중시하던 해부학적인 사실주의에 얽매이지 않고 전체적으로 형태를 단순화시키면서도 인체의 볼륨감을 살려 인체를 풍만하게 표현하고 있다. 이와 같은 조형언어는 마이욜의 조형세계와 관련이 있다. 특히 마이욜의 〈지중해〉(1905)라는 작품에서처럼 인체의 단순성과 풍부

함이 표현되었으며, 미동 없이 앉아 있는 사색적인 인물상에서 느껴지는 여유로움과 편안함, 나아가 평화로움이 내포되어 있다. 이러한 작품을 통하여, 김경승의 관심은 점차 로댕에서 마이욜로 이동하였음을 짐작할 수 있는데, 이는 단순히 조형의 문제를 넘어 내용적으로도 로댕의 작품에서 느껴지는 고통과 파토스(pathos)보다는 사랑과 평화를 표현하는 데로 미의식이 옮아간 것이라고 하겠다.

김경승은 내러티브가 없는 여성 누드 밖에도 〈가족〉, 〈모자〉, 〈형제〉, 〈남과 여〉 등 독립적인 성격의 순수조각 작품을 지속적으로 제작하였는데, 역시 이러한 미의식은 공공조각에서 표현하여야만 하였던 긴장, 전쟁, 죽음, 승리 투쟁, 혁명, 참혹함 등과는 대조적인 것으로, 김경승 자신이 미술작품을 통하여 궁극적으로 표현하고자 하였던 세계였다고 하겠다.

유연하고 자유스러운 모습의 여인 이미지를 통하여, 계몽적이거나 정치적 상징성이 있는 목적론적 예술에서 벗어난 순수미술로서의 미술, 즉, '예술을 위한 예술(art for art's sake)'을 추구하려 하였던 것으로 보인다.

동경미술학교 출신이 이끌고 그들에게 교육받은 작가에 의하여 형성된 하나의 경향인 아카데미즘이 우리 화단의 주류였음은 의심할 바 없는 사실이다. 하지만 식민지 상황에서 독립으로, 그리고 정권이 교차한 뒤에도 아카데미즘의 경향이 고수될 수 있었던 요인은 후배 양성의 교육자라는 역할로만 이루어질 수 있는 것은 아니다.

한편 서정적인 여인상이었던 1960년대의 〈춘몽〉이나 〈여인흉상〉같은 작품은 1970년대의 감각적이며 관능적인 자세의 조각상들로까지 나타남을 보여준다. 특기할 것은 이 시기 여인상이나

62) 앞의 책, p.11.

서정적인 조각이 1950년대에 잠깐 나타났던 건강상 내지는 괴량감이 회복된 듯이 보인다.

1982년 작품 〈생각하는 소녀〉에서는 기다란 플루트와 같은 피리가 아닌 리코더를 든 소녀가 다소곳이 아래를 바라보는 모습이지만 그 신체의 표현이 나약함이나 퇴폐성보다는 전체적인 단단한 조형성이 감지되는 구축적인 것이다.[63]

그가 제작한 여인상들로 이들은 비스듬히 눕거나 고요하고 사색적인 모습으로 표현되어 있는데, 이와 같은 표현은 김경승의 공공조각에서 보이는 역동적이고 강인한 모습의 인물표현과는 대조적이다.

한 작가가 같은 시대에 제작한 작품에서 전혀 다른 분위기와 메시지를 표현하였다는 사실이 얼핏 모순적으로 느껴질지도 모른다. 그러나 김경승의 미의식은 무엇보다도 여인상을 통하여 표현되었고, 그는 아름다운 여인상을 통하여 순수, 자유, 기쁨, 희망, 사랑의 메시지를 담아내고자 하였다.

1983년 작품인 〈수평선〉의 여성은 바닥에 길게 엎드려 상체를 두 발로 받치고 있는데 인체의 선을 자연에 비유한 것으로 제작된 사실적인 인체를 보여준다. 하지만 1963년 작품으로 되어 있는 대전미협의 〈여인상〉은 1960, 1970년대의 〈꿈〉과 같은 유형의 작품이어서 대중적인 인기가 있는 형식의 재생산과정을 보여준다.[64]

김경승은 일제강점기에 태어나 교육받고 조소예술가로서 입지를 굳힌 작가이다. 그의 등단 무대는 선전이었으며 작가로서의 기량이 형성된 시기를 선전을 바탕으로 보냈다. 그는 동경미술학교의 엄격한 교육을 받은 엘리트였으며 교육

자로서 후학을 양성하여 다음 세대의 미술을 준비하였다. 그리고 그 중간에 동상제작에 거의 평생을 바침으로써 한국 기념조소의 전형을 양산한 조각가이다.[65]

이제 그가 세상을 떠난 시점에서 그의 생애와 작품을 돌아보며 우리 근대조각사를 반성하게 됨은 현대 조소예술계가 안고 있는 복잡한 문제가 이미 근대조소의 태동기에 모방과 이식이라는 단계는 문화의 발전상 매우 당연한 일이다. 하지만 나라가 식민지인 상태에서 통치국으로부터 전수받은 문화의식으로 무장된 지식인에 의하여 전개된 조소예술은 엘리트 의식의 희생물로서 조소가 평가될 위험성을 내포한다. 내재적 발전을 기조로 한 조각사의 전개에서 김경승이라는 한 작가가 보여준 행적은 역사인식의 빈곤이 예술에 작용하는 병폐와 그것이 사회에 미치는 영향을 생각하지 않을 수 없게 한다.[66]

(1) 선전의 시대

일제강점기에 국내 조각가들의 등용문인 선전에 김경승은 동경미술학교를 졸업하기 2년 전인 1937년 제16회에 처음으로 참여하였다. 이 때 작품은 단정한 스포츠머리의 남자 두상인 〈K군의 머리〉로 선전 도록에는 '동경 김경승'이라고 적혀 있어 동경미술학교 3학년이던 그가 습작 가운데 1점을 출품하였던 것임을 알 수 있다.

제16회 선전을 주요 활동무대로 삼은 근대 조소의 개척자 가운데 한 작가로 그리고 광복 뒤에 분단된 남한의 화단을 재편성한 주요 작가로서 조소계를 형성한 윤효중, 윤승욱, 김종영과 함께 김경승이라고 할 수 있다. 한 개인의 화단에서의

63) 조은정, 〈현대 아카데미즘 조소예술에 대한 연구-김경승을 중심으로〉, 《조형연구》(경원대학교 조형연구소, 2000), p.22.
64) 김이순, 《한국의 근현대미술》(조형교육, 2007), p.13.
65) 조은정, 〈현대 아카데미즘 조소예술에 대한 연구-김경승을 중심으로〉, 《조형연구》(경원대학교 조형연구소, 2000), p.23.
66) 앞의 논문, pp.26-27.

업적을 통하여 근대미술에서 조소의 시작과 전개 그리고 광복 이후의 화단에서의 재편, 현대조소로의 이행과 한국 사회에서 조소예술의 사회적 기능과 정치성에 대한 고려할 수 있음은 한국 근·현대 미술에서 조소예술이 안고 있는 특수성에 기인한다.[67]

김경승은 두 번째로 응모한 18회(1939년) 선전에서 〈S씨 상〉과 함께 출품한 〈소녀입상〉이 특선되었는데 김인승 또한 〈문학소녀〉로 특선을 하여 세인의 주목을 받았다. 〈소녀입상〉은 로댕의 〈청동시대〉를 상기시키는 작품이지만 표정이나 비장함, 무게중심의 적절한 분배에 따른 다리 근육과 발뒤꿈치의 강한 경직상태 등과는 다른, 외형만의 유사성을 지닌 작품으로 평가할 수 있다. 로댕의 〈청동시대〉는 일본 조각의 초기 주요한 탐구 대상이다.

제19회(1940년) 선전 때에는 김복진의 〈소년〉이 특선, 김경승의 〈목동〉이 무감사 특선을 하였다.

사실 모델에 대한 관심은 근대기 이전의 작품 제작 방식에 비하여 아주 다른 실질적인 것으로 이해되고 과학적이라는 근대정신에 부합해서인지 근대기 미술가들의 주요 관심사 가운데 하나로 보인다.

매일신보가 "이번 출품작품 가운데에는 별로 전시 채색을 띄운 것은 그리 많지 않으나 전후의 건전한 문화예술의 향기를 드러내는 작품이 많은 것과 또는 20주년을 기념하는 의미에서 대작이라고 할 만한 것은 주목된다고 한다."라고 한 20회(1941년) 선전에서 김경승은 〈여자 머리〉와 〈어떤 감정〉을 출품하여 〈어떤 감정〉으로 특선하였다.

(2) 선전 조각예술의 양상

조각예술이 근대 미술에서 근대성 논의 자체를 고려 받지 못하는 것은 이식의 영역으로 규정되어 왔기 때문이다. 근대적인 조소예술이 형식과 재료에서 전통의 단절을 연상시키는 만큼 '아주 다른' 모습으로 보였던 것은 김복진이 제5회 제전에서 〈여인입상〉으로 입상하였을 때부터라고 할 수 있겠다. 물론 이미 조선에 들어와서 활동하던 일본인 작가의 작품을 통하여 유럽의 조각이 선전을 중심으로 조각화단을 형성하고 있었지만, 조선인이 제작한 여인 나체가 상을 받았다는 사실은 그동안 알아왔던 조소에 대한 상식을 바꾸게 하였다.[68]

이때의 근대조각이 김복진의 여인 나체상에서 시작되었다는 사실은 유럽미술의 이식화 과정에 있던 일본의 조각이 그대로 이 땅에 이식된 과정을 보여준다.

김경승이 한국 근·현대조각사에서 차지하는 비중에 대하여는 새삼 강조할 필요가 없을 것이다. 그는 우리나라 근대조각의 여명기인 1930년대에 동경미술학교에서 조각을 공부한 선구적 조각가이다.

그 가운데에서도 1939년 졸업 작품인 〈나부〉, 그리고 같은 해에 선전에서 특선을 수상한 〈소녀입상〉은 로댕의 〈청동시대〉를 연상시킨다. 물론 〈소녀입상〉은 여인입상이라는 점에서 〈청동시대〉와 차이가 있지만, 오른팔을 머리 쪽으로 들어 올리고 왼손에 변화를 준 자세나 인체 모델링 방식에서 로댕의 영향이 간취된다. 제자들의 회고에 따르면, 김경승이 실제 홍익대학교에서 학생들을 지도할 때에도 로댕을 자주 언급하였다고 한다.

67) 앞의 논문, p.40.
68) 앞의 논문, p.27.

제3장 한국 최초의 목조각가 _ **윤효중**

1. 예술 세계

우리나라 근대조각의 대부분의 작품들은 사실적 묘사에 바탕을 둔 두상, 흉상, 또는 전신상 등으로 이것은 근대조각의 선구자들이 대부분 수학하였던 동경미술학교의 조각과의 교육과정에서 강조된 것이었다.

우리나라는 전통적인 양식과 유럽 양식의 대립이 존재하지 않았다. 그러나 일본에는 빈약한 조각의 전통을 어느 한 시기에 부흥시켜 유럽의 근대조각과 대등한 전통조각으로써 명분을 만들어놓은 것이다. 즉, "조각에서는 목조와 소조(유럽 조각)가 거의 일본화, 서양화에 대응되는 것으로 분리되면서 서서히 무르익어 갔다."[69]

여기에서 근대적 방법의 조각을 수학하기 위하여 일본에 유학하였던 한국인 조각가 지망자들이 수용한 유럽의 조각과 더불어 일본의 소위 자국 미술의 하나인 목조를 동시에 수업하지 않을 수 없었다는 사정을 엿볼 수 있다. 윤효중의 목조에 의한 몇 작품의 예는 바로 이와 같은 수업의 내용을 증명하고 있다.[70]

우리나라 조각가로서는 유일하게 목조각을 전공한 윤효중도 이러한 영향을 받았을 것으로 보인다. 그의 가장 성공적인 작품인 여인이 활을 쏘는 자세의 〈현명〉(1944)에서 그는 딱딱한 나무를 솜씨 있게 깎아 나가면서 치마 주름의 흐름을 조절하여 공간을 향하여 발을 내딛는 활달한 기상과 운동감을 강조하고 있다. 그러나 균형 잡힌 다리의 자세, 공간 밖으로 뻗은 두 팔의 동작은 유럽 조각의 영향을 상기시킨다.[71]

윤효중의 특징은 목조를 전공하였다는 점이다. 같은 시기의 김경승이 소조를 전공하여 유럽의 분위기에 매료되었다면, 윤효중은 목조로 조선 향토성을 선호하여 의미를 부여하려 하였다. 석고나 청동보다 나무라는 소재는 대중 속에서 훨씬 친근감을 부여하였을 것이다. 뿐만 아니라 선택된 내용까지 시골 아낙네였기 때문에 윤효중의 작품은 더욱더 주목을 끌었는지도 모른다. 제19회(1940년) 조선미술전람회에 윤효중은 〈아침〉이라는 목조작품을 출품하였다. 이를 두고 스승 김복진은 "선전이 생긴 이후로 비로소 정칙적(正則的)인 목조 수법을 갖춘 작품"이라고 하고, 이 작품이야말로 "선전 조각부에 새로운 한 획을 가한 점"이라고 평가하였다. 윤효중은 김복진의 수제자였다. 이 점이 그에 대한 평가 때, 고려의 대상도 되었을 것이다. 제20회전

69) 윤범모, 〈한국 근대 조소예술의 전개양상〉, 《한국 근대미술 : 조소》(국립현대미술관, 1999.8), p.36.
70) 김영나, 〈윤효중의 목조각상〉, 《월간미술》(2005년 4월호-243호), pp.52-53.
71) 이 무렵의 남성인물상으로는 세 점의 청년상들을 예로 들 수 있다. 두 점은 김경승의 〈목동〉(1920)과 〈노년〉(1943)이고 또 한 점은 김복진의 1940년 작품 〈소년〉이다. 이제까지 본 여성누드와는 달리 모두 착의라는 점 역시 주목할 만한 특징이며 〈목동〉의 경우 손에 든 낫으로 미루어 농부를 나타낸 것이 아닌가 생각된다. - 오광수, 《이야기 한국현대미술·한국현대미술 이야기》(정우사, 1998), p.50.

에서 〈정류(靜流)〉(1941)라는 목조작품으로 특선을 일본 조각의 전통성을 계승한 목조를 최초로 전공하였던 윤효중의 1940년 선전 출품작인 〈물동이를 인 여인〉의 윤효중에 대한 신문기사를 소개한다.[72]

"〈물동이를 인 여인〉은 원명이 〈아침〉(1940)이었듯이 아침에 항아리를 머리에 이고 물을 길러 가는 아낙네를 형상화한 것이다. 유럽인의 이국취향(exoticism)을 모방한 일본인의 식민지 이국취향과 결부하여 대두된 토속적 향토색을 반영한 제목을 다루었지만, 감성 표현과 함께 목조의 질감과 견고성을 통하여 살려낸 사실력이 돋보인다."

전쟁 중이던 1951년에 윤효중이 유네스코 국제회의의 한국 대표로 문인 김소운, 건축가 김중업과 함께 이탈리아 로마로 가서 파치니, 마리니를 만난 일이 있어, 유럽의 현대조각의 현장을 우리 조소계에 소개할 수 있었다. 그러나 그의 작품에는 현대성보다 향토적 분위기가 더 부각된 점은 특이한 일이라 할 수 있다.

한편, 1952년에는 스위스에서 열린 만국박람회에 작품을 발표하였으며, 1953년 영국에서 열린 국제조각대전에도 출품하였다. 1966년에 동경에서 열린 국제조형미술협회 회의에 한국대표로 참석하였다가 이듬해에 그곳에서 사망하였다.[73]

윤효중이 전성기를 누리던 1956년에 "한국 근대조각을 개척하고 육성한 작가"라며 그를 예찬하였던 김영주는 그의 작품세계에 대하여 "조각의 가능을 충분히 이해하고 있는 모뉴멘탈리스트인 동시에 동양적인 유동하는 선과 낭만성을 간직한 구상 형태미를 추구하는 작가인 것이다. 대담한 면의 방법에는 동양미의 양상이 혼합되어 있으나 그 작품의 뒷받침에는 양식적인 동양미의 감각이 흐르고 있다."라고 해석하였다. 1950년대 중반부터 윤효중이 보여준 토속적인 것에 대한 관심을 긍정적으로 평가한 것임이 분명하다.

윤효중은 독립 이후 홍익대학교 교수로 재직하면서 작가보다 미술행정가로서 더 활발히 활동하였다. 그가 독립 이후 발표한 작품을 보면 일제 강점기에 주로 목조를 발표한 것과 달리, 흙, 나무, 금속 등 다양한 소재를 사용하였을 뿐만 아니라 표현에서도 토우와 장승 등 전통적인 것을 차용하는 등 나름대로 새로운 방향을 모색하려는 흔적을 보여준다.

윤효중의 작품인 〈물동이를 인 여인〉(삼성미술관 소장)과 〈현명〉(국립현대미술관 소장) 그리고 〈사과를 든 모녀상〉(서울대미술관 소장) 등을 제외하고는 작품이 남아 있지 않으나, 도판으로 볼 때 〈정류〉와 〈천인침〉 역시 표면의 질감 등에서 목조임이 분명하다. 특히 그가 동경미술학교 목조과 출신이었다는 점에서 일본 유학을 통하여 나무를 다루는 기법을 연마하였음을 알 수 있다. 일본인들은 목조가 일본의 전통조각을 계승한다고 생각하였던 만큼, 유럽 미술을 배척하고 전통 미술을 옹호해야 한다는 국수주의적 사고에 사로잡혀 있던 오카쿠라 텐신(岡倉天心)의 전통부활 운동과 더불어 동경미술학교에서도 조각과는 없이 목조과만 설립하였다. 이런 분위기 속에서 다카무라 고운(高村光雲)과 같은 뛰어난 목조각가가 교수로 활동하였고, 다카무라의 제자였던 야마

72) 오광수, 《이야기 한국현대미술·한국현대미술 이야기》(정우사, 1998), p.49.
73) 박용숙, 《한국 현대미술사 이야기》, 예경, 2001, pp.24~25.

자키 조운(山岐朝雲, 1867-1954) 등 많은 조각가들이 목조에서 두각을 나타냈던 만큼 윤효중이 이들로부터 직접적으로 배우지는 않았다고 할지라도 어느 정도 영향을 받았음을 알 수 있다.[74]

그는 동경미술학교의 재학생 신분으로 제19회 조선미술전람회에 목조작품인 〈아침〉을 처음 출품하여 일약 관심을 끌었다. 이른 아침에 우물로 물을 길러 가는 여인을 형상화한 이 작품은 소재나 내용에서 1930년대 풍미하였던 조선 향토색의 연장에 있는 작품이다. 한국 여인의 부지런하고 강인한 품성을 살리려는 의도를 드러내듯 끌의 흔적이 생생하게 남아 있는 표면 질감을 통하여 윤효중의 성숙한 솜씨를 발견하기란 어렵지 않다. 수상 소식을 들은 그는 신문기자와의 인터뷰에서 다음과 같은 기사가 소개되었다.[75]

"제3부 조각부에 처음 입선한 신인 작가 중 가장 빛나는 작가로는 〈아침〉의 작가 윤효중(23)군인데, 군은 1937년 12월 배재중학을 졸업하고 곧 동경미술학교에 들어가 목조각을 전문으로 연구하여 오며 작년에는 화신갤러리에서 〈동경유학생전람회〉에 출품을 하였던 일이 있는 학생모를 쓴 학생이다. 그에게 첫 입선의 감상을 물으니, '무엇이 영광스럽겠습니까? 이제부터 더 공부하려 합니다. 입선되었다니 뜻하지 않은 일이나 같이 기쁩니다. 목조는 잘들 하려고 아니하여 금년도 출품이 적은 듯한 데 제 작품이 입선되었다니 감사합니다.'"[76]

이 전시에 김복진은 그의 대표작인 〈소년〉을, 김경승은 완숙한 경지에 이른 사실주의 인체소

조 〈목동〉을 출품하였지만 윤효중이 신인 가운데 가장 빛나는 작가로 평가받았던 것이다. 물동이를 이고 우물로 나서는 여인을 나무를 깎아 만든 이 작품은 소재가 지닌 특징을 살려 견고하면서도 사실적인 형태와 질감, 안정된 비례, 적당한 묘사와 생략을 통하여 목조 특유의 단단하며 강직한 형태를 보여주었다. 목조에 대한 그의 뛰어난 재능을 확인한 김복진은 윤효중의 이 작품에 대하여 그 어느 작품보다 긍정적으로 평가하였다.

〈아침〉은 선전이 설치된 이후로 비로소 정칙적(正則的)인 목조 수법을 갖춘 작품인 만큼 여러 가지로 흥미를 갖게 하며, 과거 데라다 간노스케 씨가 목조소품을 보여준 것과 3년 전 황해도 모 지방의 공직자의 희작이었으나 이는 본래 목조의 범주에 들지 못할 것이 없으니, 윤군의 〈아침〉이야말로 선전 조각부에 새로운 한 획을 이루었다.[77]

2. 작품 해설

윤효중의 여인상에 관한 작품은 다음과 같다.

1) 〈아침〉
(1940. 나무, 높이 128cm, 삼성미술관 소장, 작품 3-3-1)

〈물동이를 인 여인〉으로 일컬어지는 〈아침〉은 〈현명〉과 같은 시대의 작품으로서 이를테면 조형의 민족주의를 주장하던 식민지 말기 시대의

■ ■ ■ ■ ■ ■
74) 윤범모, 〈한국 근대 조소예술의 전개양상〉, 《한국 근대미술:조소》(국립현대미술관, 1999.8), pp.90-91.
75) 최태만, 《한국현대조각사연구》, 아트북스, 2007, pp.121-122.
76) 앞의 책, p.122.
77) 홍선표, 《한국근대미술사》, 시공아트, 2009, pp.91-92.

〈표 6〉 윤효중의 작품(여인상) 현황

번호	직품명	제작 연도	재료	규격(cm)	기타	작품 번호
1	아침(물동이 인 여인)	1940	나무	높이 128	삼성미술관 소장	3-3-1
2	정류	1941				
3	대지	1942				
4	현명(활 쏘는 여인)	1944	나무	높이 165	국립현대미술관 소장	3-3-2
5	사과를 든 모녀상	1940년대 추정	나무	높이 180	서울대미물관 소장	3-3-3
6	합창	1958	도기			
7	생				제1회 국전 출품	
8	천인침	1943			제22회 선전 출품	
9	무명정치수	1953	석고			
10	약진	1963				

〈참고〉 최태만, 《한국현대조각사연구》(아트북스, 2007), p.9를 참조함.

작품이다.

〈아침〉은 고무신에 치마저고리를 입은 아낙이 물동이를 이고 걷는 자세를 잡은 것이다. 특별히 기교를 부린다거나, 혹은 어법(語法)상으로 액시스를 준 흔적이 없는 그저 평범한 사실풍의 조각이다. 다만 목재를 사용함으로써 약간의 효과를 얻는데 그것은 목재가 가지는 고풍적인 맛이나 혹은 면을 거칠게 처리함으로써 얻어지는 질박하고 소탈한 느낌이 한층 더 한국적인 시골 아낙의 맛이 더해지는 점이라 하겠다.[78]

2) 〈정류〉(1941)

만약 김복진의 〈백화〉가 목조였다면 윤효중의 출현은 그의 전통을 이어받는 것일 뿐만 아니라 조각의 수준을 한 단계 끌어올릴 수 있는 동기를 부여한 것이므로 김복진은 이를 고무적인 일

로 받아들였을 것이다. 그 이듬해 윤효중은 다시 "특선은 뜻밖입니다. 제가 조각을 시작한 동기는 배재중학 5학년 때 〈학생미술전람회〉에 입선한 뒤부터입니다. 지금은 재학 중인 학교의 세키노 교수의 지도를 주로 받지만 제가 오늘이 있는 것은 오로지 돌아가신 김복진 스승의 덕택입니다. 이번의 〈정류〉(1941)는 목조인데 힘써 조선 여인의 정숙한 맛을 표현하려 한 것입니다. 조선에서 목조는 제가 아마 처음일 것입니다."라고 말하였다.[79]

3) 〈현명(弦鳴)〉
(1944, 나무, 높이 165cm, 국립현대미술관 소장, 작품 3-3-2)

치마저고리에 나막신을 신은 조선의 여인이 한가위나 단오와 같은 명절에 활쏘기를 하고 있

78) 최태만, 《한국현대조각사연구》, 아트북스, 2007, p.93.
79) 앞의 책, p.93.

韓國 女人像 彫刻史

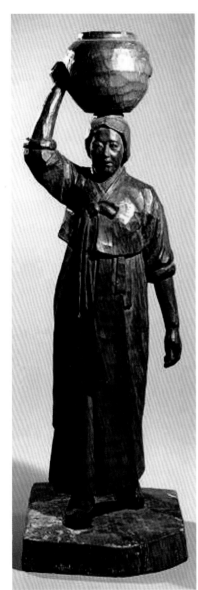

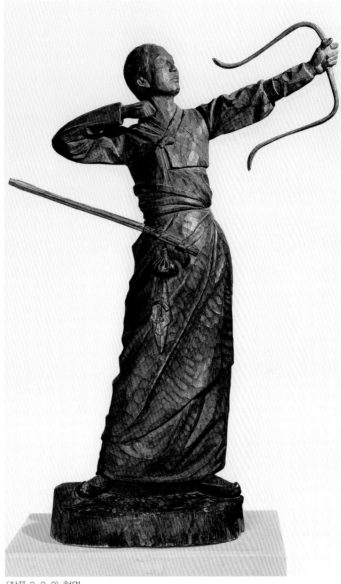

〈작품 3-3-1〉 아침　　　　〈작품 3-3-2〉 현명

는 자세를 취하고 있다. 목재에서 풍기는 질박한 느낌이나 혹은 의식적으로 나무의 면을 울퉁불퉁하게 처리함으로써 될 수 있는 한 즉물적인 느낌을 주려고 애쓴 의도는 로댕이나 부르델의 기법에서 차용한 것이지만, 그러나 소재정신(素材精神)으로 보아서는 그것과 썩 어울린다고 볼 수 없다. 로댕이나 부르델에 있어서 통속적인 것은 민족주의의 의도에서가 아니라, 그것은 신화적인 테마에 대한 패러디를 시도하기 위한 것이기 때문이다.[80]

80) 윤범모, 〈윤효중-세속적 성공과 예술적 실패〉, 《조형조각 제3호》(경원대학교조형연구소, 2002), pp.5-19.

제Ⅲ부 초기 한국 조각가의 예술관과 작품 해설

125

〈현명〉은 활을 쏘는 한국 여인이 모델이 되어 있다. 한복의 허리춤에 화살을 차고 두 팔은 힘차게 시위를 당기고 있는 장면이다. 연약한 여인에게는 어울릴 것 같지 않은 활쏘기이지만, 여인의 옷매무새와 함께 팔 동작과 앞을 향한 예리한 눈매는 능히 그런 연약한 이미지를 뛰어넘고도 남음이 있다.

일제 말기에 제작되었다는 점을 참작하자면 당연히 시대적인 어떤 특수성을 지니는 작품으로 보아야 한다. 이를테면 일제에 대한 문화적인 저항정신이 그것이다. 일제가 창씨개명으로 완전히 우리 민족을 말살하려고 시도하였을 때 다분히 풍속적인 의미로밖에는 해석할 수 없지만, 그러나 민족적인 고유성 이른바 전통적인 풍속을 재확인하게 함으로써 그러한 말살정책에 대항하려는 것이다.

마지막 선전에서 특선이자 창덕궁상을 받은 것은 윤효중의 〈현명〉이었다. 심사위원의 평에서 "낙랑과 경주에 선조들이 남겨놓은 그 마음과 기술을 현대에 나타낸 반도가 아니면 볼 수 없는 신흥 조소의 발흥이야말로 국가에 대한 최고의 봉공이다."라고 강조한 것을 보면, 한복을 입은 여자가 활시위를 당기는 모습이 수상함은 당연하다. 활시위를 당기는 모습이야말로 전쟁에서의 결전의지를 다진다는 상징성이 투사된 그들의 언어 가운데 하나로 보이기 때문이다.[81]

4) 〈천인침(千人針)〉
(1943, 제22회 선전 출품)

제22회(1943) 선전에 윤효중은 〈천인침〉이라

는 친일 성향의 목조 작품을 출품하였다.

이 작품은 특선을 거쳐 총독상을 수상하면서 미술계에서 주목을 받았다. 당시 그는 대화숙(大和塾)에 소속되어 있었을 뿐만 아니라 한복차림의 젊은 여인이 두 손을 앞으로 모아 바느질 하고 있는 형상이 참전용사의 무운을 비는 일본 풍습을 따른다는 점에서 친일 성향을 드러내고 있는 것이다.[82]

5) 〈사과를 든 모녀상〉
(미확인, 나무, 높이 180cm, 서울대미술관 소장, 작품 3-3-3)

이 작품은 나무 2개를 이어 만든 것으로 사과 바구니를 든 어머니와 딸이 같이 서 있는 형상이다. 동경미술학교 목조과를 졸업한 윤효중의 작품임을 의심치 못하게 하는 부분이 바로 이 나무를 깎아낸 솜씨가 전형적인 일본 근대 목조각의 기법을 사용하였다는 점이며, 특히 얼굴 등은 세심하게 손질되었다. 1937년에 동경미술학교 목조과에 입학한 윤효중의 목조작품으로 현재 1940년의 〈아침〉과 1942년의 〈현명〉 두 점이 남아 있어, 이 작품과 비교하여 볼 수 있다. 두 점 모두 한복 입은 여인을 주제로 한 것인데 〈아침〉의 경우에는 항아리를 이고 걸어가는 여인의 모습을, 〈현명〉의 경우는 힘차게 활시위를 당기는 여성의 모습을 보여준다. 〈현명〉은 전시체제이던 당시 활달한 여성의 기개를 보여주고자 제작하였다고 전해지는 작품이다.

지금까지 알려진 윤효중의 작품 밖에, 새로운 목조 작품이 발굴되어 관심을 끌었다. 서울대학

81) 앞의 논문, p.18.
82) 오광수, 《한국 현대미술의 미의식》(도서출판 재원, 1995), p.30.

〈작품 3-3-3〉 사과를 든 모녀상

목조 기량으로 제작한 이 작품은 한복의 여인과 아이라는 소재에서 가을에 수확한 사과 바구니를 든 향토적 분위기, 그리고 기본적으로는 사실 묘사에 충실한 점에서 앞의 두 작품과 비슷한 시기에 제작된 것으로 추정된다.

특히 목조에 남다른 재능을 보였던 윤효중의 작품이라는 점에서 그의 뛰어난 조각 솜씨를 확인할 수 있으므로, 이 작품은 윤효중의 예술세계 연구를 심화시키는 계기가 되었다. 서울대학교 미술관의 개관에 따라 현재 이 작품은 미술관 소장품으로 등록되어 있다.[83]

6) 〈합창〉(1958, 도기)

테라코타로 만들어진 작품이다. 생명을 가진 사람이라기보다는 인형을 만들었다는 쪽이 옳을 만큼 익살스럽고 깜찍한 데가 있다. 이를테면 토우라고 할까. 긴 목이며, 옷에 달린 복주머니며, 더욱 눈·입·코의 처리가 직재간명하게 표현되어, 어쩌면 옛 고분에서 발굴되는 명기(明器)의 세계를 연상하게 한다. 소품으로 만들어졌다는 느낌과 아쉬운 점이 어딘가 있다.[84]

7) 〈생〉(제1회 국전출품)

제1회(1983) 국전에 출품한 〈생〉은 전형적인 인체조각이었다. 이 작품에 대하여 장발은 "근래 보기 드문 대작으로서 로댕의 〈발자크〉의 모습이었고 다만 우리의 감상의 자유를 얻지 못한 것이 유감"이란 평가를 한 반면, 강창원은 "차라

교 자연대학에서 보관하여오다 서울대학교미술관으로 이관된 뒤, 현대미술 신소장품전을 통하여 전격적으로 공개된 윤효중의 〈사과를 든 모녀상〉은 2005년 국립현대미술관이 개최한 '한국현대미술100년전' 제1부를 통하여 본격적으로 소개되었다. 〈아침〉, 〈현명〉과 같이 탁월한

83) 《한국현대술미전집 18》(정한출판사, 1983), pp.95-96.
84) 앞의 책, p.137.

제Ⅲ부 초기 한국 조각가의 예술관과 작품 해설

리 낙선의 것이 아닌가 하는 감도 없지 않다."라고 하였으며, 남관은 "그 기개는 좋은데 착색이 불만"이라고 말하였다. 좌담대로라면 윤효중의 작품은 다른 출품작에 비하여 추측건대 등신대를 상회하는 소조상인 듯하다. 특이한 것은 다른 작품들이 대체로 정적인 반면 이 작품은 상당히 동적이다. 온몸을 천으로 감고 있기 때문에 장발이 말한 대로 로댕의 〈발자크〉를 떠오르게 하지만 로댕의 작품에 역동성을 부여한 것처럼 동세가 격렬하다. 이런 점은 윤효중의 저돌적인 성격에서 비롯되었다고 볼 수 있으나 그가 왜 이렇게 극적인 동세의 인체소조를 제작했는지는 분명치 않다.[85]

8) 〈無名政治囚〉(1953, 석고)

이 작품은 〈무명정치수를 위한 모뉴망〉(1953, 석고)이라고 테마를 내건 영국 런던의 국제조각전인 〈런던 테이트 갤러리〉에 출품하였던 작품이다. 이 작품은 머리카락을 곱게 잘 다듬은 얼굴 표정을 제외하면 대체로 고갱의 여인들처럼 원시적인(primitive) 느낌을 강하게 주는 그런 체격의 여인이다. 더욱 주목할 만한 점은 전혀 인체의 비례가 맞지 않는다든가 또는 지나치게 풍채를 길게 하는 대신에 유방을 아주 턱밑에 달라붙게 한다든지 하여 고의적으로 인체를 왜곡시키고 있다는 점이다. 전체적으로 이와 같은 기형감에서 테마를 이끌어내려는 의도가 보이는 듯하지만, 결코 직재간명(直裁簡明)한 표현이라고 볼 수 없을 것 같다.[86]

9) 〈약진〉(1963)

커다란 원을 빠져나오는 여인의 모습. 그 원이 굴레라도 좋고 혹은 서커스에 쓰이는 화륜(火輪)이나 또 여인의 성적인 심볼이라도 좋다. 아무튼 그러한 둥근 공간 속을 힘차게 헤집고 밖으로 나타난다는 데 의미가 있다.

싱싱해 보이는 두 젖가슴을 자랑스럽게 내밀고, 또한 젊고 싱싱한 얼굴과, 무릎들을 온 천하에 거침없이 시위하는 그 기상은 참으로 좋다. 하지만 그토록 싱싱해 보여야 될 여인의 몸을 깨끗하게 다듬지 않은 이유는 무엇일까? 부분적으로 깨끗이, 혹은 윤택하게 다듬는 것은 로댕에게서 보는 것처럼 그것은 작품에 액시스(axis)를 주는 하나의 어법이다.

3. 작품 평가

이상의 내용을 요약 정리하면 다음과 같다.

윤효중이 선전에 출품한 작품은 〈아침〉(1940), 〈정류〉(1941), 〈P선생 입상〉(1941), 〈대지〉(1942, 특선), 〈천인침〉(1943, 창덕궁상), 〈현명〉(1944, 창덕궁상) 등이다. 그 가운데에서 〈아침〉(삼성미술관 소장)과 〈현명〉(국립현대미술관 소장), 〈사과를 든 모녀상〉(서울대미술관 소장) 등을 제외하고는 작품이 남아 있지 않으나, 도판으로나마 볼 때, 〈정류〉와 〈천인침〉 역시 표면의 질감 등에서 목조임이 분명하다. 특히 그가 동경미술학교 목조과 출신이었다는 점에서 일본 유학을 통하여 나무를 다루는 기법을 연마하였음을 알 수 있다.[87]

85) 최태만, 《한국현대조각사연구》(아트북스, 2007), p.121.
86) 《한국현대미술전집 18》(정한출판사, 1983), p.117.

韓國 女人像 彫刻史

〈합창〉, 〈생〉, 〈무명정치수〉, 〈약진〉의 작품 이미지를 게재하지 못한 것은 작품게재 승낙을 받지 못하였기 때문이다.

1940년에 김복진이 제작한 〈백화〉가 목조였다면 윤효중의 출현은 그의 전통을 따르는 것일 뿐만 아니라 조각의 수준을 한 단계 끌어올릴 수 있는 동기를 부여한 것이므로, 김복진은 이를 고무적인 일로 받아들였을 것이다. 〈정류〉는 도판상으로 볼 때 〈아침〉이나 〈현명〉과 같은 맥락의 작품이라고 볼 수 있다. 한복의 여인입상으로 도법(刀法)이 나무라는 재질을 특징 지우며 인체표현에 적합하게 구사되었다. 비례감각이나 형상력이 돋보이는 작품이다. 이는 작가의 표현대로 조선여인의 정숙한 맛을 기도하였기 때문인지 나름대로의 대중적 호소력을 느끼게 한다.

1941년에 윤효중은 다시금 〈정류〉와 〈P선생 입상〉을 출품하여 〈정류〉로 특선을 받았다. 〈P선생 입상〉은 브론즈였다고 알려졌지만 현재 작품이 남아 있지 않은 까닭에 확인하기는 어렵다. 다만 1941년 〈기원 2000년 봉축전〉에 출품하였던 작품인 〈정류〉는 도판을 볼 때 목조가 분명하다. 〈아침〉처럼 한복 입은 여인이 한쪽 팔을 약간 들어 올린 자세를 취하고 있는 이 작품은 날렵한 동세에도 불구하고 형태의 안정감이 돋보이는 까닭에 우수한 작품이었으리라 추정된다. 일제가 패망하기 직전에 개최된 마지막 전시였던 제23회(1944) 선전에 윤효중은 목조인 〈현명〉을 출품하였다. 이 작품 또한 친일 시비를 불러일으킨 바 있으나, 〈천인침〉과 같은 구체적인 증거는 없다. 다만 특선 수상작 발표가 있은 뒤

그는 〈매일신보〉와의 인터뷰에서 다소 겸손한 태도로 다음과 같이 밝혔는데, 그 말의 행간에서 친일적 의미를 읽을 수 있다.[88]

"시일이 없어서 변변치 못한 작품이 특선되어 부끄럽습니다. 시국의 진전에 따라 조선의 여인들이 각 방면에서 발랄한 활동을 하고 있으므로 그 자태를 그리고 아울러 조선의복의 미를 표현하려고 힘써 보았습니다. 이후로도 많이 공부하겠습니다."

활시위를 당기고 있는 여인을 형상화한 〈현명〉은 목조임에도 경쾌하면서 힘에 넘친 동세와 섬세하면서 또한 강건한 질감이 표현되어 있다. 그의 뛰어난 재능을 확인하게 만드는 작품이라고 할 수 있다. 〈정류〉에서 보여준 기술적 탁월성이 이 작품을 통하여 다시 한 번 발휘되고 있음을 알 수 있다. 특히 활시위를 당기고 있는 여인의 긴장된 동세를 통하여 활시위처럼 유연하게 휘어진 여인의 몸과 두 팔이 이루는 수평적인 형태가 교차하는 역동적 구조가 돋보인다. 나아가 〈아침〉에 비하여 크기가 등신대이어서 사실성이 더욱 강화되고 있음도 주목된다. 이 작품은 총독 관저에 보관되었다가 독립 뒤 경무대에서 소장하였으며, 4·19를 계기로 이화장으로 옮겨졌다가 또다시 프란체스카 여사의 기증으로 국립현대미술관이 소장하게 되었다.[89]

〈정류〉와 유사한 분위기의 작품이다. 이 작품은 한복의 여인입상으로 〈정류〉와 마찬가지로 조선여인의 정숙한 맛이 담긴 작품이다. 불행하게도 제목이 암시하는 것처럼 친일 냄새가 나는 것이 흠이다. 천인침은 전선의 승전을 기원하

87) 앞의 책, p.115.
88) 최태만, 《한국현대조각사연구》, 아트북스, 2007, p.94.
89) 앞의 책, pp.94-95.

제Ⅲ부 초기 한국 조각가의 예술관과 작품 해설

며 후방의 여러 사람이 한 땀씩 떠주는 일본 풍습을 말한다. 사실 〈천인침〉은 이와 같은 제목만 붙이지 않았어도 바느질하는 평범한 여인상으로 파악되었을지 모른다. 이 작품은 총독상을 수상하였다. 〈사과를 든 모녀상〉을 〈아침〉과 〈현명〉이라는 두 작품과 비교하면 한복의 여인과 소녀라는 소재에서부터 가을에 수확한 사과 바구니를 든 향토적 분위기, 그리고 기본적으로는 사실묘사에 충실한 점에서 비슷한 시기에 제작한 것으로 보인다. 이 작품은 전반적으로 신체의 움직임 효과나 표현력에서 〈현명〉에 미치지 못한다고 볼 수도 있지만 성실하게 작업된 목조기술과 단순하면서도 기품 있는 여인의 얼굴표정 그리고 형태의 견고함이 아주 돋보이는 작품이라고 평가할 수 있다. 작품의 스케일로 보아 습작이라기보다는 전시회의 출품을 목적으로 한 작품일 가능성도 있다고 생각하는데 윤효중이 동경미술학교를 졸업하기 1년 전인 1940년 일본 관전인 봉축전에 〈정류〉라는 작품으로 입선하였다. 그는 선전에서도 화려하게 등장하였는데 1941년 같은 작품을 〈아침〉이라는 제목으로 19회 선전에 출품하였다. 1942년에는 〈대지〉를 출품하여 입선하였으나 도록이 출판되지 않아 어떠한 작품인지 확인되지 않고 있다. 전혀 근거는 없지만 혹시 〈사과를 든 모자상〉이 바로 이 작품이 아닐까 하는 상상도 하여 본다. 1943년 선전에는 〈천인침〉이라는 목조상으로 총독상을 수상하였는데, 한복을 입은 여인이 서서 바느질하는 모습이다. 다시 1944년 선전에는 〈현명〉(현재 국립현대미술관 소장)을 출품하여 창덕궁상을 수상하면서 조각계의 총아로 떠올랐다.[90]

김복진에 이어 독립 뒤까지 조각영역에서 꾸준히 자기 세계를 추구하여 온 작가는 김경승, 윤승욱, 윤효중, 조규봉, 이국전, 김종영 등이다.

독립 전에 제작된 조각으로 남아 있는 대표적인 작품은 윤승욱의 〈피리 부는 소녀〉, 윤효중의 〈현명〉, 〈아침〉, 〈사과를 든 모녀상〉, 김경승의 〈소년입상〉이라 할 수 있다. 이들은 각각 동경미술학교 조각과 출신들로 아카데미의 근대조각을 공부한 작가들이다. 당시 미술아카데미에서 다루었던 수업내용과 조각에 대한 일반적 규범 같은 것을 이들 작품에서 엿볼 수 있을 것 같다.[91]

대부분의 한국인 조각 지망생들이 소조를 전공한 반면, 윤효중의 경우는 예외적으로 목조를 전공하였다. 물론 우리의 조각 방법 가운데에도 나무를 깎아 불상을 만들기도, 민간신앙의 한 유형인 장승을 만들기도 하였다. 그러나 윤효중이 수업한 목조 방법은 일본적 조각의 형성이란 이념에 결부된 것으로 우리의 목조와는 다른 차원으로 이해하지 않으면 안 될 것이다. 일본의 미술은 그 특유한 양식화가 도처에 두드러지게 발견된다. 목조에서도 이는 예외가 아니다. 나무를 깎아 내는데 일부러 굵은 자국을 고르게 드러내게 한다는 점이 그 하나이다. 그들의 불상조각에도 두드러지게 나타나는 기법적 특징이다.[92]

이상의 조각 작품은 윤효중이 1940년대 초에 선전에 출품되어 특선을 차지하였던 작품들이다. 방법적인 측면에서 본다면 향토색이 짙은 또 다른 한 면을 보여준다고 할 수 있다.[93]

90) 앞의 책, pp.94-95.
91) 앞의 책, p.93.
92) 〈김영나, 윤효중의 목조각상〉, 《월간미술》(2005년 4월호-243호), pp.52-53.
93) 국립현대미술관, 〈근대를 보는 눈〉, 《한국근대미술:조소》(국립현대미술관, 1999.8.24.), pp.260-261.

제4장 사실주의적 인체 조각가 _ 윤승욱

1. 예술 세계

윤승욱은 휘문고등학교에서 장발에게 미술을 배워 1934년에 졸업하자, 후배인 김종영보다 먼저 동경미술학교 조각과에 입학하여 1939년 졸업한 뒤 연구과에서 아사쿠라(朝倉文夫) 교수의 지도를 받았다.[94]

졸업하던 해인 제3회 신문전에 작품 〈욕녀〉로 입선한 바 있는 그는 선전에 〈한일〉(1938), 〈어느 여인〉(1940), 〈피리 부는 소녀〉(1941), 〈청년들〉(1942)의 작품을 출품하여 입선하였다. 독립 뒤인 1945년에는 조선미술건설본부 회원으로, 1946년에 결성된 '조선조각협회 창립위원으로 참여하였다.[95]

1946년에 서울대학교 예술대학에 미술학부가 설치되면서 조소과 교수로 부임하였다. 제1회(1949년) 국전에서 추천작가와 심사위원을 역임하였으나, 한국전쟁 중인 1950년에 피랍(?)되었다. 한국전쟁 이전에 그가 제작한 작품들은 관능미를 풍기는 사실주의적인 인체조각이 주류를 이룬다. 그의 작품들은 국립현대미술관에서 1972년에 열린 〈한국근대미술 60년전〉, 1974년의 〈한국현대조각대전〉, 1984년의 〈한국근대미술자료전〉, 1986년의 〈한국현대미술-어제와 오늘〉과 호암미술관에서 1984년에 열린 〈한국

인체조각전〉에 출품되었으나 현존하는 작품이 그렇게 많지 않다.[96]

윤승욱은 1943년 제22회 선전에 〈征空〉을 출품, 특선을 수상한 뒤, 인터뷰를 통하여 다음과 같은 수상소감을 밝힌 바 있다.

"지금까지 전람회에 출품한 작품은 모두 나체 뿐이었습니다만, 느낀 바가 있어서 이번에는 제목을 바꾸어 보았습니다. 오늘은 정복하여야 한다는 기개를 나타내보고자 한 것입니다. 제작에는 약 3개월 걸렸고 나 자신으로서는 제대로 정성을 들였습니다마는 특선까지는 기대하지 않았습니다."[97]

전쟁 말기라 물자도 부족하고 게다가 모델조차 구하기 힘들어 어려웠다고는 하지만, 제목은 물론 남아 있는 사진 자료를 볼 때, 가미가제 자살특공대를 예찬하는 듯한 형태를 발견하기란 어렵지 않다. 즉, 완전 군장한 조종사를 사실적으로 재현한 이 작품은 일본 제국주의를 위하여 충성한다는 내용을 분명하게 드러내고 있는 것이다. 특히 제22회 선전의 심사위원(하시다)은 심사평에서 공공연하게 대동아전쟁 아래 결전의 의지로 예술봉공에 매진할 것을 촉구하기도 하였다.

윤승욱의 〈피리 부는 소녀〉는 제20회(1941년) 선전에서 특선한 작품이다. 현존하는 유일한 작품이다.

94) 오광수, 《이야기 한국현대미술·한국현대미술 이야기》, 정우사, 1998, pp.49-65.
95) 김영나, 〈한국 근대조각의 흐름과 성격〉, 《미술사학 81》(한국미술사교육연구회, 1974), pp.52-53.
96) 국립현대미술관, 《한국근대미술 : 조소》(국립현대미술관, 1999.8.24.), pp.252-263.
97) 앞의 책, pp.260-262.

2. 작품 해설

윤승욱의 여인상에 관한 작품은 다음과 같다.

1) 〈피리 부는 소녀〉
(1937, 청동, 148.8×35×33, 국립현대미술
관 소장, 작품 3-4-1)

현존하는 몇 아니 되는 작품 가운데에서 이 작
품은 역시 고졸한 부분이 있기는 하지만 콘트라
포스토와 음악적 리듬에 어울리는 자세를 구현
한 점에서 다른 작품들에 비하여 우수하다고 평
가할 수 있다.

피리를 연주하는 도상은 고대부터 동아시아미
술에서 빈번하게 나타난다. 예컨대 중국 석굴의
주악비천상이나 고구려 고분벽화에 등장하는 비
천이 그러하다. 그런데 한국 구상조각을 보면 나
체의 여인이 악기를 연주하는 형상이 빈번하게
나타난다. 특히 이런 종류의 작품에서 악기를 연
주하는 자세가 에로티시즘을 더욱 자극하는 특
징을 발견할 수 있다. 결국 악기는 누드 조각의
관능성을 강화해주는 소품으로 등장하는 것이
다. 윤승욱이 이러한 경향의 한국 구상조각에 얼
마나 큰 영향을 미쳤는지는 분명하지 않지만, 그
의 작품에서도 이런 관능미가 쉽게 발견된다.

물론 그 연원은 그리스시대 고전기의 작품으

〈작품 3-4-1〉 피리 부는 소녀

〈표 7〉 윤승욱의 작품(여인상) 현황

번호	작품명	제작 연도	재료	규격(cm)	비고	작품 번호
1	피리 부는 소녀	1937	청동	148.8×35×33	국립현대미술관	3-4-1
2	閑日	1938	석고			3-4-2
3	浴女	1939	석고			3-4-3
4	어느 여인	1940				

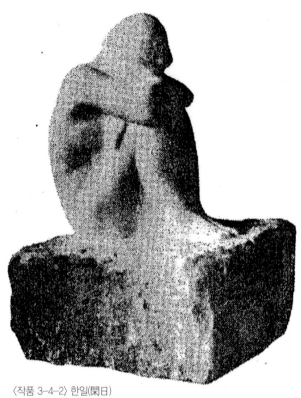

〈작품 3-4-2〉 한일(閑日)

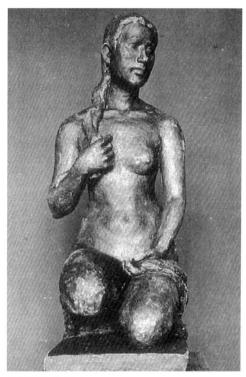

〈작품 3-4-3〉 욕녀

로 소급된다. 소녀의 우아하면서도 탄력 있는 몸매는 다소 수줍은 듯한 표정의 앳된 얼굴과 어우러져 단순한 인체의 묘출이란 단계를 넘어 문학적인 향기까지 풍겨 주는 느낌이다. 더욱이 피리를 불고 있는 설정 자체가 더욱 그러한 분위기를 자극한다고 할까.[98]

2) 〈한일(閑日)〉
(1938, 석고, 작품 3-4-2)

제17회 선전에 출품하였던 작품이므로 그의 초기의 작품이다. 그러나 그가 동경미술학교의 재학생이었다는 점에서 오히려 학생 시대의 습작품이라고 하는 것이 더 정확한 지적이 될 것이

다. 그런 점은 우선 작품에 방법의식이 반영되어 있지 않다는 점에서 드러난다. 그러나 보다 더 지적되어야 할 점은 나체어법(裸體語法)이 터득되어 있지 않다는 점일 것이다. 왜냐하면 이 작품에 나타난 나체는 자세에서도 주제의 애매성이 엿보이지만 감각적으로도 매우 애매하게 처리되어 있다. 곱게 처리된 것은 물론 아니지만, 그 반대의 감각을 느끼기에도 미온적다.[99]

3) 〈욕녀(浴女)〉
(1939, 석고, 작품 3-4-3)

목욕을 하기 위해 쪼그려 앉은 여인의 인체를 묘사한 〈욕녀〉는 동경미술학교의 교육방침을 충

■ ■ ■ ■ ■ ■

98) 오광수, 《이야기 한국현대미술·한국현대미술 이야기》(정우사, 1998), p.62.
99) 한국일보사, 《한국현대미전집 18》(정한출판사, 1983), p.115.

실하게 따른 인체조각으로, 사실성 못지않게 에로틱한 분위기를 자아낸다. 김경승의 회고처럼 1년에 세 사람의 교수가 교대로 지도하며, "사실적인 기법 밖에 다른 것은 하지 못하게 하였으므로" 동경미술학교 출신 유학생들의 작품이 인체조소 위주일 수밖에 없었던 것이다.[100]

3. 작품 평가

윤승욱의 〈피리 부는 소녀〉는 독립 이후 국립현대미술관에서 파손된 상태로 보관되어오던 것을 서울대학교 미술대학에서 그에게 조각을 배운 최의순에 의해 복원되었다. 아쉽게도 윤승욱은 1940년대 일제에 부역하는 작품을 제작함으로써 현재까지 친일미술가로 낙인찍히는 과오를 범하게 되었다.

현재 국립현대미술관에 소장되어 있는 이 작품은 1937년 제작된 작품으로, 현재 남아 있는 조각 가운데에서 그 소재가 확인된 것으로는 가장 시대가 앞선 것이다. 나체의 소녀가 피리를 불고 있는 자세이다. 입상에서 흔히 볼 수 있는 소재이다. 한쪽 다리에 무게의 중심을 두고 또 다른 쪽의 다리는 약간 쉬는 자세를 취하고 있다. 이 역시 입상의 경우 가장 보편적으로 나타나는 작품이다. 이와 같은 자세는 차려 자세로서 있는 것보다 한결 여유로운 자세일 뿐 아니라 몸 전체에 유연한 리듬을 얻을 수 있어 선호되고 있는 자세라고 할 수 있다.[101]

한편 〈피리 부는 소녀〉로 김경승과 함께 특선한 윤승욱은 김경승과 같이 동경미술학교를 졸업한 뒤 동경에 체류하는 중에 이 작품을 제작한 것임을 확인할 수 있다. 이 작품은 제20회(1941) 조선미술전람회에서 특선한 작품이다. 현존하는 유일한 작품이다.

전라(全裸)의 소녀가 피리를 불고 있다. 신화적인 배경을 무시하여 버린다면 왜 소녀가 발가벗은 모습으로 피리를 불고 있는지를 알 수 없게 된다. 마이욜이니 부르델에게서 보는 나녀(裸女)들은 대체로 신화적인 배경을 지니고 있지만, 이 작품도 그렇게 이해하는 것이 좋을 것이다. 이를테면 〈뮤즈의 여신〉이라는 신화적인 테마로 그 점은 소녀의 자세에서 드러난다고 볼 수 있다.

우선 소녀의 자세는 그리스나 이집트의 고대 신상(神像) 조각에서 보듯이 콘트라포스토(contraposto)이며 유방과 성기를 아무런 수치심 없이 드러내 놓고 있다. 아직도 성적인 관심을 갖지 못하는 소녀라고 해야 좋을지. 그러나 작품의 재질에서 받는 느낌은 오히려 그와는 반대라고 할까.[102]

윤승욱이 22회(1943년) 선전에서 특선하면서 인터뷰 과정에서 밝힌 그의 고충 또한 모델 문제였다.

그는 "동경에서만 공부하다가 조선에서 제작은 이번이 처음인데 조선에서 공부하기에 가장 곤란한 점은 모델을 얻기가 어려운 일이다. 이번 모델을 얻는데도 큰 어려움을 받았다. 모델, 자재 등의 어려움을 극복하는 것도 생각하기에 따라서는 공부에 도움이 될 수도 있겠죠."라며 전쟁 아래의 상황을 전하지만 실상 모델에 많은 부분을 의지하는 제작 태도를 전한다.

■ ■ ■ ■ ■ ■

100) 최태만, 《한국현대조각사연구》(아트북스, 2007), p.87.
101) 김영나, 〈한국 근대조각의 흐름과 성격〉, 《미술사학 81》(한국미술사학교육연구회, 1974), pp51-53.
102) 《한국현대미술전집 18》(정한출판사, 1983), p.115.

제5장 순수와 절제의 조각가 _ 김종영

1. 예술 세계

1) 동경미술학교 유학시절

김종영(1915-1982)은 동경미술학교 조각과로 유학(1936-1941)하였다. 그는 이 유학시절 당시 이 학교의 은사들의 영향은 크게 받지 않은 듯하다. 이경성은 다음과 같이 자세히 소개하고 있다.[103]

당시 동경미술학교 조각과에는 아사쿠라(朝創文夫), 다데하다(建畠大夢), 기타무라(北村西望) 등이 교수로 재직하고 있었는데, 김종영이 이들 교수로부터 얼마나 많은 영향을 받았는지는 확실하지 않으나, 화집을 통하여 유럽 조각에 더 큰 영향을 받은 것으로 알려지고 있다.

김종영은 동경미술학교 재학 시절 로댕, 부르델, 마이욜, 콜베(George Kolbe), 메스트로빅(Ivan Mestrovic) 등의 작품집과 루브르 박물관 화집 등 당시로서는 호화로운 화집 등을 여러 권 가지고 있었고, 스케치북 한 권을 들고 학교에 다녀오면 대개는 하숙집에서 이 화집을 보면서 지내는 편이었다. 특히 그는 동경미술학교에서 조각을 배울 때, 로댕의 영향권에 속해 있으면서 특히 독일 고전주의 조각가 힐데브란트(A. Hildebrand)의 영향을 반영하고 있는 콜베의 작품에서 깊은 감명을 받았다고 술회한 바 있다. 콜베의 작품은 김종영에게 많은 영향을 미쳤는데, 콜베의 작품이 형태의 내면에 깃들어 있는 숭고미를 드러내는 까닭에 김종영 자신이 추구하던 예술세계와 부합하였으므로 그를 좋아하였던 것이 아니었을까 짐작할 따름이다.

그의 작업경향은 1950년대의 반추상으로 발전하여 브랑쿠지(Constantin Brancusi)와 아르프(Jean Arp)의 작품에서 발견할 수 있는 순수조형의지에 입각한 매우 기하학적이고 단순하며 명쾌한 형태의 작품을 제작하는 방향으로 나아간다. 그는 복잡하고 정교한 기법보다 작품을 하나의 전체로 있게 하고 작품을 정착시키는 방법이기도 한 것으로서 구성에 주목하였다. 그의 작품이 부랑쿠지 작품에서 발견할 수 있는 순수추상과의 근친성을 지니고 있다고 할지라도 유럽 조각의 경험과는 다른 매우 개인적인 필요성에 의하여 나타내고 있음에 주목할 필요가 있다.

또한 그는 자신의 글에서 자기작품을 크게 ① 주제가 있는 작품과 ② 주제가 없는 작품으로 나누고 있는데, 이러한 구분은 그의 조각이 내적 필연성에 의하여 추상으로 나아갈 수밖에 없음을 밝혀주는 주요한 단서가 된다.

김종영은 작품의 유기적인 구조와 더욱 효과적인 입체를 위하여 균형을 깨뜨리려고 하였으며, 생명의 동적인 상태를 비대칭(asymmetry)에서 찾고자 하였다. 이것이 브랑쿠지의 작품과 그

103) 이경성, 〈양괴에서 생명을 찾는 수도자〉, 《김종영》(도서출판 문예진, 1980), p.9.

의 작품이 구별되는 중요한 내용이며, 또한 김종영의 현대성을 밝혀주는 부분이다. 브랑쿠지는 완벽한 구조, 즉 더 이상 환원할 수 없는 절대적인 형태, 그 원형을 찾아 나가는 과정에서 브랑쿠지 계란형의 '프로메테우스'와 일정한 측정기준(module)에 따라 기하학적 구조가 연속적으로 반복되며 끝없이 상승하는 '무한주'를 창조하였다. 김종영 역시 유기적인 구조로부터 출발하여 궁극적으로 작품 속에서 생명성이 깃들 수 있도록 하였다. 그러나 그는 공간미를 인위적으로 발생하게 만드는 조화, 균형 등의 조형세계로부터 벗어나 인위적인 아름다움보다 자연성에 바탕을 둔 세계를 추구하였다.[104]

김종영은 1941년 동경미술학교 조각과를 졸업하자 1943년까지 계속 모교의 연구과(석사과정)에 머물면서 제작 생활에 몰두하였다. 그렇다고 같은 반 학생들이 출품하였던 문전 같은 전람회에도 출품하지 않고 오직 작품 제작에만 골몰하였던 것이다.

8·15 독립 이후 서울대학교에 예술학부가 설치되어 은사인 장발의 권유로 조각과 교수로 부임하였다.

2) 추상조각의 형성

6·25의 남북전쟁의 참담한 폐허의 1950년대 중반에 김종영은 비로소 추상조각을 시작하였다. 현존하는 작품 가운데에서 그의 초기 추상조각의 면모를 보여주는 것이 〈전설〉이나 〈새〉 등인데 이 작품들의 제작연대가 1958년으로 기록되어 있다.

일찍이 이경성이 김종영의 초기 추상 철조작품인 〈전설〉에 대하여 해석하면서 "김종영은 절제를 아는 작가이다. 요약된 사념(思念)을 최소한의 표현으로 실현하는 것은 그의 엄격한 생활신조에서 오는 것이다."라고 하였다.[105]

김종영의 제자인 유근준은 "그는 독창적인 형태, 가장 기본적인 형상, 단순화된 유기적 생명체의 원형 등을 하나의 조각 작품으로 실현한 독창적인 조각가임이 틀림없다."라고 하였다.[106]

그들이 평가한 것을 볼 때, 그의 작품세계를 관류하는 것이 순수와 절제임을 알 수 있다. 그렇다면 이러한 예술이 어디에서 온 것인가?

최태만은 그 근거를 '선비정신'에서 찾을 수 있다는 결론에 도달하였다.[107]

김종영의 예술세계를 "불각(不刻)의 미(美)"가 만들어낸 순수하고 격조 높은 것이라고 할 때, 그것은 소재에 과도한 인공을 가하지 않은 그리고 가미하지 않은 듯하면서도 깎은 것, 다시 말해 일찍이 공섭의 한국미술의 특징에 대해 논하였던 "무기교의 기교"와 "비균형성", "어른 같은 아이"의 정신이 녹아 있는 "구수한 큰 맛"과 상통한다는 사실에 주목할 필요가 있다.

한편 최이순 교수는 다음과 같이 언급하였다고 소개하고 있다.

"이런 작품이 탄생하게 된 배경을 고찰하면서 나는 그의 사상적 근거가 유학(儒學)으로부터 비롯한 것이라는 잠정적인 결론에 도달하였다. 즉, 그의 작품을 통하여 봉건사회의 지배이념으로서 유교가 아니라 수신(修身)을 제일 우선하는 덕목

■ ■ ■ ■ ■ ■ ■

104) 임영방, 〈김종영 선생의 조형세계〉, 《김종영》(도서출판 문예진, 1980), p.13
105) 이경성, 〈양괴에서 생명을 찾는 수도자〉, 《김종영》(도서출판 문예진, 1980), p.9.
106) 유근준, 〈순수조형의지로 일관한 선구자〉, 《김종영》(도서출판 문예진, 1980), p.16.
107) 최태만, 〈김종영의 예술과 사상〉, 《조형연구 제3호》(경원대학교조형연구소, 2002), pp.55-56.

으로 여겼던 사대부의 곧은 품성과 같은 것을 그의 작품에서 발견할 수 있다는 것이다."

미적인 것의 자율성과 절대성이 구체적으로 나타난 것을 추상미술이라고 할 때, 추상미술은 전통적인 재현미술의 환영을 포기함으로써 자연의 모방이란 고전적 발상의 뿌리로부터 해방될 수 있었다. 그러나 추상미술이 진정으로 가치 있는 것이 되기 위하여 재현미술이 드러내지 못한 세계의 질서와 보편적인 법칙, 사물의 본질 등을 발견할 수 있는 길을 제시해야 한다. 그런 것 없이 형식적인 맥락에서 추상에 집착한다면 궁핍하고 허약한 형식주의를 위장하려는 장치 밖의 그 어떤 의미도 지니지 못하는 것이 될 것이기 때문이다.

우리나라에서 추상조각은 김종영으로부터 출발하고 있다. 한국 추상조각을 논의함에 있어서 평생을 일관되게 추상작업에 매진하여 자신의 영역을 지켜온 작가로서, 또한 미술교육자로서 김종영의 위치는 매우 중요하고 또한 시사하는 바가 크다. 김종영이 인체로부터 추상으로 나아간 경위에 대해서는 자신의 글을 통하여 밝힌 바 있다.[108]

"나는 일찍이 인체에 의해서 제한되어 있는 조각의 모티브에 대해서 많은 회의를 가져왔다. 예술이란 일상생활에서 경험하는 감동을 자유롭게 표현할 수 있어야 한다고 믿어왔다. 그 뒤에 오랜 세월의 모색과 방황 끝에 추상예술에 관심을 갖게 되면서부터 내가 갖고 있던 여러 가지 숙제가 다소 풀리는 듯하였다. 사물에 대한 관심과 이해의 폭이 넓어지고 참으로 실현하기 어려운, 지역적인 특수성과 세계적인 보편성과의 조화

같은 문제도 어떤 가능성이 있어 보였다. 그동안 약 30년 동안의 제작생활은 이러한 여러 가지 과제에 대한 탐구와 실험의 연속이었다고 하겠다. 그래서 나는 완벽한 작품이나 위업을 모색할 겨를도 없었고 거기에는 별로 흥미도 갖지 않았다."

김종영은 자연생태에 가까이 접근하기 위하여 돌과 나무를 주로 사용하였다. 그리고 그것을 지나치게 다듬는 행위를 절제하였다. 초기 추상작업, 이를테면 〈전설〉과 같은 철조작품에서 볼 수 있는 표현적이고 동적이며 정열적인 작품과 비교하여 볼 때, 그가 완전추상의 세계로 들어선 이후의 작품은 매우 정적이고 관조적이며 또한 사색적인 특징을 지닌다.

2. 시대적 배경

1) 국제적 배경

20세기는 역사상 산업의 고도화와 과학기술의 경이적인 발달과 인간의 생활방식을 근본적으로 바꾸어 놓았을 뿐만 아니라 정신영역에 깊이 영향을 미치는 사고 및 행동양식을 전면적으로 변화시켜놓았다.

미켈란젤로 이래 별로 새로운 경지를 보여주지 못하며 침체되어 있던 20세기 조각계에서 로댕에 의하여 열려진 근대조각에의 길은 부르델과 마이욜 등의 여러 작가들의 작품세계는 조각에 새 생명을 주는 것이었다.[109]

그러나 20세기에 들어선 직후부터 조각예술은 또 한편에서 큰 전환점을 이루었으며 추상조

108) 앞의 책, p.53.
109) 이영환, 《서양미술사》(박영사, 1978), p.384.

각의 출현이 바로 그것이다.

그리고 이 추상조각의 출현은 ① 순수조형의 추구와 ②강한 표현성의 추구로 나누어졌다.

첫째, 피카소(Pable Picasso), 브라크(Georges Braque)에 의하여 일어난 입체주의의 운동이 공헌한 시기이며, 세잔(Paur Cezanne)이 도달한 지점과 아프리카조각의 영향으로 조각계에는 립치쯔(Jacques Lipchitz), 자드킨(Ossip Zadkine), 아키펭코(Alexander Archipenko) 등에 의하여 전개되고 있었다. 이 입체주의 운동이 보치오니(Umberto Boccioni), 새베리니(Gine Severini)의 미래주의로 이끌었다. 미래주의자들은 예술의 본질이 아라비아 풍(Arabesque)을 형성하는 덩어리의 시각과 개념에 혁신을 일으키지 않고는 어떤 예술의 혁신도 있을 수 없다고 단정하였으며, 조각의 맹목적인 모방에 대해 고발을 하여 조각이념 자체에 큰 변혁을 가져왔다.[110]

둘째, 이러한 시기에 제1차 세계대전이 발발하게 된다. 제1차 세계대전으로 인한 폐허는 합리주의의 모순을 보여주었고, 이때부터 인간 자신의 이성에 대한 불안, 불신감 등이 1916년에 다다이즘(Dadaism)을 발생하게 하였다. 뒤샹(Marcel Duchamp), 아르프(Hans Arp), 에른스트(Max Ernst) 등이 참가한 다다이즘은 모든 것에 대한 부정의 형식으로 사회, 도덕, 과학, 미학, 종교 기타 모든 과거의 관습을 부인하고 새로운 것만을 요구하였다.

1950년대에는 추상표현주의가 세계화단의 주류를 이루었고, 1960년대에 이르러서 세계미술의 대세는 생활주변의 물품이나 폐품을 모아 작품을 구성하는 Neo-Dada, New-Realism 등의 조립(Assemblage) 예술에서 간결한 형태, 명쾌한 색채, 단일구성을 특징으로 하는 팝아트(Pop Art), Primary Structure, Minimal Art 등의 Hard- Edge예술 그리고 색광은(色光隱) 등 새 시대의 온갖 소재를 동원하여 새로운 시각예술 내지 환경예술을 실현하려는 Happning, Kinetic 등의 다양한 예술운동이 전개되고 있었다.

2) 국내적 배경

위와 같이 국제적으로 유럽의 미술이 전개되는 시기에 우리나라는 20세기에 머물고 있으면서도 세계의 근대사의 흐름의 와중에 독립을 맞이하고, 6·25동란 이후 사회적 불안정과 혼란의 시기를 거쳤다.

이러한 사회상황 속에서 한국의 근대조각의 형성이 일본에서 유럽의 조각을 배운 유학생들에 의해서 이루어졌다는 사실은 한국의 근대조각이 다른 예술분야에 비하여 자각의 시간이 늦어졌다는 원인이 된다. 이 시기의 조각은 창조적 표현에 앞서 기초적인 원리의 습득이 우선 문제가 되었기 때문에, 종래의 종교를 바탕으로 삼은 불교조각의 제작에서 탈피하여 새삼스럽게 인체를 사실적으로 표현하였고, 작품의 경향은 그들이 공부한 동경미술학교의 아카데미즘이 지배적이었으며 아직 수용과정에 있어 그것도 일본의 유럽 조각의 편중으로 소조의 새로운 방법에 의하여 점토와 석고를 다루었다.[111]

1945년 8월 15일 독립을 맞이하게 되어 민족적 자각이 생기고, 모든 부문에 대한 기대와 더

110) 강태성, 〈현대조각의 동향〉, 《예림 제3집》(이화여자대학교 미술학회, 1971), p.7.
111) 이경성, 〈양괴에서 생명을 찾는 수도자〉, 《김종영》(도서출판 문예진, 1980), p.114.

불어 미술에서도 하나의 질서를 이룩하자는 움직임을 보여 많은 미술단체가 창설되었으나 정국의 불안정이 지속되었다.

사실상 한국의 근대조각은 이와 같은 두 사실을 바탕으로 출발하였다 하여도 과언이 아닐 만큼 김종영의 가치는 지대하다. 그러나 독립 이후 계속 국전을 통한 조각은 1960년대까지는 대체적으로 조선미술전람회 때의 리얼리즘의 여파로 사실풍을 벗어나지 못한 새로운 것이 없는 답보적인 상태에 머물고 있었던 것이다. 이것은 정부 수립과 더불어 미술대학은 대학대로 체제형성에 급급하였으며, 국전은 국전대로 인적 구성에 급급하였기 때문에 작품의 질적 향상을 문제로 삼기에는 이른 감이 있다고 할 수 있었다.

이러한 안이한 태도가 6·25사변으로 인하여 외국사조의 급격한 도래로 크게 자극을 받게 되어 사실풍의 조각에서 3차원의 이미지를 새롭게 자각하는 추상조각으로 비약하려는 하나의 과도기를 맞이하게 되었다.[112]

3) 예술환경

1950년대 후반기에는 회화부문처럼 조각계에서도 추상에 대한 관심이 고조되었다. 추상조각에 대한 관심은 소재에 대한 관심으로 연결되었고 그때까지의 나무, 돌, 청동이 주류였던 조각의 소재에 철조를 비롯한 금속이 새로운 소재로 등장하였다.

이러한 유럽의 새 조류를 받아들이면서 한국 근대조각의 도입과 혼란의 어려운 시기에 활동한 조각예술의 선각자이자 추상조각의 선구자인

김종영은 일제 아래에서 근대조각에 뜻을 둔 최초의 한국인 가운데 한 작가로 알려져 있다. 그는 김복진에 이어 동경미술학교 조각과에 입학한 한국인으로 동경에서 공부하였지만 일본인들이 받아온 유럽의 아류에 눈 돌리지 않고, 혼자서 유럽 조각의 본질에 접근하려 하였으며 로댕, 부르델, 마이욜 등 근대조각가들의 작품세계에 근접하게 되면서 조각예술의 특성과 기본원리를 터득하였다.

이 당시의 작품으로는 그가 동경미술학교 조각과 1학년 재학 당시 여름방학 때 귀국하여 제작한 소녀의 흉상 즉, 〈소녀상〉이 있다. 이 작품은 현존하는 근대조각 작품 가운데 그 연대가 가장 오래된 작품 가운데 하나로, 그의 초기 시절 작품을 보여주는 자료가 될 뿐만 아니라 기록만 있고 작품이 없는 상황에서 우리 근대조각사의 귀중한 자료가 되는 것이다.

김종영은 1953년 국제전에 출품하여 입상(런던 테이트갤러리 주최 〈무명정치수를 위한 기념비〉, 1953년 3월 1일-4월 13일)을 하였다는 사실은 오랜 세월이 지난 오늘날 김종영의 실력을 재평가할 수 있다. 이 국제전에 마리니(Marino Marini)나 이 전시회에 심사위원장으로 참가하였던 무어(Henry Moore)와 같은 그 당시의 몇몇 대가를 제외하고는 근대조각의 엘리트라는 거장들이 거의 모두 이 국제적 경쟁에 참여하였기 때문이다. 김종영의 작품은 바로 이들 근대조각의 세계적 거장들과 어깨를 나란히 하고 있었다는 증거이다.

김종영의 입상 작품은 비록 그것이 석고작품으로 입상의 형태를 띠고 있지만, 그의 예술이

■ ■ ■ ■ ■
112) 유승준, 《현대미술론》(박영사, 1978), p.38.

사회나 시대에서 유리될 수 없다는 강력한 그의 작가정신의 출발을 보여주는 소중한 작품임이 분명하다. 이 나라 조각 역사에서 처음으로 국제 전에 입상함으로써 우리나라 조각계에 커다란 파문을 일으키기도 하였다.

여기에서부터 추상으로의 긍정적인 형태 해체 과정이 시작된다. 그는 새로운 방향을 제시하는 작가 자신의 내면의식을 노출한다는 추상 양식의 전개로 우리나라 조각예술에 새 길을 열었다.

1950년대 후반 무렵부터 종래의 인체 위주에서 벗어난 소재의 법칙과 구조에 따르는 순수 조형적 공간을 추구하기 시작하였다. 초기에 그는 인체를 다루는 데에서 출발하였다. 물론 형태도 구상이었다. 여기에서 주제의 한정과 제약이라는 구속감을 느끼고 점차 추상적 형태로 변모하여 나갔는데 거기에서 해방감을 얻고 그의 조형 세계가 꽃피기 시작하였다. 이러한 현대적 조형을 체험한 그의 영향은 서울대학교 미술대학을 중심으로 한 세대의 형성에 밑거름이 되었으며, 추상조각의 도입과 정착에 중추적 역할을 하였다.[113]

나아가 김종영은 조각 자체가 지니는 진정한 의미를 그 시대의 조류에서 분명히 인식하고 모든 제약을 탈피하여 작가의 양식적 개념에 따른 세계성의 추구로 집약시킴으로써 현대조각예술의 선구적 역할과 정신적 지주로 인정된다.[114]

추상조각의 선구적인 조각가는 김종영이었다. 그는 그때까지 인체조각에 몰두하고 있는 당시의 조각계에 추상미술의 시각과 소재에 대한 인식을 새롭게 하였다. 김종영은 초기의 사실주의

에서 떠나 1950년대에는 타원형의 단순화된 둥근 얼굴과 고요한 표정의 조각을 제작하는데 상징주의적 꿈과 몽상의 세계를 느끼게 하지만 형태에서는 브랑쿠지의 영향을 분명히 보여준다. 그는 그 뒤에도 타고난 감수성과 조형감각으로 강렬하고 순수한 형태와 재질감을 살린 소품조각을 추구하였다. 그는 목조, 석조, 철조의 여러 가지 소재를 다루면서 선과 면의 대조 및 교차, 유기적인 곡선과 입체주의이며 기하학적 형태들이 같은 시기에도 동시에 나타나는 작품들을 제작하여 우리나라 추상조각에 선구적 위치를 차지하였으나 기본적으로는 현대추상조각의 선조들인 브랑쿠지, 아르프, 헵워스 등의 영향에서 벗어나지는 못하였다.[115]

김종영이 조각가로서 두각을 나타낸 것은 1953년 런던에서 개최한 국제 조각대회에 출품하여 입상한 이후의 일이다. 당시 폐쇄적인 한국의 미술계는 김종영의 국제전에의 입상으로 커다란 파문을 일으켰던 것이다.

가장 전통적인 김종영이 가장 보편적인 국제성을 띠게 된 것도 그의 예술가로서의 본질이 시간과 공간을 초월하여 영원을 바라보는 자세를 견지하였기 때문이다. 그리하여 미술사적인 측면에서 본 김종영은 마치 한국의 근대조각사의 이정표이기도 하다.

일찍이 사르몬 라이낙은 그의 저서인 《아폴로》의 서두에서 '예술은 고독의 소산'이라고 갈파한 바 있다.[116]

김종영이 고독하다는 것은 선천적인 그의 체질 때문이지만, 그 고독은 그의 인격을 완성하고

113) 오광수, 《한국미술사》, 열화당, 1979, p.164.
114) 이순지, 〈한국신미술의 수요와 표현양식의 변화〉(이화여대 미술학회, 1979), p.34.
115) 김영나, 〈한국 근대조각의 흐름과 성격〉,《미술사학 (81)》(한국미술사교육연구회, 1974), pp.57-58.
116) 박수진, 〈김종영의 삶과 예술〉, 《월간미술 (243호)》(2005년 4월호), p.7.

예술을 형성하는 데 큰 힘이 되었던 것이다. 침묵에 사로잡혀 눈으로만 자연의 신비와 우주의 아름다움을 응시하고 있던 그의 고독한 모습은 바로 그가 타고난 천성인 고독한 성격과 후천적으로 터득한 침묵의 대가였던 것이다.

김종영의 예술을 한마디로 표현한다면 생명의 근원을 찾아 양과 괴를 헤매는 엄숙한 미의 수도자라고나 할 수 있다. 가장 근원적인 것을 찾아서 거기에다 생명을 불어넣는다는 것은 모든 예술가의 사명이지만 김종영은 그 탐험의 길이 엄숙하다. 화려하지도 않고 동반자도 없이 외로이 길을 걸어가기 때문에 그의 미적 탐색의 길은 남보다 고달프다.

김종영의 예술을 금욕주의라고 하는 것은 그 나름대로의 의미가 있다. 그것은 최소의 표현으로서 최대의 성과를 얻는다는 의미도 된다. 옛날 그리스의 스토아학파의 철학자들처럼 그는 침묵을 웅변보다도 더욱더 중요시하였다.

또한 중세의 무명의 조각가와 같이 미의 구현을 자기의 세속적인 영광에 예술정신의 구현으로 돌렸다. 오히려 극단적인 표현을 빌린다면 표현은 인간정신 속에 내재하고 있는 미적 감정을 발산시키는 것이기 때문에 표현을 하지 않는 그 상태가 오히려 가장 순수한 것이라고 생각하였을지도 모른다.

하나의 물체에 자기의 미적 감정을 의탁하기보다 자기의 전 생활을 미적 구현으로 하는 것이 더욱더 중요한 일이라고 생각하였을지도 모른다.

여기에 예술은 곧 생명이요 생활은 곧 예술이고 그것을 만들어 낸 사람이라는 개념이 성립되는 것이다. 하찮은 기술은 인간에게 자만을 주고 그 자만은 급기야 간직하여야 할 가장 소중한 정신을 저버리는지도 모른다.[117]

김종영의 작품에 대해서 언급하자면 우선 1953년 3월 10일부터 4월 13일까지 런던테이트갤러리에서 개최된 〈무명정치수를 위한 기념상〉이라는 주제를 갖고 있는 국제조각대회에 입상한 작품이다. 이 작품은 석고조각으로서 소재를 최대한으로 살리면서 주어진 주제인 무명 정치수에 대한 애정을 토로한 작품이다. 요약된 수법과 덩어리의 역학이 보는 사람의 시각에 큰 감동을 주었다.

1959년 중앙공보관에서 개최한 장우성과의 '2인전'은 김종영의 작품을 한 자리에 모아서 볼 수 있던 유일한 기회였다. 목조, 석조, 철조 등 여러 가지 소재를 사용하여 표현된 그의 작품은 그야말로 응결된 시 정신 그 자체였다.

최태만은 당시 이 전람회에 나타난 김종영의 작품을 혼탁한 현대조각의 이정표라고 높이 평가하였다. 여기에서는 표현 양식에 있어서 구상에서부터 추상에 이르기까지 자유자재였는데, 그것은 이 예술가의 경우 양식이란 그때그때 예술 정신의 표현 방식일 따름이며 아무 의미가 없다는 것을 보여준다. 이와 같은 밀도가 있고 공간성에 충실한 작품은 국전이나 한국미협전 등에서 때때로 관람할 뿐이었다.

1950년대 중반 이후의 다양한 시도, 특히 용접조각 작업을 경험하면서 김종영은 새로운 조형세계에 눈을 돌리게 되었고 장우성과의 '2인전'은 그동안의 실험에서 거둔 결과를 점검해보는 기회였다. 작가 스스로도 "인체에 한정되어

117) 최태만, 〈김종영의 예술과 사상〉, 《조형연구 제3호》(경원대학교조형연구소, 2002), pp.95-96.

있는 조각의 모티브에서 많은 회의를 가져왔으나 오랜 세월의 방황, 모색 끝에 추상예술에 관심을 가지면서 숙제가 다소 풀리는 듯" 하였고, "지역적인 특수성과 세계적인 보편성의 조화 같은 문제도 어떤 가능성이 있어보였다."라고 말한 바와 같이, 이 전시회 이후 1960년대 김종영의 작품세계는 추상적인 성격이 농후해졌다. 김종영은 '2인전' 이후로 철조조각을 더 이상 계속하지 않았지만 이 전시회 이후에 나타나는 변화는 그의 용접조각이 1950년대 중반부터 모색해온 추상실험에 전환점을 마련해주었으리라는 추측이 가능하다.

김종영은 해방 이후부터 1960년대까지의 한국 조각계를 회고하는 글에서 1960년대 이후를 추상적 경향이 짙어간 시기로 꼽았다. 1961년 국전 규정 개정으로 추상조각가들이 심사위원으로 선출되고 추상작품들이 다수 입상을 하게 된 이후, "대부분의 작가가 말썽 없이 추상의 경향으로 작품이 변모해 갔다."라고 당시 상황을 이해하였던 것이다. 그리고 이렇듯 추상으로의 쏠림은 김종영 자신도 마찬가지였다. 또 추상으로의 전환과 함께 소재 선택에서도 변화가 일어났다. 1950년대 말까지 돌, 나무와 함께 브론즈, 철조각까지도 소재로 사용하였던 김종영은 1960년대 이후 목조와 석조를 중심으로 작업을 해나갔다. 내용의 변화는 형식의 변화를 수반한다는 점에서 조각소재로 나무와 돌에 대한 경도는 그 이전에 나타난 모티브의 변화를 반영한다.

1960년대 초에 제작되었을 것으로 추정되는 목조작품 두 점은 추상이라는 형식에서뿐 아니라 인체에서 벗어나 주변에서 흔히 마주칠 수 있는 대상을 모티브로 삼았다는 점에서도 당시 그의 작품세계에서 일어난 변화를 보여준다. 스스로 밝혔듯이 김종영은 추상에 관심을 가진 후부터 "일상생활에서 경험한 감동을 자유롭게 표현해야 하는 예술의 목표"에 다가갈 수 있는 가능성을 발견하였고 주변 사물에 대한 이해의 폭도 넓혀갔다.[118]

3. 조형관

현대조각이 정착하는 과정에서 우리나라 추상조각의 선구자인 김종영 작품의 조형적 특성을 고찰하여 그의 조형관과 표현활동에 대하여 파악함으로써 추상조각의 영역을 보다 이해하는 데 도움이 되고자 한다.

이 절에서 김종영 작품의 조형적 특성을 파악하기 위하여 김종영 작품의 시대적 배경에 관하여 설명하고자 한다. 김종영 작품은 표현 형태에 따라 ① 구상 형태, ② 기하학적 형태, ③ 유기적 형태로 분류할 수 있다.[119]

이 절에서는 구상형태에 한정하여 논하기로 한다.

구상형태의 작품 특성은 형태가 정적이며, 부분과 전체와의 관계가 통일감을 갖는다. 또한 조형공간의 무리한 설정이나 과장을 피하고 요약된 현실초월의 중요한 이미지로 공간을 함축하려고 노력하였다.

조형예술의 표현양식은 크게 ① 구상적인 양식과 ② 추상적인 양식으로 분류할 수 있다.

118) 조은정, 〈우성 김종영의 1950년대 석조에 대한 연구〉 (한국근현대미술사학회, 김종영미술관 공동주최, 2011년 한국근현대미술사학회 김종영의 초기작품 세계, 2011. 12. 17.), p.48.
119) 김종영, 《김종영 작품집》(도서출판 문예진, 1980).

먼저, 구상적인 표현이란 작품의 대상이 자연계에 존재하며 어떤 형태이건 우리가 지각하는데 익숙하게 표현하는 양식이다.

다음으로, 추상적인 표현은 처음부터 현실 또는 자연의 어떤 구체적인 대상을 전제로 하지 않고 작가의 내적인 감동 또는 필연성에 의하여 작품을 표현하는 양식이다.

김종영이 추구하여 온 그의 예술에 있어 표현양식은 초기에는 인체를 대상으로 하는 것에서부터 출발한 구상적인 표현을 추구하였고, 1950년대를 전후하여 추상적인 표현으로 전환되었다.

김종영이 유학을 갈 때의 국내 분위기는 어떠하였을까? 조각이 국내에 도입된 때는 1919년 김복진이 일본에서 유럽의 조각 기법을 배우고 돌아오면서부터였는데, 김복진이 조각을 미술의 한 장르로 인식하였다는 것은 획기적인 변화였다. 이 시기 일본 조각은 로댕이나 부르델 등 사실적인 조각이 주류를 이루었기에 유학생을 통하여 소개되는 국내 조각은 이러한 영향을 받았다. 따라서 인물상을 위주로 소재의 기본적인 기법을 습득하였고 두상이나 입상이 주로 제작되었다. 김종영의 가장 초기작이며 현존하는 가장 오래된 작품으로 알려진 1936년의 석고 두 점은 시기적인 특징과 김종영의 초기 습작단계를 살펴볼 수 있는 작품이다.[120]

1936년 김종영이 일본 동경미술학교에 입학하였을 때 일본에서는 균형과 비례에 의한 인물상을 조각수업의 기본기로 인식, 수업하고 있었다. 그는 이러한 이 학교 일본교수들의 영향을 받기보다는 서양조각가들의 화집을 보면서 대부분의 시간을 보냈다. 미술대학 학생들이 전람회의 입선을 성공의 지름길로 보며 작업에 전념할 때, 김종영은 기법에 매몰되기보다는 자신의 조형세계를 형성하여 나갔다. 그의 작품을 보고 일본교수가 종이인형 같다고 놀렸다는 것은 그가 일본 조각의 영향 아래에서 작업하려 하지 않았음을 보여주는 한 예라 하겠다. 그는 대학원과정을 마치고 1943년에 귀국하였다.

1960년대에서 1980년대에 제작된 작품들은 통일적으로 구분하기가 쉽지 않다. 석고, 청동, 돌, 나무, 대리석 등 다양한 소재를 사용하였을 뿐 아니라 유기적인(organic) 형태와 기하학적인(geometric) 형태가 시기적으로 뒤섞여 있고, 기하학적인 형태에서도 유기적인 특성이 나타난다. 이것은 자연에 기반을 둔 형태를 추구하며, 그때그때의 감동과 이미지에 따라 폭넓은 세계를 펼쳐나가자고 한 작가의 작업관을 살펴볼 수 있는 대목이다.

우선 기하학적인 작품들을 살펴보면 주로 삼각형, 사각형을 기본으로 하여 단순화하거나 1960년대 초에 남대문을 개보수하면서 폐품으로 버려진 소나무를 재활용함으로써 손질을 최소화하고 나무의 갈라진 흔적을 그대로 노출함으로써 물질적인 대상으로서의 덩어리 감에 관심을 나타냈다.

유기적인 형상의 작품들은 자연의 생명감을 보여주기보다는 비대칭을 이루면서 보는 방향에 따라 다른 볼륨감을 인식하게 한다. 면에 따라 느낌이 다르며, 비어 있을 것 같으면서 채워져 있고, 평행할 것 같으면서 어긋나 있다. 그의 작품에서 면의 변화가 다양한 것은 무수한 드로

잉을 통하여 형(形)에 접근하였기 때문이다.[121]

그는 단지 조각의 밑그림으로서 드로잉을 제작한 것이 아니었다. 그에게 드로잉은 사물을 이해하고 자연의 본질을 탐구하는 과정이었다. 즉, 신체의 일부분이나 자연의 구체적인 대상인 꽃, 새순, 나뭇가지 등을 유추하여 볼 수 있는데, 이러한 형태에서는 살포시 솟아오는 기운과 율동감을 느낄 수 있다. 그의 작품 일부는 브랑쿠지와 아르프의 작품과 형식상 유사함을 발견할 수 있지만, 이들의 영향에서 벗어나 자연에 기반한 형태를 추구하여 나갔다. 즉, 반복과 비례를 적어놓은 산수, 추상화 등 끊임없이 주변을 스케치하였다. 현재 남아 있는 드로잉만도 3천여 점이 넘어 작가의 작업 열의를 읽을 수 있을 뿐 아니라 선에서는 작가의 성품처럼 단아하고 강인한 기백을 느낄 수 있다.

공공조각의 제작에서도 그의 곧은 성품을 살펴볼 수 있다. 1960-1970년대 정부의 재정적 지원으로 조각가들이 공공조각을 제작하는 것이 붐을 이룰 때 그는 단지 3점을 제작하였다. 탑골공원의 〈3·1독립선언기념탑〉과 포항의 〈전몰학생기념탑〉, 〈현재명상〉이 그것이다.[122]

최소의 표현으로 최대의 효과를 의도하고 있는 김종영의 예술적 자세는 어느 의미에서는 자기의 본능을 최대한으로 억제하고 있는 금욕주의자인지도 모른다.

예술은 표현이기에 예술가가 갖고 있는 기쁨의 하나는 표현의 과정에서 얻어진다. 그 예술가에게만 허용된 금단의 열매 또는 쾌락을 그는 최대한으로 억제함으로써 자기의 체통을 지킨다.

깊은 침묵과 같은 그의 표현의 태도는 모든 일급의 예술가에서, 더욱 동양의 사대부에서 볼 수 있는 생활적 태도인 것이다. 근래 서양의 미학에서는 미술의 표현에서부터 시작된다고 한다. 그러나 동양의 미학에서는 예술의 시작은 마음속에 일어나고 있는 창조적인 근원 그 자체이고, 표현은 오히려 예술의 발산을 의미하는지 모른다. 김종영은 바로 이와 같은 동양적 전형의 군자이고 인간이었던 것이다.

"나는 창작을 위해서 작업한다고는 생각하지 않으며 나에게 창작의 능력이 있다고는 생각하지 않는다. 따라서 개성이나 독창성에 대하여 지나친 관심을 갖기보다 자연이나 사물의 질서에 대한 관찰과 이해에 더욱 관심을 가져왔다."라고 언급한 김종영의 조형관은 대자연 공간에 순응하는 조형세계이다. 그는 작품을 제작하는 과정에서 조형원리를 적용하여 결과적으로 이에 발생되는 공간성이 아니라, 대자연의 공간이 절대적 전제로 되어 거기에 흡수되는 조형성으로 작품이 공간성을 낳게 하지 않고 작품을 직접 대자연 공간 속에 끼어들게 한다.[123]

그의 조형성은 자신이 지적하듯이 형태미를 위한 것도 아니며 작품을 위한 특수한 성격의 것도 아니다. 그것은 자연 속에 자연스럽게 맥을 같이하고 있는 형(形)인 것이다.

그의 작품들은 그의 말대로 창작을 위한 창작이 아니라 한정된 시간 속에서 무한한 가치를 찾아내려는 구도자적인 몸짓과 마음가짐으로부터 질서매김하는 세계이다. 그의 작품에서 질서란 단순히 조형적인 것이 아니라, 근원적인 아름다

121) 김종영, 《김종영 작품집》(도서출판 문예진, 1980), pp.78-79.
122) 앞의 책, pp.76-77.
123) 앞의 책, p.18.

움의 본질을 찾아 그것을 스스로의 분신으로 환원시키려는 물질과 정신의 만남을 뜻한다.[124]

그는 돌이나 나무 그리고 쇠 같은 물질을 사용하여 그 물질 이상의 것을 조형의 방법으로 이룩하고 생명을 부여함으로써 무기적인 생명체로 환원시켰다.[125]

그리고 표현의 인간 정신 속에 내재하고 있는 미적 감정을 발산시키는 것이기 때문에 표현을 하지 않는 그 상태가 오히려 가장 순수한 것이라고 생각하였다. 그래서 그는 형태를 다루는데 그 형태 본래의 체질을 중요시하며 형태에 강제성을 주지 않고 그 물체가 스스로 그렇게 되는 것처럼 제작하였다.

"절대적인 아름다움을 나는 아직 본 적이 없고 그런 것이 있다고 믿지도 않는다. 이것은 전지전능한 조물주에 속하는 문제"라고 언급한 그의 말 속에서 이해되며 그의 모든 작품들은 하찮은 지식이나 기술 때문에 자만에 빠지고, 그로 인하여 간직하여야 할 가장 소중한 인간정신의 상실을 회복하려는 지극히 인간적인 통찰력에 바탕을 두었다.[126]

그가 보여주는 조형세계는 어떠한 미관을 위한 조형은 아니고 조형을 전제로 한 공간과 시간 차원의 예술관으로 깊은 관찰과 고찰, 분석 및 경험이 합쳐져서 나온 결과이다.[127]

이와 같은 생각으로 김종영은 작품을 제작하는데 자연과의 동화감, 소재에 대한 충실을 통하여 완전한 3차원을 실현하고 표현의 힘과 생명력을 나타내고자 하였다.

"조형예술에 있어 형태가 명료하려면 첫째 물체에 대한 관찰과 인식이 철저하여야 하며 형태에 덧살이 붙어 있는 한 결코 명료할 수 없다. 철두철미하게 덧살이 제거되기까지 추궁하는 집요한 노력이 필요하고 형체와 공간 사이에 불필요한 것이 없어야 한다.[128]

사물을 이렇게 명확하게 표현하는 태도는 아무래도 동양인이 서양인보다 못한 감이 있다. 의지와 행동에 있어 적극성이 부족하고 사물을 인식한다는데 과학성이 부족한 탓이 아닌가 한다. 이념이나 표현을 명확하게 한다는 것은 모든 예술에 있어 가장 기본적인 요건이다."[129]

"조형예술에서 달성하려는 예술적 기도가 아름다운 것을 실현하려는 것이라기보다 감동적인 것이라든지 인간성을 확대시키는 시각적 현상을 확인하는 노력이라고 보는 것이 타당할 것이다."[130]

"현대의 조형이념이 형체의 모델링에 있는 것이라기보다는 작가의 정신적 태도를 더욱 좋아하고 있는 것은 동양사상의 불각(不刻)의 미(美)와 더욱 상통한다고 볼 수 있다."라고 하였다.[131]

이상의 김종영이 언급한 내용에서 그의 조형관을 확인할 수 있다.

124) 앞의 책, p.18.
125) 윤명로, 〈김종영의 조각〉,《뿌리 깊은 나무(제50호)》(1980), p.3.
126) 이경성, 《한국현대미술대표작가 100인선》(금성출판사, 1976), p.3.
127) 최종태, 〈절대를 향한 탐구〉,《공간(제15권 제4호)》(1980), p.27.
128) 윤명로, 〈김종영의 조각〉,《뿌리 깊은 나무(제50호)》(1980), p.3.
129) 유근준, 〈절대조형의지로 일관한 선구자〉,《계간미술(제4권 제4호)》(1979, 12), pp.53-54.
130) 최종태, 〈절대를 향한 탐구〉,《공간(제15권 제4호)》(1980), p.48.
131) 임영방, 앞의 책, p.15.

4. 작품 해설

김종영의 여인상에 관한 작품은 다음의 〈표 8〉
과 같다.

1) 〈소녀상〉
(1935, 석고, 42×27×22, 국립현대미술관
소장, 작품 3-5-1)

〈소녀상〉은 1936년에 제작된 머리를 두 갈래
로 묶어 옆으로 늘어뜨린 소녀의 두상으로 그가
남긴 최초의 조각 작품이며, 한국 근대조각으로
현존하는 가장 오래된 작품이다. 유학시절의 수
학기의 습작임에도 정확한 데생과 터치가 섬세
하며 전체적인 느낌이 부드럽다.[132]

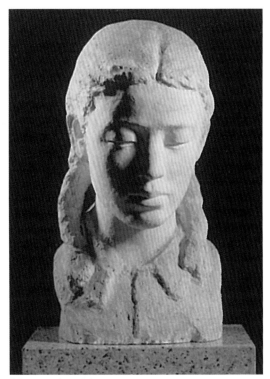

〈작품 3-5-1〉 소녀상

〈표 8〉 김종영의 작품(여인상) 현황

번호	작품명	제작 연도	재료	규격(cm)	비고	작품 번호
1	소녀상	1935	석고	42×27×22	국립현대미술관 소장	3-5-1
2	아내의 얼굴	1950	돌	24.5×16.5×19		3-5-2
3	조모상	1936	석고 채색	20×22×37	김종영미술관 소장	3-5-3
4	여인입상	1936	돌	50×22×17		
5	작품 A	1973	나무	60×20	작가 소장	3-5-4
6	입상 A	1964	나무	40×12×12	작가 소장	3-5-5
7	입상 B	1965	나무	130×35	작가 소장	3-5-6
8	두상 B	1970	대리석	50×20	작가 소장	3-5-7
9	나상	1974	석고	71×19×17	런던테이트갤러리 출품	3-5-8
10	새	1953	나무	55.5×9×7	제2회 국전 출품	3-5-9
11	전설	1958	철	77×65×70		3-5-10

132) 이경성, 《한국현대미술대표작가 100인선》(금성출판사, 1977), p.4.

2) 〈아내의 얼굴〉
(1950, 돌, 24.5×16.5×19, 작품 3-5-2)

〈아내의 얼굴〉은 대리석이므로 보는 느낌은 견고하지만 기법이 독특해서 그 견고한 맛이 사라지고 부드럽게 보인다. 더욱 안면을 사실적으로 묘사하면서 머리의 표현을 양식화(樣式化)한 것이 눈에 띤다. 최소의 표현으로 최대의 효과를 얻는 것은 비단 김종영의 경우에만 소중한 것은 아니다. 그러나 김종영은 우리나라 현대 조각가 가운데에서도 침묵을 그의 작품 속에 구현하고 있는 체질이다.[133]

현재 1950년대 작품으로서 실제 볼 수 있는 석조는 〈아내의 얼굴〉로, 그렇게 크지 않은 조각으로 보존 상태는 매우 양호하다. 그런데 이 작품은 김종영 생전의 도록에 소개된 적이 없어 정확한 제작연대를 추정하기 어렵다. 다만 1950년대 작품이라는 김종영미술관에서 발간한 《김종영 인생, 예술, 사랑》의 자료에 따라 이 작품의 제작기법과 작품의 특징은 다음과 같다.

김종영은 1949년의 드로잉의 〈부인〉(1949)은 이 작품과 유사한 느낌을 준다. 반듯한 이마, 적당히 높은 코와 도톰한 입술 그리고 부드러운 뺨은 김종영의 아내에 대한 잔잔한 애정을 드러내 보여준다.

인물의 두상은 전체 세 부분으로 나누어 볼 수 있는데 얼굴과 머리카락 그리고 목 부분이다. 비교적 작은 조각이라 나무로 만든 중간대에 올려진 목은 수직의 원통형으로 보인다. 하지만 어깨로 이어지는 부분의 중앙에는 쇄골의 볼륨이 표현되어 있어 세밀한 관찰과 표현을 목표로 하고

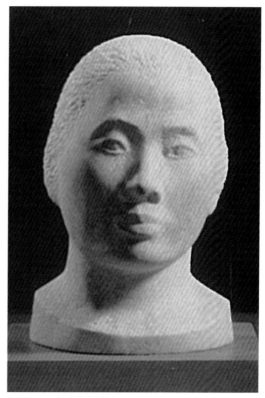

〈작품 3-5-2〉 아내의 얼굴

있음을 알 수 있다.

인물은 머리카락을 단정히 모아 위로 올려 얼굴의 윤곽이 드러나 있다. 눈과 입 등은 경계를 명확히 하지 않고 부드럽게 흘려서 마치 인상주의 조각에서 볼 수 있는 것과 같은 운동감과 시간성이 배어 있다. 얼굴의 근육은 미세하면서도 내부의 뼈가 느껴지는 굴곡을 표현하였다. 이는 그가 인체해부학에 기초한 조형을 하였음을 의미한다. 그는 실제로 부인에 대한 많은 드로잉을 남겼으므로 골격과 피부의 표현에 이르기까지 세밀한 표현이 가능하였다. 그런데 이러한 인체 두상은 흔히 입체 표현방식의 명암과 그림자로 명암을 나타내고, 이를 조각으로 옮기는 것이다.

제Ⅲ부 초기 한국 조각가의 예술관과 작품 해석

〈아내의 얼굴〉이 1950년대 제작한 것이라면 김종영은 이미 많은 공구를 사용하고, 약간의 전동공구까지 사용하였던 것을 알 수 있다. 그럼에도 표면에서 고운 정을 사용하여 약간은 모호하고 부드러운 피부의 질감을 살려냈으며, 머리카락의 직선 효과를 위하여 대상의 표현에 맞는 여러 종류의 끌로 다양하게 사용한 것을 확인할 수 있다.[134]

3) 〈조모상〉
(1936, 석고 채색, 20×22×37, 김종영미술관 소장, 작품 3-5-3)

유학을 떠나기 직전에 제작한 그의 조각 작품인 〈조모상〉을 보면 비단 회화적 재능뿐만 아니라 조각에서도 탁월하였음이 확인된다.[135]

4) 〈여인입상〉
(1936, 돌, 50×22×17)

1950년의 제8회 국전에 출품한 〈여인입상〉은 직립한 채 오른쪽으로 머리를 기울이고 두 손을 앞에서 모두어 잡고 있다. 실제로 형태는 직육면체를 크게 벗어나지 않은 것으로 구상적인 관점에서는 머리와 몸체의 연결, 가슴의 표현이 유려하지 않다. 하지만 사진재료를 통해서도 드러나는 얼굴의 표현은 1950년대에 제작한 목조 얼굴 형상에서 크게 벗어나지 않아서, 그가 추구한 것은 형태감이었음을 알 수 있다.

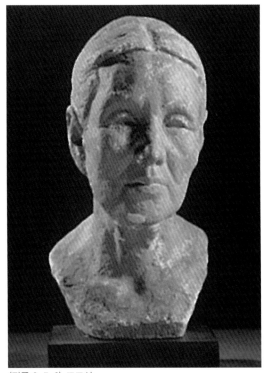

〈작품 3-5-3〉 조모상

하지만 몸의 유려하면서도 힘이 넘치는 굴곡이나 안정감은 이 몸이 돌에서 비롯된 것으로 생각하게 한다. 표면에 균일하게 정 자국이 존재함으로써 조용하면서도 부드러우면서 전체의 균형감을 담보하기 때문이다.[136]

5) 〈작품 A〉
(1973, 나무, 60×20, 작가 소장, 작품 3-5-4)

얼굴 보기에는 상상의 산물로서 추상적인 조형이라고 느껴진다. 거의 같은 형태 두 가지를

134) 조은정, 〈우성 김종영의 1950년대 석조에 대한 연구〉, 《김종영의 초기작품 세계》(2011년 한국근현대미술사학회, 김종영미술관 공동주최, 김종영미술관 세미나실, 2011.12.17.) pp.33-34.
135) 최태만, 《한국 현대조각사 연구》(아트북스, 2007), p.182.
136) 조은정, 〈우성 김종영의 1950년대 석조에 대한 연구〉, 《김종영의 초기작품 세계》(2011년 한국근현대미술사학회, 김종영미술관 공동주최, 김종영미술관 세미나실, 2011.12.17.) pp.24-25.

붙여놓은 것으로서 디자인 위의 균형을 얻고, 이른바 비례의 아름다움을 실현하고 있다. 시원스럽게 수직적으로 두 가닥의 입체적인 흐름이 아래쪽 부분에 와서 완곡한 곡선으로 전환되는 것이 이 작품의 특징이다.[137]

6) 〈입상 A〉
(1964, 나무, 40×12×12, 작가 소장, 작품 3-5-5)

목재가 가지는 가장 적절하게 살린 작품이다.

S자형으로 완곡한 자태를 보이고 있는 이 여인상은 조각의 원형인 통나무에서 거리가 멀지 않다. 말하자면 얼굴부분과 오른팔, 그리고 발부분이 비교적 구체적인 표현을 보이고 나머지는 그저 위에서부터 아래로 흐르는 커다란 리듬에 싸여 있다. 최소의 표현으로 최대의 성과를 얻자는 의도로 보인다.[138]

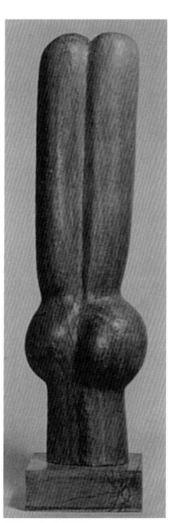

〈작품 3-5-4〉 작품 A

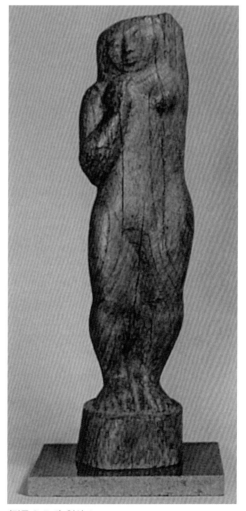

〈작품 3-5-5〉 입상 A

제1부 조기 한국 조각가의 예술관과 작품 해설

137) 《한국현대술미전집 18》(정한출판사, 1983), p.117.
138) 《한국현대미술전집(8)》(정한출판사, 1983), p.3.

7) 〈입상 B〉
(1965, 나무, 130×35, 작가 소장, 작품
3-5-6)

이 작품의 경우에도 전체적인 시각을 가로막는
것은 하나의 통나무라는 인상이다. 그럼에도 불
구하고 위의 〈입상 A〉보다는 많은 표정이 있어
서 오히려 원시적인 생명감이 감돈다. 약간 허리
를 구부린 자세며 유연한 곡선을 보이고 있는 오
른팔의 표현, 그리고 원형의 얼굴과 구체적인 발
의 표현 등이 인상적이다.[139]

8) 〈두상 B〉
(1970, 작가 소장, 작품 3-5-7)

김종영의 경우 재료가 나무이건 돌이건 또는
금속이건 간에 표현방법이 동일하다. 이 작품은
대리석이므로 보는 느낌은 딱딱하지만 다루는
수법이 독특하여 그 딱딱한 맛이 사라지고 부드
럽게 보인다. 더욱 안면을 사실적으로 하면서 머
리의 표현을 양식화한 것이 눈에 띤다.[140]

9) 〈나상〉
(1974, 석고, 71×19×17, 런던테이트갤러리
출품, 작품 3-5-8)

김종영은 1953년 국제전에 출품하여 입상(런
던 테이트갤러리 주최 〈무명정치수를 위한 기념비〉
런던, 1953년 3월 1일-4월 13일)을 하였다는 사실
은 오랜 세월이 지난 오늘날 그의 실력을 재평가

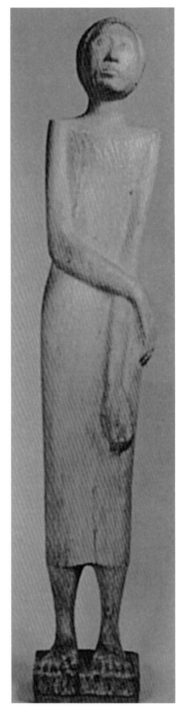

〈작품 3-5-6〉 입상 B

139) 이경성, 《한국현대미술대표작가 100인선》(금성출판사, 1976), p.3.
140) 앞의 책, p.3.

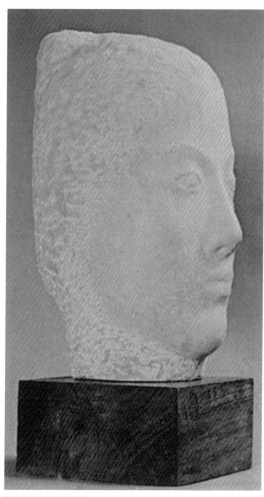

〈작품 3-5-7〉 두상 B

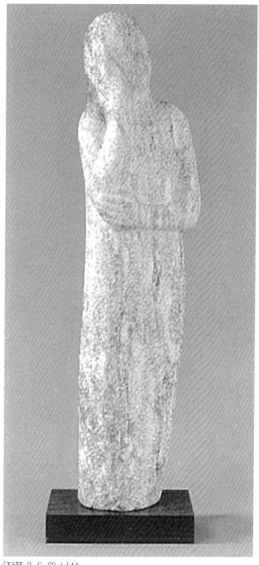

〈작품 3-5-8〉 나상

할 수 있다. 이 국제전에 마리니(Marino Marini)나 이 전시회에 심사위원장으로 참가하였던 무어(Henry Moore)와 같은 그 당시의 몇몇 대가를 제외하고는 근대조각의 엘리트라는 거장들이 거의 모두 이 국제적 경쟁에 참여하였기 때문이다. 김종영의 작품은 바로 이들 근대조각의 세계적 거장들과 어깨를 나란히 하고 있었다는 증거이다.

김종영의 입상 작품은 비록 그것이 석고작품으로 입상의 형태를 띠고 있지만, 그의 예술이 사회나 시대에서 유리될 수 없다는 강력한 그의 작가정신의 출발을 보여주는 소중한 작품임이 분명하다. 이 나라 조각 역사에서 처음으로 국제전에 입상됨으로써 우리나라 조각계에 커다란 파문을 일으키기도 하였다.[141]

141) 오광수, 《한국미술사》(열화당, 1979), p.164.

이하의 두 작품은 이 책의 주제에서 벗어나지만 김종영의 대표적인 작품이므로 소개한다.

10) 〈새〉
(1953년, 나무, 55.5×9×7, 제2회 국전 출품, 작품 3-5-9)

김종영은 1950년대 목조 작품 중 현재까지 알려진 가장 이른 시기의 작품은 〈새〉이다. 1953년 제2회 국전에 〈새〉를 출품하였다는 기록과 제자 최의순, 유족들의 증언을 바탕으로 1953년 작품으로 추정되는 이 〈새〉는 사실적인 인체조각이 대부분이었던 당시 한국 조각계에서 추상조각의 도입을 알리는 새로운 시도로 평가된다. 김종영이 그 해 〈무명정치수를 위한 기념비〉 국제공모전에 여인상을 출품한 것을 계기로 서양의 추상조각과 조우한 이후 그 영향을 보여주는 첫 작품이었기 때문에 이러한 평가는 더욱 설득력을 얻는다. 특히 '나무방망이'라는 기성제품을 이용하여 최소한 손질만으로 새의 이미지를 드러냈다는 점에서 그의 1970년대 작품들에서 두드러지는 '자족적 형태에의 관심'이 이미 나타나는 작품으로도 자리매김한다.

윗부분의 납작한 원통형은 작품 전체의 미끄러지는 듯한 선조와 어긋나게 얼핏 보아 딱딱하고 장식적으로 보이는데, 방망이 손잡이의 흔적인 동시에 새의 머리를 암시한다. 또한 앉아 있는 새의 정면과 측면을 구분 짓는 다리 부분의 모서리, 두드러진 가슴과 어깨 부분, 날갯죽지의 묘사 등에서 알 수 있듯이 작가는 새의 형상을 전부 희생시키지 않은 채 덩어리감을 강조하고 있다. 따라서 새의 정적인 느낌이 부각되고 있다. 특히 자연적인 나무의 질감이 작품 전체의

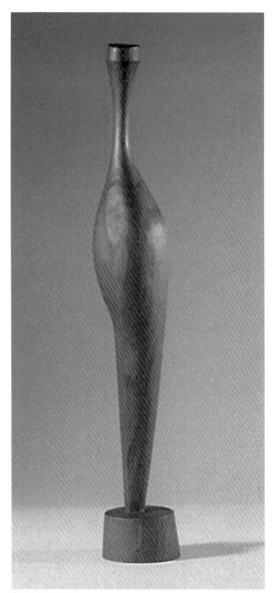

〈작품 3-5-9〉 새

부드러운 선조와 결합하여 온화한 맛을 더해준다. 제목이나 형태에서 브랑쿠지의 〈새〉를 연상시키는 이 작품에서 김종영 역시 사실적인 세부묘사에서 벗어나 단순하며 요점적인 형태로 새의 본질과 생명력을 표출하려고 하였던 것으로 보인다. 그러나 김종영은 나무라는 재질 자체에 담긴 자연스러움과 리듬을 배제하지 않은 채 새

의 유기적인 형태와 조화를 이루는 상태에서 새의 생명감을 드러낸다는 점에서 서양의 조각과 차이를 보인다.

국제공모전에서 새로운 현대미술사조를 접하였던 김종영이지만 작품에서 급격한 변화를 보이기보다는 "임산부의 10개월을 답답해도 기다리는 것처럼 인생은 기다리는 것"이라며 조심스럽게 조형언어에 대한 탐색을 계속해나갔다. 1953년 국제공모전에서 입상한 작품이 〈나상〉이었고, 다음 해인 1954년10월과 11월 '성모성인기념 미술전'과 '제3회 국전'에 출품한 작품들이 각각 〈마돈나〉와 〈이브〉이었는데 제목에서 알 수 있듯이 모두 여인상이었다. 두 작품 모두 소재는 알 수 없으나 〈이브〉에 대해 "건실한 터치와 모델링으로 좋은 포름이 나왔다"는 평에서 짐작되듯이 역시 양괴감이 두드러진 작품을 추구하였던 것으로 추측된다.[142]

11) 〈전설(傳說)〉
(1958, 철, 77×65×70, 서울대학교 미술대학 소장, 작품 3-5-10)

이 작품은 얼핏 보면, 대문 같기도 하고, 또 다 헐어빠진 한옥의 골조 같기도 하다.

작가가 제목을 〈전설〉이라고 한 것으로 미루어 보면 그와 같은 상(像)을 의도한 것으로 판단하기 쉽다.

그러나 소재가 철이고 또 그러한 소재와 격렬하게 대결(용접)한 흔적으로 미루어보자면 그것

은 어떤 대상을 표상하기 위한 것이라기보다는 오히려 작가 자신의 내면적인 의식을 노출시켜 보기 위한 작업이었다고 볼 수 있을 것이다. 그런 의미에서 앙포르멜의 분위기를 읽을 수 있게 한다. 물론 이와 같은 철의 등장은 이른바 폐품예술(junk art)로서 전후에 한 양식을 형성하지만, 이것은 어디까지나 폐품이라는 자연스러운 동기가 있으나, 우리에게 있어서는 그와 반대인 인위적으로 폐품화시킨 소재를 사용하고 있다는 점에서, 문화사적인 이질감을 느끼게 한다.[143]

김종영은 절제를 아는 조각가이다. 요약된 사념을 최소한의 표현으로 실현하는 것은 그의 엄격한 생활신조에서 오는 것이다. 이 작품은 한국에 철조가 도입되던 시절의 기념할 만한 작품이다. 전체 구성을 안정감 있는 문형으로 고정시키고 단조로운 기본형에 많은 변화를 주어 쇠로써 이룩한 서정의 세계에 도달하고 있다.

두 기둥이 있는데, 한 쪽은 두 줄기로 단순하게 처리하고, 또 다른 한 쪽은 변화 없는 단조에 빠지기 쉬운 근형을 철편 두 조각을 붙여서 살려내고 있다. 문 윗부분은 세 줄을 기본으로 아기자기한 선의 분단작업으로 철이 가지고 있는 비정적인 느낌을 중화시키면서 일종의 우화를 만들고 있다. 그리하여 주제인 전투의 이미지화에 성공하고 있다.

덩어리를 찾아서 그 속에다가 가장 근원적인 미의 원형을 심고 동시에 그것을 자기의 분신으로 만드는 조각가 김종영은 고독을 희열로 전환시켜 그곳에다 영원한 인생의 상을 세워놓는 것

142) 조은정, 〈우성 김종영의 1950년대 석조에 대한 연구〉,《 김종영의 초기작품 세계,》(2011년 한국근현대미술사학회, 김종영미술관 공동주최, 김종영미술관 세미나실, 2011.12.17.), pp.33-34.
143) 앞의 책, pp.33-34.

〈작품 3-5-10〉 전설

이었다. 그 근원적인 것을 찾다 보니 물체에 대한 응시도 필요하였고 그러한 모든 것을 종합한 가장 치열한 생활의식도 필요하였던 것이다.[144]

5. 작품 평가

김종영은 "이런 작품을 만들고 싶다. 굳이 '나'

144) 최태만, 〈김종영의 예술과 사상〉,《조형연구 제3호》(경원대학교조형연구소, 2002), pp.52-63.

라는 것을 고집하고 싶지는 않다. 또한 시대에 한계를 두고 싶지도 않다. 지구상의 어느 곳이건 통할 수 있는 보편성과 어느 시대이고 생명을 잃지 않는 영원성을 가진 작품을 만들고 싶다."라고 하였다.

그러면서 "예술은 사랑의 가공(加工), 예술의 목표는 통찰(洞察)이다."라고 하였다. 또한 "나는 자연을 모사(模寫)하는 것보다 자연의 총화(總和)를 획득하기에 노력하고 싶다."라고도 하였다.[145]

그는 이렇게 말하기도 하였다.

"내 작품의 모티브(motive)는 주로 인물과 식물과 산이었다. 이들 자연현상에서 구조의 원리와 공간의 미를 경험하고, 조형(造形)의 기술적 방법을 탐구한 것이다. 솔직히 말해서 나는 르네상스 이후의 모든 예술가들과 같이 무엇을 그리느냐 하는 것보다도 어떻게 그리느냐가 더욱 중요하였다. 기술의 전통에서 벗어나기 위해서 나는 항상 자연현상을 관찰하였다.

자연현상에서 구조의 원리와 공간의 변화를 경험하고 조형의 방법을 탐구하였다. 그리하여 무엇을 만드느냐는 것보다 어떻게 만드느냐에 더욱 열중해왔다. 작품의 미를 창작한 것이라기보다 미에 접근할 수 있는 조건과 방법을 이해하는 것이라고 생각한다."

최종태는 다음과 같이 언급하였다.[146]

"그의 형태는 빛이다. 내면에 충만하는 빛으로 하여 형태는 가까스로 몸을 가누고 있다. 맑고 투명한 빛으로 가득한 형태를 나는 보고 있었다. 그것은 마치 순진무구한 아기의 웃음 머금은 얼굴을 보는 듯하였다. 탈속한 무작위를 본다. 거기에서 나는 영원과 같은 것을 읽고 있었다. 이 세상에서 저 세상으로 관통하여 구애됨이 없는 순결과 영원을 나는 보았다. 그것은 기쁨의 세계였다. 참으로 감당하기 어려운 데까지 그는 갔다. 예지와 총명이 아니고는 이를 수 없는 곳일 거라고 생각된다."

그는 돌과 나무를 주로 많이 다룬 조각가이다. 조각의 소재로서 돌과 나무가 특별히 마음에 들어서라기보다 그것들이 우리들 생활주변에 가까이 있었기 때문이다. 우리들 사는 형편이 소재를 어떤 전문 판매소에서 취향에 맞추어 고르고 그렇게 구입하는 시절이 아니었다. 눈만 밝으면 지척에서 돌과 나무를 얻어 쓸 수가 있었다. 그가 사용한 나무들은 대체로 그렇게 얻어진 것이라고 보아서 틀리지 않을 것으로 생각된다. 그가 나무를 구하기 위해서 사방에 수소문하고 목재가게에 다니면서 좋은 나무를 찾았을 것 같지는 않다는 것이다.

가득 차되 넘치지 않는 바를 지킬 수 있어야 좋고 높은 데에 올라앉게 된다 할지라도 위태로운 행동을 하지 말아야 한다. '滿而不溢 所而長守富也 高而不危 所而長守貴也'를 붓글씨로만 쓰신 게 아니라, 생활의 작은 부분에서도 그렇게 실천하고 있었던 것이다.

한편 권한나는 다음과 같이 언급하였다.[147]

"김종영은 조각을 자연물 속에 내재한 유기적 생명의 형태로 생각하였다. 생성과 변화의 과정에서의 가장 근원적인 형태를 찾아내어 그 형태에 타고 흐르는 생명감과 율동미를 소재에 옮겨

■ ■ ■ ■ ■ ■
145) 최종태, 〈김종영〉, 《여름에서 가을 사이》(김종영미술관, 2011).
146) 앞의 자료, p.6.
147) 권한나, 〈색채를 형태의 한 요소로 전환시킨 채색조각의 선구자〉, 《여름에서 가을 사이》(김종영미술관, 2011), pp.8-9.

놓았다. 그는 이와 같은 자연, 생명력과의 동화에 이르는 조각가의 마음을 하나의 조각 작품으로 구체화하고 형상화 하는데 적합한 소재의 선택과 최소의 기술을 조각 작업의 기본으로 생각하였다. 특정의 소재에 구애받지 않고 그때그때의 감동과 이미지에 따라 폭넓은 세계를 펼쳐 나가려고 하였던 그의 작업관을 고스란히 담고 있는 목조 작업은 형태에 따라서 크게 두 가지로 나누어볼 수 있다. 자연의 구체적인 대상인 꽃, 새순, 나뭇가지 등을 유추해볼 수 있는 살포시 솟아오르는 생명력과 기운 그리고 율동감을 느낄 수 있는 유기적인 형태의 목조와 삼각형, 사각형을 기본으로 형태를 환원하여 순수조형 형태를 이루고 있는 기하학적 형태의 목조가 그것이다.

나무의 원형을 최대한 살리면서 불필요한 부분을 제거하여 공간 속의 아름다움으로 구체화시키는 김종영의 아름다움에 대한 깊은 성찰이 조각이라는 하나의 덩어리로 넓고 깊은 자연의 섭리를 담아내어 지금 우리와 마주하고 있는 것, 거기에 채색마저도 혼연스럽게 끌어들여 그 자체를 하나의 자연으로 환원시키는 데도, 그것이 바로 김종영의 작품과 전시가 갖는 의미이다. 다시 말해 하나의 생명의 형태를 처음부터 전일체로서 파악할 때 얻어지는 내면적 질서, 현실 공간을 차지하고 있는 하나의 실체로서 조각 작품이 갖는 존재의 전면성을 담아내는 것이 김종영의 작품이다. 인간의 삶이 요란스러운 것은 무위자연(無爲自然)을 따르지 않아서라는 장자의 이야기를 떠올리게 되는 것은 아마도 그러한 마음을 갖고 오랜 시간 작품과 마주하였을 조각가 김종영의 마음이 담겨 있기 때문일 것이다."

1975년 김종영의 회갑기념 개인전이 신세계

미술관에서 열렸을 때, 이경성은 〈양괴에서 생명을 찾는 미의 수도자〉라는 글을 카탈로그에 실었다. 이 글에서 이경성은 "최소의 표현으로 최대의 효과를 의도하는 이 조각가의 예술적 자세는 자기의 본능을 최대한으로 억제하고 있는 금욕주의"라며 김종영의 예술관을 정의하였다. 이경성의 평은 단순화된 형태에 세부 묘사를 절제하고 소재의 물성을 강조하는 김종영 조각의 조형성을 적절하게 표현하였고, 이후 그에 대한 평가의 기본방향을 제시하였다. 그의 이론적 토대와 조형세계가 독자성을 완성하였던 1970년대에 집중되어 있는 점도 자연스레 이러한 결론으로 이어졌다.

1950-1960년대 전반의 활동을 보면, 김종영은 1960년대 중반 이후 비교할 때 비교적 활발한 화단활동을 하였음을 발견할 수 있다. 이 시기 그의 조형론에는 동시기 미술계의 흐름이 반영되어 있으며 이 한가운데에서 뒤에 독자적인 조형원리와 예술관으로 이어지는 사상적 모색이 싹트고 있었다.

이경성은 김종영에게 조각이란 "무기적인 물체를 유기적 생명체로 환원"시키는 작업임을 강조하였다. 이는 곧 그의 1970년대 작품이 자연물을 모티브로 하여 유기적인 형태를 띠고 소재 속에 내재하는 생명의 리듬을 조형화하고자 하였음을 가리킨다. 김종영이 조각의 소재로 나무와 돌을 선호한 까닭은 이들 소재야말로 인위적이지 않고 자연스러운 생명감을 표현하기에 적절하였기 때문일 것이다. 1950년대 김종영은 나무와 돌을 비롯하여 브론즈와 철조에 이르는 다양한 소재들로 새로운 조형언어를 모색하였고, 이때의 경험은 1960년대 후반 이후 나무와 돌을 중심으로 생명성이 깃든 조각의 세계를 구축하

는 데에 밑거름되었을 것이다.

김종영은 1958년 한 해 동안 공간에 대한 탐색을 시도하는 용접조각을 몇 점 집중적으로 제작하였는데, 모두 매우 단순화된 몇 개의 선과 면으로 이루어진 작품들이었다.

김종영은 자신이 지향하는 예술은 "인류의 역사가 시작된 이래 처음 보는 경이로운 정신의 포용성"을 보여주고 "생명의 환희"를 신조로 삼는 예술임을 밝히고 있다. 그리고 20세기 이후 현대미술이야말로 곧 인류가 공유할 수 있는 보편적인 미술로 나아가고 있다는 것이 그의 생각이었다.

1950년대 중반 이후의 다양한 시도, 특히 용접조각 작업을 경험하면서 김종영은 새로운 조형세계에 눈을 돌리게 되었고 장우성과의 '2인전'은 그동안의 실험에서 거둔 결과를 점검해보는 기회였다. 작가 스스로도 "인체에 한정되어 있는 조각의 모티브에서 많은 회의를 가져왔으나 오랜 세월의 방황, 모색 끝에 추상예술에 관심을 가지면서 숙제가 다소 풀리는 듯하였고, "지역적인 특수성과 세계적인 보편성의 조화 같은 문제도 어떤 가능성이 있어 보였다."라고 말한 바와 같이, 이 전시회 이후 1960년대 김종영의 작품세계는 추상적인 성격이 농후해진다. 김종영은 '2인전' 이후로 철조조각을 더 이상 계속하지 않았지만 이 전시회 이후에 나타나는 변화는 그의 용접조각이 1950년대 중반부터 모색해온 추상실험에 전환점을 마련해주었으리라는 추측이 가능하다.

제6장 테라코타와 건칠의 조각가 _ **권진규**

1. 예술 세계

　권진규(1922-1973)는 1942년 일본에 건너가 사설 아틀리에에서 미술수업을 받았다. 전쟁으로 일시 귀국한 그는 다시 1948년 무사시노미술학교(武藏野美術大學)에 입학하여 부르델의 제자였던 시미즈 타카시(淸水多嘉示)에게 조각을 배웠다.

　일본에서 11년 동안 조각 공부를 한 권진규는 1959년에 귀국하였고, 1973년에 51세로 운명하였다. 그러므로 약 14년(1959-1973) 동안이 권진규가 우리나라에서 작품활동한 시기라 할 수 있다. 그렇기 때문에 그의 작품의 밑바탕에 흐르는 것은 부르델로부터 이어지는 강인한 생명과 고졸한 형태감이었다. 그는 또한 일반적으로 사용하지 않는 테라코타와 건칠이란 소재에 의한 작품을 주로 다룬 것으로도 알려져 있다.[148]

　1950년대 후반기에는 조각계에서도 회화부문과 같이 추상에 대한 관심이 높아지기 시작하였다. 추상조각에 대한 관심은 소재에 대한 관심으로 연결되었고, 그때까지 나무, 돌, 청동이 주류가 되었던 조각의 소재에 대한 철조를 비롯한 금속이 새로운 소재로 등장하였다.

　1960년대의 전반기의 조각계에는 많은 기념동상의 건립과 동시에 아직도 구상조각이 주류였다고 할 수 있으나, 이 시기에 현대조각으로 넘어가는 길목에서 권진규의 위치는 매우 상징적이다.

　그는 새로운 현대조각의 실험이 한창일 때 보수적으로 보여지는 구상조각을 계속하면서도 자신의 미술세계를 모색하였다. 그가 남긴 조각 작품에서 그 이전의 근대조각가들에게 흔히 볼 수 있는 사실주의적 묘사와 기술에 치중한 구상작품과는 달리 그 자신의 끊임없는 심리적 탐색과정을 강렬한 형상으로 작품화시켰음을 발견할 수 있다. 권진규의 작품을 독립 이후 1960년대에 이르는 구상조각의 마지막 조각가의 예로 들면서 좀 더 구체적으로 설명하고자 한다.[149]

　권진규의 작품세계는 주로 점토를 빚어 구운 테라코타상으로 흉상, 여인상, 동물상 등이 주된 작품이다. 이러한 작품들을 살펴보면 그가 일본에서의 오랜 생활에서 서양과 동양의 조각들을 잘 이해하고 있었음을 시사한다.

　예를 들면 앉아서 무릎 위에 팔을 괴고 있거나 무릎 속에 얼굴을 파묻고 있는 여인 누드는 우리나라 근대조각에서 모자상과 더불어 가장 많이 제작된 주제인데, 이렇게 몽상에 잠긴 듯한 여인들은 대체로 상징주의적 미술에서 많이 나타나며 그 원형은 잘 알려진 마이욜의 초기 작품인

148) 김영나, 〈한국 근대조각의 흐름과 성격〉, 《미술사학(81)》(한국미술사교육연구회, 1974), p.55.
149) 박용숙, 〈근대조각의 도입과 정착〉, 《한국미술전집(18)》, pp.54-55.

〈꿈〉 또는 〈지중해〉이다.[150]

1950년대의 권진규의 인물상은 그가 시미즈 다카시 교수 밑에서 브론즈 제작기법과 그 원류를 형성하고 있는 유럽의 리얼리즘 정신을 착실히 배웠던 양상이 잘 전해지고 있다. 더욱이, 권진규는 1950년대 중반에 교내에 가마를 설치하여 그가 생애에 걸쳐 제작하였던 테라코타의 제작도 이미 시작하였었다.[151]

권진규는 일본에서의 유학비용을 충당하기 위하여 밤에는 마네킹 공장에서 일하였는데, 그의 이러한 어려운 사정을 이해한 이 학교 이사장(다나카 세이지)은 수업료 대신에 그의 작품을 받았고, 〈말머리〉, 〈기사〉와 더불어 〈뱀〉 역시 당시 다나카 이사장이 수업료 대신 받아 지금까지 소장하고 있는 작품이다.[152]

권진규의 포부는 대단하였다. 외국의 추상미술 모방에만 급급하던 당시의 미술계 풍토에서 리얼리즘 정신을 정립시키고자 염원하였기 때문이다. 망각된 사실 정신의 회복, 그것은 매우 중요한 항목이었다. 특히 그는 신라의 조각예술을 위대한 것으로 평가하였다. 바로 전통성 계승에 대한 문제이다. 그가 우리 민족의 정서에 기반을 둔 내용의 작품을 줄기차게 제작한 것도 결코 우연은 아닌 것이다. 특히 소재상의 문제에 있어 흙 밖에 건칠을 다루었다는 점은 매우 높게 평가하게 하는 부분이다.

"한국에서 리얼리즘을 정립하고 싶습니다. 만물에는 구조가 있습니다. 한국 조각에는 그 구조에 대한 근본 탐구가 결여되어 있습니다. 우리의 조각은 신라 때 위대하였고, 고려 때 정지하였고, 조선조 때는 바로크화(장식화)하였습니다. 지금의 조각은 외국작품의 모방을 하게 되어 사실(寫實)을 완전히 망각하고 있습니다. 학생들이 불쌍합니다."[153]

권진규는 주로 테라코타 작업을 하였다. 지금까지 즐겨 사용되던 석고, 나무, 돌, 청동 등의 소재 문제에 있어 권진규의 테라코타는 신선한 바람을 불러일으켰다. 작품은 인물상, 특히 두상 혹은 흉상과 나체 여인상이 주류를 차지하였다. 이와 같은 인물상 밖에 말과 같은 동물상이라든가 평면 부조 작업 같은 효과의 사각판의 추상적 혹은 반추상적인 작품도 다수 제작하였다. 그리고 불상과 같은 불교 작품도 제작하였다. 그의 작품이 주는 첫인상은 절제된 형상에서의 높은 정신성의 추구라는 점이다. 구도자 같은 분위기의 작품이다. 거기에서 하나의 선미(禪味)까지 느끼게 된다. 젊은 여인의 초상작품에서까지 간취되는 선적(禪的) 적조미(寂照美)는 참으로 신기할 따름이다. 그의 흉상은 단순한 외양으로 집약되면서 정자세를 취하고 있다. 즉, 고개를 치켜들고 정면을 응시하고 있다. 장식은 필요 없다. 그러면서 어깨가 약화된다. 권위적인 자세의 배제이다. 그러고 보니 권진규의 초상작업에는 자소상을 예외로 한다면 대개가 여인상이다. 남자 인물상이 부재한 것이다. 역시 권위적이고 현시적(顯示的) 태도에의 거부감이 이렇듯 나타난 것이 아닌가 한다. 순진무구의 세계, 아마 권진규가 절규하던 세계였는지 모르겠다. 가식이 없고 본질만 남는 세계, 거기에 작가는 예술적 영혼을 불어넣었다. 하지만 권진규의 태도 속에서 아쉬

150) 김영나, 〈한국 근대조각의 흐름과 성격〉, 《미술사학(81)》(한국미술사교육연구회, 1974), p.55.
151) 《한국현대미술전집》(정한출판사, 1983), p.19.
152) 김영나, 〈한국 근대조각의 흐름과 성격〉, 《미술사학(81)》(한국미술사교육연구회, 1974), p.55.
153) 윤난지, 〈권진규 작품론 : 근원을〉, 《한국의 미술가-권진규》(삼성문화재단, 삼성문화재단, 1977), p.37.

운 부분이 없는 것은 아니다. 그것은 투철한 '프로 근성'의 희박함이다. 소박한 심성만으로는 해결할 수 없는 전문가적 쟁투의 마당도 있기 때문이다.[154]

테라코타는 19세기 내내 건축과 조각에 사용되었지만, 그것이 현대에 이르러 되살아난 것은 도공들과 건축가들이 테라코타가 지닌 소재의 미적 특성에 다시 관심을 갖게 된 20세기부터이다.

우리나라에서는 권진규가 테라코타의 특성을 잘 보여주는 작품을 남겼다.

시대적인 미의식과는 상관없이 자신의 독자적인 방법만을 천착해 들어간 예외적인 조각가도 없지 않다. 권진규는 그 대표적인 예라 할 수 있을 것 같다.[155]

거친 질감과 불에 구워낸 흔적은 차가운 금속에서와는 전혀 다른 생명의 온기를 느끼게 한다. 인류의 창조신화에서도 흙을 빚어서 불로 구워내는 과정은 생명의 창조과정을 암시한다. 동물이나 인체의 생명감은 흙이라는 소재를 통하여서 더욱 효과적으로 전달되고 있는 것이다. "불장난에서 오는 유연성을 작품에서 기대할 수 있다."라는 그의 말에서도 예술의 창조과정을 우연히 개입된 자연의 그것과 동일시하는 태도를 엿볼 수 있다. 그는 장 아르프(Jean Arp, 1887-1966)나 헨리 무어(Henry Moore, 1898-1986)와 같은 생명주의(biomorphism) 조각가들처럼 작품의 제작을 무생물에 생명을 불어넣는 행위로 이해하였던 것이다.[156]

권진규의 작품 가운데에는 테라코타와 마찬가지로 자연 소재를 사용한 건칠(乾漆) 작품도 상당수가 있다. 건칠은 신라 시대에 중국 한나라로부터 우리나라에 전래된 공예기법으로서, 목가구나 목공예품에 옻나무의 즙을 발라 윤기를 내고 표면을 보존하는 방법이다. 권진규는 이것을 조각에 응용하여 석고형 위에 칠액으로 적신 삼베를 겹겹이 발라서 말리는 식으로 작업하였다. 때로는 속이 빈 틀 대신 진흙으로 만든 뼈대 위에 삼베를 감고 그 위에 칠을 발라 말린 뒤 속의 진흙을 빼내는 방법도 사용하였다. 이와 같이 하여 드러나는 옻나무 특유의 자연스러운 색과 칠액을 발라 올린 거친 질감은 그가 지향한 소박함과 자연스러움에 부응하였으므로 그는 즐겨 이 기법을 사용하였다.

그의 작품은 당시의 주변 경향들과 비교하여 볼 때, 유럽의 것에 대하여 동양적 또는 한국적인 것, 현대적인 것에 대하여 원시적인 것, 인공적인 것에 대하여 자연적인 것을 지향하는 성향을 보인다. 그가 일본의 2과전에서 유럽의 기법에 의한 작품으로 특선을 받은 것은 이러한 성향이 기법적인 미숙에서 오는 것이 아니라 의도적인 것임을 알 수 있다.

그는 또한 유럽의 조각에 안이하게 영합하게 되면 그들의 뒤만 쫓는 '자기상실자'가 되고 말 것이라고 하여, 추상을 비롯한 유럽 경향을 무비판적으로 수용하거나 유럽의 아카데미즘을 답습하는 모든 조류에 대하여 우려를 표명하였다. 그는 불상에서 끝난 한국 조각의 역사를 부활시키는 계기를 새로운 기법이나 양식의 창조에서 찾기보다, 신라의 토우와 같은 예를 모범으로 삼아

154) 松本透, 《感情と構造−權鎭圭の彫刻》(東京國立近代美術館, 권진규 전, 2009.10.10−12.6), pp.16−31.
155) 오광수, 《이야기 한국현대미술·한국현대미술 이야기》(정우사, 1998), pp.40−65.
156) 윤난지, 〈권진규 작품론 : 근원을 향하여〉, 《한국의 미술가−권진규》(삼성문화재단, 삼성문화재단, 1977), pp.39−40.

현대조각을 재해석하는 방향을 취하였다. 그는 실제로도 신라 토우나 귀면전을 스케치하고 때로는 그것을 직접 흙으로 구워보기도 하였다.[157]

귀국 직후에 많이 만들기 시작한 5등신 인물상은 그가 자신의 양식을 찾아가는 첫 단계로 볼 수 있다. 그는 일찍이 유럽 조각의 이상적 비례인 8등신에 익숙해 있었으며 초기작품 가운데는 그러한 작품도 발견된다. 그러나 귀국 뒤에는 아담하고 소박한 느낌을 주는 키가 30센티 전후의 작은 인물상을 주로 제작하였다. 이들은 머리 부분이 상대적으로 크고 몸의 볼륨은 강조되고 하체가 짧으므로 유럽의 미의 기준에는 어긋나는 형상이다. 단순화된 윤곽선과 거친 표면은 인체를 하나의 흙덩어리로 보이게 하므로, 유럽 조각에서의 세밀 묘사의 특성과는 거리가 있다. 나부나 동물상과 같은 자연적인 본능에 관련된 대상들을 선택한 것도 문명 이전의 것을 향한 그의 성향을 반영한다. 또한 신라의 토우나 고대의 흙조각에서 나타나는 과감한 생략과 과장의 방법이 이들 조각에 그대로 적용되고 있다.

이와 같이 원시성에 동화되고자 하는 강한 동기는 입체를 만드는 인류 최초의 소재인 테라코타를 매체로 선택한 것에서도 확인된다. 선사시대의 토기, 신라 때의 토우, 또는 질그릇과 토담 등을 통하여 흙은 농경문화의 상징인 동시에 기술 문명과 가장 거리가 멀고 가장 자연에 가까운 소재로 생각되어 왔다. 권진규는 이미 일본 유학 시절부터 테라코타를 시작하였으나, 그때는 석조나 브론즈로 주로 제작하였고 본격적으로 테라코타 작업에 열중하게 된 것은 귀국한 뒤부터이다.

권진규는 대부분의 초상조각에서 머리카락을 삭제하고 어깨 부분은 깎아 내림으로서 보는 이의 시선이 신체적인 세부로 흩어지지 않고 얼굴에 집중되게 하였다. 동시에 목을 길게 늘여 전체적으로 피라미드형의 수직성을 강조함으로써 질량감을 약화시켰다. 그리하여 인체를 수직으로 길게 늘인 고딕 조각이나 매너리스트들, 특히 엘 그레코(El Greco, 1541-1614)의 그림에서와 같이, 물리적 실체로서의 측면보다 표현의 매체로서의 특성이 부각된다.

그러나 그의 스케치북 속에 모딜리아니(Amadeo Modigliani, 1884-1920)의 조각을 스케치한 것과 "모딜리아니 의거" 등의 글귀가 있는 것으로 보아, 초상조각에 있어서는 모딜리아니의 조각과 그림에 가장 공감하였던 것으로 보인다. 인체를 길게 늘이는 방법뿐 아니라 형태의 정면성과 이에 따른 대칭구조에 의하여 부동성을 강조한 점이 특히 모딜리아니의 경우에 접근한다.[158]

얼굴의 표정에서도 정적인 면이 강조되고 있다. 가느다란 눈매와 길쭉한 코, 그리고 아르카익 스마일을 연상시키는 야릇한 미소를 담은 입술이 어우러져 속세에 초연한 표정을 연출하고 있다.[159]

그의 초상조각을 추월적인 경지로 이끄는 것은 특히 눈매이다. 그의 조각에 대한 안동림의 시구 "아 그토록 먼 응시"라는 표현과 같이, 시선의 초점은 지극히 먼 곳에 맞추어져 있어 세상 너머의 어떤 곳을 응시하고 있다. 특히 자신

157) 앞의 책, pp.37-38.
158) 앞의 책, pp.42-43.
159) 앞의 책, p.43.

제II부 초기 한국 조각가의 예술관과 작품 해설

을 삭발한 붉은 가사를 입은 승려의 모습으로 묘사하고 있는 〈가사를 걸친 자소상〉은 그러한 눈빛이 가장 강렬하게 묘사되어 있는 예이다. 죽음 너머의 세계를 초연히 바라보고 있는 작가의 모습 속에서 이후의 매우 단호한 죽음의 선택을 예감하게 되는 것이다.

이와 같이 권진규는 물질보다는 정신, 현실보다는 피안을 향한 그의 성향은 수업시기에 배운 로댕이나 부르델과 같은 예술관과는 거리가 먼 것이라는 점에서 그의 독자적인 예술관을 확인하게 된다. 이들 조각가들은 역동성과 볼륨의 구축을 통한 인체의 사실적인 재현에 목표를 두었던 반면, 고요하고 단순한 형태를 통하여 현실 너머의 세계를 표상하려는 상반된 의지를 보인다.

이와 같은 점에서 그의 작업은 사실주의보다는 표현주의 전통에 속하는데, 변형과 왜곡 그리고 과장의 방법에 의거하는 유럽의 전형적인 표현주의 전통과는 구분된다. 동세를 강조한 바로크 미술이나 독일 표현주의 미술과는 구분되는 에트루스크나 고딕 조각과 같은 정적인 표현주의 전통에 속하는 것이다.

작은 인물상이나 초상조각들에도 윤곽선의 단순화라는 면에서 추상의 요소가 내재되어 있으나, 완전히 추상화된 형상은 부조에서 발견된다. 당시 우리나라에서 추상미술의 주류인 앵포르멜 미술은 조각보다 회화가 주도하였으므로, 주변의 경향에서 영향을 흡수하는 것에서는 예외일 수가 없었던 권진규도 회화에 가까운 부조에서 추상형상을 더욱 자유롭게 응용할 수 있었던 것 같다. 그러나 근본적으로 회화는 그 평면성 때문에 추상실험에 더 적합한 매체로서 추상미술의 역사를 주도하여 왔다는 점에서 보면, 권진규가 부조를 통하여 추상작업을 시도한 것은 자연스러운 일이다.

구상조각에서도 재현보다는 표현의 의지가 강하게 작용하고 있는 점에서 보면, 추상미술에 대한 그의 관심도 그의 작업의 전체적 성향에서 그렇게 동떨어진 것이 아니라고 볼 수 있게 된다. 또한 추상형태라는 것이 근본적으로 현실을 초월하려는 의지의 소산이라는 점을 상기한다면, 이상세계를 향한 그의 열망이 추상형태의 실험으로 이어지는 것이 외도나 비약은 아니라는 점을 깨닫게 된다. 권진규는 순수 조형의 세계에서 현실을 초월한 이상세계를 발견하였던 것이다.

권진규는 본질적으로 유형화와는 거리가 먼 작가이지만, 이들 나부상의 자세나 몸짓은 분명히 개방적과 폐쇄적, 능동적과 수동적, 외향적과 내향적, 활동적과 내성적이라는 여러 층의 양극성을 띠고 있다. 같은 시기에 그린 것으로 보이는 스케치 한 장은 그의 탐구가 얼마나 의식적인 것이었나를 보여주고 있다. 거기에는 대조적인 자세를 취한 여인들, 즉 신체를 둥글게 말고 엎드린 나부나 무릎을 꿇고 뒤로 누운 나부, 다리를 벌려서 한쪽 무릎을 세운 나부가 한 장의 지면 위에 그려져 있고, 또한 '남녀', '독신자 남자'라는 글씨에서 그의 관심을 알 수 있기 때문이다. 또한 대각선 위쪽을 올려보고 있는 나부들의 '갈망하는 시선'에 주목하고 있는 점도 대단히 시사적이다. "무릎을 꿇고 다소곳하게 앉아 있는 여인의 풍만한 육체가 풍기는 관능미만큼이나 영원성을 향하여 응시하고 있는 시선은 육체를 단순히 성적 대상으로 파악하는 것이 아니라 성(性) 너머의 존재의미를 내성(內省)하는 시선이다."라고 그는 말한다. 이 시선은 말할 것도 없이 권진규의 그것과도 통하는 것이리라.[160]

그에게 있어 근원에 이르기 위한 길은 구체적인 현실을 초월하는 것을 의미하는 것이었으며, 따라서 물질 너머의 관념적인 세계를 향한 것이었다. 이러한 의미에서 권진규의 작업을 "정신이 비비고 들어설 장소를 탐색하는 집요한 방황이며 또한 모험이었다."라는 어느 지인(知人)의 지적은 적절한 것이다. 그는 당시의 물질 지향적인 풍조 속에서 정신성을 강조하는 방향으로 사고의 균형을 유지하고자 하였던 것이다.

그는 특히 여인의 흉상을 많이 제작하였는데, 〈지원의 얼굴〉이 그 대표적인 예로, 세부를 과감하게 생략함으로써 육감적인 측면을 가능한 한 배제하여 정신적으로 승화된 경지를 드러내고자 하였다. 다음의 글은 이와 같은 그의 태도를 설명하기 위하여 많이 인용되는 문구이다.[161]

"그 모델의 면피를 나풀나풀 벗기면서 진흙을 발라야 한다. 두툼한 입술에서 욕정(欲情)을 도려내고 정화수(淨化水)로 뱀 같은 눈언저리를 닦아내야겠다.……지금은 호적에 올라 있지 않아도 지금은 이부종사할지라도 진흙을 씌워서 나의 노실(爐室)에 화장(火葬)하면 그 어느 것은 회개승화(悔改昇華)하여 천사처럼 나타나는 실존을 나는 어루만진다."

권진규의 작업에는 유달리 익명의 여인을 모델로 제작한 두상이 많다. 그의 생전에 친숙하게 지냈던 여러 사람의 의견을 종합하여 보면 여류소설가, 어느 여자대학의 메이퀸이었던 여학생, 신문회관 도서실에 근무하던 여직원, 연극배우 지망생, 그리고 실명으로 제작한 작품 가운데에서 가장 잘 알려진 〈지원의 얼굴〉의 주인공 장지

원, 그의 작업실에서 음식수발과 잔심부름을 하던 16세 정도의 소녀 〈영희〉 등이 작업의 모델이 되었다. 물론 작업 당시에는 실제 인물을 모델로 작업하였더라도 작품의 제목이 제대로 전해지지 않는데다가 제작연도도 불분명하기 때문에 거의 익명인 채 남아 있다.[162]

권진규의 작업에서 여인의 인체조각과 두상이 많은 부분을 차지하고 있음에도 불구하고 두상의 경우 거의 양식화, 정형화되어 있다는 것이 또 하나의 특징이기도 하다. 그것은 구체적인 인물의 외모나 개성보다 영원으로의 회귀를 갈망하는 인간의 성격을 창출하는 데 더 관심이 있었음을 알려주는 증거이기도 하다.

이 가운데 유달리 특정인물과 닮아 보이는 것이 〈여인두상〉인데, 그 형태에서 그의 일본인 부인이었던 도모의 얼굴을 떠올리게 만든다. 이 두상들의 특징은 얼굴 윤곽선이 굵다는 것인데, 튀어나온 광대뼈와 얼굴 전체의 골격이 여느 여인의 얼굴보다 강렬한 인상을 풍기는 것이 주목된다. 석고 위에 건칠로 제작한 첫 번째 두상은 건칠이란 기법이 지닌 복고적 취향 때문에 테라코타와는 다른 정서적 반응을 유발하고 있다.

이에 비하여 〈여인두상〉은 머리에 마치 관을 쓴 것처럼 표현함과 아울러 하늘을 향하여 얼굴을 치켜들게 함으로서, 목이 길고 턱을 앞으로 내민 여인 흉상들과 형식적 유사성이 나타나고 있다. 다른 두상들에 비하여 훨씬 작위성이 강한 이 작품은 그 연극의 연출적인 표현으로 말미암아 영원과 이상을 추구하지만 현실의 억압에 의하여 자신의 열정을 스스로 억압해야 하는 인간

■ ■ ■ ■ ■ ■
160) 松本透, 《感情と構造-權鎭圭の彫刻》(東京國立近代美術館, 권진규 전, 2009.10.10-12.6), p.90.
161) 윤난지, 〈권진규 작품론:근원을〉,《한국의 미술가-권진규》(삼성문화재단, 삼성문화재단, 1977), p.41.
162) 최태만, 〈김종영의 예술과 사상〉,《조형연구 제3호》(경원대학교조형연구소, 2002), p.87.

의 고뇌에 참 염원을 보여주고 있는 듯하다. 이렇듯 여인의 얼굴을 조각함에 있어서 권진규는 대립적이고 모순된 감정 속에서 이 감정들이 충돌을 일으키고 있는 내면세계를 작품 속에 담으려 하였다.

2. 작품 해설

권진규의 여인상에 관한 주요한 작품은 다음과 같다.

권진규의 중요한 작품만 해설하고자 한다.

1) 〈도모〉

(1957, 테라코타, 27.4×19.5×24.4, 모델 소장, 작품 3-6-1)

권진규의 인물조각은 대체로 확실한 감정표현을 최대한 억제한 효과가 잘 나타나 있는 것이 대부분이다. 일본 유학 시절의 반려자를 모델로 한 〈도모〉의 작품 속에 이미 그 특징이 잘 드러나 있다.

1951년 무사시노미술학교 서양화과에 입학하였던 도모는 2학년 때에야 비로소 조소과 실기실에서 권진규와 같이 작업할 수 있었는데, 당시 학생들은 같은 실기실에서 수업은 물론 식사도 같이 하며 지냈다고 한다. 그러는 과정에서 권진규와 친숙해진 도모는 부모를 설득해 고학하고 있던 그를 자신의 집에서 기숙할 수 있도록 하였다. 결혼 뒤에도 권진규는 마네킹 공장에서 일하였는데 도모는 그가 만든 마네킹에 색칠하는 일을 거들며 맞벌이를 하였다고 한다.[163]

〈표 9〉 권진규의 작품(여인상) 현황

번호	작품명	제작 연도	재료	규격(cm)	비고	작품 번호
1	도모	1957	테라코타	27.4×19.5×24.4	모델 소장	3-6-1
2	홍자	1968	건칠	47×36×28	개인 소장	3-6-2
3	지원	1967	테라코타	47.3×31.2×27		3-6-3
4	지원의 얼굴	1967	테라코타	50×32×23	호암미술관 소장	3-6-4
5	여인좌상	1967	테라코타	34×28×22	개인 소장	3-6-5
6	나부	1960	테라코타	16.5×12.5×24.5	개인 소장	3-6-6
7	춘몽	1968	테라코타			3-6-7
8	누드	1967	석고	46.3×22×18.5	개인 소장	3-6-8
9	여인흉상	1968	테라코타	42×33×22	개인 소장	3-6-9
10	여인두상	1968	테라코타	23.5×17×19	개인 소장	3-6-10
11	스카프를 맨 여인	1969	테라코타	5×36×26		3-6-11
12	웅크린 여인	1969	테라코타	12.5×8.5×8	개인 소장	3-6-12
13	비구니	1970	테라코타	48×37×20		3-6-13
14	춘엽니	1971	건칠	50.2×37.3×26		3-6-14

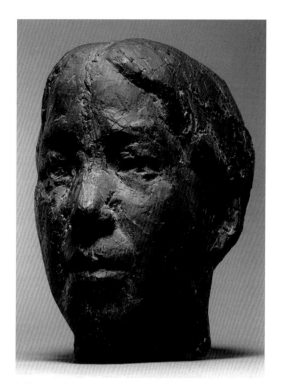
〈작품 3-6-1〉 도모

테라코타 위에 브론즈처럼 보이도록 색을 입힌 〈도모의 얼굴〉은 이 시기에 제작된 것이다. 이들의 결혼생활 중 찍은 사진과 이 두상을 비교하여보면, 비교적 사실적으로 묘사한 것임을 알 수 있다.

그러나 비슷한 시기에 제작한 것으로 추정되는 다른 작품 〈도모〉는 마치 그리스 고졸기의 딱딱하고 정형화된 형태와 근엄하게 굳은 표정을 연상시키는 것이 인상적이다. 그의 두상이 대부분 머리카락의 볼륨을 생략하거나 최소화시키고 있는데 반하여, 이 두상에서는 마치 이집트 조각이나 그리스 고졸기 조각처럼 선이 분명하게 머리 모양을 표현하였으며 눈동자가 크고 얼굴의

윤곽이 뚜렷한 것도 특이하다.

권진규는 귀국 이후 연락을 끊은 채 지내던 1968년 일본 동경의 니혼바시(日本橋) 화랑의 초대전을 계기로 거의 십 년 만에 일본에서 도모와 상봉하였으나, 둘은 끝내 헤어지고 말았다. 일본 전시를 끝내고 무사시노 미술학교의 교수직 제안도 뿌리친 채 귀국하였던 권진규는 도모에 대한 그리움으로 또 하나의 도모 얼굴을 제작한다.

시멘트로 만든 〈도모〉는 왠지 보살상을 닮아 있으며, 비록 소재의 물질적 성질 때문에 표면이 거칠고 세부가 생략되어 있는 온화하고 안정된 표정을 짓고 있어 그에게 도모가 언제나 이상형의 여인으로 구원의 상으로 자리하고 있었음을 은근히 보여준다. 애틋한 그리움의 감정을 담고 있는 이 두상과 함께 이 시기에 익명으로 제작된 많은 두상들이 도모의 얼굴을 만든 것이 아닐까 하는 느낌을 자아내게 만든다.[164]

2) 〈홍자〉
(1968, 건칠, 47×36×28, 작품 3-6-2)

이 작품은 개성적인 외모를 지니고 있지만, 무표정한 상태로 굳어 있기 때문에 시간을 뛰어넘는 정면성과 부동의 자세를 취하고 있는 듯하다. 이 작품은 사춘기의 소녀를 모델로 하였을 뿐만 아니라 영원함을 응시하고 있는 듯한 시선에서 순결의 승리에 대한 시각을 드러내고 있음을 목격할 수 있다. 즉, 이 작품은 그의 고뇌의 그림자가 아니라 현실의 속박으로부터 자유롭고 고결한 순수성을 찾고자 하였던 것이 아닐까.[165]

163) 松本透, 《感情と構造-權鎭圭の彫刻》(東京國立近代美術館, 권진규 전, 2009. 10. 10-12. 6), p.29.
164) 최태만, 〈김종영의 예술과 사상〉, 《조형연구 제3호》(경원대학교조형연구소, 2002), p.129.
165) 삼성문화재단, 《한국의 미술가 권진규》(삼성문화재단, 1997), p.103.

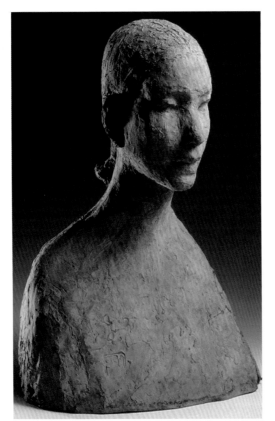

〈작품 3-6-2〉 홍자

3) 〈지원〉

(1967, 테라코타, 47.3×31.2×27, 작품 3-6-3)

여자의 얼굴만을 다룬 작품이다. 단순히 여자의 얼굴, 정확하게 말하자면 순진무구한 소녀의 얼굴을 거의 사실적으로 처리하고 있다. 테라코타의 특수한 질감이나 색채에서 오히려 사실적인 느낌 밖의 것을 풍겨주고 있다. 원시적인 건강함이라고 할까, 소박함이라고 할까, 그런 느낌

이 작품 가득히 풍긴다.[166]

권진규는 모델의 내면세계가 투영되려면 인간적으로 모르는 모델을 쓸 수가 없으며, 작가와 모델이 하나가 될 때 비로소 작품이 성립된다는 '작가+모델=작업'이란 등식을 제시한 바 있다. 그래서 그의 작품 가운데에는 실명(實名)을 기록하였든 그렇지 않든 실재하는 인물을 모델로 제작한 것이 많으며, 그 가운데 많이 알려진 것이 당시 홍익대학교 서양학과 2학년에 재학 중이던 장지원을 모델로 만든 〈지원의 얼굴〉이다. 1966년부터 홍익대학교 미술대학 조각과와 서울대학교 공과대학 건축학과의 강사로 출강한 그는 자신을 따르던 학생을 모델로 작품을 제작하였는데 〈지원〉과 〈지원의 얼굴〉은 니혼바시(日本橋) 화랑에서의 개인전을 앞두고 제작한 것으로 모두 3점씩 만들었다. 특히 〈지원〉은 니혼바시 화랑에서 열렸던 개인전 때 동경국립근대미술관에서 구입하여 현재 이 미술관에 소장되어 있다.[167]

〈지원〉에서 발견할 수 있는 형태의 특징은 자소상에서 빈번하게 나타나고 있는 것처럼 길게 내민 목이다. 비록 실명이라고 할지라도 개인의 외양보다 그 내면에 잠재하여 있는 정신세계를 포착하고자 한 작가의 의도는 과도하리만큼 길게 왜곡한 목과 상대적으로 좁게 만든 어깨선을 통하여 잘 반영되어 있다. 또한 이 작품은 갸름한 얼굴처리에 비하여 머리와 목 부위, 의복을 투박하게 표현하였으나 전체적으로 형태의 안정감을 이루고 있다.[168]

166) 앞의 책, p.100.
167) 松本透, 《感情と構造-權鎭圭の彫刻》(東京國立近代美術館, 권진규 전, 2009.10.10-12.6), p.65.
168) 최태만, 〈김종영의 예술과 사상〉, 《조형연구 제3호》(경원대학교조형연구소, 2002), pp.129-130.

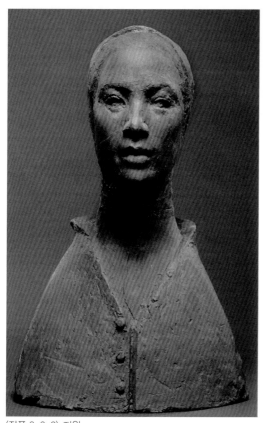

〈작품 3-6-3〉 지원

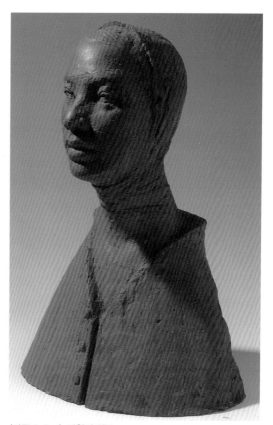

〈작품 3-6-4〉 지원의 얼굴

4) 〈지원의 얼굴〉
(1967, 테라코타, 50×32×23, 호암미술관 소장, 작품 3-6-4)

이 작품은 마치 만주(Giacomo Manzu, 1908-1991)의 〈추기경〉이란 작품에서 볼 수 있는 것처럼 어깨선을 급격한 사선으로 처리함으로써 형태상의 시각적 긴장감을 더욱 고조시킨다. 거꾸로 세워놓은 갈기 모양의 어깨에서 연결된 목은 다시 앞으로 기울어져 있기 때문에 턱을 앞으로 내밀고 있는 듯한 불안한 형태를 보인다. 게다가 머플러로 머리를 감싸게 한 점이 그의 자소

상에서 발견되는 영혼의 소리를 들으려는 듯한 구도적 자세와 이 작품과의 연관성을 찾게 만드는 요인이다.[169]

이 두 작품보다 훨씬 실제 인물에 대하여 많은 것을 암시하는 것이 〈스카프를 맨 여인〉인데, 물론 〈지원〉에서도 스카프를 두르고 있는 모습을 발견할 수 있으나 얼굴에 채색(화장)을 하여 사실감을 강화한 점이 이채롭다. 형태에 있어서도 다른 흉상의 긴 목에 비하여 계란형과 기본적으로 타원형인 원뿔이 결합된 것처럼 표현함으로써 목이 긴 흉상들의 매너리즘의 요소를 약화시키는 대신 인물의 사실성을 강조한 점도 주목된다.

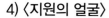

169) 삼성문화재단, 《한국의 미술가 권진규》(삼성문화재단, 1997), p.100.

제Ⅲ부 초기 한국 조각가의 예술관과 작품 해설

그는 마리니의 영향을 반영하는 스케치를 남기고 있다. 실제 인물인 장지원을 모델로 한 〈지원〉(1967년)에서는 스카프로 머리와 목을 감싸고 얼굴만을 들어내고 가슴은 단순한 삼각형의 형태로 처리한 점에서는 만주의 〈잉게의 상〉(1960)과 많은 유사성이 있으며, 같은 해의 〈지원의 얼굴〉의 경우 V자형의 웃옷 처리에서도 만주의 〈주교〉의 연작의 하나인 〈대주교〉, 또는 마리니의 〈대천사〉를 비교하여 볼 수 있다. 마리니는 테라코타에 채색 작업을 많이 한 조각가이다.

5) 〈여인좌상〉
(1967, 테라코타, 34×28×22, 개인 소장, 작품 3-6-5)

권진규의 몇 안 되는 석조작품 중 하나인 〈여인좌상〉은 오므린 다리를 왼손으로 감싸 안고 오른손으로 발목을 잡고 있는 자세를 취하고 있어 내면의 불안을 감추려는 여성의 심리상태를 잘 반영하고 있다.[170]

돌덩어리를 깎아내며 형태를 만들어가는 과정은 손의 압력에 따라 형태가 좌우되는 테라코타에 비하여 볼륨의 깊이를 훨씬 강하게 드러낼 수 있다.

그런 까닭에 비록 얼굴 부위가 지나치게 축소되어 있고 미완인 것처럼 보이지만 흙을 붙여가며 형태를 다듬은 소조와는 달리 견고한 덩어리로부터 형태를 해방시키고자 한 미켈란젤로를 떠올리게 한다. 즉, 받침대와 인체가 한 덩어리로 결합된 이 작품은 돌덩어리로부터 태어나는 생명을 암시하고 있다.

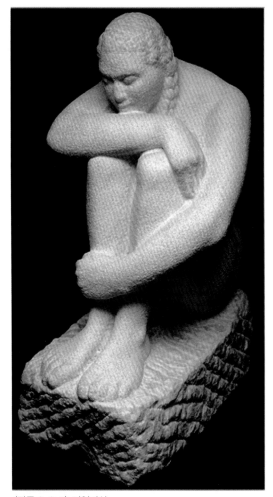

〈작품 3-6-5〉 여인좌상

이 대리석 작품과 형태가 유사한 〈사색하는 여인〉은 더욱 풍만한 볼륨을 지닌 소녀의 모습을 표현한 것이다. 모델의 외모로 볼 때 그의 작업실에서 잔심부름을 하여주던 소녀가 아닌가 짐작된다. 허벅지의 볼륨을 한껏 강조한 인체는 성에 대한 호기심과 두려움을 감추고 있는 소녀의 앳된 태도를 표현한 것으로서, 작은 크기에도 불구하고 마이욜의 〈지중해〉에서 볼 수 있는 것과 같이 풍부한 중량감과 양감, 부피감을 지닌

170) 앞의 책, p.113.

점이 주목된다.[171]

6) 〈나부〉
(1960, 테라코타, 16.5×12.5×24.5, 개인 소장,
작품 3-6-6)

이 작품은 몸을 완전히 뒤로 젖힌 채 무릎을
표현한 누드는 대지로부터 발산하는 성적 에너
지를 온몸으로 감싸 안으며 성적 황홀경에 빠져
있는 듯한 대담한 형태를 보여준다. 풍만한 볼륨
과 탄력 있는 동세, 뒤로 젖힌 머리에서 느낄 수

있는 갈망하는 듯한 감정의 표현이 여체를 대지
의 생명력을 전이하는 매개로 받아들이고 있음
을 보여준다.

하나의 덩어리로 완결된 이 누드는 쾌락과 고
통이라는 감정의 극단적 대립 가운데 놓여진 인
간의 본능에 대해 생각하게 한다. 특히 테라코타
인 경우 여성의 부드러움, 온화함과 더불어 자연
과의 동화에 어울리는 기법이라고 할 수 있다.
그의 조각은 여성을 촉각적인 대상이자 마치 대
지처럼 모든 생명의 근원으로 파악하고 있는 그
의 관념을 반영하고 있는 것이다.[172]

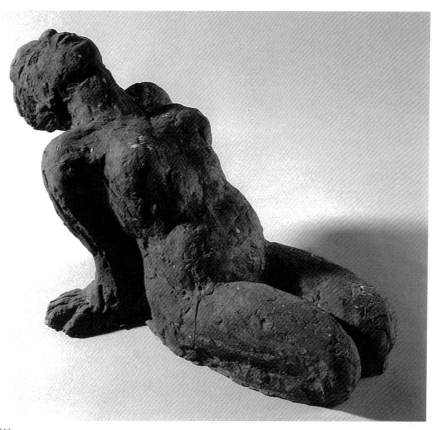

〈작품 3-6-6〉 나부

171) 松本透, 《感情と構造-權鎭圭の彫刻》(東京國立近代美術館, 권진규 전, 2009. 10. 10-12. 6), p.17.
172) 삼성문화재단, 《한국의 미술가 권진규》(삼성문화재단, 1997), p.71~72.

제Ⅲ부 초기 한국 조각가의 예술관과 작품 해석

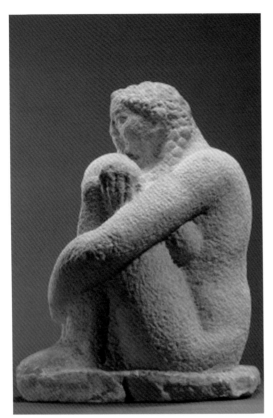

〈작품 3-6-7〉 춘몽

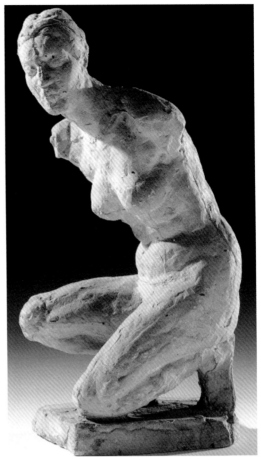

〈작품 3-6-8〉 누드

7) 〈춘몽〉

(1968, 테라코타, 35×21×20, 테라코타, 작
품 3-6-7)

이 작품은 그의 작은 조각 가운데에서는 비교
적 큰 작품이다. 원래 작은 조각(다나르라 인형)이
란 인간이 신에게 드리는 공양물의 성격으로 발
전하였던 것이다. 선사시대의 유물 가운데에서
이러한 유적이 많이 있듯이 권진규의 심리 세계
도 동방의 선인의 이러한 세계관에 공명하였고
그래서 많은 작은 조각을 여인의 몸을 빌어서 제
작하였다.[173]

8) 〈누드〉

(1967, 석고, 46.3×22×18.5, 개인 소장, 작
품 3-6-8)

대담하면서도 우아하고 관능적이면서도 우수
에 찬 여인, 청춘의 성적 호기심과 욕망을 품고
있는 육체에의 탐닉, 그러나 그것을 단지 바라보
기만 하였던 작가의 모순된 감정 상태를 보여주
는 것이 여체를 대상으로 한 권진규의 누드 조각
일 것이다. 여인의 인체에 대한 이러한 탐닉주의

173) 유준상, 《한국 현대미술 대표작가 100인 선집(4)》(금성출판사, 1975), p.2.

는 그리스 헬레니즘의 〈쪼그린 아프로디테〉를 연
상시키는 〈누드〉에 잘 나타나고 있다 인체의 비
례나 볼륨, 포즈의 두 팔을 생략해 버린 것 등은
그가 이 작품을 제작할 때 고전조각을 참조하였
음을 알려준다. 부끄러움으로 온몸을 웅크리고
있으나 한편으로 성적 자신감을 드러내는 듯한
자세를 취하고 있는 이 여인은 그의 시각적 탐미
주의가 멀리 그리스 고전기로까지 거슬러 올라감
을 암시하고 있으나 석고로 만들어진 소품이란
점에서 인체연구를 위한 습작임을 알 수 있다.[174]

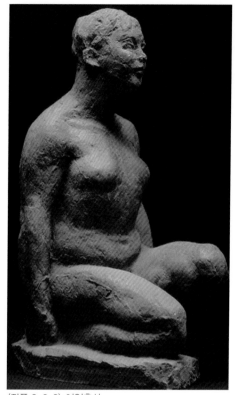
〈작품 3-6-9〉 여인흉상

9) 〈여인흉상〉

(1968, 테라코타, 42×33×22, 개인 소장,
작품 3-6-9)

모델과 작가가 하나가 될 때 비로소 작품이 완
성될 수 있다는 권진규의 믿음은 개개인에게도
향한 소유욕망의 표현이라기보다 젊은 여인이
라는 어떤 부류, 더 나아가 그 보통명사에 대한
그의 집착을 암시한다.
 그의 여인흉상들은 길게 앞으로 내민 목, 정리
된 머리, 단순하게 처리한 의상, 어딘가 아득히
먼 곳을 응시하고 있는 시선이다.[175]

10) 〈여인두상〉

(1968, 테라코타, 23.5×17×19cm, 개인
소장, 작품 3-6-10)

이 작품은 〈비구니〉의 연작으로 볼 수 있는 작
품이다.
 그러나 이 작품은 물론 비구니는 아니다. 걸친

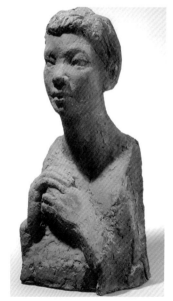
〈작품 3-6-10〉 여인두상

■ ■ ■ ■ ■

174) 삼성문화재단, 《한국의 미술가 권진규》(삼성문화재단, 1997), p.71.
175) 앞의 책, p.104.

옷이 그러하고 더욱 머리도 삭발이 아니다. 그러
나 유의하여야 될 점은 어깨가 제거되고 옷의 세
부가 거의 생략됨으로써 투명한 느낌을 주고 있
으며, 머리카락도 거의 머리통에 밀착되어 있다.
그러기 때문에 얼핏 보아서 비구니와 같이 보이
는 것이다. 고상하면서도 감히 범하지 못할 어떤
기상이 풍긴다.

11) 〈스카프를 맨 여인〉

(1969, 테라코타, 44.5×36×26, 개인 소
장, 작품 3-6-11)

스카프를 두르고 있는 이 작품은 얼굴에 채색
을 하여 사실감을 강화한 점이 이채롭다. 형태에
있어서도 다른 형상의 긴 목에 비해 계란형과 기
본적으로 타원형인 원뿔이 결합된 것처럼 표현
함으로서 목이 긴 흉상들의 매너리즘의 요소를
약화시키는 대신 인물의 사실성을 강조한 점도
주목된다.[176]

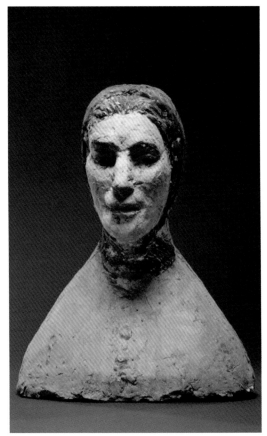

〈작품 3-6-11〉 스카프를 맨 여인

12) 〈웅크린 여인〉

(1969, 테라코타, 12.5×8.5×8, 개인 소
장, 작품 3-6-12)

리비도와 파토스란 격정적인 감정의 표출은
이 작은 테라코타작품에 잘 드러내고 있다. 내부
에서 솟아오르는 욕망을 부여안고 있는 듯, 아니
면 삶의 고통을 견디지 못하여 머리를 가슴에 파
묻고 있는 듯한 형상을 한 이 작은 작품은 마치
흙덩어리에서 생명이 꿈틀거리고 있는 것 같은
시각적 효과를 나타내고 있는 것이다. 한 인간의

〈작품 3-6-12〉 웅크린 여인

176) 앞의 책, p.82.

비극과 고뇌가 절정에 도달한 것인 양 한껏 사지를 오므린 이 작품은 어깨로부터 흘러내리는 곡선이 부드럽게 융기하다 함몰하며 속이 꽉 차고 견고한 형태에 도달하여 규모의 한계를 뛰어넘어 풍부한 부피감을 획득하고 있다. 관능과 고통이란 양면성을 안고 있는 이러한 형태는 인간의 실존적 고뇌와 참을 수 없는 비극에 대한 묵시적 표현이라 할 수 있을 것이다.[177]

13) 〈비구니〉
(1970, 테라코타, 48×37×20, 작품 3-6-13)

이 작품은 역시 어깨 부분을 생략하고 전체적으로 길쭉하게 보이도록 만들었다. 삭발한 머리와 검소하게 걸친 승의(僧衣)가 한층 더 인품을 탈속적(脫俗的) 분위기로 만들었지만 무엇보다도 중요한 점은 상체에서 팔의 의미를 제거하여 버렸다는 사실이다.[178]

좀 더 설명을 하자면 팔은 행위의 직접적인 매개체이다. 팔을 통하여 개인의 욕망이나 그 밖의 모든 세속적인 목적이 실천된다. 그러므로 인물상에서 반드시 없어져 버린다는 것은 상징적인 의미에서나 혹은 시각적인 의미에서도 결국 욕망의 해방이나 욕망의 제거를 뜻하게 된다.

그가 사망하기 직전 고려대학교 박물관에 기증하였던 〈비구니〉는 정면을 향하여 오롯이 고개를 치켜들고 있기 때문에 더욱 당당한 구도자의 모습이 느껴진다. 입가에서 흘러나올 듯 말 듯한 잔잔하면서 희미한 미소와 볼륨의 일부를 박탈한 어깨에 걸쳐진 승복은 자아성찰에 상응하는 신비감을 자아냄과 아울러 주제의 부각을

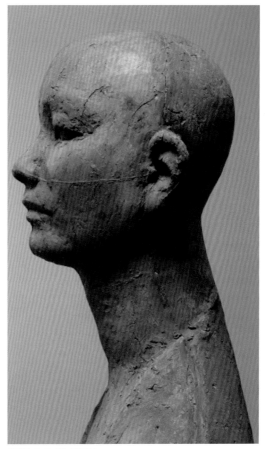

〈작품 3-6-13〉 비구니

위하여 주변의 묘사를 제거하고자 한 그의 조형적 태도가 엿보인다. 따라서 무소유의 달관의 경지, 즉 성별마저 초월하여버린 구도자의 삭발한 머리와 젊기 때문에 차라리 서늘한 아름다움을 풍기는 얼굴, 그럼에도 불구하고 구도자의 인내와 고행에 가까운 자기 금욕을 노정하는 종교적 도상은 현실의 고통을 벗어나기 위하여 종교에 귀의하고자 하였던 그의 정신 상태를 이해하는 데 좋은 자료가 될 것이다.

이 작품은 자각상과 함께 권진규의 대표작으로 꼽히는 작품이다.

177) 앞의 책, p.82.
178) 松本透, 《感情と構造-權鎭圭の彫刻》(東京國立近代美術館, 권진규 전, 2009. 10. 10-12. 6), p.65.

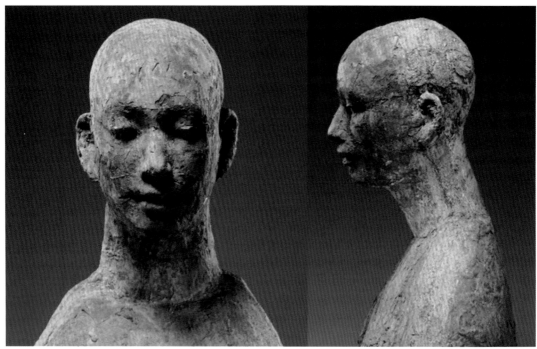

〈작품 3-6-14〉 춘엽니

14) 〈춘엽니〉

(1971, 건칠 50.2×37.3×26, 작품 3-6-14)

전체적으로는 고졸한 향기가 짙게 배어 있는 이 작품에는 또 하나의 요인, 말하자면 권진규가 지향하는 모더니즘이라 불러도 좋을 만한 다른 요인이 작용하고 있다고 생각된다. 네 개의 입면과 하나의 평면을 기준으로 하여 하나의 덩어리를 형성하려고 하는 것. 그것은 관점에 따라서는 뛰어난 분석적 접근이라고도 할 수 있을 것이며 종합을 전제로 한 접근이라고도 말할 수 있다. 덩어리에 대한 이러한 분석이나 감상자의 능동적 시각의 내부에서 일어나는 종합은 예를 들면, 큐비즘에서 그 전형을 볼 수 있는 매우 근대적인 조형 사고의 징후라고 볼 수 있다.

여인을 모델로 한 다른 흉상들과 같은 형태로 제작되었으나 삭발한 머리에서 더욱 신비로운 아름다움을 자아내는 〈춘엽니〉는 고개를 약간 숙인 채 시선을 내리깔고 있어 작품의 내면을 응시하는 듯한 명상의 분위기를 풍긴다.[179]

3. 작품 평가

1968년에 일본 동경의 니혼바시(日本橋)화랑에서 초대전이 있었다. 그때 요미우리신문(讀賣新聞)의 평에 권진규가 일본을 떠난 1959년의 일본은 구상과 추상 가운데에서 구상보다는 추상이 압도적으로 각광받던 시대, 또한 구상이나 추상이라는 종래의 틀로는 파악할 수 없는 새로운 동향이 무대의 전면에 부상되었던 시대가

179) 최태만, 〈김종영의 예술과 사상〉, 《조형연구 제3호》(경원대학교조형연구소, 2002), pp.87-89.

1960년대였다.[180]

"불필요한 살을 가능한 한 깎아내고 요약할 수 있는 포름은 단순화하여 한계까지 추궁하여 만들어낸 하나의 얼굴 속에 소름 끼칠 정도의 긴장감이 표현되어 있다. 중세 이전의 종교상을 보는 듯한 극적 감정의 고양이 느껴진다."(《요미우리신문》, 1968. 7. 18).

이 표현은 권진규가 만든 초상조각의 특징을 적절하게 표현한 문구로서 많이 인용되었는데, 평론가는 구상조각이 구시대적인 것으로 생각하게 된 풍조에 의문을 던지면서도 다음과 같은 글로 전시회 평을 맺고 있다. "이 초상조각에 보이는 다부진 리얼리즘은 구상조각이 빈곤한 현대 일본의 조각계에 하나의 자극이 될 것은 분명하다." 권진규의 조각은 1960년대 말 당시 일본에서 시대적 추세에 대항하는 리얼리즘 조각 가운데에 드물게 보이는 우수한 작품으로써 평가되었던 것이다.[181]

동경국립근대미술관은 권진규의 여자흉상 2점(《춘엽니》, 《홍자》)을 소장하고 있다. 이 2점의 흉상은 정면성이 대단히 강하며 좌우균형이 잘 잡힌 단정한 형태(forme) 안에 조용하고 엄숙한 형태를 보이고 있다. 비애도 미소도 분노도 아닌 얼굴은 언뜻 표정이 없는 것으로 보이기도 하지만, 이들 작품은 오히려 그러한 모든 감정을 내면으로 표현하고 있는 듯한 정취를 띠고 있다. 아니, 이렇게 말하는 것이 더 옳을지도 모른다. 이 작품들은 그것이 분노든 슬픔이든 괘념치 않고 보는 이들의 모든 감정을 받아들이는 깊고 키다란 포용력을 지니고 있는 것이다.

일본 시절의 권진규가 이과전 등의 공모전에 지속적으로 출품한 작품으로는 인물상과 함께 마두상이 있다.

권진규의 경우, 무엇보다도 테라코타 《여인흉상》의 인상이 너무나 강하기 때문에, 양식적으로 눈에 띄는 특징이 없는 나부상은 다른 작은 작품들과 함께 비주류처럼 생각되기 쉽다. 어쩌면 나부상에 있어서 불필요한 요소를 깎아내고 얼굴 표정에 초점을 맞춤으로서 테라코타 흉상의 간단하고 허식이 없는 형태가 생성되는 전개 과정의 이미지까지도 품을 수 있을 것이다. 그러나 사실은 꼭 그렇지만은 않은 듯하다.[182]

권진규가 테라코타 흉상 제작에 몰두한 것은 다음 해에 나혼바시화랑에서 열리는 개인전을 앞둔 1967-1968년경인데, 그는 테라코타 흉상과 병행하여 다수의 나부전신상을 제작하였다. 그리고 그에게 몇 개의 작품들에는 왜 머리카락이 없는가라고 질문하자 그는 "그것 필요 없습니다."라고 대답하였다고 한다. 여인흉상 가운데에는 삭발한 것이나 머리에 스카프를 쓰고 있는 것이 많다. 후자의 경우 스카프가 귀나 목까지 덮고 있으며 외부에 드러나는 부분은 (가면처럼) 얼굴뿐이다. 또한 《지원의 얼굴》은 목이 기형적으로 길고 상의를 입은 어깨선은 극단적으로 변형되어 전체적으로 예각의 피라미드상의 형태를 형성하고 있다. 신체부위의 철저한 생략과 변형에 의하여 보는 이는 똑바로 여인상들의 얼굴과 마주 보게 된다. 아니, 마주 볼 수밖에 없다. 중심선을 중심으로 엄격한 좌우대칭의 구조를 보이고 있으며 정면성이 대단히 강하지만, 그것은

180) 松本透, 《感情と構造-權鎭圭の彫刻》(東京國立近代美術館, 권진규 전, 2009. 10. 10-12. 6), p.65.
181) 앞의 책, p.28.
182) 앞의 책, p.65.

정면에서 보았을 때의 흉상의 특징이다.[183]

당연한 것이겠지만 흉상의 측면으로 돌아보면 다른 구조가 나타난다. 가슴부터 목에 걸쳐서는 약간 뒤쪽으로 기울어져 있으며 긴 목은 앞쪽으로 경사져 있다. 얼굴은 정면을 보는 듯하기도 하고 약간 대각선 위쪽을 올려보는 듯하기도 하며, 약간 고개를 숙인 듯하기도 하는 등 몇 가지 변화를 보이고 있다. 어떻든 가슴·목·머리가 직선적으로 굴곡하면서 각각의 부분이 보는 이에 대한 자세를 미묘하게 변화시켜 가는 것이 측면의 기본 형태이다. 정면에서 보았을 때의 매우 정적인 인상과는 대조적으로 옆에서 본 모습은 상당히 움직임이 심한 실루엣(silhouette)을 지니고 있다고 할 수 있다.

조각의 구조는 어디까지나 구조에 불과하다. 정면과 측면의 이러한 기본구조를 설정한 뒤에 전후좌우의 균형을 미묘하게 조절하면서 조금도 획일적인 부분이 없는 하나의 살아 있는 덩어리를 만들어 내는 데에 권진규의 조각가로서의 본령이 있다고 볼 수 있다. 스카프를 귀까지 덮어 쓴 여인상은 소리가 차단된 무음(無音)의 세계에 잠겨 있는 것에 반하여, 〈곤스케〉에서 권진규는 귀를 안테나처럼 벌려서 세계의 아니 우주의 소리에 귀를 기울이고 있다. 수평이어야 할 두 눈을 약간 틀고 두 귀의 위치나 크기를 조금 달리 하거나 단차와 콧마루(축선)의 뒤틀림, 입 틈새의 강약, 즉 골격 위의 살과 살 위의 피부의 정묘(精妙)한 변화가 공명하면서 엄격한 수평적·수직적 구조로부터 형성된 이 흉상들에게 마치 시간이 영원히 멈춘 듯한 독특한 정숙(靜寂)의 아우라를

야기하고 있다.

테라코타에 의한 여인의 흉상은 목이 긴 우아한 형태와 더불어 테라코타의 질감에서 오는 고졸한 분위기가 뛰어났던 작품들이었다. 건칠의 방법에 의한 불상의 제작은 그 스스로 한국의 리얼리즘의 모색이란 문맥에서 역시 주목되는 작품들이었다.[184]

여인상들은 미소 짓고 있다고 생각하면 정말로 미소 짓고 있으며, 슬퍼하고 있다고 생각하면 정말로 슬퍼하고 있다. 한탄하고 있기도 하고 분노를 안고 있기도 하다. 여인상들은 보는 이들 전부의 감정을 받아들이는 포용력을 지니고 있다고 피력한 것은 이런 것을 두고 한 말이다. 다른 방식으로도 말할 수 있을 것이다. 미세한 변화를 거듭함으로써 초래된 거울과 같이 조용한 포름을 통하여 우리들은 자신의 마음속을 엿보고 있는 것이다.[185]

권진규의 작품세계는 주로 점토를 빚어 구운 테라코타 상(像)으로 흉상, 여인나상, 동물 등이 주류가 된다.

1950년대에 권진규는 당대를 휩쓸었던 실존주의 사상에 심취하였을 뿐만 아니라 그 나름으로 충분히 소화하고 있었다. 권진규의 작가적인 비밀과 또한 그의 의문의 자살은 모두 여기에서부터 싹튼다고 할 수 있다. 그러므로 권진규를 말하기 위해서는 그의 고독과 실어증(失語症)에 대하여 깊이 분석하여야 할 것이다.

아무튼 그는 그러한 원형감정에 젖어 있었다. 그러하였기 때문에 그는 말을 하지 않았으며 또한 말할 필요를 느끼지 않았다. 어쩌면 그가 독

183) 앞의 책, p.29.
184) 박용숙, 〈근대조각의 도입과 정착〉, 《한국미술전집(18)》, pp.320-321.
185) 松本透, 《感情と構造-權鎭圭の彫刻》(東京國立近代美術館, 권진규 전, 2009. 10. 10-12. 6), p.29.

신자였다는 사실도 그렇게 이해될 수 있을 것이다. 왜냐하면 가정을 가진다는 것은 곧 자기를 생활 속에 깊숙이 참여시킨다는 뜻이며 그렇게 함으로 그는 자신도 모르는 사이에 원형감정을 마비시키며, 따라서 보다 많은 말을 하지 않으면 안 될 것이다. 물론 우리가 여기에서 분명히 언급하여 두어야 할 것은 말을 많이 하는 쪽을, 다시 말해서 일상생활에 참여하는 일이 곧 원형감정을 소거(消去)하는 일이 아니라는 사실이다. 그럴 것이 원형감정과 일상생활이 그대로 일치되어질 수가 있기 때문이다.

고졸하면서도 표현주의적인 그의 인체들은 육감적인 아름다움만이 아니라 자기애적인 본능과 실존에의 고뇌까지 담고 있는 사색의 흔적을 드러낸다. 이런 점은 정적이면서도 내면에 용솟음치는 격앙된 정서-고통·슬픔·절망·공포-를 부여안고 있는 여인의 모습에서 잘 드러나고 있다.[186]

자기애(libido)와 열정(pathos)이란 격정적인 감정의 표출은 작품에서뿐만 아니라 미니어처에 가까운 작은 테라코타에서도 잘 드러나고 있다. 내부에서 솟아오르는 욕망을 부여안고 있는 듯, 아니면 삶의 고통을 견디지 못하여 머리를 가슴에 파묻고 있는 듯한 형상을 한 〈웅크린 여인〉이란 작은 작품은 마치 작은 흙덩어리에서 생명이 꿈틀거리고 있는 것 같은 시각적 효과를 거두고 있는 것이다. 한 인간의 비극과 고뇌가 절정에 도달한 것인 양 한껏 사지를 오므린 이 작품은 어깨로부터 흘러내리는 곡선이 부드럽게 융기하다 함몰하여 속이 꽉 차고 견고한 형태에 도달하여 규모의 한계를 뛰어넘어 풍부한 부피감을 획

득하고 있다. 관능과 고통이란 양면성을 안고 있는 이러한 형태는 인간의 실존적 고뇌와 참을 수 없는 비극에 대한 묵시적 표현이라 할 수 있을 것이다.

그를 지도한 조각 교수는 시미즈 다카시라는 조각가이며, 젊은 시절 프랑스로 유학하여 부르델의 지도를 받은 사람이었다. 그에게서 어떤 지도를 구체적으로 받았는지에 대해서는 알 길이 없다. 시미즈도 스승인 부르델만큼은 아니지만 공공기념비 조각을 많이 남겨놓고 있는데, 견고한 구축미로 신성한 조형감각을 보여주는 그의 스승 부르델과는 달리 절충적이고 온화한 기풍의 군상조각이 그의 특징이라고 말할 수 있다. 생전의 권진규도 부르델의 조각을 거의 흠모하다시피 하였으며, 부르델에 관한 프랑스 서적을 사전과 씨름하면서 해독하였다고 한다.

주지하는 대로 부르델은 로댕의 조수였다. 그러나 부르델은 맹목적인 추종자는 아니었다. 그가 존경하는 것은 로댕의 작품이기보다는 인간이었고, 성실하게 늘 작업에 임하는 로댕의 작가적 태도였다. 그러나 이러한 스승의 양식에 대해서 반대 입장이었다.

당시의 프랑스 조각계는 아카데미파와 낭만주의파로 양분되어 있었다. 여기에서의 낭만주의란 19세기 초의 경향을 지칭하며 프랑스혁명으로 왕립예술원과 종교적인 양식이 퇴색하고 고대 그리스, 로마의 미적인 것을 규범으로 하는 회귀와 복습을 통한 새로운 양식의 수립을 뜻한다.[187]

권진규는 실존주의가 한창 유행하던 전후의 일본에 건너가서 시미즈 타카시로부터 로댕, 부

■ ■ ■ ■ ■ ■

186) 앞의 책, pp.18-19.
187) 오광수, 《이야기 한국현대미술》(정우사, 1998), pp.52-53.

르델의 조각을 배웠다. 그러므로 그의 초상조각이나 여인상조각들은 대체로 로댕, 부르델의 근대적 양식에서 온 것이라고 할 수 있다. 그러면서도 그의 작품들은 유럽 근대조각의 정신에 있지 않고 하나의 독자적 세계를 구축하고 있는 것이다. 특히 그의 조각에서 동세나 혹은 면이나 덩어리에서 흔히 볼 수가 있는 즉물화적인 수법을 볼 수 없다는 데 주목하게 된다. 말하자면 그는 로댕에게서 볼 수 있는 시민사회적 이념이나 혹은 그것의 비판에 의하여 성립되는 인상파적인 이념에도 동조하지 않았다는 사실이다. 이 점은 특별히 우리들의 관심을 끌게 한다. 왜냐하면 대부분의 작가들, 이를테면 새로운 미술 도입기의 미술가들이 일본을 통하여 무조건 인상파를 모방했었기 때문이다.

인상주의는 근대 유럽의 시민 사회적 배경이 없이는 성립될 수 없는 미술운동이다. 따라서 우리가 유럽의 인상주의 정신을 그대로 모방한다는 것은 어김없는 시행착오이다. 왜냐하면 그것을 도입하기 시작하였던 새로운 미술시대는 물론 오늘날 우리들의 시대에도 근대 유럽인이 경험한 시민 사회적 체험이란 거의 존재하지 않기 때문이다. 그러므로 권진규가 인상파의 문맥을 따르지 않았다는 것은 너무도 당연한 일이며 그가 표현주의적인 문맥을 그의 작품세계에 도입하게 되었다는 사실 또한 당연한 일로 받아지게 되는 것이다.

그가 살았던 시대는 모든 것이 부재한 시대(일제 통치, 독립, 6·25동란)였으므로, 그가 뿌리를 내릴만한 확실한 땅은 없었기 때문이다. 단지 있을 수 있는 가능성이 있었다면 그것은 민족이라는 것과 개인뿐이었다. 그러나 이때의 민족이라는 것은 개인이 뿌리를 내릴만한 근거지가 없으므로 요구되는 하나의 관념적인 대상에 불과한

것이었다. 그러므로 그의 표현주의는 기반이 없는 불안정한 개인의 내적 독백으로 메워지는 것이라고도 할 수 있다. 바로 이 점 때문에 그의 실어증은 정치적인 지평으로 몸을 던졌던 유럽의 표현주의와는 반대로 스스로 목숨을 끊는 반대 방향으로 치닫게 된 것이다.

흔히들 그의 작품에서 스페인·바로크를 지적하는 사람들이 있다. 실제로 그의 대표적인 작품들은 대체로 엘 그레코의 인물들처럼 인체를 가로로 길게 늘어뜨리는 수법을 쓰고 있다. 보다 더 귀하고 성스러운 것의 조형미가 바로 엘 그레코가 노린 것이라면 권진규의 추상조각에 그런 요소가 충분히 반영되어 있다는 것은 사실이다.

그러나 우리가 여기에서 유의하여야 할 점은 스페인·바로크의 휴머니즘이다. 거기에는 동세의 세계가 펼쳐져 있다. 그렇지만 권진규에게는 동세가 없다. 그의 조각에는 이미 유럽적인 휴머니즘은 존재하지 않는 것이다. 그에게 있는 것은 오직 실어증, 이른바 존재론적인 침묵뿐이다.

우리는 그러한 풍경을 그의 작품에서 실감 있게 읽어낼 수가 있다. 이를테면 그가 자기의 초상조각에서 인체의 어깨 부분을 생략한다든가, 혹은 가슴이나 손을 될 수 있는 한 숨겨둠으로써 인체를 지극히 경제적으로 체험하고 있는 점이 바로 그것이다. 물론 이때의 경제적이란 말은 실어증에 대한 구체적 표현이며 사실상 실어증의 부조리적 인간에게 있어서는 어깨나 가슴의 기능이 무의미하기 때문이다. 오직 필요한 것은 긴장된 얼굴이다. 얼굴이야말로 개인적 실존감을 나타낼 수 있는 유일한 수단이 되기 때문이다. 그러나 권진규에게 있어서 실어증의 극치는 오히려 그의 동물조각에서 표현된다고 말할 수 있을 것이다. 왜냐하면 동물이야말로 본질적으로 언어가 없는 존재이기 때문이다.

1. 예술 세계

1) 미국유학

김정숙(1917-1991)은 한국 추상조각의 형성과 전개라는 맥락에서 특별히 주목할 수 있는 조각가이다.

그녀는 1949년 홍익대학교 조각과에 입학하여 윤효중에게 배우고 1953년에 졸업한 뒤, 한미재단의 주선으로 1955년에 미국으로 유학하여, 그녀는 미시시피주립대학과 크랜브룩 예술연구소(Cranbrook Academy of Art) 대학원에서 추상조각과 용접조각을 배웠다. 미시시피대학에서 오스트리아 출신의 스테파트(Leo Steppat) 교수에게 사사하여 추상미술에 눈을 뜬 김정숙은 크랜브룩에서 현대미술의 조각에 접근할 수 있었다며 다음과 같이 밝혔다.

"석조, 목조에서부터 용접, 테라초(terazzo) 등에 이르는 여러 가지 새로운 테크닉은 요술처럼 나를 매료시켰고, 한꺼번에 모든 것을 익히고 싶은 욕심에 밤잠을 잊곤 하였다. 특히 산소용접은 어찌나 신기하게 보였던지, 1년을 용접에만 매달리다 보니 나중엔 시력이 떨어질 정도였다."[188]

김정숙은 귀국하여 철 용접조각을 최초로 도입하여 우리나라 현대조각 발전에 크게 이바지한 조각가이다. 그녀는 진취적인 조각가라는 사실에서뿐만 아니라, 근대조각의 정착기에 있어서 같은 세대의 누구보다도 민감하게 현대적인 조각 감각과 어법(語法)을 동화(同化)시켰다는 사실에서도 특기할 만한 존재이다. 또한 그녀는 교육자로서도 반평생을 후진 양성에 주력하였다.[189]

선구적인 여성 조각가라고 할 수 있는 김정숙은 청동, 대리석, 나무, 금속 등 다양한 소재를 사용하여 강한 직선과 유동적인 곡선의 긴장감 있는 대조를 특징으로 하는 추상조각 작품을 제작하여 '사랑'이라는 일관된 주제를 감성적이고 직관적으로 표현하였다.[190]

우리나라에서 현대조각의 출발은 전적으로 외래적인 양식의 도입에 의하여 시작되었다. 즉, 김복진이 1919년 일본 동경미술학교 조각과에 입학하여 유럽의 조각 방법을 배운 것이 시초이며, 1945년까지 매우 한정된 조각가들에 의하여 명맥을 유지하고 있었다.[191]

김정숙은 조각 학도로서도 만학일 뿐 아니라, 그녀가 우리나라 조각계에 뛰어들어 그 일선에서 활약하기 시작한 것도 나이 마흔이 가까워서였다. 이는 조각가로서, 특히 여성 조각가로서

188) 최태만, 《한국현대조각사연구》(아트북스, 2007), p.214.
189) 김영나, 〈한국 근대조각의 흐름과 성격〉, 《미술사학(81)》(한국미술사교육연구회, 1974), p.58.
190) 김방희, 〈조각가 김정숙론〉, 《김정숙, 반달처럼 살다 날개 되어 날아간 예술가》(열화당, 2001), p.281.
191) 앞의 책, p.281.

매우 드문 예이며, 그러한 여건 아래에서도 그녀가 우리나라 현대조각계에 남긴 발자취는 컸을 뿐만 아니라, 우리나라 현대조각 정립에 미친 기여 또한 막중하였다. 특히 우리나라 조각은 회화보다도 상당히 장시간에 걸쳐 아카데미즘 조각의 지배 아래에 있었고, 그 같은 조각 풍토에서 김정숙이 보여준 조형의 세계는 신선하고 또 새로운 가능성을 보여주었다.

2) 조형 세계

김정숙은 예술가의 작품을 어머니가 자식을 낳는 것에 비유하였다. 그것은 남이 알 수 없는 깊은 인생의 체험이라는 것이다. 그리고 그것은 순수한 예술이기도 한데, 밖으로 보이는 것만이 아니라 속에서 약동하는 동기까지가 종교적일 때에야 비로소 이루어지는 것이라 말한다. 그녀의 작품에는 특히 석조작품이 많다. 그녀의 돌에 대한 남다른 애착에서 조각론의 단편에서 읽을 수 있다.

"나는 돌을 사랑한다. 차고 몰인정한 사람을 돌 같은 사람이라고 하듯이 돌은 가장 동감이 없고 정이 없고 열이 없는 물체다. 그러나 나는 이 돌 속에서 나만이 찾을 수 있는 영원한 세계, 보이지 않는 생명, 걷잡을 수 없을 정열을 느낄 적이 있다. 한 덩어리의 대리석 속에서 나는 산파가 산모에게서 아이를 끄집어내듯이, 또 엄마가 뱃속에 있는 아기를 의식하듯이 이 세상에 속해 있지 않았던 생명을 찾는다. 차디찬 돌을 쪼아내고 갈아내면서 내가 이제까지 마음으로 그리워하고 사랑해 온 어떤 실체, 신도 인간도 아직 보

지 못하였던 새로운 나는 분신을 찾는다.

김정숙은 "내 작품이 어디로 가 있든지 거기에는 내 영혼과 마음과 핏줄이 항상 연결된 것을 나 혼자는 역력히 느끼고 있다. 나는 내 작품이 내 손재주나 머리 재간으로 되어졌다고 생각하지 않는다. 나도 모르게 머리 위로부터 번개같이 내려오는 어떤 형체의 느낌이 내 손으로 하여금 응답하게 하는 것 같다. 어쩌면 그것을 '조각의 태몽'이라 해도 좋다. 그러나 이것을 어떻게 감당해 나갈까 생각하면 두렵고 조심스럽고 아슬아슬하지 않은 적은 한 번도 없었다."라고 하였다. 1983년 개인전에서도 "나도 모르게 오래 전부터 나는 뭔가 하늘을 훨훨 나는 새의 형태를 만들게 되었다. 〈비상〉, 왜 그런 것이 자꾸 태어났을까? 모든 것을 넘어서는 차원의 세계가 있다면 그것이 제오차원의 세계든 육차원, 칠차원의 세계든 상관할 것 없이, 훌훌 털어 버리고 자유롭게 날아 올라가고 싶은 심정에서 연유된 것이 아닌가 싶다."라고 하였다.[192]

김정숙은 1953년의 대한미협전에 이미 출품한 경력이 있으며, 국전 추천작가로서 1957년에는 〈작품〉, 1959년에는 〈누워 있는 여인〉, 1960년에는 〈모자〉 등을 출품하였다. 작가적인 활동은 1962년 첫 개인전이며, 그녀 전체적인 작품의 흐름으로 보아 역시 1962년이 그의 시발점이 되었다고 보아야 하겠다.

김정숙의 예술의 본질을 이해하기 위해서는 그녀의 제자인 박종배의 글을 참고하고자 한다.[193]

"김정숙은 고독한 작가였다. 긴 예술의 도정에 처음부터 혼자였다. 만학을 하셨기 때문인지 같

192) 김정숙, 《돌과 나》, p.137.
193) 박종배, 〈비상, 고독을 이겨낸 한 조각가의 영혼〉, 《김정숙, 반달처럼 살다 날개 되어 날아간 예술가》(열화당, 2001), pp.351-355.

은 길에 대하여 얘기할 수 있었던 허심탄회한 지기(知己)가 없었다. 그녀가 최초의 한국 현대 여성 조각가이요, 처음으로 외국에서 연구한 여성 조각가이기 때문에 겪은 일이기도 하다. 그녀의 체력은 여자 중에서도 약하신 편이었다. 그녀는 작품을 제작할 때 체력보다는 정신력과 의지력에 의존하였다."

서양의 근대조각이 가장 빠르고 정확하게 전달될 수 있었던 길은 미술교육기관을 통해서였다. 실제로 근대조각의 도입은 바로 대학을 통한 방법론과 소재의 실험적 모색으로 이루어졌다. 그녀는 현대조각에서 응용되는 다양한 소재를 학교 교육에 처음으로 도입시켰을 뿐 아니라, 기법상의 논리를 제작에 적용시킨 교육을 시도하였다. 말하자면 기법과 소재에 따른 재질이 강조되어 형태의 자율적 변화가 시도된 근대조각을 위하여, 그는 새로운 학교 교육의 문을 열어 놓은 것이다. 그녀가 우리나라에 금속조각을 도입한 선구자의 한 사람이란 점을 상기한다면 쉽게 이해되는 부분이다.

한편 김방희는 김정숙에 대해 다음과 같이 소개하고 있다.[194]

"김정숙 자신의 말을 먼저 들어 보면 다음과 같다. 느낌과 또 손과 물질, 이 세 가지에서 느낌이 사람의 손을 통하여 매개체인 물체로 옮겼을 때 하나의 조각이 되는 것이다."

그녀의 조각에서 우선 눈에 띄는 특징은 세련된 형태 감각이며, 이 감각은 다시 소재와 기법의 조화 있는 통합에 의하여 한층 더 두드러지게 나타난다.

대개의 경우 그녀의 조각 형태는 하나의 유기적 전체로서 발상되고 그것이 작가의 형상화 과정을 통하여 구체적인 생명의 율동을 지니기에 이른다.

그녀의 돌과의 만남에 대하여 다음과 같이 술회하고 있다.

"벌써 11년 전 내가 미국에서 공부할 때 이야기이다. … 어느 날 … 석공장에 가서 돌 한 토막을 구입하였다. …… 그 뒤, 한두 주일 지난 뒤 나 혼자만이 구상하고 나 혼자만이 다듬다 보니, 길쭉한 돌 위에는 기다란 남녀의 얼굴이 입을 맞대고 있는 '키스 신'이 어렴풋이 솟아 나오고 있었다. 애절하게 내 사랑하는 가족을 그리워하고 있던 때에 하소연할 데 없는 외로움은."

이러한 언급은 한편으로는 조각가로서의 그의 신조를 말하고 있으며, 또 한편으로는 한 작가의 너무나도 인간적인 측면을 보여주고 있는 것이다. 실상 그의 작품의 매력은 조각 예술이 지니고 있는 일종의 조형적 숙명에 대한 냉철한 의식과 그 숙명에 헌신하는 작가의 인간적 사랑이 조화된 '하나'를 이루고 있다는 데 있다.

김정숙 조각의 일관된 양식적 기조는 형태의 양식화와 볼륨의 단순화에 있다. 이러한 양식적 일관성은 그녀의 작품이 구상이냐 추상이냐 하는 차원에서 문제 되지 않으며, 만약 이 문제가 제기될 경우 한 가지 분명한 것은 그의 모든 형태의 근원은 '자연'에 있으며, 자연을 원형태로 파악하고 있다는 것이다. '자연의 원형태'는 다시 말해서 '모체로서의 형태'를 의미한다. 모든 형태의 가능성을 그 속에 지니고 있는 형태, 그리하여 그 형태는 본질적인 것, 절대적인 것, 영구적인 것을 지향한다. 이러한 것은 그녀의 작

194) 김방희, 〈조각가 김정숙론〉, 《김정숙, 반달처럼 살다 날개 되어 날아간 예술가》(열화당, 2001), p.281.

품 〈토르소〉, 〈여인흉상〉, 〈누워 있는 여인〉, 〈모자상〉 또는 추상적인 테마를 다룰 때 지향하는 것이다. 그녀는 또한 형태의 양식화는 물론, 그 양식화된 형태 또는 형상을 가능한 한 단순화한 기본적인 볼륨으로 환원시킨다. 그러나 여기에서 지적되어야 할 중요한 사실은 그 양식화 내지는 단순화가 결코 차갑고 순리적인 '순수화'의 결과가 아니라는 점이다. 그녀에 있어서 단순화는 도형화가 아닌 것이다. 이를테면 그의 토르소는 차가운 브론즈의 금속적인 질감에도 불구하고 자라나는 나무의 수액을 체내에 지니고 있는 듯이 느껴진다. 뿐만 아니라 그 토르소가 '추상화'하였을 경우에도 여인의 몸의 일부는 거의 '관능적'으로 살아 있는 여체를 생생하게 느끼게 한다. 또 그에 못지않게 그의 추상 조각도 자연의 리듬, 그 비밀스러운 힘과 법칙에 따라 자라고 있는 듯 느껴진다. 따라서 바로 이 점에서 그녀의 예술의 기본적이고도 일관된 세계 전개의 과정을 파악할 수 있는 것이다.[195]

한편 기법과 소재라는 측면에서 볼 때, 그녀는 새로운 기법, 소재의 개발보다는 주어진 테두리 안에서의 보다 순도 높은 완성도를 지향하고 있다는 점을 들 수 있다. 그것은 자신이 추구하고 있는 조형이념을 완벽하게 소유하려는 의지를 말해주는 것이다. 이 점에 있어서 그녀는 목조든 석조든 브론즈든 직조든 주조든 간에, 각기 그것들이 지니고 있는 재질의 특성에 민감하게 반응하여 그 효과를 최대한으로 살린다. 이러한 그녀의 자세는 자신이 다루고 있는 소재에 대한 무아(無我)의 애정 내지는 자기몰입의 그것이

며, 그리하여 낱낱의 작품은 작가의 체온을 지니고 있어 따사로운 생명감과 인간미 넘치는 서정성(抒情性)으로 물들어져 있다.

그리고 그녀의 조형세계는 동양적이라 할 수 있다. 그의 작품이 보여주고 있는 세련된 형태 감각과 재질 감각이 매우 현대적 또는 서구적인 것임에도 불구하고, 거기에서 일종의 유기적 생명체의 율동을 느낄 수 있는 것도 바로 이 때문이다. 일찍이 막스 에른스트(Max Ernst, 1891-1976)는 아르프(J. Arp, 1887-1966)를 두고 말하기를 '그는 우주 자신이 말하고 있는 언어를 우리에게 이해시켜 주는 예술가'라고 하였거니와, 그 언어는 그녀의 경우 사랑의 밀어일 수도 있고, 또 그녀에게 건네 오고, 그녀와 더불어 대화를 나누는 은밀한 자연의 소리일 수도 있다.[196]

3) 작품의 양식적 전개

김정숙 작품의 양식적 또는 테마적 전개과정에 대하여 미술평론가 이일(李逸)은 작가와의 인터뷰를 통하여 다음과 같이 구분 짓고 있다.[197]

① 초기 - 1962년 첫 개인전을 전후하여 이 시기에는 주로 인간과 인간가족 또는 모성애 등의 테마를 즐겨 다루었으며 양식적으로는 구상에 머문다.

② 중기 - 1972년 두 번째 개인전의 작품으로 집약되는 이 시기의 경향은 장승, 토템, 토르소 등을 테마로 하면서 형태는 추상화로 이행하여 간다. 그리고 이들과 함께 그

195) 김영나, 〈한국 근대조각의 흐름과 성격〉,《미술사학(81)》(한국미술사교육연구회, 1974), p.284.
196) 앞의 논문, pp.284-285.
197) 앞의 논문, p.286.

로서는 처음 시도된 것으로 보이는, 일종의 시리얼 아트(Serial Art) 작품이라 할 수 있는 〈공간 속의 인간들〉이 처음 선보인다.

③ 후기 – 1972년 이후 1991년까지의 기간 동안 그녀가 추구하고 있는 것은 그 자신의 표현대로 '자연을 소재로 한 완전추상'의 세계이다.

이상과 같은 구분은 김정숙의 경우 상당히 논리적이고 일관성 있는 조형적 추구의 과정을 보여주고 있는 것 같다. 그러나 여기에서 한 가지 지적되어야 할 것은 그와 같은 구분이 반드시 연대적으로 확연하게 설정될 수 없다는 사실이며, 이와 아울러 양식적인 변천 과정도 역시 반드시 연대적인 단계에 따라 전개되는 것이 아니라는 사실이다.

다음은 한국의 용접조각에 관한 내용이다.

2. 용접조각

1) 용접조각의 기원

용접조각의 역사는 매우 짧다. 1928년경 피카소가 '선 드로잉'을 입체 구조물로 만들기 위해 용접기술을 도입하면서 조각의 역사에 획기적인 변화가 일어났다. 전통에 도전하기를 즐겼던 피카소는 조각은 덩어리로 이루어졌다는 개념에 도전하기 위하여 전적으로 새로운 조각을 시도하였다. 즉, 전통적으로 조각의 속성이라고 생각하였던 견고함과 무게감을 완전히 부정하면서 덩어리로 공간을 점유하는 것이 아니라 적극적으로 공간을 수용하고 정의하는 방식의 조각을 고안한 것이다. 그는 용접기술을 알고 있던 곤잘레스(Julio Gonzalez, 1876-1942)에게 도움을 요청하였고, 이들은 곧 철사를 용접하여 '공간 속에 드로잉'을 하는 방식으로 형상을 제작함으로써 이러한 문제를 해결할 수 있었다.

그 뒤, 두 작가는 여러 가지 금속물체들을 용접하여 〈정원의 여인〉이라는 복잡한 형태의 작품을 제작하였다. 금속판이나 금속 물체를 직접 용접함으로써 얇은 철판이나 가늘고 복잡하게 꼬인 형태의 조각작품을 용이하게 제작할 수 있게 된 것이다.[198]

2) 한국 용접조각의 전개

한국에서 용접조각은 한국전쟁 이후에 제작되기 시작하였다. 이데올로기의 갈등으로 불붙은 한국전쟁은 폐허만을 남겼고 분단을 고착시킨 비극이었지만, 한편으로는 새로운 시대로 전환하는 계기이기도 하였다. 전후 미술계도 새로운 방향을 모색하기 시작하였다. 미술가들은 기회가 닿는 대로 해외로 나갔고, 서양과의 직접적인 교류로 새로운 물결이 밀려왔다. 가장 단적으로 드러난 것은 모든 미술 분야에서 추상적인 경향이 용이하게 되었다는 사실이다. 조각에서는 김종영, 김정숙 등의 추상적인 작품에서 볼 수 있듯이 자연의 형태를 단순화시키는 방식이 서서히 등장하였는데, 이는 대개 전통적인 소재인 돌이나 나무를 깎아내는 기법(carving)이었다.

현재 제작 연대를 확인할 수 있는 한국 최초의 용접조각은 1955년에 김정숙이 미국 유학시절에 제작한 〈금속용접 습작〉으로, 사진으로만 볼 수 있다.

198) 김이순, 《현대조각의 새로운 지평》, 혜안, 2005. p.179.

1950년대에 한국에서 세계 미술에 대한 정보는 거의 일본과 미국을 통하여 얻을 수 있었다. 미술작품을 직접 보든지 미술잡지를 통해서든지 한국 미술가들은 주로 이 두 나라를 통하여 세계 미술의 흐름을 알게 되었는데, 전후에 서양에서 유행하던 철조에 대한 정보 역시 예외는 아니었다. 독립 이후 한국은 프랑스나 미국이나 직접적인 교류로 유럽의 현대미술을 접하게 되었지만 여전히 새로운 지식이나 정보를 얻는 중요한 채널은 일본이었다.[199]

미국은 1950년대의 냉전체제에서 아시아에 대한 문화정책의 일환으로 한국에 서양미술에 대한 정보를 제공하였다. 덕수궁에서 있었던 〈미국 현대미술가 8인전〉(1957년 4월 9-21일)이 그 좋은 예로서, 이 전시회에는 데이턴 같은 작가들의 철조작품들이 출품되었기 때문에 이 전시회가 그 이후 한국에서 철조가 유행하는 계기가 되었음이 분명하다.

한편 1956년에 미국에서 현대조각을 공부하고 돌아온 김정숙의 신문기고는 주목할 가치가 있다. 예를 들어, 〈미국의 현대조각〉이라는 글에서 용접조각가들을 "금일의 미국 조각계의 제1선에 서 있는 작가들"이라고 강조하였으며, 이 연재의 마지막 회에서는 영국의 레그 버틀러를 주목하였다. 특히 1953년에 런던에서 개최된 〈무명정치수를 위한 기념비〉 공모에서 1등 당선되었던 버틀러의 작품에 대하여 "철선과 철판을 두들기고 구부려 용접하여 만든 것으로 최신 미국에서도 많이 유행되는 웰딩 조각"이라고 언급하고 있다.[200]

독립 뒤 한국에 설립된 미술대학에서 조각을 공부한 젊은 세대들은 전통적 조각에서 탈피하기 위하여 용접조각을 제작하기 시작하였다. 당시 용접조각을 제작한 조각가들이 이구동성으로 회고하고 있듯이 철과 불이라는 결렬한 소재로는 젊은이들의 열기를 담기에 적절한 조형언어였다. 1950-1960년대 이들은 〈찰흙-석고-브론즈〉라는 제작과정을 거쳐 한 치의 오차도 없이 작품을 완성하는 전통적인 조각방식이나 미리 계획한 이미지를 돌과 나무로 완성해가는 방식보다는, 작가의 감정에 따라 자유롭게 형태를 만들고 아이디어를 즉흥적으로 수정할 수 있는 용접기법을 선호하였다. 서양의 전후 세대들과 마찬가지로 한국전쟁을 직접 체험하였던 전후의 젊은 세대들은 자신들의 눈으로 목격한 동족상잔의 처참함, 그리고 1960년대에 이어진 사회적, 정치적 혼란과 갈등에서 비롯된 심리적인 면을 용접조각을 통하여 표출하였다.[201]

3) 독립 후 조각계의 상황

1950년대의 한국 조각의 경향을 살펴보면, 전반기까지만 하더라도 사실적인 인체표현이 거의 전부였다. 당시 조각계에서 주도적인 역할을 하였던 작가들은 일제강점기에 일본에서 미술교육을 받은 세대로, 김복진이 한국에 도입한 일본의 조각 교육방식을 그대로 답습하고 있었다. 다시 말해 20세기 전반기 조각의 특징인 사실적인 인체표현을 통하여 인체 각 부분 사이의 비례와 균형 등 형식적인 기본원리를 터득하게 하는 것이

199) 앞의 책, p.180.
200) 앞의 책, p.180.
201) 앞의 책, pp.180-181.

이 시기 조각교육의 가장 중요한 목표였다. 이는 1950년대 전반기까지의 한국 조각이 사실적인 인체표현에서 크게 벗어나지 못하는 결과를 가져왔다.[202]

1950년대 후반에 오브제나 철판 쪼가리를 이어 붙여서 형상을 만드는 용접기법이 도입되면서 조각은 하나의 덩어리로 이루어진다는 개념에서 벗어나게 된다. 피카소가 다양한 철재로 아상블라주 하듯이 〈정원의 여인〉(1930)을 제작하였던 방식대로, 1950년대 후반 한국 조각가들은 고철을 용접해서 형상을 구축하는 방식으로 철조를 제작하였다. 예를 들어 김종영의 〈전설〉(1958)은 작은 철판 쪼가리를 용접하여 제작한 작품이다.

이와 같은 상황에서 1957년 '국전'에서 용접조각의 출현은 한국 현대조각사에서 시사하는 바가 크다. 이러한 시대적 흐름 속에서 조각계도 서서히 사실적인 인체표현에서 벗어났다. 1950년대 후반에 들어 김정숙이나 김종영 등이 사실적인 인체표현에서 벗어나 차츰 자연의 형태를 단순화시키는 추상조각으로 전환하였는데 이들은 전통적 소재인 돌이나 나무를 깎아내는 기법을 주로 선택하였다.[203]

4) 용접조각의 도입

1950년대에 조각작품을 공부하기 위하여 미국으로 떠난 작가는 김정숙뿐이다.[204]

김정숙이 미국유학(1955-1956)에서 귀국하여 대학 강단에서 서양의 현대조각을 직접 지도한 사실이다. 이러한 토대 위에서 1950년대 후반부터는 사실적인 인체조각에서 벗어난 추상조각이 본격적으로 제작되기 시작하였다.

한국에서 용접조각은 외부로부터 자극을 받아 제작되기 시작한 것이 분명하다. 당시 조각가들은 외국의 잡지나 전시회를 통하여 서양의 용접조각에 대한 정보를 얻거나, 김정숙 같은 교육자들의 자극에 의해서 용접조각을 제작하기 시작하였다. 전후 모색과 변화의 시기에 등장한 용접조각의 도입 경로를 1950년대에 한국 미술계는 세계미술에 대한 정보를 거의 일본과 미국을 통하여 얻고 있었다.[205]

특히 김종영이 1930년대 전후에 태어나 일제 강점기에 일본어로 교육을 받은 세대들에게 있어서 일본 미술잡지의 영향은 간과할 수 없다.[206]

5) 현대조각의 추세

오브제를 아상블라주하기 위한 기술적인 이유로 차용하였던 용접기술은 전후라는 시대상황에서 독특한 표현을 가능하게 하는 새로운 조형언어로 자리를 잡았다. 용접은 주조기법으로 표현 불가능하였던 거대하고 복잡한 형상의 작품을 제작하는 것이 가능해지면서 현대조각의 미학에 일대 혁신을 가져왔다. 더구나 철을 자유자재로

■ ■ ■ ■ ■ ■

202) 앞의 책, pp.136-137.
203) 김이순, 〈한국 근현대미술에서 미술장르로서의 조각 개념과 전개〉, 《한국 근현대미술의 개념과 용어》(한국근현대미술사학회, 2011. 10. 22), pp.4-5.
204) 앞의 책, p.142.
205) 앞의 책, p.143.
206) 앞의 책, p.144.

용접함으로써 가늘고 예리한 선, 혹은 뾰족하게 돌출한 가시 같은 선의 표현이 쉬워졌고 또한 다양한 질감 표현이 가능해져서, 조각에서는 구사하기 어려웠던 표현력이 생겼다. 이러한 용접기술은 제2차 세계대전 이후에 고통, 분노, 전쟁의 파괴, 죽음을 시각적으로 표현하기 위한 적절한 표현매체였으며 동시에 새로운 시대에 대한 희망을 암시하는 표현 매체로도 사용되었다.

차츰 전후라는 상황에서 벗어나면서 이러한 표현적인 용접조각은 새로운 국면을 맞이하게 된다.

1960년대 조각은 두 갈래의 흐름이 지배적이었다.

그 하나는 스미스(David Smith,1906-1965)에서 카로(Anthony Caro, 1924-?)로 이어지는 형식주의적인 경향의 용접조각이고, 다른 하나는 저드(Donald Judd,1928-1994), 모리스(Robert Morris, 1931-?), 르윈(Sol LeWin, 1928-), 플라빈(Dan Flavin, 1933-1966)의 미니멀리즘 조각이었다.

형식주의와 미니멀리즘의 이론적 근거는 모두 그린버그의 모더니즘 미학에 뿌리를 두고 있음에도 불구하고 이 두 가지는 상반된다. 그러면서도 그들은 전후의 복잡하고 불규칙한 형태의 용접조각은 역사 속으로 물러나야 한다는 데에는 의견일치를 보았던 듯하다. 결국 1960년대 미술사에서 스미스를 제외한 립튼, 퍼버, 해어(David Hare, 1917-1992), 라소, 로작과 같이 전후에 활동하였던 작가들에 대한 관심이 줄어든 것은 1960년대라는 새로운 시대가 시작되었기 때문

일 것이다. 1960년대에는 새로운 시대에 맞는 새로운 미학과 작품이 요구되었다. 표현성이 강한 용접조각은 더 이상 새로운 미학에 부합될 수 없었고, 따라서 자연스럽게 쇠퇴하게 되었다.

이 시기의 세계미술에 관하여 그린버그(Clement Greenberg)는 자신의 논문 〈아방가르드와 키치(Avan-gard and Kitch)〉에서 다음과 같이 언급하고 있다.[207]

"아방가르드가 '추상' 또는 '비대상적' 미술이나 시에 이른 것은 절대를 추구하는 과정이었다. 아방가르드 시인이나 예술가는 자연이 스스로 정당성을 지니듯이, 풍경화가 아닌 풍경 자체가 미적으로 정당성을 지니듯이, 의미나 유사품, 원품과 관계없이 주어진 어떤 것, 즉 오로지 그 자체의 의미로서 타당한 어떤 것을 창조함으로써 실제로 신을 모방하려 한다.

내용은 너무도 완벽하게 형식으로 용해되어서 예술이나 문학은 전체적으로나 부분적으로나 그 자체가 아닌 다른 어떤 것으로도 환원되지 못한다.

아방가르드 문화가 모방-사실 자체를-의 모방이라는 것은 찬성도 거부도 요구하지 않는다. 이 문화가 극복하려 하는 바로 그 알렉산드리아니즘을 자신이 문화 내에 포함하고 있다는 것은 사실이다. 알렉산드리아와 매우 가까운 비잔틴 문화를 언급한 예이츠의 시구들처럼 모방의 모방은, 어느 의미에서 건실한 종류의 알렉산드리아니즘이다. 그러나 중요한 차이점이 하나 있다. 알렉산드리아니즘이 정지되어 있는 반면 아방가르드는 움직인다는 점이다."[208]

■ ■ ■ ■ ■ ■

207) Clement Greenberg, 〈Avangarde and Kitch〉, 《현대미술비평 30선》(중앙일보사, 1987), pp.280-288.
208) T.J. Clark, 앞의 책, pp.79-89.

3. 작품 해설

1) 개요

김정숙의 작품은 주로 애정이 넘치는 모자상이나 여인상, 그리고 애무하는 주제가 많았다. 이와 같이 김정숙이 가졌던 주제 위의 일관성은 그녀가 여성이라는 데에서 비롯된 것이라고도 할 수 있지만, 조각사상 가장 많이 제작되었던 여인의 문제와도 통하는 것이다. 여인을 대상으로 한 조각의 역사는 멀리 선사시대 〈빌렌도르프(Wilendorf)의 비너스〉부터 시작한다. 그리고 고전시대의 비너스, 중세의 마리아상, 본격적으로 조각이 독립된 예술의 한 장르로 확립되는 근세에 이르러 수많은 여인상 특히 로댕과 부르델 그리고 마이욜의 여인상을 거쳐서 20세기의 브랑쿠지와 아르프에 이르고 있다.

이와 같은 맥락은 김정숙의 조각을 이해하는 데 가장 중요한 열쇠가 된다. 즉, 여인상을 바탕으로 조각의 역사를 고찰하여 볼 때, 김정숙이 여류 조각가라는 점과 함께 그녀의 작품을 이해하는 근거를 제공한다. 특히 그녀가 표현에 있어 추상적인 쪽으로 기울어진 것에는 그녀가 가장 좋아하였던 브랑쿠지와 아르프의 영향이 컸다고 할 수 있다. 한때 그녀는 브랑쿠지에 빠져 헤어나지 못할 정도로 거의 동일한 작품세계에 몰두한 적도 있었다. 그녀가 남긴 많은 작품 가운데에서 걸작으로 뽑히는 작품들의 대부분이 브랑쿠지와 같은 추상의 세계라고 할 수 있다.

이러한 탐색 끝에 그의 작품세계는 커다란 변모를 가져오게 된다. 그것은 '비상(飛翔)'을 주제로 한 일련의 작품으로서 날개를 소재로 한 것이다. 이것은 결과적으로 김정숙 조각의 결론처럼 되었지만 모든 조각가가 바라고 있는 예술 세계이기도 하다. 사실 조각이라는 것은 지구 인력의 지배를 받고 있는 물체를 그 물체가 돌이건 나무이건 금속이건 지구 인력에서 해방시켜 가볍게 하늘로 뜨게 하는 것이다. 인간이 하늘로 난다는 것은 오랜 꿈이었고 그것이 과학의 힘에 의하여 가능해졌다. 조각가들 역시 마찬가지로 하늘 높이 난다는 것을 최상의 꿈으로 생각하였다.

한 작가의 작품들은 전 생애와 함께 자신의 생활을 어떻게 담았는가를 보여주는 증거물이다. 그녀의 작품 중 대상물의 주제가 얼마만큼 깊게 그의 생애를 대신하여 말하고 있는가. 그녀의 초기 작품들에 등장하는 주제는 인물을 근간으로 한 것들이다. 엄마와 아기, 연인, 와상, 토르소 등은 인체에 의한 양감의 조각적 수단과 인간관계 모색의 방편이 되기 때문이다. 작품에 나타난 주제들은 그녀에게 있어서 인간관계와 함께 애정의 영역이다.[209]

그녀의 조각에 도입된 소재들은 그 폭이 넓다. 그녀는 용접조각을 위해 철재와 유기판, 동판, 심지어 유리까지 사용하였고, 춘양목(春陽木, 고궁 기둥), 소나무, 은행나무 등의 목재와 대리석을 주요 소재로 삼았으며, 테라초 등도 소개하였다. 그녀는 이미 청동주물조각에 사용되는 화공약품에 의한 청동 착색법까지 알고 있었다. 다양한 소재의 선택과 사용을 학교 교육으로까지 끌어들인 그녀의 공헌은 지대하다.

그녀의 청동주물 작품은 처음부터 청동작품을 위하여 제작된 것은 몇 점 안 된다. 직접 조각

209) 이경성, 〈오늘의 한국 조각 2001 – 4인의 시각〉, 《되돌아보는 한국 현대조각의 위상》 (모란미술관, 2004). p.35.

의 과정을 강조하던 그녀에게 간접 제작과정을 필요로 하는 주물조각은 적합지 않은 방법이었다. 또한 주물조각은 작품의 마무리가 좋지 않다는 문제점도 갖고 있었다. 그러나 그녀의 청동주물 작품들은, 이미 석재나 목재로 만들어진 작품들이 예리한 선과 최대한의 공간을 필요로 할 때 다시 만들어졌다. 그녀가 브론즈 작품의 완성도에 늘 만족하지 못하였던 것은 주물공장의 기량이 부족하였기 때문이다.[210]

조각은 대상을 다른 소재에 옮겨 놓는 작업만으로 이루어지지 않는다. 이 옮겨 놓는 과정에서 사물의 본질을 찾아내는 수단으로서 작가가 일을 할 뿐이다. 사실적인 작품이든 추상적인 작품이든 간에, 작가의 노력은 사물의 본질에 가장 가깝게 접근하는 데 있다.

그녀의 작품들은 이러한 과정에서 표현되기 때문에 잡다한 옷을 벗기듯 작가가 의도하는 본질에 쉽게 접감(接感)할 수가 있다. 그 본질은 무엇일까. 그것은 대상의 표제가 함축하고 있는 대로 바로 생명으로의 접근이다. 그녀가 전 작품을 통해서 유기적이든 기하학적이든 작품의 표현형식을 초월해 추구하였던 대상의 본질은 생명체의 생태적 모색에 있다. 그녀의 작품은 어떤 사물을 전달하기 위한 것이 아니다. 오히려 끊임없이 생성되는 생명의 본질에 의한 환희를 체험하게 한다. 그의 작품은 감각에 의하여 다가온다고 보기 쉬우나, 엄밀한 공간과 양감의 언어로 다가오게 된다. 왜냐하면 그녀의 작품들은 엄격한 조각적 언어 내에서 창작되기 때문이다.[211]

그녀의 작품에 적용된 단순성의 의미는 대상에 적격인 내적 표현을 위한 기법상의 방법에서 기인된 것이다. 그의 작품이 단순성 안에서 만들어진 이상, 그녀는 남달리 비례에 철저한 문법을 적용시켰다. 이러한 비례에 철저한 엄격성을 내세우지 않는 볼륨을 허용한다면, 그녀는 자신의 작품을 해석하는 데에 단순성의 개념을 적용하는 것을 거절하였을 것이다. 견고한 소재를 도입하는 직접 조각에서 비례에 철저한 조형어법은, 그녀가 말년에 집착한 〈비상〉 시리즈를 만든 것이 우연이 아니라는 것을 입증해준다. 그녀에게 있어 중량은 덩어리의 대소에 있지 않았다. 오직 균형과 비례에 의존될 때, 희고 커다란 대리석 덩어리는 어느새 '새'가 아닌 '난다는 것'의 혼이 되어 가벼이 날아가고 있는 것이다. 그 안에는 고독을 이겨낸 한 조각가의 영혼이 실려 있다.

2) 작품 내용

다음으로 김정숙의 여인상에 관한 주요작품에 관하여 해설하고자 한다.

김정숙의 여인상에 관한 작품은 다음과 같다.

1) 〈K양〉
(1952, 테라코타, 24×20×40, 삼성미술관 소장, 작품 3-7-1)

연대적으로 보아도 김정숙의 가장 초기에 속하는 직품이기도 하거니와, 그녀의 양식적인 전개과정으로 보아서도 그러하다. 그러나 홍익대학교 조각과 재학 시절의 작품으로 생각되는 이

210) 앞의 책, p.354.
211) 앞의 책, pp.354-355.

〈표 10〉 김정숙의 작품(여인상) 현황

번호	작품명	제작 연도	재료	규격(cm)	출처	작품 번호
1	K양	1952	테라코타	24×20×40	삼성미술관 소장	3-7-1
2	엄마와 아기	1955	나무	99×28×20	국립현대미술관 소장	3-7-2
3	키스	1956	돌	54×32×24	작가 소장	3-7-3
4	누워 있는 여자	1959	나무	31×104×33	삼성미술관 소장	3-7-4
5	토르소	1959	브론즈	50×30×28	개인 소장	3-7-5
6	여인흉상	1969	브론즈	40×20×18	개인 소장	3-7-6
7	두 얼굴	1965	대리석	11×42	H씨 소장	3-7-7
8	애인들	1965	나무	85×32×25	K씨 소장	3-7-8
9	비상	1984	대리석			3-7-9

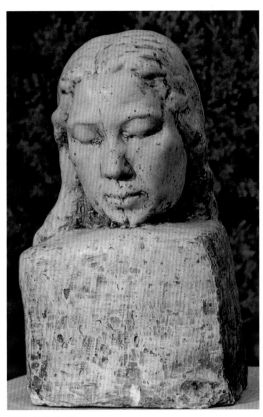

〈작품 3-7-1〉 K양

작품이 사실성에 있어서 이미 기존의 아카데미즘을 탈피하고 모델의 개성성 또는 그 내면성을 깊이 있게 표출시킬 수 있었다는 점에 큰 의의가 있다고 하겠다.[212]

(2) 〈엄마와 아기〉
(1955, 나무, 98×28×20, 국립현대미술관, 작품 3-7-2)

이 작품은 하나의 나무에 두 개의 얼굴을 사실적으로 다루고 있지만, 여기에서는 얼굴의 표정을 완전히 추상화시키고 있다. 하나의 덩어리 속에 한 쌍의 얼굴을 담고 있는 이 작품은 현대적이라기보다는 매우 고풍적인(archaic) 향취를 지니고 있다. 일시적인 것으로 끝났을지도 모르나 토착적인 원시미술에서 받은 영향의 흔적이 눈에 뜨인다. 한 개의 나무에 두 개의 얼굴을 담고 있다. 흔히 아프리카나 남미의 목각에서 볼 수

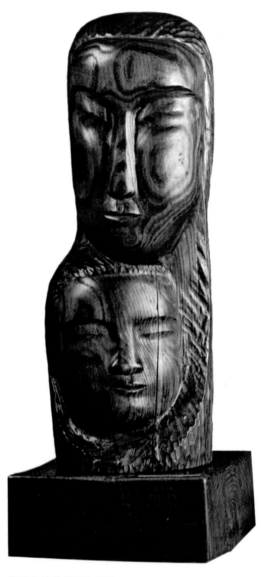

〈작품 3-7-2〉 엄마와 아기

〈작품 3-7-3〉 키스

에서 핀 두 개의 꽃이라 할까. 엄마가 곧 아기이고, 아기가 곧 엄마인 자연의 원상(原狀), 그런 인식이 적절하게 잘 표현되어 있다. 더욱 나무의 나이테가 얼굴의 표정들을 기괴하게(grotesque) 수식하는 데 한몫을 하고 있다.[213]

3) 〈키스〉
(1956, 돌, 54×32×24cm, 작가 소장, 작품 3-7-3)

하나의 돌덩어리 속에서 어떻게 하여 생명이 있는 순수한 형태를 추상하여 내느냐 하는 것이 이 작품에 있어서의 첫째 과제였으리라. 이 형태

있는 양식의 작품인데 그곳에서는 하나의 종교적인 숭배물로 존재한다.

그러나 이 작품은 단순히 스타일상으로 그런 것과 연관 있을 뿐 내용적으로는 다르다. 즉, 대상으로서의 모든 사물을 인식의 도구로 삼고 있는 것이다. 확실히 엄마와 아기는 한 개의 줄기

213) 한국일보사, 《한국현대미술전집(18)》(정한출판사, 1983), p.129.《한국현대미술대표작가 100인 선집(60)》(금성출판사, 1976).

의 순수성을 위하여 가능한 한 세부가 억제되고 극도로 단순화된 볼륨과 선이 전체의 형태 속에 하나의 덩어리로 통합되고 있다.[214]

자신의 조각 작품에 표현된 주제가 사랑으로 일관되고 있는 그 이유를 작가 스스로 다음과 같이 밝힌 바 있다. 크랜브룩 시절 나의 가장 큰 고민은 외로움이었다. 쓸쓸할 때면 호숫가에 혼자 나가 백조를 바라보다가는 외로움이 북받치면 벌렁 드러누워 울기도 하였다. 그때 만든 작품에는 그 감정들이 그대로 담겨서인지 애정 표현이 많은 편이다. 돌조각 작품인 〈키스〉는 두고 온 아이들이 모델이 된 〈모자상〉 등은 모두 그때의 작품들이다.[215]

(4) 〈누워 있는 여자〉
(1959, 나무, 31×104×33, 삼성미술관 소장, 작품 3-7-4)

첫 유학에서 돌아와 추천작가로서 제8회 국전에서 발표한 〈누워 있는 여자〉는 김정숙 특유의 따뜻한 모성애를 담은 추상화된 구상작업으로서 인체에서 출발하여 추상조각으로 나아가는 과정을 보여주는 작품이다. 나무의 부드러운 느낌을 여성의 온화하면서도 생명을 잉태할 수 있는 능력과 결합시킨 이 작품은 이후 그녀의 작품에 지속적으로 나타날 사랑과 모성을 예고한다. 이러한 정서에의 동화는 이 시기에 제작한 여러 작품에 빈번하게 나타난다.

헨리 무어의 '공간' 개념을 보다 적극적으로 이해하고 탐구하였던 조각가는 김정숙이다. 그녀는 1955-1956년에 미국에서 유학하면서 추상조각을 직접 배웠는데, 용접조각을 통해서 공간을 다루기도 하였지만 그녀가 적극적으로 수용한 방식은 부랑쿠지의 추상 언어와 헨리 무어의 작품을 연상시키는 공간 표현이다. 그녀가 1959년 국전에 출품하였던 〈누워 있는 여인〉을 보면, 누워있는 여인상의 표현이나 나무로 된 덩어리의 중간에 구멍을 뚫는 방식에서 헨리 무어

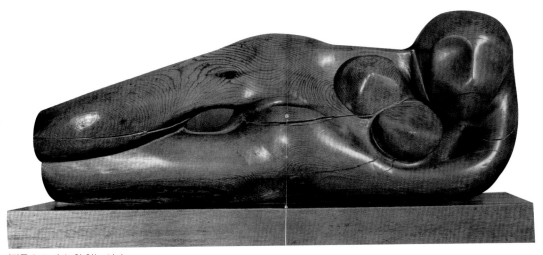

〈작품 3-7-4〉 누워 있는 여자

■ ■ ■ ■ ■ ■

214) 앞의 책.
215) 최태만, 《한국현대조각가사 연구》(아트북스, 2007), p.217.

의 조형언어를 수용하였음을 알 수 있다.[216]

〈누워 있는 여자〉가 여전히 인체로부터 완전히 벗어난 것이 아니라 그것을 단순화하고 변형을 통하여 추상조각으로 진행하는 과정의 것이라고 한다면 그 앞 해인 1958년에 제작한 석조 〈생 이전〉은 그녀의 작품이 본격적인 추상의 세계로 진입하였음을 보여준다.

(5) 〈토르소〉

(1959, 브론즈, 50×30×28, 개인 소장, 작품 3-7-5)

이 작품은 단순한 물체라기보다는 하나의 구상적인 이미지를 지니고 있다. 이를테면 부정적인(negative) 입체구성법이라고 할까. 그런 것을 통하여 사물을 확인하려는 것이다. 단순한 물체의 운동(movement)을 느낄 수 있는 작품이다. 조각에 있어서 〈토르소〉는 가장 전통적인 소재의 하나이기는 하지만, 이 작품은 그 토르소를 단순한 신체의 일부로 다루지 않고 이 신체의 일부가 우리에게 환기시켜 주는 총체적 이미지를 형상화시키고 있다. 실제로 자유롭게 변형된 듯한 형태의 곡선과 볼륨의 기복은 그대로 토르소의 특성의 집약이다.[217]

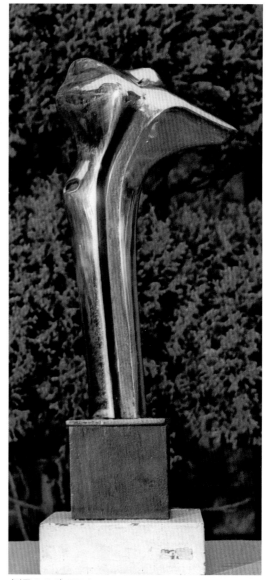

〈작품 3-7-5〉 토르소

(6) 〈여인흉상〉

(1969, 브론즈, 40×20×18cm, 개인 소장, 작품 3-7-6)

인체 표현에 있어서 김정숙의 특징적인 방법

을 잘 보여주고 있는 작품이다. 한눈에도 그것이 여인의 상체라는 것을 알아볼 수 있게 하면서도 대담한 생략과 추상화를 자유롭게 구사할 수 있다는 사실이 그의 조각가로서의 역량을 잘 말해

216) 김이순, 〈한국 근현대미술에서 미술장르로서의 조각 개념과 전개〉, 《한국 근현대미술의 개념과 용어》(한국근현대미술사학회, 2011. 10. 22), pp.4-5.
217) 최태만, 《한국현대조각가사 연구》(아트북스, 2007), p.222.

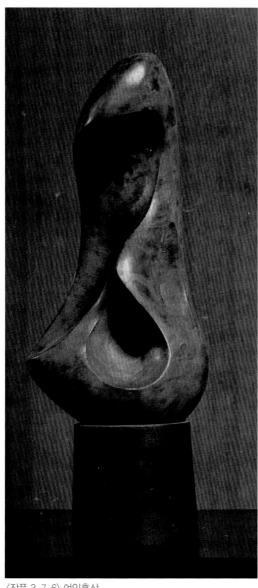

〈작품 3-7-6〉 여인흉상

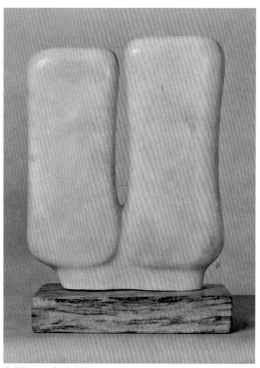

〈작품 3-7-7〉 두 얼굴

성주의적인 실험이 생명체에 적용될 때, 불가불 즉물화(即物化) 현상이 일어난다는 것은 어쩔 수 없는 일이다. 그러나 이 작품은 대상의 즉물적인 미감보다도 오히려 제목에 부합되는 구성적인 이미지에 역점을 둔 것 같아 보인다.[218]

(7) 〈두 얼굴〉
(1965, 대리석, 11×42, H씨 소장, 작품 3-7-7)

주고 있는 작품이다.

현대조각이 회화의 어법을 그대로 따라가고 있다는 것은 공인된 사실이다.

그런 입장에서 보자면 이 작품도 구성주의의 영향을 받은 것으로 볼 수 있다. 어찌 되었건 구

두 얼굴이 나란히 두 개의 무거운 덩어리로 환원되고 있다. 여기에서는 모든 이미지 작용이 배제되고 있으며, 두 덩어리가 매우 미세한 면의 변조와 역시 미세한 볼륨의 변화로 주변 공간을

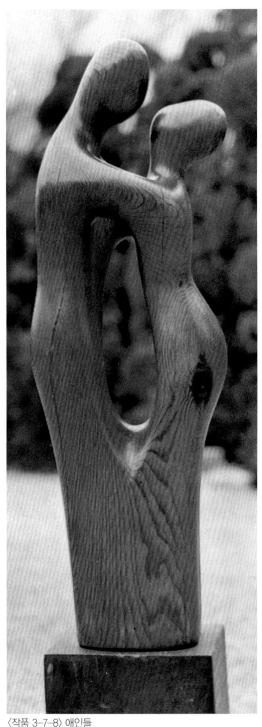

잡고 또 그 속으로 흡수하여 오히려 기념비적인 존재감을 얻고 있다.[219]

(8) 〈애인들〉
(1965, 나무, 85×32×25, K씨 소장, 작품 3-7-8)

이 작품은 닫혀진 형태와 열려진 형태, 또는 가득 찬 볼륨과 비율이 정묘(精妙)하게 엮어질 수 있을 것이다. 그리고 바로 그것이 조각의 정통적 특징이기도 하다. 매우 자유롭게 해석되고도 양식화된 두 인물이 콤비네이션을 이루고 있다.[220]

(9) 〈비상〉
(1984, 대리석, 작품 3-7-9)

이 작품은 이 책의 주제와 무관하지만, 그녀의 만년의 시리즈 작품의 주제는 〈비상〉이므로, 한 작품을 소개한다.

모든 조각가는 무거운 물체를 가볍게 공간 속에 뜨게 함으로써 자신의 작품을 완성시키기를 바라던 것이다. 가령 루브르미술관의 니케의 〈사모트리케의 여인상〉은 수십 톤의 무거운 바위에다 날개를 달아줌으로써 가볍게 공간 속에 떠있게 한 것이다. 김정숙 역시 물체를 지구 인력에서 해방시켜 하늘 높이 뜨게 하는 꿈을 가졌다. 이것의 실현이 곧 만년의 작품의 주제인 〈비상〉이다. 날개만을 표시하였기 때문에 사모트라케의 여인상과는 표현상의 차이점을 갖고 있다. 기능적으로 '난다는 것'을 강조한 나머지

〈작품 3-7-8〉 애인들

219) 《한국현대미술대표작가100인 선집(60)》, 금성출판사, 1976.
220) 앞의 책.

4. 작품 평가

김정숙의 명확한 예술관은 〈예술과 표절〉에 잘 제시되어 있다. 그녀는 "고갱이 말한 것처럼 예술은 표절이 아니면 혁명"이라고 하였다. 따라서 표절은 반드시 작품의 모양을 모방한 것만 말하는 것이 아닐 것이다. 남의 아이디어나 남의 작품을 만들 동기를 훔치는 것도 표절이라고 해서 틀린 말은 아니리라.

인생의 조용한 혁명, 이것이 돈 없고 지위 없는 예술가만이 가질 수 있는 귀족적인 특권이라고 강조하고 있다. 그러므로 그녀의 예술관은 내부로부터의 약동이 매우 중요하며, 특히 약동의 순수가 종교성을 획득할 때 예술의 내부혁명이 일어날 수 있다고 믿는다.

그녀는 첫 전시에서 주목한 것은 소재의 극복이었다. 그녀는 작품의 소재가 작가의 창작 이미지를 실현하는 충족조건이라고 보면서 소재의 성질과 특질을 잘 살려 그 물체가 갖고 있는 물질성을 전적으로 표현의 방향으로 수용해야 한다고 주장하였다. 그러면서 그는 그녀가 다루고 있었던 대리석, 목재, 금속, 석고 등이 생성의 연륜을 따라 교묘하게 질서화하고 있다고 보았다.

김정숙의 작품은 브랑쿠지, 아르프를 잇대는 유기적 추상의 세계이다. 그러나 재질감과 밀착한 영상의 심리적 표현은 보다 현대적이며, 섬세한 리듬과 단순한 공간 정복에서 자아내는 상징성도 있다. 아름답고 부드러운 촉감에는 갈등은 없는 듯, 대신 덩어리에의 긴장된 대위법이 강조되어 있다. 이러한 경향을 대표하는 작품은 〈생이전〉이다.[222]

〈작품 3–7–9〉 비상

추상적인 표현이 보다 강조되었다. '비상'은 평생 자비로운 어머니로서의 애정 어린 여인상을 제작한 그녀가 하늘 높이 비상하기를 바랐던 정신적인 구조를 나타내고 있다. 인간은 땅 위에서 살고 있다. 그러기에 대지는 인간의 어머니이다. 그러나 인간은 그 대지를 떠나서 하늘로 올라가고 싶어 한다. 마치 죽어서 영혼이 훨훨 하늘로 날아가듯이 그녀는 자신이 삶의 방법으로 채택한 조각을 통하여 이 꿈을 이루었다. 즉, 〈비상〉이라는 작품을 통하여 하늘나라에 올라간 것이다.[221]

221) 이경성, 〈오늘의 한국 조각 2001 – 4인의 시각〉, 《되돌아보는 한국 현대조각의 위상》(모란미술관, 2004), p.161.
222) 최태만, 《한국현대조각사연구》(아트북스, 2007), p.217.

김영주가 덩어리에의 긴장된 대위법이라고 한 〈생 이전〉은 생명체의 원형인 핵을 품고 있는 어머니의 자궁을 추상적으로 표현한 것으로서 대리석의 매끈한 표면과 부드럽게 융기한 알을 감싸고 있는 껍질이 잉태의 신비를 들여다보는 듯하다. 부드럽고 내밀하며 낙원의 이미지를 연상시키는 이 작품은 라캉이 말하는 잃어버린 낙원을 떠올리게 한다. 잉태와 출산은 신비롭고 아름다운 것이지만 그것은 또한 어머니에게든 아기에게든 결핍의 원인이기도 하다. 대지(어머니의 신체)에서 솟아오르는 알(새로운 생명체)은 출산이라는 분리를 통하여 독립하지만 그 과정을 거치면 다시는 아늑하고 따뜻한 어머니의 몸속으로 되돌아갈 수 없다. 부드럽고 우아하면서도 결여된 것, 그것은 여성의 신체를 고리처럼 표현한 〈토르소〉에서도 나타난다. 역시 제1회 개인전에 출품하였던 〈토르소〉는 〈생 이전〉이 포지티브 공간을 보여준 것과 달리 네거티브 공간을 포함한다. 작품 내부의 뚫린 공간은 어머니의 자궁일 수도 있고 여성의 수용성일 수도 있다. 부드러운 곡선은 이러한 여성적 감수성을 강화하는 요소이다.

김정숙의 작품을 여성성으로 일반화하는 것은 위험한 일이지만, 이는 그녀의 작품을 독해하는 열쇠 말(keyword)임에 분명하다. 굽이치는 선, 생명의 핵을 품고 있는 그릇, 부드러운 질감 등은 김정숙의 초기 작품에 나타나는 조형적 특징이기도 하다. 이런 특징들은 김정숙의 여성성을 드러내는 표지(標識)이자 그녀의 작품을 유기적 추상으로 규정할 수 있는 근거이기도 하다. 이를테면 김종영의 추상조각이 자연 대상에서 추상된 형태에서 발전하여 순수추상으로 나아가는 과정을

통하여 절대적 아름다움으로의 지향성을 보여준다면, 김정숙의 경우 시종일관 자연 대상을 단순화시키면서 나타나는 유기적 추상을 추구하였다는 점에서 차이가 있다. 김종영이 이지적인 차원에서 형태의 원형을 천착해 들어갔다면 김정숙은 감성적으로 그것을 발견하였다. 이것은 두 조각가 사이의 차이일 뿐 어떤 것이 우위에 있다는 식의 위계를 단정하려는 것이 결코 아니다. 〈토르소〉에서 볼 수 있는 유기적 추상은 김종영의 유기적 추상과 그 내용과 형식, 방법에 있어서 분명히 다르다. 김정숙의 이러한 토르소는 그녀가 출산을 할 수 있는 여성이기 때문에 나올 수 있는 형태이며, 정서적으로 파악한 여인의 몸인 것이다. 그녀에게 있어서 수태는 물론 아이와의 친밀감은 중요한 부분이다. 자전적이긴 하지만 이런 특징은 〈엄마와 아기들〉과 같은 작품에서도 발견된다. 이 작품은 1950년대에 집중적으로 제작한 〈엄마와 아기〉 연작의 연장선에 있는 것이며 자식들을 향한 모성의 표현이다.[223]

두 번째 전시(1971년 10월 신문회관에서 김정숙 조각전)를 통해 그녀의 작품을 특유의 문학적 감각으로 간취해낸다.

이경성은 김정숙의 작품을 다음과 같이 평가한다.[224]

"김정숙은 양괴에의 집념과 조(彫)와 소(塑)의 행위 속에 생의 의미를 찾고 살아왔다. 그러기에 그녀의 작품은 그녀의 인생의 반영이고 미의 표백(表白)이다."

그는 김정숙 작품의 본질은 구석구석에까지 스며들고 있는 '애정의 편재'라고 덧붙였다. 그가 말하는 애정의 편재란 여성으로서의 애정, 어

223) 앞의 책, p.218.
224) 김정숙, 《예술과 표절》, p.120.

韓國 女人像 彫刻史

머니로서의 애정 등 복합된 상태의 깊은 애정인데, 찬 대리석에다 생명을 주어 피가 통하게 하고 비정적인 금속에 온도를 주는 비결을 의미한다. 조형의 언어로서 작품을 형성하고 그것을 다듬고 어루만지는 작가의 따뜻한 손길과 마음씨, 거기에 김정숙의 일관된 '미의 표정'이 있다는 것이 그의 미학적 견해이다. 그리고 그는 거기서 '유동적인 형태파악', '공간과 인간상의 공존관계', '토템 설정을 통해서 시도한 인생관'이라는 세 가지 특징을 길어 올린다.

그가 김정숙의 작품세계를 '추상화한 날개에 실은 비상에의 꿈'이라고 정리하였던 점이다. 그러면서 그는 김정숙의 세계가 브랑쿠지의 추상의 세계'라고 평가하면서, 1992년의 원고에서 표현하였던 '중력에 지배되고 있는 물질을 하늘 높이 날리고 싶은 조각가의 진정 바람'이 무엇인지 세밀하게 설명하고 있다.

그에 따르면 조각이란 지구인력의 지배를 받고 있는 물체를 그 물체가 돌이건 나무이건 금속이건 인력으로부터 해방시켜 가볍게 뜨게 하는 것이다. 인간이 하늘을 날겠다는 오랜 꿈이 과학의 힘에 의해 가능해졌는데, 조각가들 역시 하늘 높이 나는 것을 최상의 꿈으로 생각하였다는 것이다. 모든 조각가는 무거운 물체를 공간에 뜨게 함으로써 자신의 작품이 완성되기를 바랐고, 김정숙 역시 물체를 인력에서 해방시켜 높이 뜨게 하는 꿈을 가졌을 것이며, 그 실현이 '비상'이라는 것이다. 그렇다면 〈비상〉의 의미는 무엇일까? 그는 자비로운 어머니로서의 애정 어린 여인상을 제작한 그녀가 하늘 높이 비상하기를 바랐던 정신적인 구조에 다름 아니라고 강조하고 있다고 이경성은 평가하고 있다.

이일은 김정숙의 '세련된 형태감각'과 '소재

와 기법의 조화'를 특징으로 들면서 "그녀의 형태는 하나의 유기적 전체로서 발상(發想)되고, 그것이 작가의 형상화 과정을 통해 구체적인 생명의 율동을 지니기에 이른다. 때로 그 생명의 율동은 보다 구체적인 인간형성을 타고, 또 때로는 '실재 이전(before existence)'의 일종의 원형태로서 환원을 통하여 나타난다."라고 분석하고 있다. 또한 김정숙의 조각에서 특기해야 할 것은 역시 형태와 공간과의 유기적인 통합이며, 공간에 대해 그의 매스는 양의적인 의미를 갖는다고 강조한다. 즉, '가득 찬 매스'와 '빈 매스'가 그것인데, 이 새로운 조각적 볼륨의 도입은 김정숙의 창안은 아니다. 그와 같은 시도로는 보기 드문 성공적인 작례(作例)를 남기고 있다는 것이다. 그는 〈생 이전〉에 대해 다음과 같이 적고 있다.

"이미 완전한 의미의 추상조각이다. 그러나 그 추상적인 형태와 차가운 대리석의 질감에도 불구하고, 이 작품은 그 어떤 유기적 생명감을 지니고 있으며 '삶의 원형태'로 응결된 생명체라고 할 수 있으리라. 시작도 끝도 없는 듯이 보이는 면과 선의 유연한 변주가 그러한 느낌을 주는 것이리라."

'제5회 김정숙 조각전'(1978년 6월, 회갑기념전으로 현대화랑에서)의 평문에서, 이일은 브랑쿠지의 "손은 생각하고 물질 속에 감추어진 사상을 따른다."라는 믿음과 아울러 아르프가 말하는 '유기적 형상화(configuration organique)'가 김정숙의 조형적 발상의 기조와 밀접한 관련이 있을 것이라고 주장하였다. 그러면서 그는 김정숙 작품의 형상화는 어디까지나 유기적인 삶을 사는 형상화이며, 그 형상들은 일종의 자연의 삶, 끊임없이 자라고 변모하고 번식하는 자연의 삶을 영위한다고 강조하였다.

예술을 그와 같은 자연의 연장 내지는 '등가물(等價物)'로서 받아들인다는 것, 그리하여 그 자연의 비밀스러운 힘, 그 어떤 내재적 법칙과의 완전한 합일에 도달한다는 것, 아마도 여기에 김정숙 조각의 본질이 있는 것이 아닌가라고 이일은 파악하였다.

한 가지 분명한 것은 김정숙의 모든 형태의 근원은 '자연'에 있다는 사실이며, 그것이 어쩌면 자연의 원형태가 아닐까 하는 것이다. 그리고 그 원형태는 '모체(母體)로서의 형태'를 의미한다. 모든 형태의 가능성을 그 속에 지니고 있는 형태로서의 모체, 그러므로 그 형태는 본질적인 것, 절대적인 것, 영구적인 것을 지향할 수밖에 없었을 것이다.

김정숙은 "나도 모르게 머리 위로부터 번개같이 내려오는 어떤 형태의 느낌이 내 손으로 하여금 응답하게 하는 것 같다. 어쩌면 그것을 '조각의 태몽'이라고 해도 좋다."라고 하였다. 이일의 '원형태-모체로서의 형태'라 하였던 것과 일맥상통하는 점이다. 이일은 '비상의 형태 속의 정감'에서 원형태의 개념을 일관되게 주장하면서 '고도로 환원된 자연의 형태'와 조각가의 '인간적인 정감'의 조화, 공존을 예기하고 있다. 〈비상〉에 대해, 이일은 "비상이란 원래 형태가 없는 것이며, 동시에 예술가의 상상력의 세계에 속하는 것이다."라고 말하였다.

한편 오광수는 "인체의 부분적 데포르마시옹(deformation : 변형·왜곡), 영감으로의 환원을 통해 유기적인 생명체의 원형을 추구해온 것이 김정숙의 세계"라고 밝히면서, "이번 개인전에 출품된 작품을 통해서도 그러한 생명에의 집요한 관심을 지속시켜 주고 있다."라고 주장하였다. 이때 등장한 날개 시리즈에 대하여 그녀는 자신

의 독립된 인간으로서의 개안(開眼)이 모뉴멘탈한 기원의 상형(象形)으로 나타났다고 분석하였다.

그가 말하는 생명의 원형질은 '생명주의'로 소급된다. 그리고 김정숙의 작품은 단순화라고 하는 추상화를 위한 추상이 아닌, 형태 속에 내재하는 힘, 생명의 자연스러운 유로(流路)로서의 형상화를 지향하고 있어서 '잉태하는 형'이라고도 부를 수 있다고 주장한다.

그는 "초기에서 만년에 이르기까지 그녀의 작품을 연결해주는 전체적인 맥락은 역시 생명주의"라고 주장하는 것이다.

김영주 역시 "김정숙의 작품은 브랑쿠지, 아르프를 잇대는 유기적 추상의 세계이다. 그러나 재질감과 밀착한 영상의 심리적 표현은 보다 현대적이며, 섬세한 리듬과 단순한 공간 정복에서 자아내는 상징성도 지니고 있다. 아름답고 부드러운 촉감에는 갈등은 없는 듯, 대신 매스에의 긴장된 대위법이 강조되어 있다. 이러한 경향을 대표하는 작품은 〈생 이전〉이다."라고 주장하였다.

김정숙의 작품은 유기적 추상의 생명주의로 귀결된다.

김정숙의 작품에 드러난 '생명주의'는 어떤 것일까? 한국에서 생명주의 조각은 1950-1960년대에 시작되었는데, 김정숙의 〈토르소〉(1952)는 한국 현대 추상조각의 가장 선두에 있기도 하다. 김종영을 비롯해, 송영수, 필주광, 전상범, 최만린으로 이어지는 추상조각의 생명주의는 서양과 다른 독특한 정서를 내포하고 있다.

김정숙의 작품을 두고 생명주의를 표현하는 방식은 평론가들마다 다르다. 이경성은 생성의 연륜, 유기적 운동감각이나 원시 심성이라고 하였고, '애정의 편재'라 결론 내렸다. 즉, 대리석에 생명의 피를 주어 비정적 금속에 온정을 주는

비결이 그것이다. 그리고 뒷날 그는 '비상'에 빗대어 지구 인력으로부터의 해방을 제시함으로써 우주적 상상을 더하였다. 이경성에 이어 곧장 생명주의를 언급하였던 오광수는 유기적 생명체의 원형 추구가 김정숙의 세계이며, 그런 생명의 원형질이 생명주의가 된다고 보았다. 심지어 그는 '잉태하는 형'이라고 표현하기도 하였다. 이일은 생명의 율동이라 하였다. 그것은 오광수에게서 보았던 '삶의 원형태'로 응결된 생명체이다. 그가 김정숙의 작품을 두고 그 형상들은 일종의 자연의 삶, 끊임없이 자라고 변모하고 번식하는 자연의 삶을 영위한다고 강조하였던 것은 그런 이유에서이다.[225]

225) 김종길, 〈김정숙 작품론 연구 – 이경성, 이일, 오광수의 비평을 중심으로〉, 《학술비평》(김종영미술관, 2011. 12, 창간호), pp.61-88.

제8장 기타 조각가의 예술세계와 작품 해설

1. 서론

김복진은 근대적 조각예술의 기틀을 다진 선각자일 뿐만 아니라 다방면의 문예활동에서도 뛰어난 면모를 보여준 예술가이다.[226)

김복진에 이어 일본에 유학하여 조각을 배워, 등장한 조각가로는 문석오, 김두일, 윤승욱, 김경승, 이국전, 조규봉, 윤효중, 김종영, 주경 등을 꼽을 수 있다. 그러나 1920년대에서 1945년 독립까지 활동한 조각가는 그야말로 소수에 불과하였다. 동양화나 서양화에 비하면 상당히 위축된 현상에서 벗어나지 못한 실정이었다.

앞에서 소개한 조각가 밖에 문석오, 김두일, 이국전, 조규봉, 주경 등의 작품을 소개하고자 한다.[227)

2. 작품 해설

기타 조각가들의 여인상에 관한 작품은 다음과 같다.

〈표 11〉 기타 조각가들의 작품(여인상) 현황

번호	작품명	제작 연도	재료	규격(cm)	비고	작품 번호
1. 문석오						
1	소녀흉상	1930			제8회 선전	
2	서 있는 여인	1931			제10회 선전	3-8-1
3	두상	1932				
4	응시				제12회 제전	
2. 김두일						
5	흉상습작	1932				
6	소녀흉상	1936				
7	여인흉상	1937			제16회 선전입선	3-8-2
3. 이국전						
8	노부	1936				
9	습작, P여사의 상	1937				

226) 오광수, 《이야기 한국현대미술·한국현대미술 이야기》(정우사, 1998), p.54.
227) 앞의 책, p.55.

10	좌상	1939				
11	여인흉상	1940			제19회 선전 입선	3-8-3
12	여인입상, 토르소	1941				
13	두상	1942				
14	월계수를 든 여인	1949	은메달	지름 4.4cm	개인 소장	3-8-4
4. 조규봉						
15	여자	1940			신문전 입선	
16	두상	1940				3-8-5
17	나체	1941				
18	나부	1942			신문전 입선	
19	두상	1943				
20	부인입상					
5. 주경						
21	靜隱	1939				
22	여인두상	1940				3-8-6

1) 문석오

문석오(文錫五, 1908-?)는 평안남도 평양 출생으로 1928년에 동경미술학교 조각과에 입학하여 1932년에 졸업하였다. 조선미술전람회에 출품한 작품으로 〈소녀흉상〉(1929), 〈서 있는 여인〉(1930), 〈소녀흉상〉(1931), 〈두상〉(1935)으로 입선하였으며, 제12회 제전에 〈응시〉(1931)를 출품하여 입선하였다. 독립 이후에 조직된 조선문화건설중앙협의회 산하단체인 조선미술건설본부에서 이국전, 윤승욱 등과 함께 조각부 위원으로 활동하였다. 1946년에 결성된 조선조각협회에 창립 위원으로 참여하였다. 분단 이후 북에 남아 북한에 수립된 정권 아래에서 조직된 북조선예술동맹의 부위원장, 중앙상임위원으로 활동하였다.[228]

김복진과 그의 제자들의 인물상이 거의 하늘을 향하여 고개를 치켜든 모습이었는데 문석오의 〈소녀흉상〉은 고개를 떨구거나 시선을 내리깔고 있다. 이것은 시작에 지나지 않았다.

1930년 제9회 조선미술전람회에 출품한 나체 여인 전신상 〈서 있는 여인〉은 대상을 재현하고자 하는 의지와 더불어 고개를 푹 숙인 슬픔을 표현하고자 하는 뜻이 뒤섞인 작품이다. 하체를 두터이 묘사하여 안정감이 돋보이지만 상체가 빈약하여 균형을 깨고 있다. 하나의 덩어리로 만드는 데 실패한 것이다. 하지만 오히려 그와 같은 불균형이 음울함이나 서글픔을 드러낸다.

228) 국립현대미술관, 《근대를 보는 눈(한국 근대미술 : 조소)》(국립현대미술관, 1999.8.24), p.253.

〈작품 3-8-1〉 문석오, 서 있는 여인(1930, 제9회 조선미전 출품)

1931년 제10회 조선미술전람회 출품작 〈소녀의 흉상〉에서 잘 드러나는 음울함은 시대의 고뇌라기보다는 개인의 아픔에 가깝다. 김주경은 이 작품을 보고 '가장 조각적'인 작품이라고 평가하였다. 금세 울어버릴 듯한 사실감 때문이었으리라.

그는 같은 해(1931년) 제12회 제전에 나체 여인 입상 〈응시〉를 출품해 입선하였다. 이 작품은 다른 작품들과 달리 움직임이 크고 매우 풍만하다. 도전하는 여인의 몸매와 전진하는 속도감과 더불어 율동감에 빛나는 작품이다. 그는 수상 소감에서 여인 육체가 지닌 선의 아름다움을 표현하고자 한 것으로 '사실적인 그것'이었다고 밝혔다.[229]

2) 김두일

김두일(金斗一, 1907-?)은 평안남도 평양 출신으로 1927년에 동경미술학교 조각과에 입학하여 1931년에 졸업하였다. 그는 조선미술전람회에서 〈흉상습작〉(1935), 소녀흉상〉(1936)과 〈T의 흉상〉(1936), 〈여인의 흉상〉(1937), 〈흉상〉(1938), 그리고 〈문씨의 두상〉(1940)으로 입선하였다.

그의 인물 조각은 깔끔하게 다듬어지고 단순화된 것이 특징이다.

독립 이후 조직된 조선문화건설중앙협의회의 산하단체인 조선미술건설본부에서 조각부 위원장을 맡았고, 1946년에 결성된 조선조각협회에 창립회원으로 참여하였다. 그러나 한국전쟁 이후에는 작품 활동을 거의 하지 않은 것으로 알려져 있다.[230]

229) 최열, 〈20세기 전반기 근대 조소예술의 전개〉, 《근대를 보는 눈 – 한국근대미술 : 조소》(국립현대미술관, 1999.8.24.), pp.96-106.
230) 국립현대미술관, 《근대를 보는 눈(한국 근대미술 : 조소)》(국립현대미술관, 1999. 8. 24), p.25.

3) 이국전

이국전(李國銓, 1915-?)은 충청남도 당진 출생으로 양주 보통학교를 졸업하고 1935년에 김복진 미술연구소에서 조소를 배웠다. 그 뒤 니혼(日本)미술학교에서 괴인사(傀人社)를 창설한 안도우(安藤照)에게 조소를 배우고 1941년에 귀국하여 정자옥 화랑에서 개인전을 가졌다. 유학 중이던 1937년에 일본의 구조사전 공모전에서 〈습작〉으로, 1939년에는 주선(主線)미술전에서 〈좌상〉으로 입선하였다. 조선미술전람회에 출품한 〈두상〉(1942), 〈소년〉(1943)으로 특선을 받았고, 〈고바야시(小林) 씨의 상〉(1936)과 〈노부(老婦)〉(1936), 〈A씨 수상(壽像)〉(1937)과 〈P여사의 상〉(1937), 〈흉상〉(1940), 〈여인입상〉(1941)과 〈토르소〉(1941), 〈전우애〉(1944)와 〈어느 대좌의 상〉(1944)과 〈어느 음악가의 두상〉(1944)으로 입선하였다.

그의 작품은 간결하게 양식화되고 전체성을 강조한 고전주의적 경향을 가지는 것을 특징으로 전체성을 강조한 그는 조선일보에 게재한 '신라적 종합'이라는 제목의 글을 발표하여 신라 조각이 동서양 조각의 특징을 종합한 것이라는 견해를 제시하였다. 1942년 봄에는 김복진의 사직동 미술연구소를 이어받아 경성미술연구소를 개설하여 이응세 등의 제자를 양성, 이 연구소에서 제작한 〈공격〉을 1944년에는 결전미술전에 출품하는 등 친일적인 미술활동을 하였다. 1946년에 결성된 조선조각협회 창립 위원으로 참여하였으며, 조규봉 등과 함께 인천시립예술관 개관 기념전에 출품하였다. 1948년에 서울시 교육위원회가 구성한 예술위원회에 김경승과 함께 위원으로 참가하였다.

1949년에 열린 제1회 국전에서 심사위원을 맡았고, 추천작가로서 〈흉상〉과 〈가을〉 등을 출품하였으며, 같은 해에 열린 제1회 대한미협전에 〈어린이 얼굴〉을 출품하였다. 한국전쟁 기간 중 월북하였다.[231]

일본에서 고학을 하던 이국전은 1937년 11월에 구조사전 공모전에 응모, 〈습작〉으로 입선하였다. 그 뒤 1939년 봄, 일본의 제3회 주선(主線)미술전에서 나체 여인 〈좌상〉으로 입선하였다. 이처럼 일본을 무대 삼아 활동하는 사례가 점차 늘어나기 시작하였다.

최열은 이국전을 다음과 같이 평가한다.[232]

이국전은 1930년대 후반 우리 조소예술계에서 그 이름을 빛낸 작가라고 하겠다. 이국전은 김복진의 제자로서 1936년 제15회 조선미술전람회에 처음으로 작품을 선보였다. 출품작 2점은 김복진 문하에 입문하여 몇 개월만인 1935년 여름에 제작한 습작이다. 윤희순은 이에 대해 "진지하나 운동이 적다."라고 비평하였고, 김경준은 "어색하지만 건강한 감각이 엿보인다."라고 격려하였다. 이국전은 1937년에도 조선미술전람회에 두 점의 초상 조각을 발표하였다. 묘사력이 돋보이는 흉상으로 인물의 성격을 잘 드러낸 작품이다. 이국전은 이 작품을 조선미술전람회에 발표하던 무렵, 일본으로 건너갔다.

이국전의 〈여인흉상〉(1940)과 〈여인입상〉(1940)에서 추상화의 요소가 나타난다. 우선, 실물의 생동감보다는 움직이지 않는 관조적 자세와 안정된 정면적 구도를 취하고 있다. 또한 불

231) 앞의 책, p.263.
232) 최열, 〈20세기 전반기 근대 조소예술의 전개〉, 《근대를 보는 눈 – 한국근대미술 : 조소》(국립현대미술관, 1999. 8. 24.), pp.96-100.

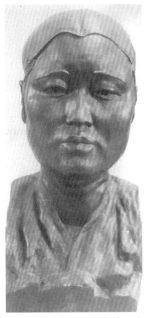
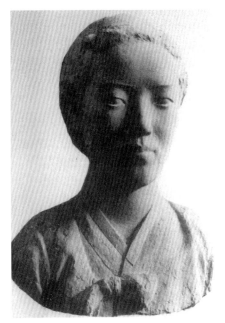
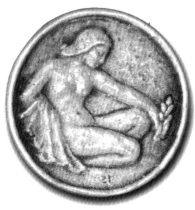

〈작품 3-8-2〉 김두일, 여인흉상(1937)　　　〈작품 3-8-3〉 이국전, 여인흉상(1940)　　　〈작품 3-8-4〉 이국전, 월계수를 든 여인(1949)

필요한 세부묘사가 생략된 단순한 면과 완만하고 균일한 선은 덩어리를 더욱 견고하게 만들어 준다. 이들에 있어 물리적인 해부학적 묘사는 순수한 덩어리의 조화와 구조적 형태에 의하여 기꺼이 희생되고 있는 이국전에게 공간은 덩어리의 외연으로서 나타나는 소극적인 요소일 뿐이다. 덩어리의 유동하는 변화가 공간의 깊이에 변화를 주면서 전체에 유기성을 부여하지만 공간에 대하여 폐쇄적인 단일석 형태의 기본적 특징이 역시 이국전에게 나타나고 있다. 여기에서 닫힌 윤곽선과 강화된 덩어리에 의한 전체의 통일성은 전통 단일석 조각의 특징과 공통되는 부분이다. 그것은 실재하는 대상을 분석한 것이 아니라 대상의 본질에 대한 직관적인 이해에서 출발하여, 그것을 절제된 방식으로 표현한 것에 따른 것이다.

이국전의 작품에서 분석이 아닌 종합에 의한 대상의 표현방식은 작품의 실루엣이 어떤 부분적 설명에 의하여서도 막히거나 끊어지지 않은 채 하나의 커다란 전체의 윤곽선으로 흐르는 듯 연결되게 한다. 선의 흐름은 사물의 묘사보다는 덩어리나 형태와 같은 형식적 요소에 충실함으로써 형성된 것으로 보인다. 작품의 전체 형태를 통제하는 윤곽선은 내부의 어떠한 부분에 의해서도 동요되지 않으며 모든 부분들은 윤곽선이 규정하는 하나의 덩어리에 통합된다. 굴곡 없이 연속되는 넓은 면과 통일적인 덩어리를 암시하는 닫힌 선은 고전주의적인 마이욜의 드로잉에서도 볼 수 있으며, 그러한 선이 입체를 통하여 실현된 것으로 보이는 마이욜의 조각은 역시 이국전의 윤곽선이 닫힌 조각과 유사성을 갖는다.

이국전에게 두드러진 절제와 통합의 요소는 유럽 조각들과 달리 형태를 구성하는 방식에 있어서 추상성의 유교적인 기반을 생각하게 한다. 장식을 절제하고 기능에 부합되는 최소한의 형식을 선호하였던 유교의 금욕주의적 경향은 공

예와 조각에 있어서 소박하고 단순하며 강직한 형태를 낳게 하였다. 이국전에게도 자연스러운 인체의 생명감과 운동감보다는 고요하고 관조적인 자세와 대칭에 가까운 경직된 구도가 나타나는데, 이러한 엄격한 양식은 유럽 고전주의의 간접적 영향에 의하여 형성되었지만 그것을 수용한 밑바탕에는 유교적 금욕주의를 발견할 수 있다.

4) 조규봉

조규봉(曺圭奉, 1917-?)은 경기도 인천 출생으로 서울 경신고를 졸업하고, 1928년 동경미술학교 조각과에 입학하여 1932년에 졸업하였다. 조선미술전람회에 출품하여 〈두상〉(1940), 〈두상〉(1943), 〈부인입상〉(1944)으로 특선을 하였고, 〈생각〉(1941)과 〈두상〉(1941), 〈나부〉(1942), 〈고뇌〉(1944)로 입선하였다. 일본의 신문전(新文展)에도 출품하여 〈여자〉(1940), 〈나부〉(1942)로 입선을 하였고, 동경에서 열린 기원 2000년 봉축전에 〈생각〉을 출품하여 입선하였다. 그가 제작한 작품들은 부드럽고 온화한 느낌을 주는 고전주의적인 여인 누드조각으로서, 그는 이상주의와 사실주의가 훌륭하게 조화된 완숙한 기술을 구사하였던 것으로 알려져 있다. 독립 뒤, 귀국한 그는 1946년에 김두일, 김경승, 김종영, 문석오, 윤승욱, 윤효중, 이국전, 김정수, 백문기 등과 함께 최초의 조각가 단체인 조선조각협회에 참여하였다. 1946년 8월에 인천시립예술관 개관기념미술전에 출품한 뒤, 바로 월북하여 김정수와 함께 평양미술학교의 설립에 관여해 이

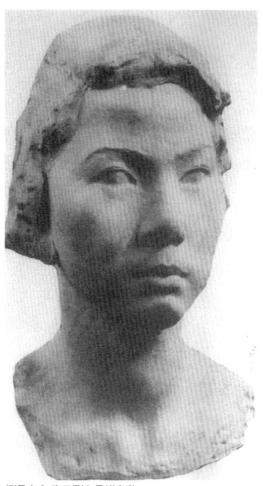

〈작품 3-8-5〉 조규봉, 두상(1940)

학교의 교수로 부임하였고, 1949년에 이 학교가 평양미술대학교로 승격함에 따라 조각학부장으로 재직하였다. 사회주의적 사실주의 경향의 작품을 다수 제작하였으며 조형예술동맹 맹원으로 기관지 〈조형예술〉에 '조각이란 무엇인가' 등의 글을 발표하기도 하였다.[233]

조규봉의 여러 점의 누드 작품들은 부드럽고 온화한 고전주의를 기술적으로 상당히 훌륭하게 소화하고 있다.

233) 국립현대미술관, 《근대를 보는 눈(한국 근대미술 : 조소)》(국립현대미술관, 1999. 8. 24), pp.252-263.

우리에게는 거의 알려져 있지 않은 월북 작가 조규봉은 사진만으로 판단하여 볼 때, 상당히 기술적으로 완숙한 조각가이었음을 느끼게 하는데, 그의 〈나체〉(1941) 역시 기본적으로는 유럽의 개념의 누드이다.

특히 이 작품의 경우 자세가 보티첼리의 〈비너스의 탄생〉에서 유래된 것임을 곧 알 수 있다. 보티첼리의 〈비너스의 탄생〉은 메디치 가(家)가 소장하고 있던 헬레니즘 시기의 비너스 상에서 영감을 받은 것이라는 것을 상기할 때, 동·서양의 문화교류 내지 전래의 한 예를 보여주는 것 같다. 아마도 조규봉은 비너스의 자세를 취한 일본인 모델일 것으로 생각되는데 이상주의와 사실주의가 훌륭하게 조화된 작품이라 하겠다.

5) 주경

주경(朱慶, 1905-1976)은 서울 출생으로 1925년에 YMCA 미술연구소에서 공부하고, 1928년에 일본 동경의 가와바다(川端) 미술학교에서 수학하였다. 일본 유학시절이었던 1932년에는 조선미술학우회를 결성하여 그 회장을 맡았고, 1935년에는 미술 유학생들의 모임인 백우회(白牛會)를 조직하여 회장을 맡았다. 1932년에는 미래파 경향의 유화 작품 〈파란(波瀾)〉을 제작하였다. 조선미술전람회에 조소를 출품하여 〈정은(靜隱)〉(1939), 〈여인두상〉(1940)으로 각각 입선하였다. 1945년에 조선건국위원회 경북미술부를 조직하였고, 1950년에는 대구의 미공보원원장을 맡았다. 1962년부터 1971년까지 한국미술협회 경북지부장을 맡았으며 1965년부터

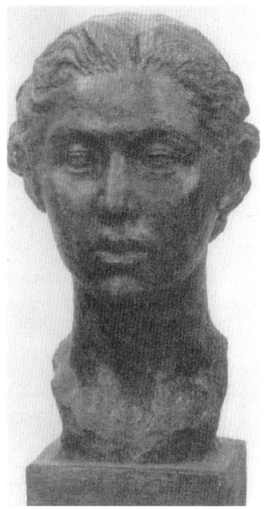

〈작품 3-8-6〉 주경, 여인두상(1940)

1970년까지는 가톨릭 미술협회 회장직을 맡았다. 1974년 문예진흥원에서 회고전을 가졌으며, 1977년에는 국립현대미술관에서 열린 서양화대전에 출품하였다.[234]

234) 앞의 책, pp.252-263.

제Ⅳ부 결론

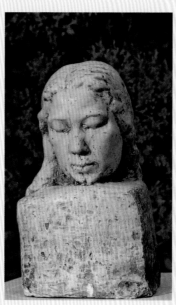
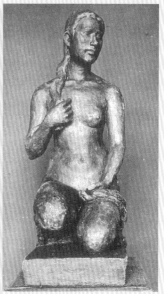

제1장 종합평가

이 책은 근대조각 도입기에 외국에 유학한 초기 한국 조각가들의 예술관과 작품해설에 관한 연구서이다.

이 책에서 연구대상으로 초기 조각가는 일본에 유학한 김복진, 김경승, 윤효중, 윤승욱, 김종영, 권진규와 미국에 유학한 김정숙 등 7명이다. 일본에 유학한 시기는 1920년대에서 1960년대까지이다.

이상에서 다룬 작가의 출신을 살펴보면 다음과 같다.

동경미술학교의 조각과 출신으로 문석오, 조규봉, 윤승욱, 김경승, 김종영, 김두일 등과 목조과 출신으로 윤효중이 있다. 일본미술학교 출신으로 김정수, 이국전 등이 있다. 무사시노미술대학 출신인 권진규가 있다. 그 이후 1950년대의 미국에 유학한 김정숙이 있다.

이들 7명이 제작한 여인상조각의 소재를 분류하면 다음의 표와 같다.

〈표 12〉 작가별 작품(여인상) 재료 분류표

번호	작가명	석고	나무	돌	테라코타	금속
1	김복진	5	1			
2	김경승	4				6
3	윤효중	1	3			
4	윤승욱	2				1
5	김종영	1	3	3		1
6	권진규	1	1	1	10	1
7	김정숙		2	2	1	2
	합계	14	10	6	11	11

위의 각 조각가들의 예술적 특징은 다음과 같다.

첫째, 우리나라 근대조각의 최초의 조각가는 김복진(1901-1940)이다.

김복진은 우리나라에서 최초로 일본에 유학하여, 근대조각의 도입, 근대조각의 교육 및 보급, 미술평론의 확립에 주력하였다. 그 가운데 그의 조각의 기술은 날카로운 사실을 토대로 하여 구상계열로서 제작범위는 불상조각, 초상조각, 인체조각 등이다. 그는 후진양성에 주력하여 당시 대부분의 조각가들이 그의 영향을 받았다고 한다. 대표작으로는 〈백화〉와 〈소년〉이 있다.

둘째, 김경승(1915-1992)은 조각에 있어서 근대적 이념을 역사주의라고 한다면, 새로운 미술시대에 있어서 가장 역사주의적인 감각을 지녔던 조각가이다. 1960년대 이후 서정적인 여인상을 제작하기 시작하여 감각적이고 관능적인 자세의 여인상을 많이 제작하였다.

셋째, 윤효중(1917-1967)은 유학생 가운데 유일하게 목조각 출신이다. 그의 작품으로서 〈아침〉이나 〈현명〉에서 그는 딱딱한 나무를 솜씨 있게 깎아 나가면서 제작한 균형 잡힌 작품은 일본에서 배운 영향 때문이다. 그러나 유럽 조각 기법의 영향도 받았음을 알 수 있다.

넷째, 윤승욱(1914-?)은 납북되어 남아 있는 작품이 많지 않다. 〈한일〉, 〈욕녀〉, 〈어느 여인〉 등이 있지만, 확인 가능한 작품은 전라의 소녀가 피리를 불고 있는 〈피리 부는 소녀〉의 한 작품뿐

이다. 이 작품은 제20회(1941년) 선전에서 특선한 작품이다. 독립 이후 국립현대미술관에 파손된 석고 상태로 보관되어 오던 것을 그의 제자인 최의순이 복원하였다. 이 작품은 국립현대미술관에 소장되어 있다.

다섯째, 김종영(1915-1982)은 유학시절 지도교수들의 지도보다 로댕, 마이욜, 콜베 등의 작품집과 루브르박물관 화집에서 더 큰 영향을 받은 것으로 알려져 있다. 그의 작업경향은 1950년대의 반추상으로 발전하여 브랑쿠지, 아르프의 순수조형에 입각한 매우 기하학적이고 단순·명쾌한 형태의 작품을 제작하는 방향으로 나아갔다.

그는 자연생태에 가까이 접근하기 위하여 돌과 나무를 주로 사용하였다. 그리고 그것을 지나치게 다듬는 행위를 절제하였다.

그의 작품은 표현 형태에 따라 ① 구상형태, ② 기하학적 형태, ③ 유기적 형태로 분류할 수 있다.

그는 국제전 입상 이후부터 추상으로의 긍정적인 형태해체과정이 시작된다. 그는 새로운 방향을 제시하는 작가 자신의 내면의식을 노출한다는 추상양식의 전개로 우리나라의 조각예술에 새 길을 열었다.

그는 인체조각에 몰두하고 있던 당시의 조각계에 추상조각의 시각과 소재에 대한 인식을 새롭게 하였다. 초기의 사실주의에서 떠나 1950년대에 타원형의 단순화된 둥근 얼굴과 고요한 표정의 조각을 제작하는데 상징주의적 꿈과 몽상의 세계를 느끼게 하지만 형태에서는 브랑쿠지의 영향을 분명히 보여준다. 그는 그 뒤에도 타고난 감수성과 조형감각으로 강렬하고 순수한

형태와 재질감을 살린 소품조각을 추구하였다.

여섯째, 1960년대 현대조각으로 넘어가는 길목에서 무사시노미술대학(武藏野美術大學)의 권진규(1922-1973)는 매우 상징적이다.

권진규는 새로운 현대조각의 실험이 한창일 때 보수적으로 보이는 구상조각을 계속하면서도 자신의 예술세계를 모색하였다. 즉, 1950년대 후반-1960년대 전반에 조각계에도 회화부문과 같이 추상에 대한 관심이 높아지기 시작하였다. 그때까지 나무, 돌, 청동이 주류가 되었던 조각의 소재에 대한 철조를 비롯한 금속이 새로운 소재로 등장하였다. 또한 많은 기념동상의 건립과 동시에 아직도 구상조각이 주류였다고 할 수 있는 시기였다.

이러한 시기에 그는 주로 점토를 빚어 구운 테라코타와 건칠로 여인흉상과 나상, 그리고 동물상 등을 제작하였다. 이러한 작품들은 일본에서 오랜 생활에서 서양과 동양의 조각들을 잘 알고 있었던 것 같다. 테라코타로 만든 여인의 흉상은 목이 긴 우아한 형태와 더불어 그 질감에서 오는 고졸한 분위기가 돋보인다.

마지막으로, 미국에 유학한 김정숙(1917-1991)은 한국 추상조각의 형성과 전개라는 맥락에서 특별히 주목할 수 있는 조각가이다. 그녀는 미국 미시시피대학과 크랜브룩예술연구소에서 추상조각을 수학하고 귀국하여 철 용접을 최초로 도입하여 우리나라 현대조각 발전에 크게 이바지하였다. 그녀는 진취적인 조각가라는 사실에서뿐만 아니라, 근대조각의 정착기에 있어서 청동, 대리석, 나무, 금속 등의 다양한 소재를 사용하여 강한 직선과 유동적인 곡선의 긴장감 있는 대조를 특징으로 하는 추상조각 작품을 제작

하여 사랑이라는 일관된 주제를 감성적이고 감각적으로 표현한 선구적인 여성조각가이다.

최초로 일본에 유학한 김복진이 배운 조각의 방법은 소조였다.

김복진이 동경미술학교 조각과에 입학하던 무렵은 근대조각에의 열망이 가장 높아 있었던 시기에 해당된다. 김복진이 일본에 유학하였던 당시 일본 조각계는 인상파 화풍이 아카데미즘으로 받아들여지고 있을 시기였다. 당시는 인상파 시대 조각의 거장이었던 로댕의 예술이 뜨겁게 수용되고 있던 시기에 해당한다. 1910년대에는 오기와라(萩原守衛)나 다카무라(高村光太郎) 등의 조각가들에 의해 일본의 근대조각이 출발하였다. 이들은 직접 프랑스에 건너가 로댕의 문하에서 깊은 감명을 받아 열심히 배워, 로댕의 예술을 일본 조각계에 적극적으로 소개함으로써, 공부미술학교에서 가르쳤던 아카데미즘의 조각의 개념을 뛰어넘었다.

그럼에도 불구하고 동경미술학교는 전적으로 서양의 근대조각에만 경도되었던 것은 아니었다. 우리나라는 전통적인 양식과 서양적인 양식의 대립이 존재하지 않는 것과는 대조적으로, 일본은 빈약한 조각의 전통을 어느 한 시기에 부흥시켜 서양의 근대조각과 대등한 전통조각으로서 명분을 만들어놓은 것이다.

이 대목에서 우리는 근대적 방법의 조각을 수학하기 위해 일본에 유학하였던 한국인 유학생들이 수입한 유럽의 조각과 더불어 그들의 소위 일본 고유의 미술의 하나인 목조를 동시에 수업하지 않을 수 없었다는 사정을 엿볼 수 있다. 윤효중의 목조에 의한 몇 작품의 예는 바로 이와 같은 수업의 내용을 증명하고 있다.

우리나라 근대조각의 대부분의 작품들은 사실적 묘사에 바탕을 둔 두상, 흉상, 전신상 등으로, 이것은 근대조각의 선구자들이 대부분 수학하였던 동경미술학교의 조각과의 교육과정에서 강조된 것이었다. 동경미술학교는 프랑스의 아카데미 교육제도를 모델로 하였는데 그것은 가장 훌륭한 미술이란 고대와 르네상스 대가들의 작품에서 보이는 규범에 의하여 인도된다는 믿음 속에서 테크닉을 위한 석고조각의 모사나 인체 데생을 철저히 하는 것이었다.

전통조각과 새로운 유럽기법의 조각, 이것에서 파생되어 확고히 구축된 구상조각과 새로운 세계에서 도입된 추상조각, 구상과 비구상이라는 양식의 문제 또한 역사의 발전과 함께함을 한국의 근대조각사에서 볼 수 있다. 한국 근대 조각계의 성립에 조각가의 등용문인 조선미술전람회와 국전이라는 공모전이 커다란 공헌을 하였던 것처럼 조각가가 전통의 장인에서 예술가로 거듭나는 과정에도 또한 작용하였다.

동경미술학교의 졸업작품 사진첩에는 이 학교 조각과 출신들의 졸업 작품들이 김두일의 두상을 제외하고는 모두 여인나상이었다는 것을 알 수 있다. 김복진의 〈여인입상〉(1925), 김경승의 〈나부〉(1939), 조규봉의 〈나부〉(1941). 한편, 누드모델에 한복을 입은 여인의 모습이 여러 조각가들에 의하여 시도되어 주목을 끌고 있다. 예를 들어 김복진의 〈백화〉, 윤효중의 〈정류〉, 〈아침〉, 〈현명〉 그리고 윤승욱의 〈피리 부는 소녀〉가 그 대표적인 예이다.

조선미술전람회의 전반부에 참여한 한국인 조각가는 11명으로, 이들이 출품한 조각 작품은 모두 27점이 된다. 현재 남아 있는 작품은 극소

수에 불과하지만, 당시 도록을 통하여 이들 작품의 내용을 대략 파악할 수가 있었다.

이들 초기 작품의 예에서 몇 가지 특색을 요약할 수 있다.

첫째, 무엇보다 사용된 소재가 주로 석고라는 사실이다. 석고는 근대기에 본격적으로 사용되기 시작한 새로운 소재이다. 하지만 보존 등의 문제로 본격적 조각 작품의 소재로는 일정 부분 한계가 있다. 그렇기 때문인지 청동상 등을 제작하기 위한 기초단계로 활용되기도 하였다.

둘째, 작품 내용 면에 있어 대개 인물 두상이라는 점이 특색을 이루고 있다. 석고 두상은 조각 지망생의 가장 초보적인 단계에서 다루게 되는 부분이다. 이는 1920년대 우리 조각 작품의 출발 단계를 여실히 입증시켜 주는 사례 가운데 하나라 하겠다. 또한 당연한 결과이겠지만 이들 두상은 정면상(正面像)으로 다소 경직된 표정을 지니고 있다.

셋째, 두상과 함께 선호되었던 작품 내용은 여인입상이었다. 나체의 여인상을 통하여 많은 조각가들은 미적 세계를 실현하고자 하였다.

여기에서 한국 조각가들이 배운 일본의 미술학교와 일본 조각가들이 배운 프랑스의 미술학교의 교육내용을 소개하면 다음과 같다.

먼저, 일본의 경우를 보면 다음과 같다.

일본의 조각은 초기 공부미술학교에서 그리고 동경미술학교에서 일본·유럽, 신·구의 입장에서 조화시키면서, 일본 조각가들이 배운 유럽의 조각에는 분명히 두 가지의 원류가 있는 것을 알수 있다.

첫째로, 공부미술학교의 라구사의 계통으로,

아카데믹한 이탈리아 조각이다. 주로 재현적인 형체묘사를 주안으로 하고 있다.

둘째로, 1907년에 해외에서 배운 초기 문전에 크게 기세를 세운 오기와라(荻原守衛)가 소개한 로댕의 계통이다. 로댕은 응고적인 형체묘사의 조각에 생명의 숨을 불어넣는 것이다. 그것은 정말 근대조각의 문을 연 것이라고 하여도 좋다.

동경미술학교는 이른바 아카데미즘을 근간으로 한 작풍이 지배적인 미술학교로서 당시 일본 조각계는 물론 한국 조각계에도 이 작풍이 조각의 기조를 이루고 있었다. 자연을 대상으로 하는 사실적인 형태의 묘사라는 엄격한 수련과정을 거친 이들 조각가들은 국내에서는 1922년에 발족된 조선총독부 주관의 조선미술전람회를 기반으로 등단하고 이 기구의 주축세력을 형성한 작가들이기도 하다.

다음으로, 일본의 근대조각은 위와 같이 유럽으로부터 습득하였으며 유럽의 아카데미의 대표적인 나라는 프랑스이다. 프랑스 미술학교에 관하여 다음과 같이 기술할 수 있다.

그리스·로마 고전시대 이래 오늘에 이르기까지, 서양미술사상, 인간상은 가장 빈번히 취급되었던 테마이다. 인간의 모습을 조형하고, 표현하는 것은 조각가에 있어서 가장 근본적인 충동이다.

19세기 중반까지 프랑스의 미술아카데미는 유력한 조직으로, 그 영향력은 훨씬 멀리까지 미쳤다. 아카데미는 정평 있는 대가의 아틀리에(atelier)와 국립미술학교(Ecole de Beaux-Arts)에서 이루어진 미술가들의 실기훈련을 좌우하고, 매년 심사가 이루어진 살롱 전람회를 조

직하여, 당시의 미술가들의 포상과 명예를 결정하였다. 적어도 자기 자신으로 미술품의 가치를 판단하기 위한 지식과 자신이 없는 숨겨진 미술 애호가들은 이들 권위가 나타내는 기준에 따라, 미술가에게 우열을 매기는 것이 많았다. 아카데미로부터 떨어져 활동하고자 하는 미술가가 생활을 영위하는 것은 불가능하였다.

18세기와 19세기 사이에, 프랑스에서의 실천을 대부분 충실하게 배워, 영국, 스페인, 독일, 이탈리아, 미국, 일본 등의 나라들에서도 아카데미는 설립되었다. 인간상에 관하여 우수한 수많은 조각가를 육성하는 것이 입증되었다. 체계화된 기법 습득의 방법은 당초부터 확고하게 한 효과를 갖는다고 간주되었다. 그렇지만 19세기에 들어와서, 아카데미의 전통은 개인의 감정의 표출과 그 시대의 문화적, 사회적인 관심을 나타내는 충실한 묘사를 부정하는 억압적인 제도라고 대부분의 조각가들에게 간주되는 바와 같다. 19세기가 진행됨에 따라, 아카데미의 형태에 엄격한 지도는 여전히 계속되었지만, 보다 많은 조각가들은 그 궁핍한 상황으로부터 스스로를 해방하고자 노력하였다.

제2장 앞으로의 연구과제

이 책에서는 우선 우리나라 근대조각 연구의 양식과 소재에 관하여 작품을 중심으로 구체적으로 다음의 목차에 따라 연구하였다.

연구 내용의 목차는 연구체계에 따라 제1부 서론, 제2부와 제3부는 본론 그리고 제4부에 결론으로 서술하였다.

이 책에서 중점적으로 논의된 내용인 본론으로, 제2부에는 한국 초기 조각예술의 전개과정과 제3부에는 각 조각예술가의 예술관과 작품 특징을 해설하였다.

제4부 결론으로 종합평가와 문제점의 제시, 그리고 앞으로의 연구과제를 제시하였다.

이 연구의 방법은 문헌과 작품(도록)을 중심으로 문헌의 이론적 배경으로서 초기 조각사와 그에 나타난 양식과 표현 소재의 특성을 중심으로 서술적으로 기술하였다.

이 책에서 다음 세 가지를 문제점으로 제기하고자 한다.

첫째로, 김복진의 〈여자〉(1924)이다.

둘째로, 김복진 〈백화〉(1938)이다.

셋째로, 윤효중의 〈사과를 든 모자상〉(1940년대)이다.

위의 세 가지는 평론가들 사이에서 논쟁으로 끝나고, 학술적으로 결론을 도출하지 못하였으므로 문제점으로만 제기하고, 학계의 신중하고 깊은 논의를 고대하고 싶다.

이 책에서 앞으로의 연구과제로 다음의 세 가지 내용을 제시하고자 한다.

첫째, 위에서 제기한 문제점을 좀 더 과학적인 분석을 하여야 할 것,

둘째, 한국의 초기 일본유학생들과 일본의 초기 서양 유학생들의 작품 제작기법과 그 특징을 비교하는 것,

셋째, 초기 유학생들이 배운 내용이 어떻게 후학들에게 전수되었는가.

이상 세 가지의 연구과제는 앞으로 연구하여야 할 중대한 과제로 남아 있다.

부록

도록 목록
참고 문헌

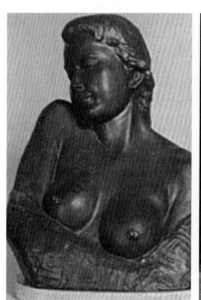
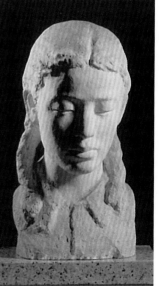

도 / 록 / 목 / 록

1. 작품 이미지 리스트

번호	작가 명	작품 수
1	유럽 작가	24
2	일본 작가	20
3	국내 작가	64
1)	김복진	7
2)	김경승	10
3)	윤효중	4
4)	윤승욱	3
5)	김종영	11
6)	권진규	14
7)	김정숙	9
8)	기타	6
합계	10명	108

2. 유럽작가

번호	작가명	작품명	참고 문헌	작품 번호
1	카포	피오크르	세계조각의 역사	2-2-1
2	로댕	생각하는 사람	RODIN	2-2-2
3	로댕	청동시대	RODIN	2-2-3
4	로댕	까미유 클로델	RODIN	2-2-4
5	로댕	미뇽	RODIN	2-2-5
6	로댕	EVE	RODIN	2-2-6
7	부르델	볼리빌리스에의 입맞춤	거장 부르델 展	2-2-7
8	부르델	여인들 또는 파도	거장 부르델 展	2-2-8
9	부르델	과일	거장 부르델 展	2-2-9
10	마이욜	지중해	서양조소의 모델	2-2-10
11	마이욜	세 명의 님프	서양조소의 모델	2-2-11
12	르누아르	빨래하는 여인상	세계조각의 역사	2-2-12
13	드가	14세의 무용수	조각	2-2-13
14	드가	멍청한 여인	세계조각의 역사	2-2-14

15	마티스	라 세르팬티네	조각	2-2-15
16	마티스	누드의 뒷모습	세계조각의 역사	2-2-16
17	고갱	사랑에 빠져라, 너희들은 행복해질 것이다	세계조각의 역사	2-2-17
18	고갱	타히티의 처녀	조각	2-2-18
19	피카소	페르난데스 오리위르의 두상	20세기의 서양조소	2-2-19
20	피카소	모자를 쓴 여인	20세기의 서양조소	2-2-20
21	피카소	아폴리네를 위한 기념조각 모형	20세기의 서양조각	2-2-21
22	브랑쿠지	깊이 잠든 뮤즈	세계조각의 역사	2-2-22
23	브랑쿠지	공간 속의 새	세계조각의 역사	2-2-23
24	모딜리아니	여인의 두상	세계조각의 역사	2-2-24
합 계		24		

3. 일본작가

번호	작가명	작품명	참고 문헌	작품 번호
1	라구사	딸의 흉상	근대의 조각	2-3-1
2	다카무라 고운	노원(老猿)		
3	나가누마	노부(老夫)		
4	다카무라	손		2-3-2
5	신가이	유아미		2-3-3
6	요네하라	선단(仙丹)		2-3-4
7	기타무라	EVE		2-3-5
8	야마사키	오오바코(大葉子)		2-3-6
9	오기와라	여자		2-3-7
10	다데하다	흐름(流)		2-3-8
11	후지가와	슈잔느		2-3-9
12	와타나베	머리		2-3-10
13	가네코	C양의 상(像)		2-3-11
14	야스다	크리스티뉴의 머리		2-3-12
15	시미즈	소녀의 얼굴		2-3-13
16	호리에	토르소		2-3-14
17	다께이	머리		2-3-15
18	요우	SALOME		2-3-16
19	키우지	여자의 얼굴		2-3-17
20	다카다	프론 부인		2-3-18
합계		20		

4. 국내작가

1) 김복진

시기별	번호	작품명	제작 연도	비고	작품 번호
가. 전반기(1924-1930)					
	1	여인입상	1924	졸업 작품 / 일본제전 출품	3-1-1
	2	나체습작	1925	조선미술전람회 입선	3-1-2
	3	여인	1926	조선미술전람회 특선	3-1-3
	4	입녀상	1926	일본제전 출품	3-1-4
소계	4점				
나. 후반기(1935-1940)					
	1	나부	1935	유작전 출품	
	2	누드	1937	조선미술전람회 특선	3-1-5
	3	여인	1938	조선미술전람회 조선총독상	
	4	백화	1938		3-1-6
	5	백화	1938		
	6	나체 A	1939	조선미술전람회 입선	
	7	나체 B	1939	조선미술전람회 특선	
	8	나부	1939	유작전/변영로 소장	
	9	소년	1940	제19회선전출품작	3-1-7
소계	9점				
합계	13점				

2) 김경승

번호	작품명	제작 연도	재료	규격(cm)	기타	작품 번호
1	나체습작	1936	석고			3-2-1
2	여인두상	1937	석고			3-2-2
3	소녀입상	1939	석고		선전(17회) 출품	3-2-3
4	나부	1939	석고		졸업작품	3-2-4
5	여름	1953	청동	17.5×37.5×39	김진충 소장	3-2-5
6	여인흉상	1958	청동	67.6×47.5×26	국립현대미술관 소장	3-2-6
7	춘몽	1961	청동	52.8×41.6×38.1		3-2-7
8	꿈	1970	청동	68×28×24	작가 소장	3-2-8
9	휴식	1974	청동	52×28×25		3-2-9
10	사색	1976	석고	43×30×55	작가 소장	3-2-10

3) 윤효중

번호	직품명	제작 연도	재료	규격(cm)	기타	작품 번호
1	아침(물동이 인 여인)	1940	나무	높이 128	삼성미술관 소장	3-3-1
2	정류	1941				
3	대지	1942				
4	현명(활 쏘는 여인)	1944	나무	높이 165	국립현대미술관 소장	3-3-2
5	사과를 든 모녀상	1940년대 추정	나무	높이 180	서울대미물관 소장	3-3-3
6	합창	1958	도기			
7	생				제1회 국전 출품	
8	천인침	1943			제22회 선전 출품	
9	무명정치수	1953	석고			
10	약진	1963				

4) 윤승욱

번호	작품명	제작 연도	재료	규격(cm)	비고	작품 번호
1	피리 부는 소녀	1937	청동	148.8×35×33	국립현대미술관	3-4-1
2	한일(閑日)	1938	석고			3-4-2
3	욕녀(浴女)	1939	석고			3-4-3
4	어느 여인	1940				

5) 김종영

번호	작품명	제작 연도	재료	규격(cm)	비고	작품 번호
1	소녀상	1935	석고	42×27×22	국립현대미술관 소장	3-5-1
2	아내의 얼굴	1950	돌	24.5×16.5×19		3-5-2
3	조모상	1936	석고 채색	20×22×37	김종영미술관 소장	3-5-3
4	여인입상	1936	돌	50×22×17		
5	작품 A	1973	나무	60×20	작가 소장	3-5-4
6	입상 A	1964	나무	40×12×12	작가 소장	3-5-5
7	입상 B	1965	나무	130×35	작가 소장	3-5-6
8	두상 B	1970	대리석	50×20	작가 소장	3-5-7
9	나상	1974	석고	71×19×17	런던테이트갤러리 출품	3-5-8
10	새	1953	나무	55.5×9×7	제2회 국전 출품	3-5-9
11	전설	1958	철	77×65×70		3-5-10

6) 권진규

번호	작품명	제작 연도	재료	규격(cm)	비고	작품 번호
1	도모	1957	테라코타	27.4×19.5×24.4	모델 소장	3-6-1
2	홍자	1968	건칠	47×36×28	개인 소장	3-6-2
3	지원	1967	테라코타	47.3×31.2×27		3-6-3
4	지원의 얼굴	1967	테라코타	50×32×23	호암미술관 소장	3-6-4
5	여인좌상	1967	테라코타	34×28×22	개인 소장	3-6-5
6	나부	1960	테라코타	16.5×12.5×24.5	개인 소장	3-6-6
7	춘몽	1968	테라코타			3-6-7
8	누드	1967	석고	46.3×22×18.5	개인 소장	3-6-8
9	여인흉상	1968	테라코타	42×33×22	개인 소장	3-6-9
10	여인두상	1968	테라코타	23.5×17×19	개인 소장	3-6-10
11	스카프를 맨 여인	1969	테라코타	5×36×26		3-6-11
12	웅크린 여인	1969	테라코타	12.5×8.5× 8	개인 소장	3-6-12
13	비구니	1970	테라코타	48×37×20		3-6-13
14	춘엽니	1971	건칠	50.2×37.3×26		3-6-14

7) 김정숙

번호	작품명	제작 연도	재료	규격(cm)	출처	작품 번호
1	K양	1952	테라코타	24×20×40	삼성미술관 소장	3-7-1
2	엄마와 아기	1955	나무	99×28×20	국립현대미술관 소장	3-7-2
3	키스	1956	돌	54×32×24	작가 소장	3-7-3
4	누워 있는 여자	1959	나무	31×104×33	삼성미술관 소장	3-7-4
5	토르소	1959	브론즈	50×30×28	개인 소장	3-7-5
6	여인흉상	1969	브론즈	40×20×18	개인 소장	3-7-6
7	두 얼굴	1965	대리석	11×42	H씨 소장	3-7-7
8	애인들	1965	나무	85×32×25	K씨 소장	3-7-8
9	비상	1984	대리석			3-7-9

8) 기타 조각가

번호	작품명	제작 연도	재료	규격(cm)	비고	작품 번호
			1. 문석오			
1	소녀흉상	1930			제8회 선전	
2	서 있는 여인	1931			제10회 선전	3-8-1
3	두상	1932				
4	응시				제12회 제전	
			2. 김두일			
5	흉상습작	1932				
6	소녀흉상	1936				
7	여인흉상	1937			제16회 선전입선	3-8-2
			3. 이국전			
8	노부	1936				
9	습작, P여사의 상	1937				
10	좌상	1939				
11	여인흉상	1940			제19회 선전 입선	3-8-3
12	여인입상, 토르소	1941				
13	두상	1942				
14	월계수를 든 여인	1949	은메달	지름 4.4cm	개인 소장	3-8-4
			4. 조규봉			
15	여자	1940			신문전 입선	
16	두상	1940				3-8-5
17	나체	1941				
18	나부	1942			신문전 입선	
19	두상	1943				
20	부인입상					
			5. 주경			
21	靜隱	1939				
22	여인두상	1940				3-8-6

참 / 고 / 문 / 헌

제1부 서론

1. 김영나, 〈한국 근대조각의 흐름과 성격〉, 《미술사학(81)》(한국미술사교육연구회, 1974)

2. 이경성, 《한국 근대미술 연구》(동화출판사, 1973)

3. 최태만, 《한국현대조각사연구》(아트북스, 2007)

4. Kimerly Rorschach, 《The Human Figure in European and American Art, 1850-1950》[〈フィラ デルフィア美術館名作展〉, 《西洋の人間像 1850-1950》(靜岡縣立美術館[日本], 1994)]

제2부 초기 한국 조각예술의 전개

1. 김영나, 〈한국 근대조각의 흐름과 성격〉, 《미술사학(81)》(한국미술사교육연구회, 1974)

2. 김인환, 〈한국 조각예술의 도입과 전개〉, 《한국현대미술의 형성과 전개의 형성과 비평, 엔설로지(2집)》 (한국미술평론가협회, 1985)

3. 오광수, 《한국 현대미술》(정우사, 1998)

4. 오광수, 《이야기 한국현대미술의 미의식》(정우사, 1998)

5. 이경성, 《한국근대미술》(1973)

6. 이경성, 〈한국 조각의 현대적 상황〉, 《되돌아보는 한국 현대조각의 위상》(모란미술관, 2004)

7. 조은정, 〈한국 근현대조각의 전개〉[오광수, 《한국현대미술 새로 보기》(미진사, 2007)]

8. 최태만, 《한국 현대조각사 연구》(아트북스, 2007)

9. Kimerly Rorschach, 《The Human Figure in European and American Art, 1850-1950》[〈フィラ デルフィア美術館名作展〉, 《西洋の人間像 1850-1950》(靜岡縣立美術館[日本], 1994)]

10. 本間正義, 《近代の 彫刻》(小學館, 昭和47年)

제3부 초기 한국 조각의 예술관과 작품 해설

제1장 김복진

1. 김영나, 〈한국 근대조각의 흐름과 성격〉, 《미술사학(81)》(한국미술사교육연구회, 1974)

3. 홍익대학교, 《김경승 기증 작품전》(홍익대학교, 2009)

3. 이경성, 《근대한국미술가논공》(일지사, 1974)

4. 오광수, 《이야기 한국현대미술·한국현대미술 이야기》(정우사. 1998)

제2장 김경승

1. 국립현대미술관, 《근대를 보는 눈 - 한국근대미술 : 조소》(1999.8.24)

2. 김영나, 〈한국 근대조각의 흐름과 성격〉, 《미술사학(81)》(한국미술사교육연구회, 1974)

3. 홍익대학교, 《김경승 기증 작품전》(홍익대학교, 2009)

4. 조은정, 〈한국 아카데미즘 조소예술에 대한 연구-김경승을 중심으로〉, 《조형연구》(경원대학 조형연구소, 2000)

5. 최태만, 《한국 현대조각사 연구》(아트북스, 2007)

6. 《한국현대미술전집(18)》(정한출판사, 1983)

7. 윤범모, 최열 엮음, 《김복진 전집》(청년사, 1995)

8. 윤범모, 〈한국 근대 조소예술의 전개양상〉, 《근대를 보는 눈 - 한국근대미술 : 조소》(국립현대미술관, 1998)

9. 조은정, 〈한국 근현대조각의 전개〉[오광수, 《한국현대미술 새로 보기》(미진사, 2007)]

10. 조은정, 〈한국 아카데미즘 조소예술에 대한 연구 - 김경승을 중심으로〉, 《조형연구》(경원대학 조형연구소, 2000)

11. 최열, 《힘의 미학-김복진》(도서출판 재원, 1995)

12. 최열, 《국립현대미술관, 근대를 보는 눈(한국근대미슬: 조소)》(1998)

13. 최태만, 《한국 현대조각사 연구》(아트북스, 2007)

14. 한국일보사, 《한국현대미술전집(18)》(정한출판사, 1983)

제3장 윤효중

1. 국립현대미술관, 《근대를 보는 눈 - 한국근대미술 : 조소》(1999. 8. 24)

2. 김영나, 〈한국 근대조각의 흐름과 성격〉, 《미술사학(81)》(한국미술사교육연구회, 1974)

3. 김영나, 〈윤효중의 목조각상〉, 《월간미술(2005 4월호, 243호)》

4. 박용숙, 《한국 현대미술사 이야기》(예경, 2001)

5. 오광수, 《이야기 한국현대미술·한국현대미술 이야기》(정우사. 1998)

6. 오광수, 《이야기 한국현대미술의 미의식》(정우사, 1998)

7. 윤범모, 〈윤효중-세속적 성공과 예술적 실패〉, 《조형조각(제3호)》(경원대학교조형연구소, 2002)

8. 조은정, 〈한국 근현대조각의 전개〉[오광수, 《한국현대미술 새로 보기》(미진사, 2007)]

9. 조은정, 〈한국 아카데미즘 조소예술에 대한 연구-김경승을 중심으로〉, 《조형연구》(경원대학 조형연구소, 2000)

10. 홍선표, 《한국근대미술사》(시공아트, 2009)

11. 최태만, 《한국 현대조각사 연구》(아트북스, 2007)

제4장 윤승욱

1. 국립현대미술관, 《근대를 보는 눈 - 한국근대미술 : 조소》(1999.8.24)

2. 김영나, 〈한국 근대조각의 흐름과 성격〉, 《미술사학(81)》(한국미술사교육연구회, 1974)

3. 김영나, 〈윤효중의 목조각상〉, 《월간미술(2005 4월호, 243호)》

4. 오광수, 《이야기 한국현대미술·한국현대미술 이야기》(정우사. 1998)

5. 조은정, 〈한국 아카데미즘 조소예술에 대한 연구-김경승을 중심으로〉, 《조형연구》(경원대학 조형연구소, 2000)

6. 최태만, 《한국 현대조각사 연구》(아트북스, 2007)

제5장 김종영

1. 김경연, 〈김종영의 목조작품 연구 : 1950년대 초-1960년대 중반 작품을 중심으로〉, 《2011년 한국근현대미술사학회 김종영의 초기작품 세계》(한국근현대미술사학회, 김종영 미술관 공동주최, 2011.12.17.)

2. 김영나, 〈한국 근대조각의 흐름과 성격〉, 《미술사학(81)》(한국미술사교육연구회, 1974)

3. 김종영, 《김종영 작품집》(도서출판, 1980)

4. 권한나, 〈색채를 형태의 한 요소로 전환시킨 채색조각의 선구자〉, 《여름에서 가을사이》(김종영미술관, 2011)

5. 박수진, 〈김종영의 삶과 예술〉, 《월간미술(2005년 4월호, 243호)》

6. 오광수, 《한국미술사》(열화당, 1979)

7. 유승준, 《현대미술론》(박영사, 1978)

8. 이경성, 《근대한국미술가 논공》(일지사, 1988)

9. 이경성, 《한국현대미술 대표작가 100인선》(금성출판사)

10. 이영환, 《서양미술사》(박영사, 1978)

11. 최태만, 〈김종영의 예술과 사상〉, 《조형연구(제3호)》(경원대학교조형연구소, 2002).

12. 최태만, 《한국 현대조각사 연구》(아트북스, 2007)

13. 한국일보사, 《한국현대미술전집(18)》(정한출판사, 1983)

제6장 권진규

1. 김영나, 〈한국 근대조각의 흐름과 성격〉, 《미술사학(81)》(한국미술사교육연구회, 1974)

2. 박용숙, 〈근대조각의 도입과 정착〉, 《한국 현대미술 전집 - 18》

3. 삼성문화재단, 《권진규(도록)》(삼성문화재단, 1977.3.15.)

4. 오광수, 《이야기 한국현대미술·한국현대미술 이야기》(정우사. 1998)

5. 유준상, 〈영원을 응시한 비극의 작가〉, 《한국의 미술가 - 권진규》(삼성문화재단, 1997)

6. 윤난지, 〈권진규 작품론 : 근원을 향하여〉, 《한국의 미술가 - 권진규》(삼성문화재단, 1977)

7. 윤범모, 〈한국 근대 조소예술의 전개양상〉, 《근대를 보는 눈 - 한국근대미술 : 조소》(국립현대미술관, 1998)

8. 최태만, 〈권진규의 작품세계〉, 《한국의 미술가-권진규(도록)》(삼성문화재단, 1997. 3. 15)

9. 한국일보사, 《한국현대미술전집(18)》(정한출판사, 1983)

제7장 김정숙

1. 김방희, 〈조각가 김정숙론〉, 《김정숙, 반달처럼 살다 날개 되어 날아간 예술가》(열화당, 2001)
2. 김영나, 〈한국 근대조각의 흐름과 성격〉, 《미술사학(81)》(한국미술사교육연구회, 1974)
3. 김이순, 〈거친 쇠붙이에 영혼이 깃들게 하다〉, 《되돌아보는 한국 현대조각의 위상》(모란미술관, 2004. 11. 13)
4. 김이순, 《현대조각의 새로운 지평》(혜안, 2005)
5. 박종배, 〈비상, 고독을 이겨낸 한 조각가의 영혼〉, 《김정숙, 반달처럼 살다 날개 되어 날아간 예술가》(열화당, 2001)
6. 이경성, 〈오늘의 한국 조각 2001 – 4인의 시각〉, 《되돌아보는 한국 현대조각의 위상》(모란미술관, 2004.11.13)
7. 오광수, 《이야기 한국현대미술·한국현대미술 이야기》(정우사. 1998)
8. 조은정, 〈한국 근현대조각의 전개〉[오광수, 《한국현대미술 새로 보기》(미진사, 2007)]
9. 한국일보사, 《한국현대미술전집(18)》(정한출판사, 1983)
10. Clement Greenberg, 〈Avangarde and Kitch〉, 《현대미술비평 30선》(중앙일보사, 1987)
11.국립현대미술관, 《근대를 보는 눈 – 한국근대미술 : 조소》(1999. 8. 24)

제8장 기타 조각가

1. 국립현대미술관, 《근대를 보는 눈 – 한국근대미술 : 조소》(1999. 8. 24)
2. 김영나, 〈한국 근대조각의 흐름과 성격〉, 《미술사학(81)》(한국미술사교육연구회, 1974)
3. 오광수, 《이야기 한국현대미술·한국현대미술 이야기》(정우사. 1998)

韓國 女人像 彫刻史

초판 인쇄일 2015년 5월 18일
초판 발행일 2015년 5월 22일

편저자 | 이균
펴낸곳 | 코람데오
등 록 | 제300-2009-169호
주 소 서울 종로구 세종대로 23길 54, 1006호
전 화 02) 2264-3650~1
팩 스 02) 2264-3652
이메일 soho3@chol.com

ISBN | 978-89-97456-39-0 93620
값 35,000원

* 잘못된 책은 바꾸어 드립니다.